김광국의

석농화원

金光國 石農畵苑

유홍준

1949년 서울에서 태어났다. 서울대학교 미학과를 졸업하고, 홍익대학교 대학원 미술사학과에서 석사학위를 받고, 성균관대학교 대학원 동양철학과에서 예술철학을 전공하여 박사학위를 받았다. 1981년 동아일보 신춘문예 미술평론으로 등단한 뒤 미술평론가로 활동하며 민족미술인협의회 공동대표, 제1회 광주비엔날레 커미셔너 등을 지냈다.

영남대학교 교수 및 박물관장, 명지대학교 교수 및 문화예술 대학원장, 문화재청장을 역임했다. 현재 명지대학교 미술사학과 교수를 정년퇴임한 후 석좌교수로 있으며, 제주추사관 명예관장과 가재울미술사연구소장을 맡고 있다.

평론집으로 『다시, 현실과 전통의 지평에서』, 답사기로 『나의 문화유산 답사기』(전11권), 미술사 저술로 『조선시대 화론 연구』, 『화인열전』(전2권), 『완당평전』(전3권), 『유홍준의 국보순례』, 『명작순례』, 『유홍준의 한국미술사 강의』(전3권) 등이 있다. 간행물윤리위 출판저작상(1998), 제18회 만해문학상(2003) 등을 수상했다.

김채식

1966년 충청북도 진천에서 태어났다. 성균관대학교 한문교육과를 졸업하고, 성균관대학교 대학원 한문학과에서 석사와 박사학위를 받았다.

1993년부터 1996년까지 한림대학교 부설 태동고전연구소에서 한문연수를 하고, 2005년부터 2006년 일본 도쿄대학 동양문화연구소 연구원, 2006년부터 2010년까지 성균관대학교 박물관 학예사로 활동하였다. 2010년부터 현재까지 성균관대학교 대동문화연구원 거점번역팀에서 책임연구원으로 재직하고 있다. 2008년부터 2012년까지 명지대학교 미술사학과에서 화론을 강의하였고, 성균관대학교 한문학과 · 한문교육과에서 강의하고 있다.

박사학위논문으로 「이규경의 오주연문장전산고 연구」가 있고, 공역서로 『조선시대 간찰첩 모음』, 『청관재 소장 서화가들의 간찰』, 『완역 이옥전집』, 『무명자집』 등이 있다.

김광국의 석농화원

초판 1쇄 인쇄일 2015년 7월 31일
초판 1쇄 발행일 2015년 8월 14일

펴낸이	김효형	편집	김지수 김선미
펴낸곳	(주)눌와	디자인	이현주
등록번호	1999.7.26. 제10-1795호	마케팅	최은실 이예원
주소	서울시 마포구 월드컵북로16길 51, 2층		
전화	02. 3143. 4633	종이	정우페이퍼
팩스	02. 3143. 4631	출력	블루엔
페이스북	www.facebook.com/nulwabook	인쇄	미르인쇄
블로그	blog.naver.com/nulwa	제본	상지사
전자우편	nulwa@naver.com		

김광국의

석농화원

金光國 石農畵苑

유홍준 김채식 옮김

눌와

구성

1 이 책은 석농石農 김광국金光國이 자신의 수장품들로 꾸민《석농화원石農畫苑》화첩에 쓰인 화제 및 화평을 기록한『석농화원』육필본을 번역·영인한 책이다.

2 권두에는《석농화원》을 개괄하고 그 의의를 설명한 해제를 실었고, 본문의 끝에는 책에 나오는 화가, 화제를 지은 이, 글씨를 쓴 이에 대한 약력을 가나다 순으로 정리한 인명록을 수록하였다. 권말에는『석농화원』육필본을 원서의 제책 방식에 따라 영인하여 실었다.

3 차례는 색인과 도판 목록의 기능도 겸할 수 있도록 그림의 제목은 물론 그림을 그린 이, 제발의 지은 이와 글씨를 쓴 이의 이름을 명기하였고, 현전現傳 작품의 목록과 소장처까지 상세히 적었다.

4 이 책의 체제는『석농화원』육필본의 구성을 따르되, 각 장의 끝에《석농화원》화첩에 실려 있던 것으로 전하는 그림을 실었다.
각 장의 구성은 다음과 같다.

> **권 제목 |** 각 권본서의 각 장의 제목
> **총목 |** 그림의 제목과 그린 이, 제발의 지은 이와 글씨를 쓴 이를 정리한 차례.
> **편집 |** 『석농화원』육필본 각 권본서의 각 장의 편집자, 배관자, 교정자들의 명단
> **본문 |** 각 그림에 붙어 있던 제발화제, 화평, 발문 등
> **현전 작품 |** 각 권본서의 각 장에 수록되어 있던 것으로 전하는 작품
> 단, 〈별집〉9장편에는 본문이 없다.

5 유한준의「석농화원발石農畫苑跋」과 김광국의「화원후소제畫苑後小題」는 본래 화첩에서는 각각 '원첩' 권4와 〈습유〉편의 뒤에 있었던 글이지만, 여기서는 육필본의 순서를 따라 〈부록〉편의 뒤에 실었다.

6 책은『　』로, 시와 글은「　」로 표시하였다. 화첩은《　》로, 그림은〈　〉로 표시하였다.

도판

1 컬러 사진을 구할 수 없는 일부 작품소장처가 밝혀지지 않았거나, 근래 촬영된 사진이 없는 경우들은 부득이하게 흑백 사진을 실었다.

2 현전하는 작품과 제발 등을 직접 확인할 수 있도록 도판을 크게 실었다. 다만 작품 숫자가 많고, 그중 다수가 근래 촬영된 적이 없어 화질이 좋은 사진을 구할 수 없는 〈별집〉의 작품들은 작게 실었다.

각 권별로 작품 순서에 따라 부여한 일련 번호 | 원서에는 없으나, 읽는 이들의 편의를 위해 추가하였다.

그림을 그린 이의 이름과 작품 제목 | 원서에서는 호를 적은 경우가 많으나, 여기서는 읽는 이들의 편의를 위해 이름을 적었다.

우리말로 옮긴 작품 제목 | 원서에는 없으나, 읽는 이들의 편의를 위해 추가하였다.

글을 지은 이와 글씨를 쓴 이 | 원서에는 없으나, 읽는 이들의 편의를 위해 추가하였다.

그림을 그린 이와 작품 제목 | 원서의 표기를 그대로 따랐다.

제題나 발跋 등 글의 유형 | 원서의 표기를 그대로 따랐다.

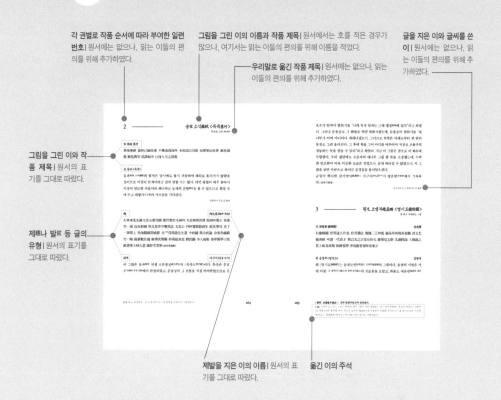

제발을 지은 이의 이름 | 원서의 표기를 그대로 따랐다.

옮긴 이의 주석

『석농화원』 육필본에 작은 글씨로 적혀 있던 주석, 교정을 본 내용은 본문과 다른 형식으로 삽입하였다.

• 원서의 광곽 밖에 작게 쓰여 있는 글씨는 ‡표시를 하고 원주로 처리하였다.

원문 | 歸嵩山圖‡
각주 | ‡원주. 本集作歸崇山作 ─ 왕유의 문집에는 「귀숭산작歸崇山作」으로 되어 있다.

• 원서의 본문에 작게 쓰여 있는 글씨는 괄호로 묶어 작은 글씨로 표시하였다.

원문 | 少做銀匠(銀匠 一云漆工) 晚而工畵
번역 | 젊었을 적에 은장銀匠(은세공기술자. 옻칠장이었다는 설도 있다)이었는데

• 원서에서 삭제된 글씨는 최대한 판독하여 밑줄을 그은 금색 글씨로 표시하였다.

원문 | 宣廟朝 李公幹 四世以繪事
번역 | 선조 조 이공간李公幹 이정李楨의 집안이 4대가 그림을 그려

책을 펴내며

《석농화원石農畵苑》은 정조시대 뛰어난 서화 수장가인 석농石農 김광국金光國이 일생 동안 수집한 그림들을 모아 여러 권으로 꾸민 전설적인 화첩이다. 김광국은 대대로 의관醫官을 지낸 부유한 중인 집안 출신으로 그 역시 의관을 지내며 중국 의약품의 사무역私貿易으로 축적한 재력을 바탕으로 많은 글씨와 그림을 소장하였다.

김광국은 수장가일 뿐만 아니라 서화에 대한 높은 안목과 식견을 갖고 있어 소장한 그림에 화제畵題를 직접 쓰기도 했고, 일찍부터 당대의 명사들과 널리 교류하면서 문사들로부터 화평畵評을 받아두기도 하였다. 그가 이렇게 모은 작품들을 화첩으로 꾸민 것이 바로《석농화원》이다.

그러나 이《석농화원》화첩은 이미 오래전에 낙질되어 화첩이 몇 책이나 되고 그 양이 얼마나 되는지 알 도리가 없었다. 다만 현재까지 확인된 것만 해도 간송미술관의 24폭, 선문대학교박물관의 21폭, 기타 소장처의 10폭 등 모두 55폭의 그림이 화평과 함께 전하고 있어 상당량일 것으로만 추정되었다. 그리고 국립중앙박물관에 소장된《화원별집畵苑別集》도《석농화원》중 한 권인 〈별집別集〉일 가능성이 높은 것으로 생각되어왔다.

특히 이《석농화원》화첩에 실려 있던 것으로 추정되는 작품들은 하나같이 우수할 뿐만 아니라 작품마다 실려 있는 화평도 조선시대 회화 비평의 한 단

면을 여실히 말해주고 있기 때문에 회화사 연구자들은 꾸준히 이 화첩의 미술사적 의의를 강조해왔다.

그런 중 2013년 연말, 서울의 인사동 화봉갤러리에서 열린 고서경매에 『석농화원』이라는 제목의 미발간 육필본이 출품되었다. 총 197면에 달하는 이 책은 《석농화원》 화첩의 전모를 명확히 알려주는 것이었다. 이에 따르면 《석농화원》 화첩은 모두 10권으로 화첩이 9권이고, 첩으로 꾸밀 수 없는 대작이 1권의 부록으로 되어 있었다. 그 구성을 보면 '원첩原帖' 4권, 〈속續〉 1권, 〈습유拾遺〉 1권, 〈보유補遺〉 2권, 〈별집〉 1권, 〈부록附錄〉 1권 등이다.

이 책에는 《석농화원》 화첩에 수록된 작품 목록은 물론 작품마다 실려 있던 화제와 화평이 빠짐없이 수록되어 있다. 놀랍게도 문장을 지은 이와 글씨를 쓴 이의 이름도 밝혀져 있다. 이 육필본은 그냥 기록해둔 것이 아니라 책으로 발간할 목적으로 꾸며진 것이 분명하다. 글씨는 해서체로 반듯하게 정서되어 있고, 곳곳에 교정 본 자취가 남아 있을 뿐만 아니라 각권의 앞머리에는 편집자, 배관자, 교정자 등이 명시되어 있다.

『석농화원』 육필본에 따르면, 《석농화원》 화첩에 수록되었던 작품의 수는 물경 267폭에 이른다. 우리나라의 화가를 보면 공민왕恭愍王, 안견安堅부터 김광국과 동시대 화가인 단원檀園 김홍도金弘道, 한 세대 후배인 자하紫霞 신위申緯에 이르기까지 101명이다. 고려 말기부터 조선 후기에 이르는 400년간의 유명한 화가들이 다 들어 있는 셈이다. 사실상 이 화첩은 실 작품으로 구성된 조선시대 회화사 도록이라고 할 수 있다. 그리고 중국 역대 화가 28명의 작품 37폭과 일본, 러시아, 서양, 유구 등의 작품도 7폭이 실려 있어 조선시

대의 대외적인 문화교류도 짐작케 한다.

여기에 실린 화제와 화평도 그 자체로 조선시대 화론이라 할 수 있는 수준 높은 비평이고 해설이다. 화평을 지은 문장가는 김광수金光遂, 이광사李匡師, 강세황姜世晃 등 18명이고, 화평을 글씨로 쓴 서예가는 박지원朴趾源, 박제가朴齊家, 유한지兪漢芝, 이한진李漢鎭 등 26명이다. 18세기 후반 정조시대를 대표하는 문인들을 망라한 셈이다.

이처럼 엄청난 회화사적 가치를 갖고 있는 『석농화원』 육필본이 무슨 사정에서인지 간행되지 못하고 오랫동안 묻혀 있다가 우리 앞에 불쑥 나타난 것이다. 이에 유홍준은 한국미술사학회2014. 5. 24.에서 『석농화원』 육필본의 내용을 회화사적 의의와 함께 발표하여 학계에 널리 알리고 김채식과 함께 완역하여 출간하기로 하였다. 이후 우리는 1년에 걸쳐 이 책을 우리말로 옮기고 마침내 출간을 하기에 이른 것이다.

책은 눌와에서 펴내기로 하고, 원문과 함께 번역문을 싣고 아울러 육필본을 영인하는 식으로 편집하여 사료로서의 가치를 살리기로 했다. 그리고 기왕에 알려진 《석농화원》 화첩의 수록 작품들을 모두 도판으로 싣기로 했다. 고맙게도 국립중앙박물관, 간송미술관, 선문대학교박물관, 이화여자대학교박물관 그리고 개인 소장가들의 적극적인 협조를 얻어 각 해당 권 말미에 실을 수 있게 되었다.

번역문 중 전문적 사항이나 고사故事에 대한 설명은 주석으로 달았다. 책 원본에는 곳곳에 수정사항도 있고, 아예 먹으로 까맣게 지운 부분도 있는데 이들

도 다시 살려내어 번역하여 연구자들이 참고할 수 있도록 하였다. 화가, 문장가, 서예가의 인적 사항은 인명록을 작성하여 권말부록으로 첨부하였다.

이처럼 까다로운 편집을 위해 김효형 대표와 편집부의 김선미, 김지수 두 분과 이현주 디자이너의 각별한 수고가 있었다. 작품 촬영은 김성철 씨가 도맡아주었다. 그리고 『석농화원』육필본의 새 소장자께서도 이 책의 발간을 흔쾌히 허락해주셨다. 이 자리를 빌려 모든 분들께 감사드리며 독자 여러분은 책을 읽기 전에 꼭 일러두기를 참조해주십사 부탁드린다.

이리하여 그동안 근 200년간 발간되지 못하고 묻혀 있던 『석농화원』육필본을 마침내 원본, 한글 번역, 주석, 부록, 도판과 함께 출간하게 된 것이다. 이로써 우리는 전설적인 화첩인《석농화원》의 전모를 알 수 있게 되었고 뛰어난 화론과 엄청난 양의 회화비평 사례를 얻게 되었다. 이는 실로 조선시대 회화사 연구의 획기적인 성과로 남태응南泰膺의 『청죽화사靑竹畫史』의 발견에 이은 미술사적 쾌거라 할 만하다.

부디 이 책이 많은 연구자들에게 쓰여 조선시대 회화사의 내용을 더욱 풍요롭게 하고, 우리 옛 그림에 대한 스토리텔링의 유익한 자료로 활용되기를 바란다. 그리고 이 책을 계기로 지금 세상 어딘가에 있을《석농화원》화첩에서 낙질된 작품들이 하나씩 드러나 빈 칸으로 남아 있는 도판 자리가 채워져 가기를 간절히 희망한다.

2015년 7월
유홍준 김채식

11

5 석농화원石農畵苑 속續 ————

6 　 석농화원石農畫苑 습유拾遺

27

7 석농화원石農畫苑 보유補遺(권1)

석농화원의 해제와 회화사적 의의

전설적인 화첩, 《석농화원》

'석농화원石農畵苑'은 화첩과 육필본 두 가지가 있다. 화첩《석농화원》은 정조 시대 최고의 서화 수장가인 석농石農 김광국金光國, 1727~1797이 일생 동안 수집한 그림들을 여러 권의 첩으로 꾸민 것이고, 육필본『석농화원』은 이 화첩에 수록된 작품 목록과 거기에 곁들인 화제의 내용을 모두 옮겨 쓴 미간행 필사본이다.

《석농화원》 화첩은 이미 오래전에 낙질되어 그 양이 얼마나 되는지 알 수 없으나 현재《석농화원》 화첩에서 떨어져 나온 작품으로 확인된 그림은 모두 57폭이다. 간송미술관에《해동명화집海東名畵集》이라는 이름의 화첩에 실린 22폭을 포함해 24폭이 전하고, 선문대학교박물관에는 '홍성하 구장품'으로 통칭되던 21폭이 소장되어 있으며, 국립제주박물관 1폭, 이화여자대학교박물관에 1폭, 청관재 컬렉션에 3폭 그리고 개인 소장으로 전하는 5폭 등 총 55폭의 그림이 화평과 함께 전하고 있다. 유복렬의『한국회화대관』에는 홍성하 구장품으로 명기된 그림 2폭이 실려 있으나 지금은 행방을 알 수 없다. 그리고 일본의 유현재幽玄齋 컬렉션에는 그림은 없지만 제발 3폭이 있고, 개인이 소장한 제발 2폭이 있다.

《석농화원》의 형태는 마침 낙질된 화첩의 표지 하나가 있어 그 대략을 짐작할 수 있다. 이 표지는 인사동 고미술상에 필자가 구입하여 새로 장황한 뒤

청관재에 기증한 것인데 화상의 이야기로는 중국에서 활동한 조선 출신 화가 김부귀金富貴의 〈탁타도橐駝圖〉, 일본 우키요에 〈채녀적완도采女摘阮圖〉와 함께 홍성하 씨 집안에서 나온 것이라고 한다.[01]

특히 이 화첩에 실려 있던 작품은 격이 뛰어날 뿐만 아니라 작품마다 실려 있는 화평도 조선시대 회화 비평의 높은 수준을 보여주고 있기 때문에 조선시대 회화사 연구자들은 한결같이 이 화첩의 미술사적 의의를 강조해왔으며 박효은, 황정연 등은 이에 대한 별도의 연구 논문을 발표하기도 했다.[02] 그리고 국립중앙박물관에 소장된《화원별집畵苑別集》도 다름 아닌《석농화원》의 〈별집別集〉편일 가능성이 높은 것으로 추정되어왔다.[03]

그런 중 2013년 연말, 인사동 화봉갤러리에서 열린 고서경매에 『석농화원』이라는 미발간 육필본이 출품되어 학계를 놀라게 하였다.[04] 총 198면에 달하는 이 책은《석농화원》화첩의 전모를 상세히 알려주는 것이었다.

이 책에 따르면,《석농화원》화첩은 모두 10권으로 우리나라 화가 101명, 중국 화가 28명의 작품을 포함해 총 267폭이 수록되어 있었다. 특히 이 육필본에는 각 작품에 달려 있는 화평이나 화제의 전문이 실려 있고 글을 지은 문장가와 글씨를 쓴 서예가의 이름까지 밝혀져 있다. 문장을 지은 이는 18명이고, 글씨를 쓴 이는 26명이다. 이로써 우리는 전설적인 화첩《석농화원》의 실체를 명확히 알 수 있게 된 것이다.

석농 김광국의 일생

석농 김광국의 본관은 경주慶州, 자는 원빈元賓이고, 석농이라는 호 이외에 고졸古拙, 동해만사東海漫士, 동해초부東海樵夫, 관원수灌園叟, 기옹畸翁, 졸옹拙翁, 원객

園客 등을 사용했으며 포졸당抱拙堂이라는 소장인을 사용하였다.

그의 집안은 본래 유명한 양반 가문이었지만 고조부인 김경화金慶華, 1628~1708 가 의관醫官이 된 이후 대대로 의관직을 세습하게 되어 김광국도 의관을 지냈다. 이런 사실을 경주 김씨 적성積城 문중에서 편찬한 족보에서 확인할 수 있다. 생각건대 김광국 고조부의 선대先代는 양반층이었으나 무관武官집안으로 가격家格이 낮아진 뒤 중인 신분으로 전락한 것으로 보인다. 그러나 그의 후손들이 계속 의관으로 활약함으로써 나중엔 중인 집안의 명가가 되어 『성원록姓源錄』에도 이 집안의 계보가 실려 있다.[05]

중인들은 일반적으로 중인 집안과 혼인하는 것이 상례였는데 김광국의 처갓집은 화원 집안인 인동 장씨 집안이다. 그런데 김광국의 동서인 안세윤安世潤은 김홍도의 6촌 형인 김광태金光兌의 처 순흥 안씨와 사촌간이 된다는 사실이 진준현에 의해 확인되었다.[06] 때문에 김광국과 김홍도는 비록 6촌 형님 사돈의 사촌이라는 먼 촌수이지만 서로 친척으로 여기는 사이였던 것만은 분명하다.

김광국은 1747년 나이 21세에 의과에 합격하였고, 2년 뒤인 23살 때 내의원內醫院에 들어가 의관이 되었으며, 나중에는 의관으로서 가장 높은 자리인 수의首醫까지 올랐다. 김광국이 언제까지 의관을 지냈는지는 확인되지 않았으나 상당히 오랜 기간 근무했던 듯 나중에는 가선대부嘉善大夫 동지중추부사同知中樞府事라는 높은 명예직을 얻었다.

김광국은 의관이었기 때문에 이력에 큰 특기사항이 따로 있기 어렵지만, 1776년 50세 때 연행사신을 동행하여 연경燕京 북경의 옛 이름에 다녀온 일은 그의 일생에 중요한 의미를 지닌다. 이때 그는 중국의 문화를 직접 체험하고 동시에 서양문화도 접할 수 있었다. 이런 사실은《석농화원》에 수록된 중국 화가 김부귀金富貴의 〈탁타도橐駝圖〉와 네덜란드의 동판화 〈누각도樓閣圖〉에도 잘 나타나 있다. 그의 연경행이 또 주목되는 것은 그의 집안이 일찍이 중국 의약품의 사

무역私貿易과 관련이 깊었을 것이기 때문이다. 3년 뒤인 1779년 김광국은 다시 의관으로 사신을 따라 연경에 갔는데, 이때 우황 무역 문제로 의적醫籍에서 제명당하기도 했다.[07] 그 경위를 자세히는 알 수 없으나 김광국은 사무역으로 부를 축적한 덕분에 많은 서화를 소장할 수 있었던 것으로 생각되고 있다.

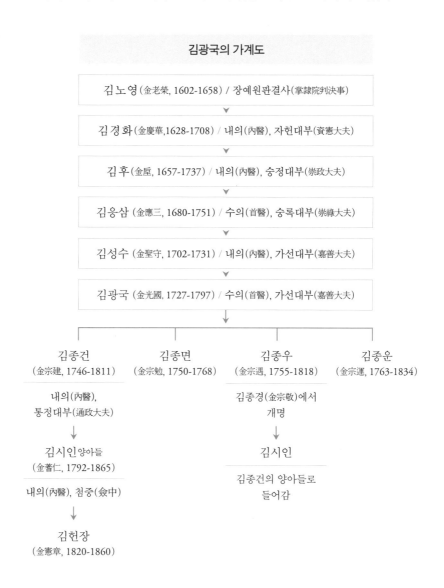

김광국의 가계도

김노영(金老榮, 1602-1658) / 장예원판결사(掌隸院判決事)

↓

김경화(金慶華, 1628-1708) / 내의(內醫), 자헌대부(資憲大夫)

↓

김후(金垕, 1657-1737) / 내의(內醫), 숭정대부(崇政大夫)

↓

김응삼(金應三, 1680-1751) / 수의(首醫), 숭록대부(崇祿大夫)

↓

김성수(金聖守, 1702-1731) / 내의(內醫), 가선대부(嘉善大夫)

↓

김광국(金光國, 1727-1797) / 수의(首醫), 가선대부(嘉善大夫)

↓

| 김종건 (金宗建, 1746-1811) | 김종면 (金宗勉, 1750-1768) | 김종우 (金宗遇, 1755-1818) | 김종운 (金宗運, 1763-1834) |

김종건
내의(內醫), 통정대부(通政大夫)
↓
김시인양아들 (金蓍仁, 1792-1865)
내의(內醫), 첨중(僉中)
↓
김헌장 (金憲章, 1820-1860)

김종우
김종경(金宗敬)에서 개명
↓
김시인
김종건의 양아들로 들어감

그러나 김광국을 역사적 인물로 만든 것은 그의 열정적인 서화 수집과 그가 남긴 《석농화원》이라는 불후의 화첩이다. 그는 이미 10대 때부터 서화를 수집하고 서화가, 수장가들과 교류하기 시작하였으며 노년에 들어서면서는 평생 수집한 그림을 화첩으로 꾸미기 시작하였다. 1784년 58세 때에 《석농화원》 '원첩原帖' 네 권을 성책하였고 이후 10여 년에 걸쳐 〈속續〉, 〈습유拾遺〉, 〈보유補遺〉, 〈별집〉, 〈부록附錄〉을 펴내어 총 10권으로 마무리하였다. 마지막 권인 〈부록〉편의 화평을 쓴 것은 70세 때인 1796년이며 이때 《석농화원》 총목과 화평을 옮겨 쓴 『석농화원』 육필본도 완성하였던 것으로 보인다. 그리고 그 이듬해인 1797년 김광국은 71세로 세상을 떠났다.

김광국의 젊은 시절 서화 수장

김광국의 서화 감상과 수집은 이른 나이부터 시작되었다. 《석농화원》 〈습유〉 편에 실려 있던 현재玄齋 심사정沈師正, 1707~1769의 〈와룡암소집도臥龍菴小集圖〉에는 김광국 자신이 쓴 화제가 붙어 있었는데 그 내용으로 미루어 그가 이미 10대 때에 선배 수장가인 상고당尙古堂 김광수金光遂, 1699~1770와 함께 서화를 감상하였다는 것을 알 수 있다.

> "갑자년1744 여름에 나는 와룡암으로 상고당 김광수를 찾아갔다. 향을 피우고 차를 마시면서 서화를 품평하는데, 이윽고 하늘이 바둑돌처럼 어두워지더니 소나기가 퍼부었다. 현재 심사정이 밖에서 허겁지겁 뛰어와서 옷이 다 젖었으므로 서로 바라보면서 아연실색하였다. 잠시 후에 비가 그치자 온 뜨락의 풍경이 마치 미불의 수묵화 같았다. 현재가 무릎을 끌어안고 한참 바라보다가 갑자기 멋지다고 외

치며 급히 종이를 찾더니, 심주의 필법으로 <와룡암소집도>를 그렸다.”

1744년이라면 당시 김광국은 18살이고 현재는 38세, 상고당은 46세였을 때다. 김광국은 이처럼 10대부터 서화를 감상하고 수집한 타고난 미술애호가이자 수장가였다.

김광국은 그림뿐만 아니라 글씨도 수집하였다. 그가 수집한 대표적인 서첩으로 석봉石峯 한호韓濩, 1543~1605의 글씨 모음집인 〈한호 필적-석봉진적첩韓濩 筆蹟 -石峰眞蹟帖〉보물 제1078-2호08이 있다. 3첩帖 1질帙인데 서첩을 보관한 포갑 안쪽에 “포졸당진장抱拙堂珍藏”이라 쓰여 있고, 수장收藏에 관한 조맹부趙孟頫의 교훈적인 글귀가 쓰여 있다. 조맹부의 이 글은 『석농화원』 육필본 책머리에 실려 있는 것과 똑같은 것이어서 김광국이 이 수장론을 아주 좋아하였던 것을 알 수 있다. 그리고 마지막 줄에 [포졸당抱拙堂], [김광국장金光國章], [원빈씨元賓氏]라는 인장이 찍혀 있다. 또 각 첩의 앞뒤 이면에는 김광국의 소장인所藏印 네 가지가 찍혀 있어 그가 수장했음을 알 수 있다.

현재 규장각에 전하고 있는 《선배수간先輩手簡》이라는 네 권짜리 간찰첩 역시 김광국이 1750년, 불과 24세 때 성첩한 것으로 알려져 있는데, 그 첫째 권에는 김광국이 직접 쓴 「소서小敍」라는 서문이 다음과 같이 실려 있다.09

“내 성품이 옛 것을 좋아하여 옛 사람의 짧은 편지나 글씨 쪼가리를 보게 되면 아끼고 사모하는 생각으로 수집하고자 하지 않은 적이 없어서 우리나라 명현과 정승 판서의 필적을 10년 동안 모아왔다. 기사년1749 되는 해에 친하게 알고 지내던 사람에게서 옛 서간을 약간 얻어 장첩하려 하자 어떤 이는 못마땅하게 여겼다. 이에 나는 말하기를 “《순화각첩淳化閣帖 송대의 법첩》은 역사상 비할 바 없는 법첩이

지만 7~8할이 조문弔文과 병문안 편지인바, 지금 내가 수집한 편지들이 무슨 해가 될 것인가. 선비[儒者]의 일상사에 대한 서찰이 있기에 오늘날에도 옛 사람의 두터운 뜻을 만날 수 있는 것이니, 나는 이것을 귀중하게 생각합니다"라고 하였다.

그리고 마침내 순서를 정하고 진위를 판별해서 장황하니 8첩이 되었다. 이름 하여 《선배수간》이라 하였으니, 후대에 이것을 감상하는 사람들은 비단 그 필적의 볼 만함만이 아니라 마땅히 이를 통하여 그의 사람됨을 알아볼 수 있을 것인 즉 또한 옛 것을 숭상하는 사람들에게도 일조에 될 것이다."

서화를 수집하는 마음이 잘 나타나 있는 이 글을 불과 20대 때 썼다는 것이 놀랍기만 하다.

선배 수장가, 상고당 김광수

김광국의 서화 수장에서 가장 주목해야 할 인물은 역시 상고당 김광수이다. 〈와룡암소집도〉의 화제에서 알 수 있듯이 상고당은 40대의 나이로 10대의 청년 김광국과 서화로 어울렸다. 나이 차이가 거의 30살이나 되고 양반과 중인이라는 신분 차이가 있었음에도 상고당은 김광국을 제자 내지는 후계자로 받아들였던 것이다. 김광국에게 상고당은 사실상 롤모델이자 멘토였으며 상고당의 많은 수장품이 나중엔 김광국에게 양도되기도 하였다.

상고당 김광수의 본관은 상산商山, 자는 성중成仲이다. 그의 집안은 대대로 문과에 급제한 명문이었다. 상고당은 1729년 31세 때 진사시에 합격하였으나 집안이 소론이었기 때문에 출세를 포기하고 문인들과 서화를 감상하며 풍류

로 일생을 살았다.

1746년, 나이 48세 때 그는 음직蔭職으로 예안 현감禮安縣監에 제수되어 3년간 지방에서 목민관을 지냈지만, 72세로 세상을 떠날 때까지 주로 서울에 살면서 서화 감상과 수집으로 일생을 보냈다.

그는 집안이 크게 부유하지는 않았지만 많은 서화를 수장하였고 그것으로 사대부 사회에서 이름이 높았다. 연암燕巖 박지원朴趾源, 1737~1805은 〈필세설筆洗說〉에서 상고당의 안목을 약간 낮게 평가하기도 했지만 다른 증언에 의하면 그는 당대 최고의 수장가이자 감식가였음에 틀림없다.

상고당과 가장 가까웠던 친구는 서울 서대문 밖 원구재에 이웃하여 살고 있던 원교圓嶠 이광사李匡師, 1705~1777였다. 상고당의 서재 이름은 '래도재來道齋'라 하는데 이는 '도보道甫가 놀러오는 집'이라는 뜻으로 도보는 이광사의 자字이다.

상고당과 특히 가까이 지낸 화가는 능호관凌壺觀 이인상李麟祥, 1710~1760, 현재 심사정이었고 겸재謙齋 정선鄭敾, 1676~1759은 상고당을 위하여 〈망천도輞川圖〉와 〈사직송도社稷松圖〉를 그려줄 정도로 가까웠다. 정조시대에 김광국의 《석농화원》 같은 방대한 화첩이 나올 수 있었던 것은 앞 시대인 영조시대에 상고당 같은 인물이 있었기 때문이다.

김광국의 교우관계

김광국이 수장가로서 일생을 살아가는 동안에는 많은 지우知友를 얻었다. 때문에 《석농화원》에 명사들의 화제畵題나 화평畵評을 곁들일 수 있었다. 화평을 지은 문장가는 18명이고, 화평을 글씨로 쓴 서예가는 26명인데 그 면면을 보면 다음과 같다.

화평을 지은 이

김광수金光邃	이광사李匡師	서무수徐懋修	강세황姜世晃	김윤겸金允謙
정충엽鄭忠燁	이한진李漢鎭	유준주兪駿柱	오재유吳載維	유환덕柳煥德
안명열安命說	안호安祜	신휘申徽		

기존 화평

윤두서尹斗緒	이병연李秉淵	이인상李麟祥	조귀명趙龜命	정내교鄭來僑

화평의 글씨를 쓴 이

유한지兪漢芝	이한진李漢鎭	김이도金履度	이광사李匡師	강세황姜世晃
박지원朴趾源	박제가朴齊家	정충엽鄭忠燁	조윤형曹允亨	김노경金魯敬
강이천姜彝天	강이대姜彝大	유준주兪駿柱	서무수徐懋修	홍신유洪愼猷
오재소吳載紹	오재유吳載維	정동교鄭東教	이학빈李學彬	이면우李勉愚
조진규趙鎭奎	김지묵金持黙	윤동섬尹東暹	안호安祜	
아들 김종건金宗建		아들 김종경金宗敬		

이 명단은 사실상 석농과 동시대의 명사들은 거의 다 망라한 것이다. 특히 노론계 문인과 중인층이 많긴 했으나, 김광국의 교유 범위는 넓고 넓어서 당색을 뛰어넘고 양반, 서얼, 중인의 신분을 초월한 것이었다. 이는 한편으로는 정조시대 학예의 분위기와 당시 널리 퍼져 있던 명사들의 고동서화古董書畵라

는 감상취미를 여실히 보여주는 것이기도 하다. 그중에서도 내침의內鍼醫이자 화가인 일장日長 정충엽鄭忠燁, 1725~1800 이후은 김광국의 단짝이었던 것으로 보인다.

김광국은 특히 기계 유씨 집안의 유한지俞漢芝, 1760~1834, 유한준俞漢雋, 1732~1811 과 그들의 아들 조카인 유만주1755~1788, 俞晚柱, 유준주1746~1793, 俞駿柱 등과 아주 각별히 지냈다. 이들이 모두 당대의 문사이자 서예가이고 또 서화와 전적의 수장가였기 때문인 것으로 보인다.

《석농화원》에 압도적으로 많은 글씨를 써준 이는 유한지였다. 《석농화원》 화첩의 발문을 쓴 것은 유한준인데 그의 증언에 의하면 김광국은 젊어서는 한 세대 위인 능호관 이인상, 상고당 김광수와 가까웠으나 이들이 세상을 떠나자 자신과 가까이 지내게 되었다고 했다.

《석농화원》에서 또 하나 주목되는 것은 김광국과 연암 박지원과의 관계이다. 박지원은 『석농화원』 육필본에 서문을 썼고. 또 화평도 쓴 일이 있어 가까이 지냈다는 것을 알 수 있는데, 박지원이 쓴 『열하일기熱河日記』에 실려 있는 《열상화보洌上畵譜》의 작품들이 《석농화원》에 수록된 작품과 상당수 일치하고 있는 것은 주목할 만한 사실이다.[10]

박지원 『열하일기』 중 《열상화보》 작품들

연암 박지원의 『열하일기』 중 《열상화보》는 1780년 7월 24일부터 열하루에 걸쳐 산해관에서 연경에 이르는 기록인 「관내정사關內程史」편에 실려 있다. 내용인즉 신축辛丑일7월 25일, 연암은 호응권胡應權이라는 중국 상인이 조선인 김상공金相公에게서 구입한 것이라며 들고 온 화첩을 보게 된다. '상공'이라는

호칭은 상인끼리 서로를 높여 부르던 호칭이다. 그는 연암에게 그림에 관지款識가 없다며 각 화가의 소전小傳을 부탁하였다. 이에 연암은 각 작품을 고증하여 화가의 이름을 적어주고 이 화첩의 이름을 자신의 별호인 열상외사洌上外史를 따서 《열상화보洌上畵譜》라 명명하였다.[11]

《열상화보》에 실린 작품은 총 47폭인데 그중 일부는 《석농화원》에 실려 있던 것과 똑같은 작품으로 보인다. 〈이조화명도二鳥和鳴圖〉, 〈추강만범도秋江晚泛圖〉, 〈노안도蘆鴈圖〉 등 3폭은 작품 이름까지 똑같다. 그리고 《열상화보》에 실린 〈연강효천도煙江曉天圖〉와 〈한림이우도寒林二牛圖〉 등 10폭은 《석농화원》의 〈연강청효도煙江清曉圖〉, 〈한림와우도寒林臥牛圖〉 등과 작품 이름이 약간 다르긴 하지만 같은 그림으로 생각된다. 이렇게 볼 때 《열상화보》에 실린 13폭의 그림이 《석농화원》에 실려 있던 셈이다.69쪽 별표 참조

연암이 《열상화보》를 구입하여 국내에 들여왔다는 사실은 유만주의 문집인 『흠영欽英』에서도 확인된다. 유만주는 1786년 4월 23일 박지원이 《열상화보》를 자신에게 보여주었다고 했다.[12]

유만주의 『흠영』에 의하면 그는 《열상화보》를 열람한 바로 그날 《석농화원》도 열람한 것으로 되어 있는데 여기엔 무언가 착오가 있다. 《열상화보》의 작품들은 이미 2년 전인 1784년에 성첩된 《석농화원》 속에 들어가 있기 때문이다. 이 점에 대해서는 앞으로 더 연구가 있어야겠지만 연암의 《열상화보》에 실린 작품 중 다수가 《석농화원》에 들어간 것만은 분명하다.

《석농화원》의 성첩 과정

김광국은 50대에 들어서면서 자신이 평생 수집한 그림들을 화첩으로 꾸미

기 시작하였다. 그리하여 1784년, 58세 때 첫 네 권을 성책하였다. 이를 다른 화첩과 구별하기 위하여 여기서는 '원첩原帖'이라 부르고자 한다. 이후 화첩을 계속 보완하여 마지막 권인 제10권 〈부록〉은 70세 때에야 완성하였다. 그리고 그 이듬해 71세 나이로 세상을 떠났으니 그는 생애 마지막을 모두 《석농화원》에 바쳤던 것이다.

《석농화원》은 모두 열 권으로 화첩이 아홉 권이고, 첩으로 꾸밀 수 없는 대작들은 한 권의 부록으로 묶었다. 구성을 보면 '원첩原帖' 네 권, 〈속續〉 한 권, 〈습유拾遺〉 한 권, 〈보유補遺〉 두 권, 〈별집別集〉 한 권, 〈부록附錄〉 한 권 등이다. 성첩 시기와 수록된 작품의 숫자를 순서대로 나열하면 다음과 같다.

1. '원첩原帖' 권1 \ 총 23폭 (조선 21, 중국 2)
2. '원첩原帖' 권2 \ 총 22폭 (조선 20, 중국 2)
3. '원첩原帖' 권3 \ 총 24폭 (조선 22, 중국 2)
4. '원첩原帖' 권4 \ 총 28폭 (조선 23, 중국 2, 기타 3) 이상 4권 1784년, 58세
5. 〈속續〉 \ 총 21폭 (조선14, 중국 4, 기타3) 1787년, 61세
6. 〈습유拾遺〉 \ 총 36폭 (조선 28, 중국 8) 1792년, 66세
7. 〈보유補遺〉 권1 \ 총 26폭 (조선 17, 중국 9) 1795년, 69세
8. 〈보유補遺〉 권2 \ 총 8폭 (모두 겸재 작품) 1795년, 69세
9. 〈별집別集〉 \ 총 76폭 (고려 1, 조선 68, 중국 6, 서양 1) 연도 미상
10. 〈부록〉 \ 총 3폭 (모두 중국 그림) 1796년, 70세

'원첩' 네 권의 수록 작품을 보면 역대로 유명한 화가들의 작품을 시대 순으로 망라하려는 뜻이 역력히 보인다. 그리고 중요한 화가의 작품은 여러 폭을

실어 그 비중을 달리하였다. 김광국이 처음 화첩을 기획한 뜻은 일단 '원첩'
네 권에 있었던 것 같다.

그런데 김광국은 '원첩'을 꾸민 지 3년이 지난 1787년, 61세에 또 한 권의 화
첩을 만들고 〈속〉편이라고 했다. 이는 '원첩'에 빠진 화가들, 동시대에 활동
하고 있던 아직 유명하지 않은 화가들의 작품을 실은 것이다.

김광국은 이로써 《석농화원》을 완성한 것으로 생각하였던 듯 3년 뒤인 1790
년에는 유한준에게서 발문跋文을 받아두었다.[13]

김광국은 '원첩'과 〈속〉편으로 《석농화원》을 일단 마무리 지은 이후에도 계
속 그림을 모았던 것 같다. 무언가 아쉬움 내지는 부족함을 느꼈던 듯 5년
뒤인 1792년 66세 때는 그동안 새로 수집한 작품들로 〈습유〉편을 꾸몄다.
여기에는 조선 전기와 중기의 작품들이 많이 들어 있고 작품의 수준도 높
아 보인다.

김광국은 이렇게 꾸민 화첩을 한여름에 벗들과 피서하면서 펼쳐놓고 실컷
구경했다고 〈습유〉편에 발문을 지어 붙였다.

〈습유〉편 이후 다시 3년 뒤인 1795년 69세 때 김광국은 〈보유〉편 두 권을 펴
냈다. 하나는 새로 구입한 여러 화가들의 작품으로 꾸민 것이고 또 하나는
겸재 정선의 그림 8폭으로만 구성되어 있는데 여기에는 매 폭마다 백하白下
윤순尹淳, 1680~1741이 쓴 왕유王維의 시가 들어 있다. 김광국은 이 화첩의 뒤에
쓴 「서겸재화권후書謙齋畵卷後」에서 이렇게 말했다.

> "겸재는 평생 그림을 그리면서 왕유의 시를 화제로 쓰기 좋아했는데, 망천장輞川莊
> 을 읊은 20수가 더욱 빼어났다… 갑인년1794년 봄에 우연히 정존靜存 김상서金尙書
> 가 소장한 겸재의 8폭 그림을 얻었으니, 이것이 세상에서 이른바 〈망천장도輞川莊
> 圖〉이다."

《석농화원》은 모두 열 권으로 구성되어 있었지만 앞의 여덟 권과 뒤의 두 권은 성격을 달리한다. 아홉 번째 권인 〈별집別集〉은 육필본에는 작품 목록만 실려 있다. 그리고 윤두서가 역대 화가들에 대해 총평을 가한 화평과 홍득귀洪得龜의 화론畵論이 실려 있는데 이는 《석농화원》과는 체제를 달리하는 것이다. 김광국은 이 화첩을 기존의 《석농화원》과는 구별되는, 그야말로 '별집'으로 생각하였던 것 같다. 이 〈별집〉은 직접 김광국이 꾸민 것이 아니라 누군가가 꾸민 화첩을 인수한 것으로 보인다.

그렇다면 김광국 이전에 이 화첩의 그림들을 소장했던 사람은 누구였을까? 여기에 수록된 그림들을 보면 대체로 성격이 다른 3개의 화첩이 한 데 묶인 것으로 보인다.[14] 그중 한 묶음은 미수眉叟 허목許穆, 1595~1682이 낭선군郎善君 이우李俁, 1637~1693의 소장품을 보고 쓴 글에 나오는 작가 이름과 대부분 일치하기 때문이다. 낭선군은 선조의 손자로 숙종 연간 최고의 서화 수장가였다.

혹자는 〈별집〉을 상고당 김광수의 컬렉션으로 보기도 한다. 확실한 근거는 없으나 상고당이 아니고는 김광국 이전에 이런 화첩을 꾸밀 수 있었던 수장가가 보이지 않기 때문이다.

김광국이 이 〈별집〉을 언제 입수했는지에 대해서는 아무 정보가 없다. 다만 『석농화원』 육필본의 구성에서 가장 마지막이 아니라 1796년, 70세 때 꾸민 〈부록〉 바로 앞에 있는 것으로 보아 〈보유〉편을 꾸민 1795년과 〈부록〉을 꾸민 1796년 사이의 시기에 구한 것이 아닌가 생각된다.

《석농화원》 화첩의 마지막 권인 제10권은 〈부록〉으로 중국 그림 3폭으로 이루어져 있다. 여기 실린 그림들은 "횡축이기 때문에 첩에 수록하지 못한 것"이라고 했다. 이 부록에는 명明나라 심주沈周의 〈월연도月燕圖〉에 김광국이 쓴 화제가 들어 있는데 "병진년1796 국추菊秋에 쓰다"라고 되어 있어 70세 때 꾸민 것임을 알 수 있다.

이상 《석농화원》은 모두 10권이고 수록되어 있던 전체 그림은 267폭이다. 국가별로는 고려 1폭, 조선 222폭, 중국 37폭, 일본 2폭, 유구 1폭, 러시아 1 폭, 서양 3폭이다.

석농 김광국은 마지막 권인 〈부록〉이 완성된 이듬해인 1797년에 71세로 세상을 떠났다.

《석농화원》수록 화가

《석농화원》에 수록된 작품은 물경 267폭에 이르렀다. 우리나라 화가로는 공민왕, 안견부터 석농 김광국과 동시대 화가인 단원 김홍도, 한 세대 후배인 자하 신위에 이르기까지 101명이다. 사실상 고려 말기부터 조선 후기에 이르는 400년간의 유명한 화가를 총 망라한 셈이다.

조선 화가

안견安堅	강희안姜希顔	이상좌李上佐	김정金淨	신잠申潛
이경윤李慶胤	김시金禔	이영윤李英胤	김식金埴	석경石敬
사임당師任堂	이우李瑀	황집중黃執中	이정李楨	이정李霆
어몽룡魚夢龍	이징李澄	김명국金明國	조속趙涑	김진규金鎭圭
윤두서尹斗緖	김창업金昌業	조영석趙榮祏	정선鄭敾	조세걸曺世傑
유덕장柳德章	윤덕희尹德熙	김익주金翊冑	김인관金仁寬	심정주沈廷冑
윤용尹熔	유명길柳命吉	김두량金斗樑	정만교鄭萬僑	이광사李匡師
심사정沈師正	강세황姜世晃	허필許佖	김윤겸金允謙	이윤영李胤永

이인상李麟祥	조윤형曺允亨	정철조鄭喆祚	최북崔北	신한평申漢枰
홍계순洪啓純	이태원李太源	오도형吳道炯	정황鄭榥	정충엽鄭忠燁
이긍익李肯翊	변상벽卞相璧	김용행金龍行	김희성金喜誠	원명유元命維
심상규沈象奎	이희영李喜英	강희언姜熙彦	강안姜侒	김응환金應煥
김홍도金弘道	이인문李寅文	이희산李羲山	강이천姜彝天	오명현吳命顯
김득신金得臣	홍문귀洪文龜	이명기李命基	신휘申徽	김정수金廷秀
유환덕柳煥德	성재후成載厚	허승許昇	매주 김씨梅樹金氏	
홍실洪宲	안호安岵	김이혁金履爀	박유성朴維城	오준상吳俊祥
김광국金光國	신사열辛師說	황기黃杞		

이상 조선 82명

〈별집〉으로 추가된 화가

공민왕恭愍王	이불해李不害	이숭효李崇孝	함윤덕咸允德	이정근李正根
윤인걸尹仁傑	신세림申世霖	송민고宋民古	윤정립尹貞立	이사호李士浩
윤양근尹養根	정세광鄭世光	김이승金履承	이하영李夏英	정홍래鄭弘來
변박卞璞	임희지林熙之	이유신李維新	김조순金祖淳	

이상 고려 1명, 조선 18명

《석농화원》에는 다수의 작품이 실린 화가가 많다. 이는 그림에 대한 김광국
의 평가와도 무관하지 않을 것으로 생각된다. 〈별집〉을 제외한, 즉 김광국이
직접 수집하여 꾸민《석농화원》화첩에 복수의 작품이 수록된 화가는 다음
과 같다.

10점 이상 ｜ 정선 18점, 심사정 14점

6점 ｜ 탄은 이정, 조영석

5점 ｜ 윤두서

4점 ｜ 김명국

3점 ｜ 강세황, 이인상, 윤덕희, 원명유, 김홍도

2점 ｜ 사임당, 김식, 이징, 조속, 윤용, 김윤겸, 이광사, 이윤영, 김응환

《석농화원》의 수록 화가와 작품 목록을 보면 실 작품으로 보는 조선시대 회화사 도록이나 다름없다. 실제로 김광국은 《석농화원》의 '원첩' 네 권은 그런 마음에서 꾸민 것 같고, 〈속〉편에서는 당대의 화가를 여기에 포함시키겠다는 편집 의도가 역력히 보인다. 그리고 무언가 아쉬운 점이 남아 〈습유〉편과 〈보유〉편을 만들었다는 생각이 든다.

그리고 《석농화원》에는 중국 화가 28명의 작품 37폭과 일본, 러시아, 서양, 유구 등 기타 국가의 작품 7폭이 실려 있어 회화사적 의의를 더한다. 이 작품들은 조선의 대외적인 문화 교류를 짐작케 해주며, 함께 실린 화평과 화제들은 조선의 중국 회화에 대한 인식 수준을 알려주는 구체적인 사료이다.

중국 화가

송 　 휘종徽宗, 소식蘇軾, 진거중陳居中, 조간趙幹

원 　 조맹부趙孟頫, 황공망黃公望, 오진吳鎭

명 　 문징명文徵明, 문백인文伯仁, 심주沈周, 여기呂紀, 정룡程龍

　 　 오위吳偉, 동기창董其昌, 두기룡杜冀龍, 장우張羽, 두근杜菫, 소고邵高

청	맹영광孟永光, 고기패高其佩, 장도악張道渥, 시옥施鈺, 탁점托霑
	공대만龔大萬, 장문도張問陶, 김부귀金富貴, 장경복蔣景幅, 허옥許鈺

이상 **28명**

기타 국가의 작품

일본　〈채녀적완도采女摘阮圖〉, 대마주對馬州 희헌喜憲 〈풍우구우도風雨驅牛圖〉
유구　〈화조도花鳥圖〉
서양　〈누각도樓閣圖〉, 〈서양화西洋畫〉원첩 권4, 〈서양화西洋畫〉별집
러시아 〈아라사화俄羅斯畫〉

이상 **7폭**

『석농화원』 육필본

『석농화원』 육필본은 이상의 《석농화원》 화첩 아홉 권과 부록 한 권의 총목과 여기에 실린 화평과 화제를 빠짐없이 기록한 것이다. 이 육필본은 책으로 발간할 목적으로 만든 것이 분명하다. 반듯한 해서체로 정서되어 있고 책 곳곳에 교정본 흔적이 그대로 남아 있다.

특히 청淸나라의 표기에 고심한 흔적이 역력하다. 중국 화가의 국적을 표시하면서 송宋, 원元, 명明 다음에는 당연히 청淸이라 해야 할 것인데 처음에는 '만주滿洲'라고 적었다가 나중엔 '중국中國'으로 고쳤다. 이는 조선시대 문인들이 청淸나라 연호를 거부하고 끝까지 숭정崇禎 연호를 고집했던 것과 같은 맥락에 있는 것이다.

각 권의 책머리에는 편집, 배관, 교정의 책임자가 다음과 같이 밝혀져 있다.

편집編輯　　김광국金光國
배관拜觀　　박지원朴趾源, 이한진李漢鎮, 안호安祜, 정충엽鄭忠燁
교정矯正　　김윤서金倫瑞, 이광직李光稷

권에 따라서 배관에 유한지兪漢芝가 들어가고, 안호安祜가 빠지는 등 변동이 있다.『석농화원』육필본에는 2개의 서문과 2개의 발문이 실려 있다.

'원첩' 권1　박지원의「석농화원서石農畵苑序」
　　　　　　홍석주의「석농화원서石農畵苑序」
〈속〉　　　유한준의「석농화원발石農畵苑跋」
〈습유〉　　김광국의「제화원습유후題畵苑拾遺後」

'원첩' 권1 책머리에 실린 박지원과 홍석주洪奭周, 1774~1842의 서문은 화첩이 아니라 육필본을 위한 글로 보이며, 유한준의 발문과 김광국의「제화원습유후題畵苑拾遺後」는《석농화원》화첩에 들어 있던 글을 옮겨 쓴 것으로 생각된다. 이 육필본은 편집자가 김광국으로 되어 있는 것을 보면 김광국 살아생전에 꾸며진 것이 틀림없는데, 필사자筆寫者가 누구인지는 밝혀져 있지 않다. 추측컨대 아들 김종건金宗建, 1746~1811이 아닐까 생각된다.

《석농화원》 화평의 내용

『석농화원』 육필본에 실린 화제와 화평은 그 양이 방대할 뿐만 아니라 문장의 수준이 대단히 높다. 역대 화가들에 대한 품평이 대종을 이루면서 회화사적으로 중요한 정보가 있는가 하면, 날카로운 회화비평도 있다. 때로는 한 편의 아름다운 에세이를 읽는 듯한 문학적 감동도 일어난다. 그 자세한 내용을 여기서 다 밝힐 수는 없으니, 그 일은 이 책을 기본 사료로 삼아 심층적으로 연구할 회화사 연구자들의 몫으로 남겨두고 여기서는 회화사적으로 중요하거나 김광국의 그림에 대한 견해를 드러내는 핵심적인 사항들만 소개한다.

회화사적 증언

이인문李寅文의 〈계산적설도溪山積雪圖〉에서는 이인문이 현재 심사정의 수제자라고 하였다. 이는 이인문 화풍의 유래를 말해주는 중요한 증언이다. 그리고 "혹자는 이인문이 최북에 미치지 못한다고 말하는데, 이것은 이식자耳食者들의 말이므로 언급할 가치가 없다"고 했다.

이상좌李上佐의 〈송단완월도松壇玩月圖〉에서는 이상좌의 자를 자실自實이라고 하였다. 이는 〈도갑사 32응신도〉를 그린 이자실이 누구인가에 대해 여러 추측이 있었고 이상좌일 가능성이 높다고 해왔는데 이를 명확히 알려주는 것이다.

김광국은 〈별집〉에 실려 있는 관아재觀我齋의 〈노승탁족도老僧濯足圖〉는 가짜라며 다음과 같이 증언했다.

> "이 화폭의 붓놀림, 낙관, 자획이 관아재의 그림과 닮지 않았으므로 늘 마음속으로 의심했다. 어느날 김홍도金弘道가 와서 열람하고서 '이것은 수십 년 전에 이수몽李守夢이

관아재를 방작하여 그리고, 종보宗甫 두 글자를 함께 썼으며, 또 도장을 새겨서 찍고서 나에게 준 그림이오. 지금 다시 보게 되니, 마치 옛 사람을 만난 듯하오."라고 하였다. 지금 김홍도의 말을 들으니, 과연 관아재가 그린 것이 아니다. 수몽守夢은 진사進士 이행유李행有의 어렸을 때 이름인데, 그도 글씨를 잘 써서 이름이 있었다."

호생관毫生館 최북崔北의 나이를 두고 조희룡趙熙龍, 1789~1866이 『호산외사壺山外史』에서 49세에 죽었다고 한 바 있어 많은 혼선을 일으켰으나, 신광하申光河, 1729~1796의 「최북가崔北歌」 등을 근거로 70살을 넘겨서까지 살았음이 논증되기도 하였다.[15] 그런데 《석농화원》 '원첩' 권3에 실린 최북의 〈촌동소경도村童掃逕圖〉에 붙인 화제에서 김광국은 "최북은 그림을 그린 지 거의 70년이 되어 화법이 자못 넉넉하고 풍성하게 되었으나, 끝내 북종北宗의 습성에서 벗어나지 못한 것이 안타깝다"고 적고 있어 최북이 확실히 70살이 넘도록 살았음을 다시 말해준다.

화가들에 대한 김광국의 평론

『석농화원』 육필본에 실린 화평과 화제를 보면 다른 문사들은 대개 그림의 분위기를 이야기한 화제를 썼지만, 김광국 자신은 역대 화가들에 대한 비평을 많이 남겼다. 그 점에서 김광국은 미술비평가 내지는 미술사가라고도 할 수 있다. 그중 핵심적인 화가들에 대한 그의 견해를 간략히 요약해보면 다음과 같다.

연담 김명국 | 연담 김명국의 필법은 명나라 장로張路와 오위吳偉의 여운을 깊이 얻었으니, 마땅히 우리나라 북종北宗의 능품能品이 될 수 있다.

공재 윤두서 | 공재 윤두서 이전의 이징이나 김명국 같은 이는 오로지 북종화를 숭상하여 산수를 그리면서 준법皴法을 쓰지 않고 오로지 수묵水墨으로만 흐리멍덩하게 칠했으니, 준법으로 그림을 그린 것은 실제 공재로부터 시작되었다.

겸재 정선 | 우리나라의 그림은 비록 명수라 하더라도 만약 중국에 보낸다면 얼굴이 붉어지지 않을 자가 드물 것이나, 근래의 겸재 정선만은 송宋·원元의 훌륭한 작품과 견주어도 많이 양보할 필요가 없다.

현재 심사정 | 내가 일찍이 우리나라 화가 중에 집대성한 사람은 오직 현재 심사정 한 사람이라고 말한 적이 있는데, 상고당 김광수도 내 말을 옳다고 여겼다.
겸재와 현재의 그림에 대해서는 세상에서 누가 낫고 못한지에 대한 논란이 있는데, 내가 일찍이 우리나라 문장가에 비교하여 겸재는 계곡谿谷 장유張維와 닮았고, 현재는 간이簡易 최립崔岦과 닮았다고 말하자, 어떤 사람이 "그렇다면 현재가 낫다는 거군요"라고 하여 서로 박장대소하였다.

남리 김두량 | 남리 김두량은 명나라 구영仇英의 묘처를 깊이 터득하여 파리 대가리만한 인물과 누대에도 반드시 화법을 다 발휘하여 붓질 한 번도 소홀히 하지 않았고, 개 그림이 더욱 실제와 닮았다. 세상에서 일컫기를 우리나라의 유화儒畵는 겸재와 현재가 으뜸이고, 원화院畵는 남리가 제일이라고 하니, 참으로 옳은 말이다.

관아재 조영석 | 화가들이 인물, 산수, 화훼, 금수, 곤충을 그린 지는 오래되었으나,

당대에 만든 사물을 대상으로 삼고 세속에서 사용하는 물건을 소재로 삼은 것은 관아재 조영석으로부터 시작되었다. 그가 그린 우리나라 의관, 복식, 기물이 진짜와 몹시 닮았으니, 사물을 묘사하는 자의 정신이 여기에서 극에 달했다. 뒤에 서울의 김홍도와 평양의 오명현이 모두 관아재의 법도를 본받았는데, 윤택하고 원숙함이 간혹 관아재보다 나은 것도 있으나, 끝내 조영석과 같은 담백하고 소산한 운치는 터득하지 못했다.

단원 김홍도 | 종래의 화조도는 대개 수묵담채였고, 대상과 몹시 닮은 것은 김홍도로부터 비롯되었다. 내가 비록 서희徐熙와 조창趙昌의 진적을 보지 못하였으나, 명나라 여기呂紀의 그림은 여러 차례 열람하였는데, 그의 필법도 단원보다 크게 낫지 않았다. 나는 이 말이 옳다고 동의할 후세의 안목을 갖춘 자를 기다린다.

작품에 대한 평론

김광국은 작품에 대해 말할 때는 아주 서사적으로 묘사하기도 했지만 대개는 객관적인 평론을 내리려고 노력한 흔적이 곳곳에서 보인다. 간혹은 가차없이 혹평을 가하고 있어 그의 예리한 안목을 엿보게 된다. 그 예를 몇 소개한다.

김식의 〈한림이우도寒林二牛圖〉 | 공재 윤두서가 퇴촌 김식의 그림을 평하기를 "넉넉하고 광활하며 강건하고 섬세하여 우리나라의 대가이며 태평세상에 독보라 할수 있다"라고 하였는데 지금 그의 그림을 보건대, 공재가 그를 대가로 평가한 이유를 도무지 이해할 수 없다. 오로지 담묵만 써서 하나의 고깃덩어리를 만들어 골기

骨氣가 몹시 부족하다. 대체로 화원화가 중에 약간 원숙한 자라 하겠다.

윤덕희의 〈어인견마도圉人牽馬圖〉 | 옛날에 조맹부가 말을 그릴 때면 먼저 말의 모양을 관찰한 연후에 붓을 들었다고 한다. 연옹에게 이와 같이 했는지 물어본다면, 나는 그가 아니라고 대답할 것임을 안다.

이윤영의 〈풍목괴석도風木怪石圖〉 | 단릉 이윤영의 그림은 고상하면서도 맑아 마땅히 일품逸品에 속하지만, 산을 그리면 중후重厚한 자태가 부족하고, 나무를 그리면 견고한 기상이 적었다. 후세에 그림을 보는 자들은 그의 빼어난 재주는 아까워할지언정 사모하여 배워선 안 된다.

오명현의 〈염고의송도髯賈倚松圖〉 | 관아재가 속화를 처음 그리기 시작하고부터 세상에서 붓을 잡고 그림을 그리는 자들이 모두 이를 모방하였다. 평양의 오명현의 작품을 관아재의 그림에 비교하면 고아함과 저속함이 천지 차이다. 그래도 한 폭을 수장한 것은 후세 사람들로 하여금 당시에 인재가 이처럼 성대했음을 알게 하고자 함이다.

신한평의 〈협슬채녀도挾瑟采女圖〉 | 신한평 군은 인물, 산수, 화조, 초충을 그리면서 자못 그림의 깊은 이치를 터득하였고, 더욱 전신傳神 초상화를 잘 하였다. 내가 일찍이 그에게 미녀도美女圖를 그려달라고 부탁했는데, 그 풍만한 살결과 어여쁜 자태가 너무나 실감나서 오래 펼쳐볼 수가 없었다. 오래 보았다가는 이부자리의 수양을 망치기 십상이기 때문이다.

김광국의 자화 자평 | 홀로 그윽한 창가에 앉으니 가을 생각이 우울하다. 은근히

61

취기가 올라 작은 종이를 펼치고 붓 가는대로 난초떨기를 그렸으니 나는 마음속의
기분을 그려냈을 뿐이니, 그것이 부들이 된들 난초가 된들 내가 구별할 필요가 있
겠는가.

외국 그림의 견문과 화평

《석농화원》화첩에는 중국 그림 37폭, 일본 그림 2폭, 유구 그림 1폭, 러시아
그림 1폭, 서양 그림 3폭이 실려 있었다. 이것은 조선의 문화 교류가 중국을
중심으로 이루어졌으나 한편으로는 일본, 유구, 나중에는 러시아와 서양의
문화까지 접했음을 구체적으로 말해주는 것이다.

김광국이 소장한 중국 그림은 상당히 높은 수준이었다. 역대 대가들의 작품
을 모으려고 노력한 흔적이 역력하다. 송宋 휘종徽宗 황제의 그림에 대해서 말
하기를 "직접 본 것이 수십 폭에 달하는데, 모두 선화宣和라는 작은 도장과 천
하일인天下一人이라는 화압花押이 있었으니 어찌 모두 진적이겠는가? 그러나
그림이 아름다우니, 가짜인들 무슨 상관이랴"라며 소장 이유를 달았다.

중국 그림에 대해서 평할 때는 무엇보다도 말로만 전해 들은 대가의 작품을
직접 본 소감을 솔직히 나타내곤 했다. 명明나라 여기呂紀의 〈영모도翎毛圖〉에
대해서는 "사생가寫生家들이 사물을 닮게 그리면서 고아함을 잃지 않아야 고
수라고 일컫는데 여기呂紀가 여기에 가까우니, 한 시대의 종장宗匠이 거저 된
것이 아니다"라는 소견을 말했다.

그런가 하면 김광국을 비롯한 당시 문인들이 중국 그림에 대해 상당히 많은
지식을 갖고 있었음을 곳곳에서 확인할 수 있다. 고기패高其佩의 지두화指頭畵
〈수조도水鳥圖〉에 대해서는 "건륭황제의 시문집인 『낙선당집樂善堂集』에 실려

있는 호랑이 그림에 대해 쓴 제화시를 이 물새 그림에 공손히 쓴다"라고 하였으니 그 견문이 여기까지 미쳐 있음을 알 수 있다.

그리고 명明나라 두기룡杜冀龍의 〈강남춘도江南春圖〉에 쓴 화제를 보면 당시 중국 그림에 대한 인식이 상당했음과 중국 그림을 소장하게 된 내력이 잘 나타나 있다.

> "두기룡은 명나라 만력萬曆 연간 사람이다. 『서화회요書畵會要』에 "두기룡의 산수화는 심주를 배워서 약간 변화시켰다"라고 했는데, 지금 이 그림을 보건대 몹시 운치가 있다. 상고당 김광수가 늘 칭송하던 것이 참으로 거짓이 아니었다. 이 그림은 전에 이하곤이 소장하였고, 뒤에 김성하에게 돌아갔다가 지금 나의 소장품이 되었다. 여러 사람의 손을 거치는 중에 해지고 찢어져 1779년 가을에 정사현에게 부탁하여 연경에서 개장해 왔다."

일본의 〈채녀적완도采女摘阮圖〉라는 우키요에에 대하여 김광국은 일찍이 '원첩'에서 혹평을 가한 적이 있었다. 그러다 〈속〉편의 〈풍우구우도風雨驅牛圖〉에서 그때의 생각을 고쳐 이렇게 말했다.

> "지금 이 첩을 보건대 필력이 굳세고 힘차며 배치가 고상하고 깨끗하여 거의 중국의 고수와 대등하니, 기이하고 기이하다. 어떤 물건이든 널리 보지 않고서 성급하게 비평을 가하는 것은 모두 망령된 짓이니, 어찌 그림만 그렇겠는가. 드디어 화폭 끝에 써서 입조심의 경계로 삼는다."

태서泰西의 〈누각도〉라고 말한 네덜란드 동판화에 대해서는 낯선 문명의 신

기함을 솔직히 고백하고 있다.

> "이 그림은 바로 태서泰西의 판각본동판화이다. 갑자기 보면 단지 거미줄 같고, 자세히 보면 또 파리똥 같은데, 현미경을 가지고 살펴보면 곧장 사람으로 하여금 기이하다 소리치게 만든다. 아까 거미줄로 본 것은 바로 천백의 계선이고, 아까 파리똥으로 본 것은 바로 천백의 물상이니, 아 신묘하도다. 기술이 여기까지 이르렀는가."

이처럼 김광국은 자신의 감성에 정직했다. 그리고 일본 우키요에나 네덜란드 동판화가《석농화원》화첩에 실려 있다는 사실은 그 자체로 18세기 조선 사회를 이해하는데 많은 시사점을 준다.

아름다운 산문으로서 화제

『석농화원』육필본에 실린 글은 화평과 화제 두 가지가 있다. 화평은 그림에 대한 평임에 반하여 화제는 그 그림에 얽힌 이야기나 그림을 본 소감 등이 실려 있다. 본격적인 회화사적 비평은 아니지만 인생의 여러 감상이 서려 있어 문학적 감동을 주는 것이 많다.
특히 당대의 문사들이 화제를 썼기 때문에 한 편의 아름다운 에세이를 읽는 듯한 명문이 많다. 그중에서 김광국이 쓴 화제로는 '원첩' 권3에 실린 진재眞宰 김윤겸金允謙, 1711~1775의 〈추강대도도秋江待渡圖〉에 부친 글과 '원첩' 권3에 실린 연농研農 원명유元命維의 〈고촌어주도孤村漁舟圖〉에 부친 글이 압권이라고 생각된다. 특히 원명유라는 화가에 대한 회상에서는 삶과 예술에 대한 성찰이 진하게 다가온다.

"그림에는 사람 때문에 전해지는 것이 있고, 사람도 그림으로 인해 전해지는 이가 있다. 사람으로 인해 그림이 전해지는 것은 그림에겐 행복인데, 그림으로 인해 사람이 전해지는 것은 사람에겐 불행이다.

원명유는 사람 때문에 전해졌는가, 그림 때문에 전해졌는가. 원명유는 사람됨이 옥과 같았고 박학다재하였으니, 그림을 잘 그린 것은 여사餘事에 불과했다. 사람 때문에 전해졌어야 마땅한데, 세상에 재능을 아끼는 자가 없어서 아무런 명성이 드러나지 않았는다. 오직 이 한 폭의 작은 그림이 인간세상에 남아서 후세에 전해지길 기다리고 있으니, 이 어찌 원명유의 불행이 아니겠는가.

그러나 후세에 이 그림을 보는 자는 이 그림을 통해 그의 재주를 상상할 것이니, 이 것이 오히려 썰렁하게 아무 명성이 없는 것보다 낫다고 해야 할까? 원명유는 일찍 죽었고 또 자식도 두지 못했으니, 더욱 슬프다."

《석농화원》화첩, 그 이후

김광국 사후 《석농화원》 화첩이 어떻게 전승되었는지는 확실치 않으나 화제를 쓴 아들 김종건, 김종경이 그대로 물려받았을 것으로 생각된다. 그리고 손자인 김시인金蓍仁, 1792~1865도 조부의 이 유산을 잘 보존했으리라 짐작된다. 김시인은 가업을 이어 1810년에 의과에 합격하였고 1830년에는 내의원에서 일했으며 연경에도 다녀왔다.16 오경석吳慶錫, 1831~1879의 증언에 따르면 김시인은 서화 수집을 좋아했다고 한다. 또 그는 의관이었던 홍현보洪顯普, 1815~?를 사위로 맞이했는데 홍현보는 추사秋史 김정희金正喜, 1786~1856의 제주도 유배 시절 물력을 지원한 후원자였다.

이런 점을 생각하면 《석농화원》은 김광국의 손자 김시인 대까지는 집안

에 보존되어 있었을 것으로 생각된다. 그러나 김시인의 아들 김헌장金憲章, 1820~1860이 직종을 의관에서 율관律官으로 바꾸었고, 또 일찍 죽었기 때문에 이후 집안이 경제적으로 쇠퇴하기 시작하면서《석농화원》화첩도 팔려 나가고 파첩된 것이 아닌가 생각된다.

《석농화원》화첩의 〈별집〉으로 추정되는《화원별집》은 1909년 국립중앙박물관의 전신인 제실박물관훗날 이왕가박물관이 스즈키 게이지로鈴木銈次郎라는 화상으로부터 구입한 것이다. 현재 국립중앙박물관에 소장되어 있는《화원별집》의 수록 작품은《석농화원》육필본에 전하는 〈별집〉의 총목과는 약간의 차이가 있다.《석농화원》육필본에는 그림이 모두 76폭이 명시되어 있는데 국립중앙박물관의《화원별집》에는 그중 명나라 동기창董其昌의 〈계산청월도溪山淸樾圖〉와 청淸나라 장도악張道渥의 〈재주추파도載酒秋波圖〉가 빠져 있다. 그리고 〈서양화〉의 자리에는 송민고의 〈묵죽墨竹〉이 들어가 있다.

또 간송미술관은 1934년에《석농화원》화첩에 수록되었던 22폭을 매입하여《해동명화집》이라는 이름의 화첩으로 새로 꾸몄다. 이 22폭은 본래《석농화원》의 '원첩' 권3과 '원첩' 권4 그리고 〈습유〉편에 있던 것이고, 개인 소장품인 김홍도의 〈군선도群仙圖〉, 강희언의 〈엽기도獵騎圖〉는 '원첩' 권4에 들어 있던 그림이어서 이때 이미 파첩되어 낙질로 흩어졌음을 알 수 있다.《해동명화집》에는 포함되지 않았지만 간송미술관이 소장하고 있는 〈묵란墨蘭〉은 '원첩' 권3에 수록되어 있던 작품이다. 동 미술관의 소장품인 조맹부趙孟頫, 1254~1322의 〈엽기도獵騎圖〉 역시 위창葦滄 오세창吳世昌, 1864~1953이 김광국의 수장품이었다고 적은 관기觀記가 남아 있어 확실치는 않으나 〈습유〉편과 〈보유〉권1, 〈부록〉편에서 언급되었던 동명의 작품으로 보인다.

한때는 개인 소장가 홍성하가 소장했고 지금은 선문대학교박물관이 소장하고 있는 작품들은 '원첩' 권2와 〈속〉편에 수록되었던 것이다. 이 밖의 박물관

과 개인이 소장한 작품들은 '원첩' 권1과 '원첩' 권2에서 나온 것이다.

이렇게 볼 때 《석농화원》 화첩 중 〈보유〉 권1, 〈보유〉 권2, 〈부록〉편은 아직까지 현존 여부가 세상에 알려지지 않았거나 불확실한 셈이다. 그렇다면 이들은 통째로 사라진 것인가 아니면 아직껏 파첩되지 않은 채 남아 있다는 것인가. 어딘가에 깊이 소장되어 있어 『석농화원』 육필본처럼 어느 날 우리 앞에 불쑥 나타날 수도 있다는 일말의 희망을 갖고 기다려본다.17

명지대학교 석좌교수

유홍준

1. 유홍준, 『명작순례』눌와, 2013 132쪽.

2. 이동주, 『우리나라의 옛 그림』에서 처음으로 이 화첩의 중요성에 대해 언급되었으며 안휘준, 최완수, 유홍준, 홍선표, 이태호, 이원복, 강관식 등 회화사 연구자들은 모두 이 화첩에 주목한 바 있다. 이 밖에 김광국에 대해서는 박효은, 「조선후기 문인들의 서화수집 활동 연구」홍익대학교 석사학위 논문. 1999; 황정연, 『조선시대 서화수장 연구』신구문화사, 2012 참조.

3. 이원복, 「《화원별집》고考」, 『미술사학연구』215한국미술사학회, 1997, 57~74쪽.

4. 중앙일보 2013년 12월 10일자.

5. 『성원록姓源錄』은 조선 말기 이창현李昌鉉, 1850-1921이 지은 중인 집안의 성씨 계보 책으로 역관譯官·의관醫官·산관算官·율관律官·음양관陰陽官·서자관書字官·화공畵工 등의 여러 가문이 실

려 있다. 이 책은 고려대학교도서관과 하버드대학교 옌칭연구소에 거의 같은 육필본으로 소장되어 있다.

6. 진준현, 『단원 김홍도 연구』일지사, 1999 16~17쪽.

7. 『정조실록』3년1779년 12월 3일.

8. 이완우, 「석봉 한호의 작가상 / 한경홍 진적」, 『미술사학 연구』212한국미술사학회, 1996 5~43쪽.

9. 《선배수간》의 소장자에 대해서는 여러 이론이 있다. 이 첩의 서문에 김광국 인장이 있는데 규장각의 해제는 영조 때 병조참판을 지낸 동명이인을 오인하여 "김광국1685- ?이 조선조 연산군~영조까지의 명현들의 필적을 10여년간 모아 1750년영조 26에 차서次序를 정하여 8첩으로 만든 것이다"라고 되어 있지만 이는 해제자가 석농 김광국의 존재를 몰라서 일어난 오해이다. 또 이 첩의 원 제작자 부분이 지워져 있기 때문에 석농 김광국의 소장이 아닐 수도 있다는 견해도 있다. 그러나 서문의 내용이 뛰어나서 여기서는 전문을 모두 소개하였다.

10. 박지원, 『열하일기熱河日記』, 「관내정사關內程史」, 열상화보洌上畵譜.

11. 정은주, 「연행에서 서화 구득 및 문견 사례 연구」, 『미술사학』26, 한국미술사교육학회, 2012, 350~351쪽.

12. 황정연, 『조선시대 서화수장 연구』신구문화사, 2012 559쪽.

13. 유한준의 『저암집著菴集』에서는 그가 발문을 쓴 해는 을묘년1795년으로 되어 있지만 육필본 『석농화원』에는 경술년1790년으로 되어 있다.

14. 이동주, 『옛 그림의 아름다움』 및 이원복 「《화원별집》고考」참조.

15. 유홍준, 「조선후기 문인들의 서화비평」, 『19세기 문인들의 서화』열화당, 1988 63~64쪽.

16. 황정연, 『조선시대 서화수장 연구』신구문화사,2012 638쪽.

17. 이 글은 황정연 님과 김채식 님의 교열을 받아 많은 사항을 첨삭하였고, 김지수 님의 철저한 원본 대조로 많은 사항을 수정할 수 있었다. 섬세하게 검토해주신 세 분께 깊이 감사드린다.

《열상화보》와《석농화원》의 비교

순서	작가명	《열상화보冽上畵譜》의 상세 내용			《석농화원石農畵苑》과의 비교
		작품명	관지	박지원의 소전	
1	김정金淨	〈이조화명도二鳥和鳴圖〉		김정의 자는 원충元冲, 명明 가정嘉靖때 사람이다.	'원첩原帖' 권1의 〈이조화명도二鳥和鳴圖〉와 같은 그림으로 보임
2	김식金埴	〈한림와우도寒林臥牛圖〉			'원첩' 권1의 〈한림이우도寒林二牛圖〉와 같은 그림으로 보임
3	이경윤李慶胤	〈석상분향도石上焚香圖〉〉			'원첩' 권1의 〈거석분향도據石焚香圖〉와 같은 그림으로 보임
4	탄은 이정李霆	〈녹죽도綠竹圖〉		이정의 자는 중섭仲燮, 석양정石陽正으로, 익주군益州君의 지자枝子이다.	'원첩' 권1의 〈청록대죽靑綠大竹〉과 같은 그림으로 보임
5	탄은 이정	〈묵죽도墨竹圖〉			'원첩' 권1 9번의 〈묵죽墨竹〉과 제목이 같으나, 《석농화원》의 그림은 화제에 따르면 장지 그림이었고, 1777년 입수했을 때 낡은 상태였다고 하였으므로 다른 그림으로 보임
6	이징李澄	〈노안도蘆鴈圖〉		이징의 자는 자함子涵, 호는 허주재虛舟齋, 학림정鶴林正의 아들이다.	'원첩' 권1의 〈노안도蘆鴈圖〉와 같은 그림으로 보임
7	김명국金鳴國	〈노선결기도老仙結碁圖〉		김명국金鳴國이니, 명明 천계天啓 연간 사람이다.	'원첩' 권1의 〈노옹결기도老翁結碁圖〉와 같은 그림으로 보임
8	조속趙涑	〈연강효천도煙江曉天圖〉			'원첩' 권1의 〈연강청효도煙江淸曉圖〉와 같은 그림으로 보임
9	윤두서尹斗緖	〈임지사자도臨紙寫字圖〉		윤두서의 자는 효언孝彦, 강희康熙연간 사람이다.	'원첩' 권1의 〈거안서자도據案書字圖〉와 같은 그림으로 보임

순서	작가명	《열상화보洌上畫譜》의 상세 내용			《석농화원石農畫苑》과의 비교
		작품명	관지	박지원의 소전	
10	정선鄭敾	〈춘산등림도春山登臨圖〉		정선의 자는 원백元伯, 강희·건륭 연간 사람이다. 나이 여든이 넘어서도 겹돋보기 안경을 끼고 촛불 아래에서 가는 그림을 그려도 털끝만큼 그릇됨이 없었다.	'원첩' 권2의 〈춘일등고도春日登皐圖〉와 제목이 거의 같으나, 김광국이 《석농화원》의 그림에 화제를 썼다고 한 시기1780년 여름가 박지원이 연행에 다녀온 시기1780년 5월 25일-10월 17일와 겹침
11	정선	산수도山水圖 4폭	이 그림들은 모두 '정선鄭敾'·'원백元伯'이라는 소인小印이 있다.		'원첩' 권2에 일련의 산수도 4폭4-7번이 있으나, 〈용정반조도〉의 화제에 따르면 이 4폭은 겸재가 상고당 김광수를 위해 그린 그림들이라고 함
12	정선	사시도四時圖 8폭			없음
13	정선	〈대은암도大隱圖〉			'원첩' 권2의 〈대은암춘색도大隱巖春色圖〉와 같은 그림으로 보임
14	조영석趙榮祏	〈부장임수도扶杖臨水圖〉		조영석의 자는 종보, 호는 관아재觀我齋니, 강희·건륭 연간 사람이다.	'원첩' 권1의 〈우바새부장도優婆塞扶杖圖〉와 같은 그림으로 보임
15	김윤겸金允謙	〈도두환주도渡頭喚舟圖〉		김윤겸의 자는 극양克讓, 강희·건륭 연간 사람이다.	《석농화원》 '원첩' 권2 15번 〈추강대도도秋江待渡圖〉와 제목이 비슷하지만, 김광국의 화제에 1779년에 입수한 그림이라는 서술이 있어, 《열상화보》가 기록된 시점과 맞지 않음
16	심사정沈師正	〈금강도金剛圖〉		심사정의 자는 이숙頤叔, 강희·건륭 연간 사람이다.	없음
17	심사정	초충화조도草蟲花鳥圖 8폭	'심사정사인沈師正私印'과 '현재玄齋'라는 소인이 있다.		없음

순서	작가명	《열상화보(洌上畫譜)》의 상세 내용			《석농화원石農畫苑》과의 비교
		작품명	관지	박지원의 소전	
18	윤덕희尹德熙	〈심수노옥도深樹老屋圖〉		윤덕희의 자는 경백敬伯, 공재恭齋의 아들이다.	없 음
19	윤덕희	〈백마도白馬圖〉			없 음
20	윤덕희	〈군마도馬圖〉			없 음
21	윤덕희	〈팔준도八駿圖〉			없 음
22	윤덕희	〈춘지세마도春池洗馬圖〉	'윤덕희사인尹德熙私印'과 '낙서駱西'라는 소인이 있다.		없 음
23	윤덕희	〈쇄마도刷馬圖〉			없 음
24	유덕장柳德章	〈무중수죽도霧中睡竹圖〉	'수운사인岫雲私印'이 있다.		없 음
25	유덕장	〈설죽도雪竹圖〉	'수운岫雲'이란 두 글자와 '수운岫雲'의 인이 있다.		〈보유〉권1 19번의 〈설죽雪竹〉과 제목이 같지만, 성첩 시기가 늦은 〈보유〉편에 들어 있는 것으로 보아 다른 그림일 가능성이 높음
26	이인상李麟祥	〈검선도劍仙圖〉	'이인상李麟祥'의 인이 있다.	이인상의 자는 원령元靈, 호는 능호관凌壺觀이다.	국립중앙박물관 소장 〈검선도〉덕수-003974로 보임
27	이인상	〈송석도松石圖〉	'인상麟祥'이란 인과 '기미삼월삼일己未三月三日'이란 소지小識가 있다.		없 음
28	강세황姜世晃	〈난죽도蘭竹圖〉	'표암광지豹菴光之'의 인이 있다.	강세황姜世晃의 자는 광지光之다.	없 음
29	강세황	〈묵죽도墨竹圖〉	'표암광지豹菴光之'의 인이 있다.		없 음
30	허필許佖	〈추강만범도秋工晚泛圖〉	'연객烟客'이라는 소인이 있다.	허필許佖의 자는 여정汝正이다.	'원첩'권3의 〈추강만범도秋工晚帆圖〉와 같은 그림으로 보임

1

석농화원 (원첩 권 1)

石農畵苑

박지원朴趾源의 서문 ─────────────────

石農畵苑序[01]

余北出長城 至熱河入洪福寺 其東寮畵一門 門內開直道 道左右樓臺殿閣 複
疊重疉 渺茫無際 車馬塡咽 十里外平堤綠燕 數十騎馳獵其上 遠近有漸大小
以差 有一隸掉臂而入 額觸于壁 跟蹌而退 不復辨畵與眞 譬如小兒看鏡 必翻
其背 黝然則已 石農金元賓 先余入燕 嘗周觀天主堂諸畵 旣東還 想應悉焚其
舊所畜東人畵 而乃反愈鳩愈收 或恐一畵之見遺 一人之不傳 汲汲然惟日不足
者何也 噫 梟脛烏羽 各守其天 蛙井鷦枝 獨信其地 謂禮寧野 認陋爲儉 非畵之
罪也 游方之內故耳 爲文章者 亦若是 慕華者 逾似而逾贗 鄕社金罍 不如匏尊
之眞率 夏畦貂裘 不如褐寬之便宜 望衡九面 未若本色之山川 然而詩人意中
未可少翁媼嘗醋鍾馗嫁妹 相與大笑 遂書之石農畵苑卷首

燕巖 朴趾源 美庵撰

「석농화원서」

내가 북쪽으로 장성長城을 나가서 열하熱河에 이르러 홍복사洪福寺에 들어갔을
때, 그 동쪽 건물에 문 하나를 그려 놓은 것을 보았다. 문 안에는 곧은길이 펼
쳐졌고, 길 좌우로 누대며 전각이 겹겹으로 늘어서 아득히 끝도 없이 뻗었는
데, 수레와 말이 길을 가득 메웠다. 10리 밖까지 뻗은 제방은 파랗게 우거져
수십 필의 기마騎馬가 그 위를 달렸고, 멀고 가까운 데 따라 크기를 달리하여
그린 그림이었다.

한 하인이 팔을 저으며 그 문으로 들어가려다가 이마를 벽에 찧고서 휘청거
리며 물러나니, 그것이 그림인지 문인지 더는 구분하지 못하였다. 비유하자

01. 이 글은 박지원朴趾源 1737-1805이 1796년 무렵에 《석농화원》에 붙인 서문인데, 박지원의 문집에는 수록
되어 있지 않다. 본문에 나오는 홍복사洪福寺는 어디인지 미상이다. 본문에 나오는 학과 까마귀, 개구리와 뱁새
및 소박하고 검소한 것을 좋아한다는 비유는 박지원이 박제가의 『북학의北學議』에 써준 「북학의서北學議序」에
나오는 비유와 꼭 닮았다.

면 어린아이가 거울을 보면 반드시 뒤집어 보지만, 그 뒤가 칠흑처럼 검기만 해서 그만두는 것과 같았다.

석농石農 김원빈金元賓 김광국金光國은 나보다 일찍 연경燕京 북경의 옛 이름에 들어가서 일찍이 천주당天主堂의 여러 그림을 두루 살펴보았다. 조선으로 돌아와서는 아마도 그가 옛날에 모았던 우리나라 그림을 모두 불태울 것이라 예상했다. 그러나 도리어 갈수록 수집에 열을 올려, 그림 하나라도 놓칠까, 한 사람이라도 전해지지 못할까 두려워하여 날을 아껴가며 수집에 급급했던 것은 무슨 까닭인가?

아! 오리의 짧은 다리와 까마귀의 검은 깃털로도 제각기 천성대로 살고, 우물 속의 개구리와 나뭇가지 하나에 둥지를 튼 뱁새도 제가 사는 곳이 제일이라 여기며 살아가고, 예禮는 차라리 소박한 것이 낫고 누추한 것을 검소하다고 여기기도 하니, 이는 그림의 죄가 아니고 자기가 사는 세상에 구속되었기 때문이다. 문장을 짓는 것도 이와 같아서, 중국을 사모하는 자가 비슷하게 지으려 할수록 더욱 가짜가 되고 만다. 시골의 사당에서 금술잔에 술을 따르는 것은 바가지에 담아 바치는 진솔함만 못하고, 한여름에 담비외투를 빌려 입고 농사짓는 것은 헐렁한 삼베옷이 몸에 편안함만 못하며, 형산衡山을 아홉 방향에서 보는 것은 제 고장의 소박한 산천을 구경함만 못하다. 그렇지만 시인이라면 마음속으로 〈옹온상초도翁媼嘗醋圖〉[02]나 〈종규가매도鍾馗嫁妹圖〉[03]를 하찮게 여겨선 안 되리라. 이런 이야기를 나누며 함께 크게 웃었다. 드디어 《석농화원》의 첫머리에 쓴다.

박지원이 짓고 이한진이 쓴 서문

75

02. 〈옹온상초도〉 — 영감과 할미가 식초 맛을 보는 그림으로 송宋나라 초기에 활동한 화가 석각石恪이 그린 그림이다. 석각의 자는 자전子專으로 성도成都 사람이다. 불화, 인물화에 뛰어나 〈옥황조회도玉朝會〉, 〈귀백희鬼百戲〉, 〈옹온상초도〉 등을 그렸는데, 모두 실전되었다고 한다. 03. 〈종규가매도〉 — 종규鍾馗가 누이를 시집보내는 그림으로 중국의 민간 전설상의 고사를 그린 것이다. 내용은 당 현종唐玄宗 때에 종규鍾馗라는 사람이 과거시험을 보다가 모습이 추하여 황제가 합격을 취소하자 분을 못 이겨 섬돌에 머리를 찧고 죽었다. 이에 동향의 친한 친구 두평杜平이 종규의 시신을 거두어 후하게 장사지내 주니, 귀신이 된 종규가 누이를 데리고 가서 두평과 혼인을 시켜 주었다고 한다. 이 소재는 그림과 희곡 등에 자주 애용되어 널리 사랑받았다고 한다.

홍석주洪奭周의 서문

石農畵苑序[04]

文與畫 均一藝也 而有輕重之別焉 石農畵苑 名畫之淵藪也 曁其成 猶且斤斤
求序若跋 以爲之重 由此見之 卽文與畫輕重 居然可知也 然則石農子 奚爲蓄
畵而不蓄文 豈以夫世之蓄文者多而蓄畵者少 少者貴而多者不足貴歟 抑其
於文也 則醲醴醇釀涵泓演迤 蓄之於其中者已富 而無所待於其外耶 將楂梨
橘柚 各有其味 而所嗜者不齊歟 是吾皆不得而知也 雖然余嘗觀名山圖矣 東
登泰山 北泝黃河 壯觀燕趙之野 逍遙華胥之郊 饜飫而後歸 又嘗觀百家書矣
講道淹中之館 論文吹臺之會 際谷口之淸芬 接龍門之高標 亹亹乎不知返者
數日 及其境移而神倦 向者之所觀遊 邈然不可復求 而吾之身未始離乎此也
於是而後 知文與畫俱夢中境也 尙何輕重之足辨 況以余不知文不知畵者而視
之 是猶夢中之說夢 又何輕重之能辨 顧君子之所當蓄 有大於文與畫者 則斯
不可以不知也 嗚呼 今世之所蓄者 何其異也 多蓄者爲賢 少蓄者爲不肖 多蓄
者重於喬嶽 少蓄者輕於鴻毛 吾不知其文乎畫乎大於是者乎 嗟夫 滔滔者皆是
也 一有能不此之蓄 而求之文藝之場 卽其人可知也 吾又何暇問其輕重哉 玆
帖集古今名畵若干幅 牢籠萬象 兼有衆妙 嫵姸雅俗 各極其工 天下之絶觀也
顧余非知畵者故不論 而論其所知者若玆云
丙辰季夏下澣 豐山洪奭周成伯甫 書于淸風堂之芙蓉沼上

「석농화원서」

문장과 그림은 똑같이 기예이지만 무겁고 가벼운 차이가 있다.《석농화원》
은 명화名畫의 보고이다. 이 화첩을 만들고서도 오히려 부지런히 서문이나 발

04. 이 글은 연천淵泉 홍석주洪奭周1774-1842가 1796년에 지은 서문이다. 홍석주의 문집 초고인 『학해學海 권
7』에도 실려 있는데 말미의 내용이 약간 다르다.

문을 구하여 권위를 더하려 하였으니, 이로써 본다면 문장과 그림의 가벼움과 무거움을 뚜렷이 알 수 있다.

그렇다면 석농자石農子 김광국金光國는 무엇 하러 그림만 수집하고 문장은 수집하지 않았는가? 혹시 세상에 문장을 수집하는 사람은 많으나 그림을 수집하는 사람은 적으므로, 적은 것이 귀하고 많은 것은 귀하지 않다고 여겨서인가? 아니면 그가 문장에 대해서는 깊이 무르익고 널리 함축하여 가슴 속에 축적한 것이 이미 풍부하기에 밖에서 구할 필요가 없어서인가? 산사와 배, 귤과 유자는 각기 다른 맛이 있으므로 좋아하는 것이 같지 않아서인가? 이것은 내가 도무지 알 수가 없다.

그러나 내가 일찍이 명산도名山圖를 보았는데, 동쪽으로 태산에 오르고 북쪽으로 황하를 거슬러 올라가며, 연燕나라와 조趙나라의 벌판을 장쾌하게 바라보고, 화서華胥[05]의 교외를 소요하면서 물리도록 구경한 뒤에 돌아왔다. 또 일찍이 백가百家의 서적을 읽었는데, 엄중淹中[06]의 학관에서 도를 강론하고, 취대吹臺[07]의 모임에서 문장을 토론하며, 곡구谷口[08]의 맑은 향기를 맡고 용문龍門[09]의 높은 인격을 접하여 쉬지 않고 열중하다가 돌아오기를 잊은 것이 여러 날이었다. 그런데 경치가 바뀌고 정신이 피로해지자 지난번에 구경하고 노닐던 것이 아득하여 다시 구할 수 없게 되었으나, 나의 몸은 처음부터 여기에서 떠난 적이 없었다.

이렇게 된 뒤에야 문장과 그림은 모두 꿈속의 경치임을 알게 되었으니, 어찌 가벼움과 무거움을 구별할 필요가 있겠는가? 하물며 나처럼 문장도 모르고 그림도 모르는 처지에서 보건대, 이는 꿈속에서 꿈을 이야기하는 것과 다름 없으니, 또한 어찌 가벼움과 무거움을 구분할 수 있겠는가? 다만 군자가 마땅히 수집해야 할 것으로 문장과 그림보다 큰 것이 있으니, 이것을 몰라서는 안 된다.

05. 화서 — 중국 고대의 이상국가의 이름이다. 황제黃帝가 낮잠을 자다가 꿈속에서 이 나라를 여행하였는데, 통치자도 없고 신분의 상하도 없으며 백성들은 이해와 애증의 관념조차 없이 살아가는 태평세상이었다고 한다.『열자列子 황제黃帝』 06. 엄중 — 춘추春秋시대 노魯나라의 마을 이름으로 지금의 산동山東 곡부曲阜에 있다. 공자의 유풍이 오랫동안 전승되었던 곳으로『의례儀禮』39편이 그 마을에서 출토된 일이 있다.『한서漢書 예문지藝文志』 07. 취대 — 춘추春秋시대 진晉나라 악사인 사광師曠이 음악을 연주하던 누대를 가리키기도 하고, 한漢나라 양효왕梁孝王이 문인이나 악사들과 어울려 즐기던 누대를 가리키기도 한다.
08. 곡구 — 은자가 사는 곳을 가리킨다. 전한前漢의 정박鄭樸은 자가 자진子眞으로 지조를 지켜 은거하여 외척대신 왕봉王鳳이 예를 다해 초빙해도 응하지 않고 곡구에서 살면서 호를 곡구자진谷口子眞이라 하였다고 한다.『한서漢書 권72 고사전高士傳』 09. 용문 — 등용문登龍門의 준말로 명망이 높은 사람을 비유한 말이다. 후한後漢 때 이응李膺의 명성이 대단히 높아서 선비들 중에 그의 접견接見을 한번 받은 사람은 곧장 출세하게 되었던 데서 온 말이다.

아! 요즘 세상의 수집가들은 어찌 이리 이상한가? 많이 모은 사람을 훌륭하다 하고 적게 수집한 사람은 못났다고 하며, 많이 모은 사람은 태산보다 무겁게 여기고 적게 수집한 사람은 깃털보다 가볍게 여기니, 나는 그것이 문장인지 그림인지 아니면 그보다 더 중요한 것인지 알지 못하겠다. 아! 세상이 온통 이와 같도다. 만약 이런 수집가들과는 달라서 문예文藝의 장에 들어가기를 추구하는 자가 있다면 그 사람을 이미 알만하니, 내가 어찌 그 경중을 따지겠는가?

이 화첩은 고금의 명화 약간 폭을 모았는데, 삼라만상을 포괄하고 여러 묘미를 겸비하여 곱고 추한 것과 고상하고 속된 것이 제각기 그 솜씨를 다 발휘하였으니, 천하에서 빼어난 볼거리이다. 그런데 나는 그림을 아는 사람이 아니므로 그림에 대해서는 논하지 않고 내가 아는 것을 이와 같이 논할 뿐이다. 병진년1796 늦여름 하순. 풍산豐山 홍석주洪奭周 성백보成伯甫가 청풍당淸風堂의 부용소芙蓉沼 물가에서 적는다.

<div align="right">홍석주 서문</div>

조맹부趙孟頫의 제어

題語 趙孟頫(子昂 松雪齋)

聚書藏書 良非易事 善觀書者 澄心端慮 淨几焚香 勿捲腦 勿折角 勿以爪侵字 勿以唾揭幅 勿以作枕 勿以挾刺 隨損隨修 隨開隨掩 後之得吾書者 竝奉贈此法

제어 조맹부(자앙 송설재)

책을 모으고 책을 소장하는 것은 참으로 쉬운 일이 아니다. 책을 잘 보는 자는 마음과 생각을 맑고 단정히 가다듬고 깨끗한 책상에 향을 사르고서, 책등을 말거나 책 모서리를 꺾지 말고, 손톱으로 글자를 긁거나 침을 책장에 묻히지도 말며, 베개로 삼거나 옆구리에 끼지도 말아야 하며, 손상되면 즉시 수리하고 펴본 후에는 바로 덮어야 한다. 훗날 내 책을 얻은 자들에게 두루 이 방법을 권하노라.

조맹부가 짓고 이광사가 쓴 제어

4 師任堂 申夫人 水墨葡萄
 金光國 題 京山 書
 사임당 신부인 〈수묵포도〉
 김광국 화제, 경산 글씨

8 灘隱 石陽正‡ 霆 仲燮 靑綠竹[10]
 恭齋 尹斗緒 評 曹允亨 書
 탄은 석양정 정 중섭 〈청록죽〉
 공재 윤두서 화평, 조윤형 글씨

5 玉山 李瑀 季獻 敗荷鯽魚圖
 金光國 題 吳載紹 書
 옥산 이우 계헌 〈패하즉어도〉
 김광국 화제, 오재소 글씨

9 灘隱 墨竹
 金光國 序 豹庵 姜世晃 書
 탄은 〈묵죽〉
 김광국 서문, 표암 강세황 글씨

6 退村 金埴 仲厚 寒林二牛圖
 金光國 題幷書
 퇴촌 김식 중후 〈한림이우도〉
 김광국 화제 및 글씨

10 虛舟 李澄 子涵 蘆鴈圖
 恭齋 評
 金光國 跋 男 宗建 書
 허주 이징 자함 〈노안도〉
 공재 화평
 김광국 발문, 아들 종건 글씨

7 駱坡‡ 鶴林正 慶胤 據石焚香圖
 金光國 題幷書
 낙파 학림정 경윤 〈거석분향도〉
 김광국 화제 및 글씨

‡원주. 駱坡 字嘉吉 — 낙파駱坡의 자는 가길嘉吉이다.
‡원주. 正 璿源系譜作君 — 정正은 『선원제보璿源系譜』에는 군君으로 되어 있다.
10. 靑綠竹 — 본문에는 "靑綠大竹"으로 되어 있다.

19　恭齋❖ 尹斗緒 孝彦 據床[11]書字圖
　　金光國 題 白華 書
　　공재 윤두서 효언 〈거상서자도〉
　　김광국 화제, 백화 글씨

20　恭齋 石工攻石圖
　　金光國 題 李勉愚 書
　　공재 〈석공공석도〉
　　김광국 화제, 이면우 글씨

21　觀我齋 趙榮祏 宗甫 優婆塞扶杖圖
　　金光國 題 男 宗建 書
　　관아재 조영석 종보 〈우바새부장도〉
　　김광국 화제, 아들 종건 글씨

22　觀我齋 倚琴聽流圖
　　金光國 題幷書
　　관아재 〈의금청류도〉
　　김광국 화제 및 글씨

23　中國 樂癡生 孟永光 貞明 暮[12]雨
　　歸漁圖 (永光雖是皇明人 甲申後徙滿洲
　　故以滿洲人用)
　　圓嶠 觀幷書
　　金光國 跋幷書
　　중국 낙치생 맹영광 정명 〈모우
　　귀어도〉 (영광은 비록 명明나라 사람이
　　지만 갑신년1644 이후 만주로 옮겼으므로
　　만주인으로 썼다.)
　　원교 배관 및 글씨
　　김광국 발문 및 글씨

❖원주. 恭齋 又號鍾崖 — 공재恭齋의 다른 호는 종애鍾崖다.
11. 床 — 본문에는 "案"으로 되어 있다.　12. 暮 — 본문에는 "風"으로 되어 있다.

석농화원

石農畵苑

石農 金光國 元賓	輯	석농 김광국 원빈	편집
燕巖居士 朴趾源 美庵	연암거사 박지원 미암		
京山散人 李漢鎭 仲雲	경산산인 이한진 중운		
石樵老叟 安祜 士受	석초노수 안호 사수		
梨湖釣徒 鄭忠燁 日章	觀	이호조도 정충엽 일장	배관
金倫瑞 景五	김윤서 경오		
于野 李光稷 耕之	校	우야 이광직 경지	교정

1 ─────── 명明 문징명文徵明 〈소림낙일도疎林落日圖〉

앙상한 숲으로 지는 해

皇明 衡山 疎林落日圖 (本障子中裁出)　　　　　　　　文徵明 (徵仲 衡山)

平生最愛雲林子
慣寫江南雨後山
我亦雨中閒點染
疎林落日有無間

황명 형산〈소림낙일도〉 (본래 장지에 붙어 있던 것을 잘라냈다.)　　　　문징명 (징중 형산)

평소 운림자를 가장 사랑하노니
강남의 비 갠 산을 줄곧 그리셨네
나도 빗속에 한가로이 붓질하니
앙상한 숲에 지는 해가 보일락 말락

문징명이 직접 짓고 쓴 시

跋　　　　　　　　　　　　　　　　　　　　　　　　趙龜命 (錫汝 東谿)

弇州稱文太史不爲人作書畫者三 諸王中貴人及外夷也 今其遺墨 流布於海外
者甚多 得無乖於平生之守歟 余謂率公之義 今天下盖無片土可以安公之書畫
者 不左袒而誦大明 惟我東其庶焉 公而有知 當驅六丁 收遍天下所珍藏而歸之
而後已也

엄주弇州 왕세정王世貞가 말하기를, "문태사文太史 문징명文徵明가 남을 위해 그림을 그려주지 않은 경우가 세 가지로, 제후국과 환관과 이민족이었다"라고 하였다. 그런데 지금 그의 묵적이 해외에 유포된 것이 많으니, 평소의 지조와 다르지 않은가? 내 생각에 솔공率公 문징명의 속뜻은 지금 천하에 공의 서화를 보존할 한 뼘의 땅도 없다고 여긴 때문이리라. 좌임左衽을 하지 않고 명明나라를 존숭하는 곳은 오직 우리나라뿐이므로 공께서 지각이 있다면 육정신六丁神[13]을 보내서 천하에 소장된 그림을 두루 거두어 우리나라로 보낸 후에야 그치리라.

<div align="right">조귀명이 짓고 이면우가 쓴 발문</div>

2 ──────── 김정金淨 〈이조화명도二鳥和鳴圖〉
화답하는 새 두 마리

冲菴金先生之道學文章 炳若日星 人皆見之 至其書畵 雖爲公餘事 然當時猶稱三絶 而但東俗貿貿 不甚慕惜 是以不多傳于世 惟此一紙 得保於滄桑灰劫之餘 流傳至今 其爲寶玩 奚啻連城照乘而止哉 後之覽是畵者 非但取其品格 亦可因之而想先生之儀形 則尤當爲山仰之一助也

충암冲菴 김 선생金先生 김정金淨의 도학과 문장은 해와 별처럼 빛나 사람들이 모두 바라본다. 글씨와 그림은 공에게는 비록 여사餘事이지만, 당시에도 삼절三絶이라 칭송했는데 다만 우리나라 풍속이 몽매하여 사모하고 아낄 줄 몰

13. 육정신 — 육정은 도교에서 이른바 정묘丁卯, 정사丁巳, 정미丁未, 정유丁酉, 정해丁亥, 정축丁丑의 여섯 정신丁神을 가리킨다. 이 귀신을 부려 어떤 물건이나 사람을 옮기거나 미래의 길흉을 알 수 있다고 한다.　14. 전해오는 그림에 "庚子南至日 慶州 金光國謹"이란 글귀가 있으므로 1780년 동짓날에 쓴 것임을 알 수 있다.

랐다. 이 때문에 세상에 많이 전하지 못하고 오직 이 한 조각 종이가 난리와 재앙 속에 살아남아 지금까지 전하고 있으니, 그 보배로운 가치가 어찌 연성連城의 벽옥[15]과 조승照乘의 구슬[16]에 비길 뿐이겠는가. 후세에 이 그림을 보는 자들은 그림의 품격만 취할 것이 아니라, 이로 인하여 선생의 모습을 상상해 볼 수도 있을 것이니, 어진 이를 우러러보는 데 더욱 일조할 수 있을 것이다.

<div align="right">김광욱이 짓고 김지묵이 쓴 화제</div>

3 ——————— 신잠申潛 〈묵군墨君〉
먹으로 그린 대나무

靈川子 墨君

中宗己卯 設賢良科 靈川子申潛元亮 以學行識度被薦登科 其爲人可知也 公文章之外 又工書畵 此墨竹 卽其遺蹟 雖不可論以畵法 亦可見公之胸中逸氣 觀是帖者 勿以畵而以人可也

영천자〈묵군〉

중종 기묘년1519에 현량과賢良科를 설치했는데, 영천자靈川子 신잠申潛 원량元亮이 학행學行 학문과 행실과 식도識度 식견과 도량로 추천되어 합격하였으니, 그 사람됨을 알 만하다. 공은 문장 이외에 글씨와 그림에 뛰어났으니, 이 묵죽이 바로 그 유적이다. 비록 화법으로 논평할 수는 없으나, 또한 공의 흉중에 서린 빼어난 기운을 볼 수 있으니, 이 첩을 보는 자들은 그림이 아니라 사람으로 감상하기 바란다.

<div align="right">김광욱이 짓고 이면우가 쓴 화제</div>

87

15. 연성의 벽옥 — 여러 성과 맞바꿀 만한 구슬로 초楚나라의 화씨벽和氏璧을 가리킨다. 전국戰國시대 조趙나라 혜문왕惠文王이 일찍이 초나라의 화씨벽을 얻었는데, 진秦나라 소왕昭王이 그 소문을 듣고 조왕趙王에게 서신을 보내어 화씨벽을 자기 나라의 15개 성城과 바꾸자 제의한 일이 있다. 『사기史記 권81 염파인상여열전廉頗藺相如列傳』 16. 조승의 구슬 — 구슬의 빛이 수레 여러 대를 비춘다는 야광주夜光珠를 가리킨다. 전국戰國시대 위魏나라에 극보로 여기는 야광주 10개가 있었는데, 그 빛이 수레 12대가 늘어선 멀리까지 비췄다고 한다.

4 ——————— 사임당師任堂 〈수묵포도水墨葡萄〉

수묵으로 그린 포도

師任堂 水墨葡萄

右葡萄一幅 卽栗谷先生慈夫人申氏之作也 幽姸淡雅 自合作家 是豈鑿鑿於畫
法 盖其資品超然故爾 庚子端陽盥手敬題

사임당〈수묵포도〉

이 포도 그림 한 폭은 바로 율곡栗谷 이이李珥 선생의 모친 사임당 신씨申氏가 그
린 것이다. 그림이 아리땁고도 고상하여 저절로 작가의 솜씨에 부합하니, 이
어찌 화법에 얽매여 그린 것이랴? 바로 타고난 인품이 빼어났기 때문이다.
경자년1780 단오에 손을 씻고 경건히 쓰다.

김광국이 짓고 이한진이 쓴 화제

5 ——————— 이우李瑀 〈패하즉어도敗荷鯽魚圖〉

시든 연잎 사이의 붕어

玉山 敗荷鯽魚圖

玉山李瑀 字季獻 栗谷先生之弟也 先生以道德文章爲東方儒宗 玉山畫師安可
度 書法黃孤山 深悟奧妙 垂名後世 此幅雖其一臠 足想大鼎 覽者詳之

옥산〈패하즉어도〉

옥산玉山 이우李瑀는 자가 계헌季獻으로 율곡 선생의 아우이다. 율곡 선생은 도

덕과 문장으로 우리나라 유학의 대가가 되었고, 옥산은 안가도安可度 안견安堅의 그림을 배우고, 황고산黃孤山 황기로黃耆老의 글씨를 본받아 깊은 이치를 깨우쳐 후세에 이름을 남겼다. 이 화폭은 고기 한 점에 불과하나 큰 솥의 국 맛을 상상해볼 수 있으니, 보는 자들은 자세히 살펴야 할 것이다.

<div align="right">김광국이 짓고 오재소가 쓴 화제</div>

6 ——————— 김식金埴 〈한림이우도寒林二牛圖〉
스산한 숲의 소 두 마리

退村 寒林二牛圖

恭齋尹孝彦評退村金仲厚埴畵曰 濃瞻闊遠 老健纖巧 可謂東方大家 昭代獨步 今覽其畵 蒼健不及蓮潭 精細遠遜虛舟 恭齋之許以大家 殊未可曉也 大抵院畵之稍涉圓熟者

退村工畵牛 名噪當世 論者至以爲緩急頓伏 筋力畢露 可爲大武君傳神 此盖借昔人跋戴嵩牛語也
今觀寒林二牛圖 純用淡墨 作一肉塊 殊乏骨氣 若曰稍得形似云爾則可 方之戴氏則全不襯着也

퇴촌 〈한림이우도〉

공재恭齋 윤효언尹孝彦 윤두서尹斗緖이 퇴촌退村 김식金埴 중후仲厚의 그림을 평하기를 "넉넉하고 광활하며 강건하고 섬세하여 우리나라의 대가이며 태평세상에 독보라 할 수 있다"라고 하였다. 지금 그의 그림을 보건대, 창건蒼健하기는

연담蓮潭 김명국金鳴國에 미치지 못하고, 정세精細하기는 허주盧舟 이징李澄보다 한참 뒤떨어지니, 공재가 대가로 평가한 이유를 도무지 이해할 수 없다. 대체로 화원畫院화가 중에 약간 원숙한 자라 하겠다.

퇴촌은 소를 잘 그려서 당대에 명성이 떠들썩하였고, 논평하는 자들은 심지어 '느리고 급하고 숙이고 엎드린 모습에 근육과 힘줄이 다 드러났으니, 대무군大武君[17]의 본모습을 베꼈다고 할 수 있다'라고까지 하였는데, 이것은 옛날 사람이 대숭戴嵩[18]의 소 그림을 논평한 발문을 빌려온 것이다.

지금 〈한림이우도〉를 보면, 오로지 담묵만 써서 하나의 고깃덩어리를 만들어 골기骨氣가 몹시 부족하다. 만약 '약간 형사形似를 얻었다'고 말한다면 옳겠으나, 대숭에 필적하다고 평한다면 조금도 들어맞지가 않는다.

<div align="right">김광국이 짓고 쓴 화제</div>

7 ——————— 이경윤李慶胤 〈거석분향도據石焚香圖〉
<div align="right">바위에 앉아 향을 피우다</div>

駱坡 據石焚香圖

鶴林之畵 當世雖稱名手 今取謙玄竝觀 則其雅俗之判 如仙凡之隔 余何敢饒舌 具眼者當自知之

駱坡之畵 或謂以剛健雅潔 今觀是帖 何曾有一筆如或人之言耶 抑有善於此者 而余未及見也耶 未可知也

17. 대무군大武君 — 소를 높여 부르는 말이다. 『예기禮記 곡례하曲禮下』에 "종묘에 제사하는 예법에는 소를 일원대무一元大武라고 하고, 멧돼지[豕]를 강렵剛鬣이라고 하고, 돼지[豚]를 돌비脂肥라고 하고, 양羊을 유모柔毛라고 부른다"라고 하였다. 18. 대숭 — 생몰년 미상. 당唐나라 때의 화가이다. 덕종德宗 때 절동서관찰사浙東西觀察使로 있던 한황韓滉이 불러 순관巡官에 임명했는데, 이때 한황을 사사하며 그림을 배웠다. 특히 생동감 넘치는 소 그림을 잘 그려, 말 그림을 잘 그린 한간韓幹과 함께 '한마대우韓馬戴牛'로 일컬어졌다. 여기에 언급한 글은 목동이 조롱에 새를 기르는 그림인 〈목수농금도牧豎籠禽圖〉에 붙은 발문에 "대무군의 본모습을 베꼈다[大武君傳神]"라는 말을 인용한 것이다.

낙파〈어석분향도〉

학림鶴林 이경윤李慶胤의 그림은 당대에 명수名手로 일컬어졌으나, 지금 겸재謙齋 정선鄭敾와 현재玄齋 심사정沈師正의 그림을 가져다 나란히 놓고 본다면, 그 고상함과 속됨이 마치 신선과 속인의 차이처럼 확연히 구분된다. 내가 어찌 감히 쓸데없는 입놀림을 하겠는가. 안목이 있는 사람이라면 스스로 알 것이다.

낙파駱坡 이경윤李慶胤의 그림을 혹자는 '강건하고 고상하고 깨끗하다[剛健雅潔]'라고 평하기도 하는데, 지금 이 화첩을 살펴보면 어찌 조금이라도 혹자의 말과 닮은 점이 있단 말인가? 아니면 이보다 나은 그림이 있는데, 내가 아직 보지 못한 것인가? 모르겠다.

<div align="right">김광국이 짓고 쓴 화제</div>

8 ——————— 이정李霆〈청록대죽靑綠大竹〉
청록으로 그린 큰 대나무

灘隱 靑綠大竹 尹斗緖 (孝彦 恭齋)

石陽正得竹之勁 而無竹之潤 得葉之堅 而無葉之韌 有森秀之意 而無四面之勢 有亭亭之氣 而無猗猗之色 無乃爲習氣所拘耶 惜哉 然東方畫竹 推爲第一

탄은〈청록대죽〉 윤두서(효언 공재)

석양정石陽正 이정李霆은 대나무의 강건함은 터득했으나 윤택함은 얻지 못했고, 댓잎의 견고한 성질은 터득했으나 질긴 맛은 없으며, 수려하게 솟아나는 뜻은 있으나 사면四面의 입체감은 없고, 꼿꼿한 기세는 있으나 아리따운 색채는 없다. 이것은 습기習氣 습성에 구애된 때문이 아니겠는가. 애석하다.

그러나 우리나라의 대 그림에서는 제일로 꼽을 수 있다.

<div align="right">윤두서가 짓고 조윤형이 쓴 화평</div>

9 ─────────── 이정李霆 〈묵죽墨竹〉
먹으로 그린 대나무

灘隱 墨竹 (本障子裁爲橫卷)　　　　　　　　　　　　　　金光國

余癖於畵 每見古人畵 毋論工拙 未嘗不諦視而會心 故所藏弄頗富 尤愛墨竹
爲其植物中有烈士之風焉 宣廟之世石陽公子 以善畵竹名 思欲得一幅 爲朝
暮玩而未能也 丙寅嘉平 人有以畵售余者曰 子知此乎 余纔開卷 已知爲石陽
眞蹟 其爲竹也 密而不厭 疎亦可喜 怳然若耳其聲而目其色也 雖唐之蕭悅宋
之文同 恐無以過之也 遂歸其値而藏之 客謂余曰 子可謂愛竹 而不知所以愛
之者也 夫風之來 其聲錦瑟如也 月之照 其色琅玕如也 畵豈有此境哉 今子捨
諸眞而求諸畵 不其舛乎 殆嗜名者歟 余應之曰 子可謂夏蟲之不可以語氷者也
竹有風雨霜雪之變態焉 有長短疎密之殊姿焉 固不可以一時而竝觀之 至於畵
竹 百態千狀 備於一卷 披閱之際 隨帖呈露 然則畵豈不勝於眞者乎 且王子猷
之徑造竹所借宅種竹 反覺多事 余則無子猷之多事 而得與此君周旋於几案之
間 不亦樂乎 客唯唯而退 遂書其問答 爲石陽正墨竹帖序

歲丙寅得灘隱墨竹八幅 作序在卷首 旋爲有力者所奪 常往來于懷者三十年于
玆矣 丁酉夏 客有贈一幅弊障者 忙手披閱 卽灘隱眞蹟 而蠹侵煙熏 所見愁絶
乃手自洗曝 裝爲橫卷 仍書八幅舊序于下方 此可以慰三十年往來之懷也歟

탄은 <묵죽> (본래 장지에 붙어 있던 것을 잘라 횡권으로 만들었다.) 　　　　　김광국

나는 그림에 벽癖이 있어서 매양 옛사람들의 그림을 볼 때마다 잘 그렸건 못 그렸건 간에 언제나 자세히 관찰하여 마음으로 이해하였으므로 소장품이 자못 많아졌다. 대 그림을 더욱 사랑하였으니, 식물 가운데 열사烈士의 기풍을 지녔기 때문이다.

선묘宣廟 선조宣祖 때 석양 공자石陽公子 이정李霆가 대 그림을 잘 그려 명성이 났으므로, 한 폭을 얻어서 아침저녁으로 완상하려 하였으나 뜻을 이루지 못했다. 병인년1746 섣달에 어떤 사람이 나에게 그림을 팔러 와서 "그대는 이것을 아는가?"라고 하였다. 나는 화권을 펼치자마자 이것이 석양정의 진적임을 알 수 있었다. 대나무 잎은 조밀해도 싫증이 나지 않았고, 줄기는 성글어도 희열을 안겨주어, 황홀히 귀에 댓잎 소리가 들리고 눈으로 그 빛을 보는 듯했다. 비록 당唐나라의 소열蕭悅[19]과 송宋나라의 문동文同[20]도 이보다 낫지는 못할 듯하기에 드디어 값을 치르고 소장하였다.

어떤 객이 나에게 말하기를 "그대는 참으로 대나무를 사랑한다고 하겠으나, 사랑하는 방법은 모르고 있다. 저 바람이 불어올 때에 그 소리는 거문고가 울리듯 하고, 달이 비칠 때에 그 빛은 옥이 빛나듯 하니, 그림에 어찌 이런 경지가 있겠는가. 지금 그대가 진짜를 버려두고 그림에서 구하려 하니, 잘못된 일이 아닌가?"라고 하였다.

나는 응수하여 "그대는 참으로 여름 벌레와는 얼음에 대해 이야기할 수 없는 것과 다름없소. 대나무는 바람과 비와 서리와 눈에 따라 모습이 변하고, 길고 짧고 성글고 조밀한 데 따라 자태가 다르므로 본래 한때에 그 모습을 다 감상할 수는 없소. 그런데 대 그림은 백 가지 천 가지 모습이 한 화권에 구비되어 있으니, 펼쳐 완상하는 즈음에 화폭에 따라 다 드러나오. 그렇다면 그림이 진짜보다 낫다고 하지 않겠소? 또 왕자유王子猷가 대나무 숲으로 곧장

19. 소열 — 생몰년 미상. 당唐나라 중엽의 저명한 화가로 난릉蘭陵 사람이다. 벼슬은 협률랑協律郞에 이르렀다. 당 현종唐玄宗 이융기李隆基의 묵죽을 계승하여 당시에 제일이란 평가를 받았으나, 남에게 잘 그려주지 않기로도 유명하였다.　20. 문동 — 1018-1079. 북송北宋시대의 화가로 자는 여가與可, 호는 금강도인錦江道人·소소선생笑笑先生이다. 시문과 글씨, 그림에 뛰어났으며, 전篆·예隸·행行·초草·비백飛白을 잘 썼다. 특히 그의 묵죽은 "소쇄蕭灑의 자태가 풍부하다"는 평을 받았다.

달려간 것이나, 남의 집을 빌려 잠시 살면서도 대나무를 심었던 일²¹은 도리어 번거롭다는 느낌이 있소. 나는 왕자유 같은 번거로운 일 없이도 책상과 안석 사이에서 차군此君 대나무과 어울릴 수 있으니, 또한 기쁘지 않겠소"라고 하였다. 객은 옳다고 하면서 물러갔다. 드디어 그 문답을 써서 석양정의 묵죽첩에 서문으로 삼는다.

병인년1746에 탄은灘隱 이정李霆의 묵죽 8폭을 얻어 화권 첫머리에 서문을 썼는데, 곧 이어 힘 있는 자에게 빼앗겨 늘 마음속에 그리워한 지 지금 30년이 되었다. 정유년1777 여름에 어떤 객이 장지[障子]에 붙어 있던 낡은 그림 한 폭을 주기에 황급히 펼쳐 살펴보니 바로 탄은의 진적이었다. 그런데 좀이 먹고 연기에 그을어 보는 사람을 괴롭게 만들었다. 이에 손수 세척하고 말려서 횡권橫卷으로 꾸미고, 8폭에 썼던 옛날 서문을 그 아래에 썼다. 이렇게 하면 30년 동안 마음속에 그리워했던 심정을 위로할 수 있을지 모르겠다.

김광국이 짓고 강세황이 쓴 서문

10 ──────── 이징李澄 〈노안도蘆鴈圖〉
갈대밭의 기러기

虛舟 蘆鴈圖 尹斗緒
世學之昌 有光於前 該洽廣博 無所不能 而惜其胸中無一片奇氣 未免墜入院家

허주 〈노안도〉 윤두서
집안 가업을 번창시켜 앞 세대보다 빛났고, 넓고도 해박하여 능하지 못한 것

21. 왕자유가…일 ─ 왕자유는 왕희지의 다섯째 아들 왕휘지王徽之를 가리킨다. 그가 오吳나라 땅을 지나가다가 어떤 사대부의 집에 들렀는데, 주인이 극진하게 환대하는 것도 거들떠보지 않은 채 곧장 대숲으로 달려가 한참 동안 읊조리다가 그냥 떠나려고 했던 고사가 있다. 또한 왕자유가 남의 빈집을 빌려 잠시 거처하면서도 대나무를 심었는데, 혹자가 그 이유를 묻자 "어찌 하루라도 차군이 없이 지낼 수 있겠소[何可一日無此君]"라고 했다고 한다. 『세설신어世說新語』

이 없었으나, 애석하게도 가슴속에 한 조각의 기이한 기운이 없어 화원書院화
가로 떨어짐을 면할 수 없었다.

윤두서의 화평

跋 金光國

虛舟李澄子涵 鶴林正之子也 山水人物 俱傳家法 極其圓熟 可謂跨竈 但其畵
品 不脫院習 鑑賞家不甚重焉

발문 김광국

허주虛舟 이징李澄 자함子涵은 학림정鶴林正 이경윤李慶胤의 아들이다. 산수화와 인
물화에 집안의 법도를 이어받아 매우 원숙하였으니, 과조跨竈[22]라 일컬을 만
하다. 다만 그의 화품이 화원書院화가의 습속을 면치 못하여 감상가들이 별로
중시하지 않는다.

김광국이 짓고 김종건이 쓴 발문

11 ──────────── 이정李楨 〈한림서옥도寒林書屋圖〉
스산한 숲 속의 서재

懶翁 寒林書屋圖

李楨字公榦 懶翁其號也 翁四世俱以繪佛擅名 翁兼工山水 嘗爲朱太史之蕃所
稱賞 顧翁性嗜酒懶散 不輕爲人作 是以筆蹟罕傳 此圖雖未免束套 然筆力之
遒勁 遠勝虛舟父子 覽者毋忽

 22. 과조 — 자식이 아버지보다 더 뛰어난 경우를 일컫는 말인데, 본디 좋은 말이 내달릴 때 뒷발굽이 앞발
굽보다 더 앞서 나가는 데서 유래하였다.

이정李楨의 자는 공간公幹이고, 나옹懶翁은 그의 호이다. 나옹은 4대가 모두 불화佛畵를 잘 그려 명성을 독차지했는데, 나옹은 산수화도 잘하여 일찍이 태사太史 주지번朱之蕃의 칭찬을 받은 일이 있다.[23] 그런데 성품이 술을 좋아하고 게으른 데다 남을 위해 가벼이 그리지 않았으므로 필적이 드물게 전한다. 이 그림은 비록 우리나라의 투식을 면치 못하였으나, 필력이 힘차고 굳세어 허주虛舟 부자의 그림보다 훨씬 나으니, 보는 자들은 소홀히 여기지 말라.

김광국이 짓고 박제가가 쓴 화제

12 ─────── 김명국金鳴國〈노옹결기도老翁結綦圖〉
베 짜는 노인

蓮潭 老翁結綦圖 　　　　　　　　　　　　　　　　　　　　鄭來僑(潤卿 浣巖)

畵師金鳴國者 仁祖時人也 不知其氏族所出 而自號蓮潭 其畵不法古而得之心
尤工人物水石 善用水墨淡彩爲之 主風神氣格 而絶不作世俗丹粉藻飾之法 以
取悅人目 爲人疎放善諧謔 嗜酒能一飮數斗 其作筆 必得大醉揮灑 筆益肆意
益融 淋漓酊醲 神韻流動 蓋其得意者 多在醉後云

연담〈노옹결기도〉 　　　　　　　　　　　　　　　　　　　　정내교(윤경 완암)

화사 김명국金鳴國은 인조 때 사람이다 그 성씨와 종족이 어디서 나왔는지 알지 못하는데, 연담蓮潭이라 자호하였다. 그의 그림은 옛날을 본받지 않고 마음으로 터득하였고, 인물과 수석을 더욱 잘 그렸다. 수묵水墨과 담채淡彩를 잘 써서 풍신風神과 기격氣格을 위주로 하였고, 흔히 세속에서 물감으로 화려하게

23. 일찍이…있다─1589년에 장안사長安寺를 중수할 때 이정李楨이 불화와 벽화를 그렸는데, 1606년에 명明나라 사신 주지번朱之蕃이 이것을 보고 천하에 제일이라고 칭찬하며 이정의 산수화를 많이 받아갔다고 한다.『성소부부고惺所覆瓿藁 권15 이정애사李楨哀辭』

꾸며 사람들의 눈을 현혹시키는 행위는 절대로 하지 않았다. 사람됨이 소탈하며 해학을 잘하였고, 술을 좋아하여 한 번에 몇 말씩 마셨다. 그가 그림을 그릴 때에는 반드시 크게 취한 뒤에 붓을 휘둘렀으니, 붓이 더욱 활기차고 뜻이 더욱 흡족하여 윤택하고도 무르익어 신운神韻이 유동하였다. 그의 득의작은 대부분 취한 뒤에 나왔다고 한다.

<div align="right">정내교가 짓고 홍신유가 쓴 전기</div>

13 ─────── 김명국金鳴國 〈이로간서도二老看書圖〉
책을 보는 두 노인

蓮潭 二老看書圖 　　　　　　　　　　　　　　　　　　　　金光國

蓮潭筆法 深得張平山吳少仙之餘韻 當爲我東北宗之能品

연담 〈이로간서도〉 　　　　　　　　　　　　　　　　　　　김광국

연담의 필법은 장평산張平山[24]과 오소선吳少仙[25]의 여운을 깊이 얻었으니, 마땅히 우리나라 북종北宗의 능품能品이 될 수 있다.

<div align="right">김광국이 짓고 쓴 화제</div>

24. 장평산 ─ 명明대의 화가 장로張路, 1464~1538를 가리킨다. 자는 천치天馳, 호는 평산平山으로 상부祥符 사람이다. 어려서부터 총명하여 오도자吳道子, 대진戴進의 인물화를 임모하면서 그 요체를 터득하여 명성이 났다. 25. 오소선 ─ 명明대의 저명한 화가 오위吳偉, 1459~1508를 가리킨다. 자는 차옹次翁·사영士英, 호는 노부魯夫·소선小仙이다. 본래 강하江夏 사람인데, 어려서 고아가 되어 전흔錢昕의 집에서 지내며 필묵을 익혀 그림으로 명성을 얻었다. 홍치弘治 연간에 금의백호錦衣百戶에 오르자 황제가 화장원畵狀元이란 인장을 하사했다. 대단한 애주가로 나중에 금릉金陵으로 돌아가 술을 마시다가 죽었다고 전한다. 대문진戴文進에 버금가는 절파 양식浙派樣式의 완성자다.

호수에 뜬 달

柳命吉 湖心泛月圖

老稼齋嘗評東方諸畵 有曰虛舟妍而淺 蓮潭肆而麤 柳命吉鍊而俗 今見柳之湖
心泛月圖 筆法板刻 稼齋評得之矣

유명길 〈호심범월도〉

노가재老稼齋 김창업金昌業가 일찍이 우리나라 화가들을 논평하면서, "허주虛舟는
곱긴 하지만 천박하고, 연담蓮潭은 거리낌 없지만 거칠며, 유명길柳命吉은 숙련
되었지만 속되다"라고 하였다. 지금 유명길의 〈호심범월도湖心泛月圖〉를 보면
필법이 판각板刻과 같으니, 노가재의 평이 타당하다.

김광국이 짓고 쓴 화제

안개 긴 강 맑은 새벽

滄江 煙江淸曉圖

昔人稱滄江趙希溫涑畵曰 瀟灑超逸 追武雲林 今觀是畵 未嘗有一毫近似者
豈懶瓚之外 又有一雲林耶 但滄江以儒者 能通畵法 是可尙也

창강 〈연강청효도〉

옛사람들이 창강滄江 조속趙涑 희온希溫의 그림을 일컫기를 "소쇄하고 초탈하

여 운림雲林 예찬倪瓚을 추종했다"라고 하였다. 지금 이 그림을 보건대 털 끝 하나도 비슷한 점이 없으니, 혹시 나찬倪瓚 예찬 이외에 또 다른 운림이 있는 것인가? 다만 창강은 유자儒者로서 화법에까지 능통하였으니, 이것은 높이 평가할 만하다.

<div align="right">김광국이 짓고 쓴 화제</div>

16 —————— 조속趙涑 〈묵매墨梅〉
<div align="right">먹으로 그린 매화</div>

滄江 墨梅
東人之畵 皆囿乎華人軌範中 唯寫梅之法 獨闢一境 毋論工拙 差强人意 甲辰春日 翠雲山房題滄江墨梅

창강 〈묵매〉
우리나라 사람의 그림은 모두 중국인의 틀에 얽매였는데, 오직 매화 그리는 법은 홀로 새로운 경지를 열어, 잘되고 못되고를 막론하고 대체적으로 사람들의 뜻에 맞았다. 갑진년1784 봄날에 취운산방翠雲山房에서 창강의 묵매에 화제를 쓰다.

<div align="right">김광국이 짓고 김종건이 쓴 화제</div>

17 ──────── 김진규金鎭圭 <묵매墨梅>
먹으로 그린 매화

竹泉 墨梅

竹泉金公之文章德行 有名當世 丹青小技 何足說也 第旣重其人 愛及其鳥 何
況公平日手蹟之所在耶 觀是帖者 愛重毋忽

죽천 <묵매>

죽천竹泉 김공金公 김진규金鎭圭의 문장과 덕행은 당시에도 이름이 있었으니, 그림
같은 작은 기예야 어찌 말할 가치가 있겠는가? 그런데 그 사람이 소중하면 그
집 지붕의 까마귀까지 예뻐보이니, 공이 평소에 손수 남긴 필적이라면 그 가
치가 어떻겠는가? 이 화첩을 보는 자는 소중히 아껴서 소홀히 여기지 말라.

김광국이 짓고 쓴 화제

18 ──────── 김창업金昌業 <창암노수도蒼巖老樹圖>
푸른 바위의 늙은 나무

老稼齋 蒼巖老樹圖

右老稼齋金子昌業之所作也 公以文谷之子 農淵之弟 佔俾之暇 傍及丹青 此
雖赫蹏戲作 大有雅趣 甚可愛也 公之子允謙 號眞宰 眞宰之子龍行 號石坡 俱
通畫家三昧

노가재〈창암노수도〉

이 그림은 노가재老稼齋 김창업金昌業이 그린 것이다. 공은 문곡文谷 김수항金壽恒의
아들이고, 농암農巖 김창협金昌協과 삼연三淵 김창흡金昌翕의 아우이다. 글 짓는 여가
에 그림까지 섭렵했는데, 이것이 비록 작은 종이에 장난으로 그린 것일지라
도 매우 고상한 운치가 있으니, 몹시 사랑스럽다. 공의 아들 윤겸尤謙은 호가
진재眞宰이고, 진재의 아들 용행龍行은 호가 석파石坡인데, 모두 화가의 깊은 경
지에 도달하였다.

김광국이 짓고 이한진이 쓴 화제

19 ─────────── 윤두서尹斗緒〈거안서자도據案書字圖〉
책상에 기대 글씨를 쓰다

恭齋 據案書字圖

右一幅 乃尹斗緒孝彦號恭齋之作 我東之以畫名者 如李澄金鳴國輩 非不蒼健
精細 但專尚北宗 凡畫山水 不以皴法 純用水墨漫漶 皴法之作 實自恭齋始 其
畫品 雖不能快去東習 啓後之功 亦不淺尠矣 恭齋之子德熙號駱西 駱西之子
愹君悅 俱能繼作 而君悅之畫尤佳

공재〈거안서자도〉

이 한 폭은 윤두서尹斗緒 효언孝彦 공재恭齋가 그린 것이다. 우리나라에서 그림
으로 이름난 사람 중에 이징이나 김명국 같은 이가 창건蒼健하고 정세精細하지
못한 것은 아니지만, 오로지 북종화를 숭상하여 산수를 그리면서 준법皴法을
쓰지 않고 오로지 수묵水墨으로만 흐리멍덩하게 칠했다. 준법으로 그림을 그

린 것은 실제 공재로부터 시작되었다. 그의 화품이 우리나라의 습속을 다 제거하지는 못했으나, 후세를 계발해준 공로는 작지 않다. 공재의 아들 덕희德熙는 호가 낙서駱西이고, 낙서의 아들 용悰은 자가 군열君悅로 모두 가업을 이었는데, 군열의 그림이 더욱 낫다.

<div align="right">김광국이 짓고 홍신유가 쓴 화제</div>

20 ——————— 윤두서尹斗緒 〈석공공석도石工攻石圖〉
돌 깨는 석공

恭齋 石工攻石圖

此石工攻石圖 乃恭齋戲墨 而俗所謂俗畫也 頗得形似 視諸觀我齋 猶遜一籌

공재 〈석공공석도〉

이 〈석공공석도〉는 윤두서尹斗緒가 장난삼아 그린 것으로 세속에서 일컫는 속화俗畫이다. 자못 형사形似를 얻었으나, 관아재觀我齋 조영석趙榮祏의 그림과 비교하면 오히려 한 수 아래이다.

<div align="right">김광국이 짓고 이면우가 쓴 화제</div>

지팡이 짚은 우바새

觀我齋 優婆塞扶杖圖

畫者 於人物山水樓榭花卉禽獸昆蟲尙矣 至如方以時製 物以俗從 自觀我趙榮祏甫始 其畫我東衣冠服用 酷肖其眞 描物者之神思 於斯爲至 何趙子之巧奪造化 若是之妙耶 後有漢師金弘道 箕城吳命顯 俱祖觀我之法 其淋漓圓熟 或有過之者 終不能得其淡雅蕭散之趣如趙子 趙子性簡亢頗自惜 不妄爲人作 故雖敗素殘幅 賞鑑家甚愛重焉

관아재 〈우바새부장도〉[26]

화가들이 인물, 산수, 누대, 화훼, 금수, 곤충을 그린 지는 오래되었으나 당시에 만든 물건을 대상으로 삼고 세속에서 사용하는 물건을 소재로 삼은 것은 관아재觀我齋 조영석趙榮祏으로부터 시작되었다. 그가 그린 우리나라 의관, 복식, 기물이 진짜와 몹시 닮았으니, 사물을 묘사하는 자의 신사神思 정신가 여기에서 극에 달했다. 붓으로 조화를 빼앗은 조영석의 솜씨가 어찌 이리도 신묘하단 말인가. 뒤에 서울의 김홍도金弘道와 평양의 오명현吳命顯이 모두 관아재의 법도를 본받았는데, 윤택하고 원숙함이 간혹 관아재보다 나은 것도 있으나, 끝내 조영석과 같은 담아淡雅하고 소산蕭散한 운치를 터득하지는 못했다. 조영석은 성품이 소탈하면서 강직하여 자신의 그림을 아껴 남에게 함부로 그려주지 않았으므로 해진 비단이나 화폭일지라도 감상가들이 몹시 소중하게 아낀다.

김광국이 짓고 김종건이 쓴 화제

26. 〈우바새부장도〉 ─ 출가하지 않고 부처를 섬기는 남자 신도. 여자 신도는 우바이優婆夷라고 한다.

22 ——————— 조영석趙榮祏 〈의금청류도倚琴聽流圖〉

거문고에 기대 물소리를 듣다

觀我齋 倚琴聽流圖

右倚琴聽流圖 卽觀我齋筆也 搆景雅潔 寄神冲遠 卽此一斑 而有物表超然意
良可愛也

관아재 〈의금청류도〉

이 〈의금청류도〉는 바로 관아재의 그림이다. 화면을 구상한 것이 고상하고
깔끔하며 깃들인 정신이 온화하고 원대하니, 이 한 조각 그림에서도 세상을
초탈한 뜻을 담고 있어 참으로 사랑스럽다.

김광국이 짓고 쓴 화제

23 ———— 청淸 맹영광孟永光 〈풍우귀어도風雨歸漁圖〉

비바람 속에 돌아가는 고깃배

樂癡生 風雨歸漁圖 李匡師(道甫 圓嶠)

戊辰夏道甫觀

낙치생 〈풍우귀어도〉 이광사 (도보 원교)

무진년1748 여름 도보道甫 이광사李匡師가 배관하다.

이광사가 짓고 쓴 배관

跋　　　　　　　　　　　　　　　　　　　　　　　　　　　　　　金光國

孟永光 字貞明 越人也 自號樂癡生 崇禎間 嘗爲畫院待詔 今觀其所作 筆法蒼
古 雖馬夏輩無以過之 大抵中州書畫之來東土者 率多贗作 唯此帖 精神動人
其爲貞明無疑 甚可愛也 世傳貞明 甲申後 陪孝廟東來 然未可攷

발문　　　　　　　　　　　　　　　　　　　　　　　　　　　　　김광국

맹영광孟永光은 자가 정명貞明으로 월인越人이다. 낙치생樂癡生으로 자호하여 숭
정崇禎 연간에 화원대조畫院待詔를 지냈다. 지금 그의 그림을 보면 필법이 창고
蒼古하여 마원馬遠이나 하규夏珪 같은 화가들은 이보다 나을 수 없다. 대체로 우
리나라에 들어온 중국의 서화는 대부분 가짜인데, 이 화첩만은 정신이 사람
을 감동시키니, 정명의 작품으로 의심할 여지가 없어 몹시 사랑스럽다. 세상
에 전하기로, 정명은 갑신년1644 이후 효종을 따라 우리나라에 들어왔다고 하
는데 고찰하지 못했다.[27]

김광국이 짓고 쓴 발문

27. 세상에…못했다 — 맹영광孟永光이 조선으로 왔다는 기록은 남태응南泰膺이 지은 『청죽화사聽竹畫史 화
사보록하畫史補錄下』를 참고할 만하다. 당시 봉림대군훗날의 효종이 심양에 볼모로 있으면서 맹영광에게 〈구
천서회제도句踐接會稧圖〉를 그려달라고 한 일이 있고, 봉림대군이 귀국할 때 맹영광도 따라와서 궁중에 머물
며 병풍 등의 그림을 그려 바쳤다고 한다. 또한 이징李澄 등 화가들과 어울려 그림을 일삼아 임금의 마음을
방탕하게 만든다는 명목으로 사헌부의 탄핵을 받은 일도 있었다고 한다.

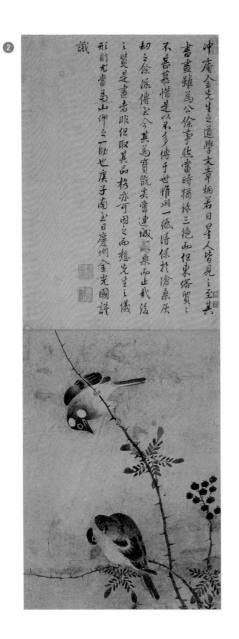

沖庵金先生之道學文章炳若日星人皆見之至其
書畫雖爲公餘事然當時稱絲三絶而但東俗貴
不甚慕惜是以不多傳于世唯此一紙得保托滄桑厥
却之餘流傳至今其爲寶觀矣齊連滅棠而止載後
主覽是畫者非但取其品格亦可因之而想先生之儀
形則尤當爲山仰之一助也庚子南至日慶州金光國謹
識

2〵 김정 〈이조화명도〉

김광국 화제 · 김지묵 글씨
그림 32.1×21.7cm, 제발 31.7×21.7cm
종이에 담채, 16세기, 국립제주박물관 소장

7、이경윤〈거석분향도〉

김광국 화제 및 글씨
그림 23.6×16.9cm, 제발 23.6×16.9cm
비단에 수묵, 16세기, 이화여자대학교박물관 소장

13╲ 김명국 〈이로간서도〉 제발

김광국 화제 및 글씨
제발 28.5×20.8cm
종이에 묵서, 18세기, 개인 소장

*제발만 남아 있다.

15 、 조속 〈연강청효도〉

김광국 화제 및 글씨
그림 23.6×16.9cm, 제발 23.6×17.0cm
비단에 수묵, 17세기, 개인 소장

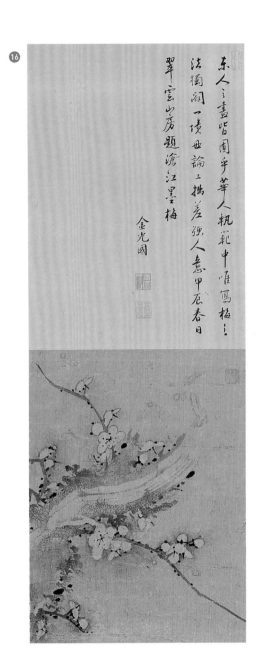

16 \ 조속 〈묵매〉

김광국 화제 · 김종건 글씨
그림 28×23cm, 제발 28.5×21.5cm
비단에 수묵, 17세기, 개인 소장

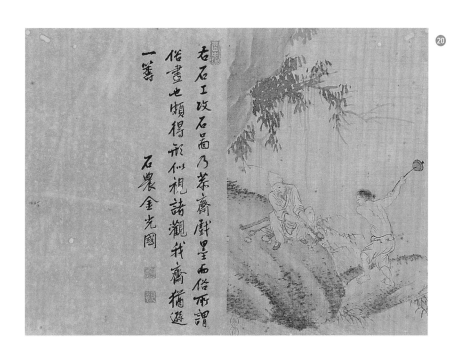

右石工改石器乃茶齋戲墨而倍所謂
俗畫也頗得形似視諸觀我齋猶遜
一籌　石農金光國

20 ＼ 윤두서 〈석공공석도〉

김광국 화제 · 이면우 글씨
그림 23.0×15.8cm, 제발 23.0×15.8cm
종이에 수묵, 18세기, 개인 소장

2

석농화원

石農畵苑

(원첩 권2)

총목總目

8 岫雲‡ 柳德章 墨竹

金光國 題 男 宗建 書

수운 유덕장 〈묵죽〉

김광국 화제, 아들 종건 글씨

9 月峯 金仁寬 鯔魚圖

金光國 題幷書

월봉 김인관 〈치어도〉

김광국 화제 및 글씨

10 靑鳧山人 沈廷胄‡ 明仲 水墨葡萄

金光國 題 李彦忠 書

청부산인 심정주 명중 〈수묵포도〉

김광국 화제, 이언충 글씨

11 駱西‡ 尹德熙 敬伯 對瀑茅亭圖

金光國 題 白華 書

낙서 윤덕희 경백 〈대폭모정도〉

김광국 화제, 백화홍신유洪愼猷 글씨

12 駱西 圉人牽馬圖

金光國 題幷書

낙서 〈어인견마도〉

김광국 화제 및 글씨

13 南里 金斗樑 濟卿 老人携犬圖

金光國 題幷書

남리 김두량 제경 〈노인휴견도〉

김광국 화제 및 글씨

14 鄭萬僑 山水圖

金光國 題 石樵 安祜 書

정만교 〈산수도〉

김광국 화제, 석초 안호 글씨

15 眞宰 金允謙 克讓 秋江待渡圖

金光國 序 男 宗建 書

진재 김윤겸 극양 〈추강대도도〉

김광국 서문, 아들 종건 글씨

‡원주. 岫雲 字子久— 수운岫雲의 자는 자구子久이다.

‡원주. 沈廷胄 一號竹窓— 심정주沈廷胄의 다른 호는 죽창竹窓이다.

‡원주. 駱西 一號蓮翁— 낙서駱西의 다른 호는 연옹蓮翁이다.

16 眞宰 弼雲臺圖
 金光國 題幷書
 진재 〈필운대도〉
 김광국 화제 및 글씨

17 玄齋 沈師正 頤叔 靈源洞水石圖
 槎川 李秉淵 題 圓嶠 書
 尙古子 金光遂 觀幷書
 金光國 跋 豹庵 書
 현재 심사정 이숙 〈영원동수석도〉
 사천 이병연 화제, 원교 글씨
 상고자 김광수 배관 및 글씨
 김광국 발문, 표암 글씨

18 玄齋 海巖白鷗風帆圖
 金光國 題 姜彛大 書
 현재 〈해암백구풍범도〉
 김광국 화제, 강이대 글씨

19 玄齋 臨米元暉山水圖
 金光國 題幷書
 현재 〈임미원휘산수도〉
 김광국 화제 및 글씨

20 玄齋 甛瓜圖
 金光國 題 男 宗建 書
 현재 〈첨과도〉
 김광국 화제, 아들 종건 글씨

21 玄齋 墨牧丹
 豹庵 評幷書
 秀軒 徐懋修 題幷書
 金光國 跋幷書
 현재 〈묵모란〉
 표암 화평 및 글씨
 수헌 서무수 화제 및 글씨
 김광국 발문 및 글씨

22 中國 且園 高其佩 指頭畫 騎驢陟磴圖

蘭翁 曺命采 自題詩幷書

金光國 跋 姜彛天 書

중국 차원 고기패 지두화 〈기려척등도〉

난옹 조명채 자작시 및 글씨

김광국 발문, 강이천 글씨

석농화원

石農畫苑

石農 金光國 元賓	輯	석농 김광국 원빈	편집
燕巖居士 朴趾源 美庵		연암거사 박지원 미암	
京山散人 李漢鎭 仲雲		경산산인 이한진 중운	
石樵老叟 安祜 士受		석초노수 안호 사수	
梨湖釣徒 鄭忠燁 日章	觀	이호조도 정충엽 일장	배관
金倫瑞 景五		김윤서 경오	
于野 李光稷 耕之	校	우야 이광직 경지	교정

1 ──────── 명明 문백인文伯仁 〈수각간화도水閣看花圖〉

물가 누각에서 꽃을 감상하다

皇明 五峯 水閣看花圖 (本橫卷中裁出)　　　　　　　　　　　　　　　金光國

五峯文伯仁 字德承 衡山從子 山水人物 皆法王蒙 筆力淸勁 顧不在衡山之下

五峯詩文之餘 傍及丹靑 水石人物花卉翎毛 每一落筆 輒有味外之味 余極力
求之 得此一紙 而或病其小 優曇鉢花 一示現足矣 又何論其多小

황명 오봉 〈수각간화도〉 (본래 횡권이었는데 잘라냈다.)　　　　　　　　　김광국

오봉五峯 문백인文伯仁의 자는 덕승德承으로 형산衡山 문징명文徵明의 조카이다. 산
수와 인물에서 모두 왕몽王蒙을 본받아 필력이 맑고 굳세니, 형산의 아래에만
있지 않다.

오봉五峯은 시문詩文 이외에도 그림까지 섭렵하여 수석, 인물, 화훼, 영모에 대
해 붓을 대기만 하면 맛을 초월한 맛이 났다. 내가 온 힘을 기울여 구했어도
겨우 이 한 점을 얻었다. 그런데 혹자가 그림이 작은 것을 흠으로 여기는데,
우담발화優曇鉢花 불교 경전에 나오는 상상의 꽃는 한 번 피어나면 족하니, 어찌 많고 적
은 것을 문제 삼겠는가?

김광국이 짓고 강이천이 쓴 화제

대은암의 봄 풍경

謙齋 大隱巖春色圖

東人之畵 雖稱名手者 只自帝之趙佗耳 若進之中州 則如趙客之簪玳瑁者 見
楚人之珠履 其不赧顏者 幾希矣 近者謙齋鄭元伯氏 深得畵家精奧 其淵淵之
氣 熊熊之色 雖於宋元佳品 亦不多讓 而世或以時之今古地之華夷 論其優劣
此耳食者言 何足爲元伯輕重也 謙齋又與槎川李子觀我趙子爲友 有時揮灑 二
子輒以詩與文題評 謙齋之畵 於是乎益不孤矣

겸재 〈대은암춘색도〉[28]

우리나라의 그림은 비록 명수라 하더라도 스스로 황제 노릇을 한 조타趙佗[29]
에 불과하다. 만약 중국에 보낸다면 마치 대모玳瑁로 만든 비녀를 꽂은 조趙나
라 문객이 주리珠履를 신은 초楚나라 사람을 보는 것과 같을 것이니, 얼굴이
붉어지지 않을 자가 드물 것이다.[30] 근래에 겸재謙齋 정원백씨鄭元伯氏 정선鄭敾가
화가의 정밀하고 오묘한 이치를 깊이 터득하였으니, 그 심오한 기상과 빛나
는 색채는 송원宋元의 훌륭한 작품과 견주어도 많이 양보할 필요가 없다. 그
런데 세상에서는 고금古今의 시대적 거리와 화이華夷의 지리적 차이를 가지고
그 우열을 논하기도 하는데, 이는 이식자耳食者[31]의 말이므로 어찌 원백을 깎
아내릴 수 있겠는가. 겸재는 또 사천槎川 이자李子 이병연李秉淵와 관아觀我 조자趙子
조영석趙榮祏와 벗이 되어, 때때로 붓을 휘두르면 두 사람이 번번이 시와 문장으
로 제평題評을 달았으니, 겸재의 그림은 이 때문에 더욱 외롭지 않았다.

<div align="right">김광국이 짓고 김종건이 쓴 화제</div>

28. 〈대은암춘색도〉 — 대은암은 서울 북악산 앞 기슭에 있는 큰 바위이다. 조선 중종 때 남곤南袞이 이 바
위 앞에 살 때, 박은朴誾이 대은암이라는 이름을 붙였다고 한다. 29. 스스로… 조타 — 전한前漢 문제文帝 때
남월왕南越王 조타趙佗가 황제로 자칭하고 천자의 의장儀仗인 황색의 수레 덮개와 좌독左纛 깃발을 사용했다
가 육가陸賈의 간언으로 중지한 일이 있다. 『사기史記 권97 육가열전陸賈列傳』 30. 대모로…것이다 — 조趙나
라 평원군平原君과 초楚나라 춘신군春申君은 인재를 우대하기로 명성이 있었다. 언젠가 평원군이 자기 식객을
춘신군에게 보내면서 자신이 식객을 후대하는 것을 자랑하기 위해 대모잠玳瑁簪을 꽂고 칼집도 구슬로 장식
하게 하였는데, 식객이 초나라에 가서 보니 춘신군의 식객들 중 상객上客들은 모두 주옥으로 장식한 신발을
신고 있었으므로 매우 부끄러워했다고 한다. 『사기史記 권78 춘신군열전春申君列傳』 31. 이식자 — 남의 말
을 얻어듣고 그대로 반복하는 것으로, 확고한 판단력 없이 남의 말을 따르는 사람을 가리킨다.

3 ——————— 정선鄭敾 〈춘일등고도春日登皋圖〉

봄날에 언덕을 오르다

謙齋 春日登皋圖

謙齋歸來橫卷 旣爲六丁神攝去之後 每意此生不可復覩如是者 何幸得此帖哉
然歸來圖 何可當也 此殆張生所謂且把紅娘去解饞耳

用極小幅 寫極遠勢 非深悟畫家神髓者 何能爲此 誠可寶也 庚子仲夏晩涼 新
浴引一大白題

겸재 〈춘일등고도〉

겸재의 〈귀래도歸來圖〉 횡축을 이미 육정신六丁神이 가지고 가버린 뒤로는 매
양 이 생애에 이런 작품을 다시 볼 수 없을 것이라 여겼는데, 이 화첩을 얻었
으니 얼마나 다행인가. 그러나 〈귀래도〉에 비교할 수야 있겠는가. 이것은 장
생張生이 '우선 홍랑으로나마 갈망을 달랜다[且把紅娘去解]'[32]라고 하는 격이다.

몹시 작은 화폭에 극히 원대한 형세를 담았으니, 화가의 신수神髓를 깊이 체
득한 자가 아니라면 어찌 이렇게 그릴 수 있겠는가. 참으로 보배이다. 경자년
1780 한여름 서늘한 저녁에 새로 목욕을 마치고서 술 한 사발을 들이키고 쓰다.

김광국이 짓고 이한진이 쓴 화제

32. 우선…달랜다 ― 원元나라 왕실보王實甫가 지은 장생과 앵앵의 사랑담 『서상기西廂記』에 나오는 말이다.
장생이 앵앵을 만나지 못하여 앵앵의 몸종인 홍랑을 데리고 즐기며 우선 갈망을 달랜다는 의미이다.

4 ─────── 정선鄭敾 〈해문조범도海門漕帆圖〉
포구의 조운선

謙齋 海門漕帆圖

高低之峀 遠近之帆 都輸樂健亭牕櫳間 主人翁太專淸福 不爲後計

겸재 〈해문조범도〉

높고 낮은 봉우리와 멀고 가까운 돛단배가 모두 낙건정樂健亭[33]의 창틀 사이로
들어오니, 주인옹이 너무 맑은 복을 독차지하여 훗날의 계산을 하지 않았다.

김광국이 짓고 강세황이 쓴 화제

5 ─────── 정선鄭敾 〈호심관망도湖心官網圖〉
호수의 고기잡이

謙齋 湖心官網圖

滿江之漁 云是官網 則出沒煙濤者 夫豈有甫里翁玄眞子之流歟 彼岸上相與語
者 無亦說到此境耶

겸재 〈호심관망도〉

온 강의 어부가 바로 관망官網 관청의 고기잡이이라면 안개와 파도에 출몰하는 자
들 중 어찌 보리옹甫里翁[34]과 현진자玄眞子[35]의 무리가 있을 수 있겠는가. 저 언
덕 위에 이야기를 나누는 자들도 이런 지경에 대해 말하는 것이 아니겠는가.

김광국이 짓고 강세황이 쓴 화제

33. 낙건정 — 경기도 고양시 덕양산 끝자락의 절벽에 있던 정자로, 조선시대 6조 판서를 모두 역임한 김동
필金東弼이 은거하며 지었다. 낙건정은 그의 호이기도 하다. 정선鄭敾의《양천팔경첩陽川八景帖》에 그림이 실
려 있다. 34. 보리옹 — 당唐나라 육귀몽陸龜蒙, ?-881을 가리킨다. 육경六經에 통달했으나 과거에 합격하지 못
하고 송강松江의 보리甫里에 은거하여 몸소 농사지으며 학문과 저술에 힘썼다. 『신당서新唐書 권196 육귀몽
열전陸龜蒙列傳』 35. 현진자 — 당唐나라 장지화張志和, 732-810의 호이다. 숙종肅宗 때에 좌금오위 녹사참군左
金吾衛錄事參軍을 지내다가 벼슬에서 물러난 뒤에 강호江湖에 은거하여 자칭 연파조도煙波釣徒라고 했다. 「어부
사漁父詞」를 지었다. 『신당서新唐書 권196 은일전隱逸傳 장지화張志和』

6 ─────── 정선鄭敾 〈관악청람도冠嶽晴嵐圖〉

관악산의 맑은 노을

謙齋 冠嶽晴嵐圖

江亭風高 秋林葉紫 便有鱸蓴之思 遠遠數艇 掛半帆者 其誰也 冠嶽全面 壓卷
呈秀 尤覺淸爽也已

겸재 〈관악청람도〉

강가 정자에 바람이 높고 가을 숲에 단풍이 드니, 곧 고향의 농어와 순채[36]가
생각난다. 멀리 떠 있는 몇 척의 배에 돛을 반쯤 편 것은 누구인가. 관악산의
온 모습이 압도하며 빼어남을 드러내니, 더욱 맑고 상쾌함이 느껴진다.

김광국이 짓고 유준주가 쓴 화제

7 ─────── 정선鄭敾 〈용정반조도龍汀返照圖〉

용정의 석양

謙齋 龍汀返照圖

夕陽在山 返照倒射 歸舟促棹 遠村生煙 對之便覺有濠濮間想也

겸재 〈용정반조도〉

석양이 산에 걸려 햇살이 거꾸로 비치니, 돌아가는 배는 노를 재촉하고 멀리
마을에 연기가 오른다. 이 그림을 마주하니 곧 호복간상濠濮間想[37]이 느껴진다.

김광국이 짓고 유준주가 쓴 화제

36. 농어와 순채 ─ 고향을 그리워하게 만드는 대표적 소재이다. 진晉나라 때 장한張翰이 고향을 떠나 낙양洛陽에서 동조연東曹掾이 되어 벼슬살이를 하다가, 어느 날 가을바람이 일어나자 고향 오중吳中의 순채국[蓴羹]과 농어회[鱸膾]를 생각하면서 "인생은 뜻에 맞게 사는 것이 소중한데, 어찌 수천 리 타향에서 벼슬하며 명성과 벼슬을 구할 필요가 있겠는가"라고 하고는 즉시 고향으로 돌아간 고사에서 유래하였다.

37. 호복간상 ─ 혹은 호복한상濠濮閒想이라고도 한다. 유유자적 한가로이 지내고, 고상한 대화를 나누며 일 없이 지내는 것을 상징하는 말이다. 호濠와 복濮은 모두 물 이름으로 『장자莊子』에 보이는 두 가지 고사를 차용하였다. 장자莊子와 혜자惠子가 호濠라는 강 위의 다리를 거닐다가 장자가 "피라미가 조용히 노니니 이는 물고기의 즐거움이로다"라고 하자 혜자가 "그대는 물고기가 아닌데 어찌 물고기의 즐거움을 아는가?"라고 하였다. 이에 장자는 "그대는 내가 아닌데 내가 아는지 모르는지 어떻게 아는가?"라고 문답한 고사가 있다. 또 장자가 복수濮水에서 낚시하고 있으니, 초왕楚王이 대부 두 사람을 보내 벼슬을 맡으라고 권하였다. 이에 장자 "내 듣건대 초나라에 신령한 거북이 죽은 지 3천 년이 지났는데 왕이 상자에 담아서 묘당廟堂에 높이 보관하고 있다지요. 이 거북이 죽어서 뼈가 되어 그곳에 있는 게 좋겠소, 살아서 진흙탕에 꼬리를 끌고 다니는 게 좋겠소?"라고 대답하였다고 한다. 『장자莊子 추수秋水』

謙齋之畵 俱六法而逼董巨 是以名世 旣老其畵益貴 人有得其敗素殘縑 輒藏
弆以爲寶焉 余幸及同時 得其四幅 爲尙古子畵江居者也 其一 江天淼闊 遙岑
隱約 小島兀然 松檜鬱鬱 有亭翼然 頫臨水面 帆檣出沒於風濤之間 其二 斷岸
斗起 長林蒼蒼 上有兩人對坐 而前有漁船 或中流或泊岸 數人立於沙渚 招呼
買魚 其三 天高葉丹 山明水淸 數三風帆 泛泛於渺茫之中 其四 古渡岸上 楓樹
林下 幅巾二人 抱膝而坐 落日含山 漁戶臨水 孤舟一棹 望岸而來 皆古雅蕭散
無塵俗氣 盖其得意作也 余雖樂山水 不得往游 每於酷肖者 便欣然若目崢嶸
而耳潺湲 遂爲識書于帖端

발문 김광극

겸재謙齋의 그림은 육법六法을 구비하여 동원董源과 거연巨然에 필적하므로 이
때문에 세상에 이름이 났다. 늙어서는 그 그림이 더욱 귀해져 사람들이 겸재
의 낡은 그림 쪽이라도 얻으면 보배로 소장하였다. 나는 다행이 동시대에 살
아서 그림 네 폭을 얻었으니, 바로 상고자尙古子 김광수金光遂를 위해 강촌江村의
생활을 그린 그림이다. 첫 번째는 강과 하늘이 아득히 넓고 먼 봉우리는 아
련한데, 작은 섬이 오뚝 서서 소나무와 잣나무가 울창하고, 날 듯한 정자가
수면을 내려다보고 돛단배가 바람과 파도 사이에서 출몰하는 그림이다. 두
번째는 깎아지른 절벽이 솟고 높다란 수풀이 무성하며 언덕에 두 사람이 마
주 앉아 있고 그 앞에는 고깃배가 물 가운데 혹은 물가에 접안해 있는데, 몇
사람이 모래톱에 서서 배를 불러 물고기를 사는 광경이다. 세 번째는 하늘은
높고 단풍은 붉으며 산은 밝고 물은 맑은데, 두세 척의 돛단배가 아득히 물
위에 떠 있는 풍경이다. 네 번째는 옛 나루가 있는 언덕 위 단풍나무 숲 아래
에 복건幅巾을 쓴 두 사람이 무릎을 감싸고 앉아 있고, 지는 해는 서산에 걸리

고 어부의 집은 물가에 있는데, 외로운 배 한 척이 강가를 향해 다가오는 풍경이다. 모두 고아古雅하고 소산蕭散하여 속세의 기운이 없으니, 그의 득의작이라 하겠다. 내가 비록 산수를 좋아하면서도 몸소 다니며 유람할 수 없으므로 매양 몹시 닮은 그림을 만나면 흔연히 눈앞에 우뚝 산이 솟아난 듯 귀에 졸졸 물소리가 들리듯 한다. 드디어 화첩의 끝에 발문을 쓴다.

<div align="right">김광국이 짓고 강세황이 쓴 발문</div>

8 ──────── 유덕장柳德章 〈묵죽墨竹〉
<div align="right">먹으로 그린 대나무</div>

岫雲 墨竹

東方畫家 代不乏人 然山水人物 相隔一塵 至墨竹一派 尤寥寥也 燕山時申靈川潛 始學洋州 徒得形似 殊乏逸韻 至石陽正仲燮氏 始大振之 與簡易之文石峯之筆 爲當時三絶 厥後未有能繼之者百餘年 乃得岫雲柳德章者 其疎榦密葉 風狂雪態 頗得眞趣 此幅卽其所作也 觀其畫法 佳則佳矣 視諸石陽 當退三舍

岫雲之小幅 視諸大幅 殊有勝焉 豈是翁拙於用大而然耶

수운〈묵죽〉

우리나라의 화가가 세대마다 끊이지 않았는데, 산수화와 인물화는 매우 격차가 있었고, 묵죽墨竹의 한 갈래는 더욱 미미하였다. 연산군 때에 영천靈川 신잠申潛이 양주洋州[38]를 처음 배워 형사形似를 겨우 얻었으나 일운逸韻은 매우 부족했다. 석양정石陽正 중섭씨仲燮氏 이정李霆에 이르러 비로소 크게 발휘되어 간이

38. 양주 — 북송北宋의 문인이며 화가인 문동文同, 1018~1079을 가리킨다. 시詩, 초사楚辭, 초서草書, 화畫에 모두 뛰어나서 사절四絶로 일컬어졌고, 그중에도 대나무를 가장 잘 그렸다고 한다. 일찍이 양주 태수洋州太守가 되었는데, 그곳 운당곡篔簹谷에는 왕대가 많기로 유명했다고 한다.

簡易 최립崔岦의 문장, 석봉石峯 한호韓濩의 글씨와 함께 당시에 삼절三絶이 되었다. 그후로 계승한 사람이 나오지 않은 지 백여 년 만에 비로소 수운岫雲 유덕장柳德章이 나왔으니, 그 성긴 가지와 조밀한 이파리며 바람에 흩날리고 눈이 쌓인 자태는 자못 참된 흥취를 자아낸다. 이 화폭이 바로 수운의 그림인데, 그의 화법을 보면 훌륭하기는 하지만 석양정에 비교하면 삼사三舍 90리를 양보해야 한다.

수운의 작은 그림이 큰 그림에 비해 자못 나은 점이 있으니, 혹시 큰 그림을 그리는 데 서툴러서 그런 것인가?

<div align="right">김광국이 짓고 김종건이 쓴 화제</div>

9 ——————— 김인관金仁寬 〈치어도鯔魚圖〉
<div align="right">숭어 그림</div>

月峯 鯔魚圖

金仁寬者 不知何代人 嘗自號月峯 或曰 肅廟時 訓局陞戶軍也 以善魚蟹名當時 今觀所作 雖少潑剌之氣 得魚之狀則至矣

월봉〈치어도〉

김인관金仁寬은 어느 시대 사람인지 모른다. 일찍이 월봉月峯이라 자호하였고, 혹자의 말에 따르면 숙종 때 훈련도감의 승호군陞戶軍[39]이었다고 한다. 물고기와 게 그림으로 당시에 이름이 있었는데, 지금 그림을 보니 발랄한 기운은 부족하지만 고기의 모습은 잘 묘사했다.

<div align="right">김광국이 짓고 쓴 화제</div>

39. 승호군 — 승호모수라고도 하며, 매년 각도의 향군鄕軍으로 뽑혔다가 훈련도감의 정군正軍이 된 병종을 가리킨다.

수묵으로 그린 포도

青嵓山人 水墨葡萄

葡萄一派 自溫日觀傳沈仲華之後 其法流傳東國 間有一二作之者 大都如婢學
夫人 不爲賞鑑家雅玩 蓋不兼書法而爲之 則便落俗套故也 近有沈廷胄明仲者
深得溫沈之嫡傳 此帖卽其戲作也 幅小不足以展蜿蜿之勢 而極有草書典 則甚
可愛也 其子師正號玄齋 畵品高絶 其合作者 往往有直可肩視宋元明諸畵家者
記云 良冶之子 必學爲裘 良弓之子 必學爲箕 果不誣也

청부산인〈수묵포도〉

포도 그림의 갈래는 온일관溫日觀[40]이 심중화沈仲華[41]에게 전수한 이후로 그 화
법이 우리나라로 전래되어 간간이 한두 명의 작가가 나왔으나, 대체로 계집
종이 부인의 행실을 흉내 내는 격이라서 감상가들의 완상거리가 되지 못했
다. 이는 서법을 겸비하지 않고 그리면 곧장 속된 투식으로 떨어지고 말기
때문이다. 근래에 심정주沈廷胄 명중明仲이 온일관과 심중화의 전통을 깊이 체
득하였으니, 이 화첩은 그가 장난 삼아 그린 그림이다. 화폭이 작아 구불구
불한 형세를 펼치기에 부족하지만 초서草書의 전형을 극도로 발휘하여 몹시
사랑스럽다. 그의 아들 사정師正은 호가 현재玄齋인데, 화품이 고절高絶하여 그
의 득의작은 이따금 송宋, 원元, 명明의 이름난 화가들과 당당히 어깨를 나란
히 할 만하다. 『예기禮記』에 "우수한 대장장이의 아들은 반드시 가죽 옷 만드
는 법을 익히고, 뛰어난 활 만드는 장인의 아들은 키 만드는 일을 익힌다[良冶
之子 必學爲裘 良弓之子 必學爲箕]"[42]라고 하였으니, 과연 틀린 말이 아니다.

김광국이 짓고 이언충이 쓴 화제

40. 온일관 — ?~1291. 송려말 원元초의 승려 화가로 가흥嘉興 화정華亭 사람인 자온子溫을 가리킨다. 자는 중
언仲言이고, 호는 일관日觀·지비자知非子·지귀자知歸子인데, 온일관溫日觀으로 알려졌다. 어릴 때 출가하여
갈령葛嶺 마노사瑪瑙寺에 거처하면서 초서草書를 아주 잘 썼고, 굳세고 힘찬 필치로 수묵포도水墨葡萄를 그려
내 일가를 이루었다. 포도의 가지와 잎 등을 초서 필법으로 묘사해 세상에서 온포도溫葡萄라 불렸다고 한다.
41. 심중화 — 생몰년 미상. 원元나라의 승려 화가. 온일관溫日觀의 제자로 포도를 잘 그렸다. 42. 우수한…
익힌다 — 『예기禮記 학기學記』에 나오는 말이다. 야장冶匠의 아들과 궁장弓匠의 아들은 일찍부터 다른 성질을
가진 가죽 옷과 키를 만드는 법을 익혀 나중에 가업을 더욱 진보시키는 데 도움을 받는다는 말이다. 가업家業
을 잘 잇는 것을 뜻하는 기구箕裘라는 단어가 여기에서 나왔다.

11 ——————— 윤덕희尹德熙 〈대폭모정도對瀑茅亭圖〉

폭포 앞의 초가 정자

駱西 對瀑茅亭圖 (本障子裁爲橫卷)

此駱西之作也 駱西雖紹其家傳之學 而筆法緩弱 用墨漫漶 駸駸然墜入北宗
其不及乃翁遠矣 英宗朝 戊辰御容摹寫時 特拜司圃署別提 駱西尹德熙敬伯號
也 一號蓮翁

낙서 〈대폭모정도〉 (본래 장지에 붙어 있던 것을 잘라 횡권으로 만들었다.)

이것은 낙서駱西의 그림이다. 낙서가 비록 집안에 전해오는 화법을 이었으나
필법이 느리고 유약하며 먹의 운용이 흐리멍덩하여 점점 북종화로 빠져 들
어갔으니, 부친 윤두서尹斗緖에 비하면 한참 못 미친다. 영조 조 무진년1748에
임금의 초상화를 모사할 때, 특별히 사포서 별제司圃署別提에 제수되었다. 낙서
는 윤덕희尹德熙 경백敬伯의 호이고, 다른 호는 연옹蓮翁이다.

김광국이 짓고 홍신유가 쓴 화제

12 ——————— 윤덕희尹德熙 〈어인견마도圉人牽馬圖〉

말을 끄는 마부

駱西 圉人牽馬圖

昔趙文敏好畵馬 晚更入玅 每欲構思 便於密室 解衣據地 先學爲馬 然後命筆
試問蓮翁能如是否 吾知其未也

낙서 〈어인견마도〉

옛날 조문민趙文敏 조맹부趙孟頫은 말 그리기를 좋아하여 만년에 신묘한 경지에 들었다. 매양 그림을 구상하려고 하면 곧 밀실에 들어가 옷을 풀어 헤치고 바닥을 짚고서 먼저 말의 모양을 배운 연후에 붓을 들었다고 한다. 연옹蓮翁에게 이와 같이 할 수 있는지 물어본다면, 나는 그가 아니라고 대답할 것을 알 수 있다.

김광국이 짓고 쓴 화제

13 ———————— 김두량金斗樑 〈노인휴견도老人携犬圖〉
개를 끌고 가는 노인

南里 老人携犬圖

金斗樑字濟卿 號南里 英廟朝畵師也 深得仇十洲妙處 人物樓臺之蠅頭小者 必盡其法 未嘗一毫放意 畵狗尤逼眞 意不到焉 輒不妄作 雖怵以威勢 亦不爲屈 世稱東方儒畵謙玄爲宗 院畵南里爲首 誠知言哉

남리 〈노인휴견도〉

김두량金斗樑의 자는 제경濟卿, 호는 남리南里인데, 영조 때 화가이다. 구십주仇十洲 구영仇英의 묘처를 깊이 터득하여 파리 대가리만 한 인물과 누대에도 반드시 화법을 다 발휘하여 붓질 한 번 소홀히 하지 않았고, 개 그림이 더욱 실제와 닮았다. 뜻이 무르익지 않으면 함부로 그리지 않았고, 권세 있는 자가 위협해도 굴복하지 않았다. 세상에서 일컫기를 우리나라의 유화儒畵는 겸재謙齋와 현재玄齋가 으뜸이고, 원화院畵는 남리가 제일이라고 하니, 참으로 옳은 말이다.

김광국이 짓고 쓴 화제

정만교鄭萬僑 〈산수도山水圖〉
산수도

鄭萬僑 山水圖 (本屛障中裁出)

凡人日游百工技藝之所者 苟非鈍根不慧 雖不肄而能解糟粕 矧有才者哉 鄭子
萬僑之於畫 亦類是也 鄭子以謙齋之子 居常在側 其於運筆之意 設色之法 縱
不握管習之 自能得之心而應之手 時或揮灑 往往有可觀者 但鄭子不以畫家自
居 且世之求畫者 皆歸其父而不歸子 間有得之者 而亦不甚愛惜 以是罕有傳
之者 己亥送春日 余訪京山李仲雲于翠微臺下 仲雲出示鄭子畫一幅 筆力蒼古
極有乃家典型 余遂取之 置諸抱拙堂雅玩帖中 俾後人知鄭子克紹家傳如此 鄭
子之子榥 亦解畫法

정만교〈산수도〉 (본래 병풍이었는데 잘라냈다.)

사람이 기술자나 예능인이 일하는 곳에 노닐게 되면, 재주가 둔하고 총명하지
못한 자가 아니라면 익히지 않더라도 저절로 대략을 깨우치게 되니, 하물며
재주 있는 자야 말해 무엇하겠는가. 정만교鄭萬僑가 그림에 대해서 이런 셈이
다. 정만교는 겸재의 아들로 늘상 아버지 곁에서 지내다보니, 운필運筆의 의미
와 설색設色의 기법을 붓을 쥐고 익히지 않았더라도 저절로 마음으로 터득하
여 손으로 발휘하였다. 때로 붓을 휘두르면 이따금 볼 만한 작품이 나왔으나,
정만교는 화가로 자처하지 않았다. 또 세상에서 그림을 구하는 자는 모두 아
버지에게 몰려가고 아들에게 요구하지 않았고, 간혹 그의 그림을 얻은 자들도
별로 아끼지 않았으므로 전하는 그림이 드물다. 기해년1779 봄날이 저물 즈음
에 내가 취미대翠微臺 아래로 경산京山 이중운李仲雲 이한신李漢鎭을 찾아갔더니, 중
운이 정만교의 그림 한 폭을 보여주었다. 필력이 창고蒼古하여 부친의 전형을

그대로 갖추었기에, 내가 그림을 취하여 《포졸당아완첩抱拙堂雅玩帖》 속에 넣어서 후세 사람들이 정만교가 집안의 화법을 이처럼 잘 이었음을 알게 하고자 하였다. 정만교의 아들은 황榥인데, 그도 화법을 이해하였다.

김광국이 짓고 안호가 쓴 화제

15 ──────── 김윤겸金允謙 〈추강대도도秋江待渡圖〉
가을 강나루에서 배를 기다리다

眞宰 秋江待渡圖

眞宰者 老稼齋之子也 與余有兩世交誼 歲甲子自湖西訪余于嶽下 余時尙少
相與忘年 爲之握手道故 取酒痛飮 已索紙作數幅山水 豪放之氣 溢于眉宇間
頗有晉人風味 其後眞宰就食四方 余亦縛於世諦 不見且三十餘年 乙未夏 偶
於知舊家遇之 鬚眉皓白 肩高于頂 口喀喀咳聲不絶 非復曩日面目 余爲置酒
眞宰連倒數觥 抵掌而談 談及金剛雪岳之勝 東南溟渤之壯 忽起舞蹲蹲 風騷
韻致 至老未已也 余語之曰 子奔走三十年 所得只兩鬢雪而已 嗟乎 子之衰如
此 則余亦老矣 蜃樓之景 石火之光 良可悲也 雖然我東勝地 旣皆遍游 而足之
所踏 目之所及 口至今歷歷言之 則可想胸中藏一部海山 能爲我發之以手乎
眞宰已微酡矣 應之曰諾 遂解衣槃礴 臨紙熟視 已而縱筆揮灑 元氣淋漓 若有
神助於其間者 仍投筆大噱曰 奇絶奇絶 又引一大白 諧浪跌宕 盡醉而罷 己亥
春 余有幽憂之疾 閉戶索居 客有以眞宰畵示者 今眞宰之墓草 已三宿矣 撫卷
追想 愴然傷懷 遂書其疇昔事如此 若畵之工拙 觀者當自得之 不復論也 眞宰
姓金 允謙克讓其名與字也 嘗筮仕官止記馬

진재〈추강대도도〉

진재眞宰 김윤겸金允謙는 노가재老稼齋 김창업金昌業의 아들로 나와는 양대에 걸친 교분
이 있다. 갑자년1744에 그가 호서湖西로부터 백악산 아래로 나를 찾아왔는데, 당
시 나는 어렸으나 서로 망년忘年의 사귐을 맺어 손을 잡고 친구의 정을 이야기
하며 술을 실컷 마셨다. 이윽고 그가 종이를 달라고 하여 몇폭의 산수화를 그
리니, 호방한 기운이 미간에 넘쳤고 진인眞人의 풍미風味43마저 보였다.

그 후로 진재는 사방으로 다니며 생계를 이었고, 나도 세상일에 구속되어 삼
십여 년간 만나지 못했다. 을미년1775 여름에 우연히 친구 집에서 그를 만났
는데, 머리와 눈썹이 하얗게 셌고 어깨가 이마보다 높았으며 입으로는 깩깩
기침 소리가 그치지 않아 지난날의 모습이 아니었다. 내가 술을 마련하니 진
재는 연거푸 서너 잔을 들이켜고 손바닥을 가리키며 이야기를 하는데, 이야
기가 금강산과 설악산의 승경과 동해와 남해의 장관에 이르자 갑자기 일어
나 덩실덩실 춤을 추니, 풍류와 운치는 늙어서도 줄어들지 않았다. 내가 그
에게 "그대는 삼십 년 동안 분주히 다니면서 그저 두 뺨에 흰머리만 얻었습
니다그려. 아, 그대가 이처럼 노쇠했다면 나도 늙은 것이오. 신기루 같은 풍
경과 부싯돌 섬광 같은 세월이 참으로 슬픕니다. 그러나 우리나라의 명승지
를 두루 돌아보고 발이 미친 곳과 눈으로 본 것을 입으로 역력히 말씀하시
니, 가슴속에 해산海山의 일부를 간직했다고 하겠습니다. 이제 나를 위해 손
으로 그려주시지 않겠습니까?"라고 하였다. 진재는 이미 약간 취했는데도
좋다고 대답하고서, 옷을 벗고 다리를 펴고 앉아 종이를 뚫어져라 바라보더
니, 이윽고 붓을 휘두르자 원기元氣가 흘러 넘쳐 마치 신령이 그 사이에서 돕
는 듯했다. 이내 붓을 던지고 "기가 막히도다!"라고 하며 크게 웃고서 또 술
한 사발을 들이켜니, 해학과 호쾌함이 넘쳐 흠씬 취한 뒤에야 파하였다. 기
해년1779 봄에 내가 우울증이 생겨 문을 닫고 조용히 거처하는데, 어떤 객이

43. 진인의 풍미 — 진晉나라 때 왕도王導·사안謝安 등을 비롯한 명사들이 세상의 구속을 받지 않고 자유스럽
게 함께 노닐었던 풍류를 가리킨다.

진재의 그림을 가지고 와 보여주었다. 지금은 진재의 무덤에 풀이 세 번 우거졌는데, 화권을 어루만지며 지난날을 회상하자니 서글픈 감정이 몰려든다. 이윽고 옛일을 이와 같이 기록하니, 그림이 잘되고 못 되고는 보는 자들이 스스로 알 것이므로 더 말하지 않겠다. 진재의 성은 김金이고 윤겸允謙과 극양克讓은 그의 이름과 자이다. 일찍이 벼슬하여 관직이 기마記馬에 그쳤다.

<div align="right">김광국이 짓고 김종건이 쓴 서문</div>

16 ──────── 김윤겸金允謙 〈필운대도弼雲臺圖〉

<div align="right">필운대 그림</div>

眞宰 弼雲臺圖

弼雲臺 爲漢師勝地 然入畵便俗 今眞宰之作 頗有化腐爲新之意

진재〈필운대도〉

필운대弼雲臺는 서울의 명승지이다. 그러나 그림으로 그리면 속되기 십상인데 지금 진재眞宰의 그림은 자못 진부함을 새롭게 변화시킨 뜻이 있다.

<div align="right">김광국이 짓고 쓴 화제</div>

133

17 ——— 심사정沈師正 <영원동수석도靈源洞水石圖>

금강산 영원동의 물과 바위

玄齋 靈源洞水石圖 李秉淵(一源 槎川)

曾於此遇險而止 三十年後 賴有此幅

현재 <영원동수석도> 이병연 (일원 사천)

일찍이 이곳을 유람하다 너무 험해 중지하였는데, 삼십 년 뒤에 이 화폭을
얻게 되었다.

이병연이 짓고 이광사가 쓴 화제

觀 金光遂 (成仲 尙古)

己巳春仲 商山金光遂成仲甫觀

배관 김광수 (성중 상고)

기사년1749 중춘에 상산商山 김광수金光遂 성중成仲이 배관하다.

김광수가 짓고 쓴 배관

跋 金光國

此玄齋沈師正頤叔倣沈石田作也 玄齋雖自立門戶 直可與董思白文衡山諸人
對壘 而猶眷眷臨倣乃如此 豈海若不敢自大之意耶 吾嘗言東方畵家之集成者
惟玄齋一人 尙古子金光遂氏 亦以爲知言 戊戌季秋 題于憨谷草廬

이것은 현재玄齋 심사정沈師正 이숙頤叔이 심석전沈石田 심주沈周을 모방하여 그린 그림이다. 현재는 스스로 문호門戶를 세워 곧장 동사백董思白 동기창董其昌이나 문형산文衡山 문징명文徵明과 대치할 수 있는데도, 오히려 정성을 기울여 이처럼 임모에 힘쓴 것은 해약海若 바다의 신이 스스로 잘난 체하지 않는 뜻이 아니겠는가. 내가 일찍이 우리나라 화가 중에 집대성한 사람은 오직 현재 한 사람이라고 말한 적이 있는데, 상고자尙古子 김광수金光遂도 내 말이 옳다고 여겼다. 무술년1778 늦가을, 감곡초려憨谷草廬에서 쓰다.

<div align="right">김광국이 짓고 강세황이 쓴 발문</div>

18 ——— 심사정沈師正 〈해암백구풍범도海巖白鷗風帆圖〉
바닷가 절벽 갈매기와 돛단배

玄齋 海巖白鷗風帆圖

唐孫位僞蜀黃筌孫之微宋之蒲永昇 皆以善畫水 有名當時 顧其遺墨 世遠罕傳 但於諸集中得覩前輩題咏 今玄齋之水 暑日風軒 展卷而觀 便覺水氣之襲人 未知當時孫黃諸人 與玄齋筆力 果何如也 恨不得與知者共賞

현재〈해암백구풍범도〉

당唐나라 손위孫位,[44] 위촉僞蜀[45]의 황전黃筌[46]과 손지미孫之微,[47] 송宋나라 포영승蒲永昇[48]은 모두 물을 잘 그려서 당시에 이름이 높았다. 그러나 그들의 유묵遺墨은 세대가 멀어 드물게 전하고, 다만 여러 문집 속에 그들의 그림에 대해 읊은 선현들의 시를 볼 수 있을 뿐이다. 지금 현재의 물 그림은 더운 날 시원한

44. 손위 — 생몰년 미상. 다른 이름은 우遇이고, 회계會稽 사람이다. 당唐나라 말기의 화가로 인물, 귀신, 묵죽 등에 빼어났고, 물을 잘 그리는 것으로 유명했다. 광괴狂怪한 필력으로 격동하는 형세를 잘 표현했다는 평가를 받았다. 45. 위촉 — 오대십국五代十國의 하나로, 맹지상孟知祥이 세운 후촉後蜀을 가리킨다. 46. 황전 — 903~965. 자는 요숙要叔이고, 성도成都 사람이다. 중국 오대五代시대 서촉西蜀의 궁중화가로 화조, 인물, 산수, 묵죽에 빼어났는데, 손위孫位에게서 물 그리는 법을 배웠다고 한다. 47. 손지미 — 북송北宋의 화가 손지미孫知微, 976~1022를 가리킨다. 자는 태고太古이며 팽산彭山 사람이다. 노장, 불교에 정통하여 도석화를 잘 그렸다. 48. 포영승 — 생몰년 미상. 송宋나라 성도成都 사람으로 술을 좋아하고 방랑기가 있었으며 물을 잘 그렸다. 그가 처음 흐르는 물을 그려 손위孫位와 손지미孫知微 두 사람의 필법을 터득하였다고 한다.

마루에서 펼쳐놓고 감상하면 곧 물 기운이 사람에게 엄습해오는 느낌이 든다. 손지미나 황전 같은 사람을 현재의 필력과 비교한다면 과연 어떨지 모르겠다. 아는 자와 함께 감상하지 못하는 것이 아쉽다.

<div align="right">김광국이 짓고 강이대가 쓴 화제</div>

19 —— 심사정沈師正 〈임미원휘산수도臨米元暉山水圖〉
미원휘의 산수도를 임모하다

玄齋 臨米元暉山水圖

此乃玄齋之倣米元暉者 或認倣董思白大誤 盖元暉學其父而稍變 猶不失蒼潤
之色 思白雖學大米 全用焦墨 此爲異也 東人之論書畫 不能辨淵源 甚至於不
知海嶽之出大令石田之爲南宗者有之 良可笑也 梨花疎雨 啜茗披玩 仍題數語
以歎東人之鹵莽也

玄齋於畫 能悟其理 故每臨倣古人 猶優孟之學楚相 不必其貌之相類 而能得
其韻 此一時諸家 所不能及也

현재 〈임미원휘산수도〉

이것은 현재玄齋가 미원휘米元暉[49]를 방작한 그림이다. 혹자는 동사백董思白 동기
창董其昌을 방작했다고 하는데 큰 잘못이다. 미원휘는 그의 아버지 그림을 배
워 약간 변화시키면서도 창윤蒼潤한 색채를 잃지 않았는데, 동사백은 대미大米
미불米芾를 배웠으나 오로지 초묵焦墨을 사용했으니, 이것이 다른 점이다. 우리
나라 사람들이 서화를 논하면서 그 연원을 구분하지 못하고 심지어 해악海嶽

49. 미원휘 — 송宋나라 화가 미우인米友仁, 1090-1170을 가리킨다. 자는 원휘元暉이고, 호는 나졸懶拙이다. 미
불米芾의 아들로 소미小米로 불렸다.

이 대령大令에서 나오고,[50] 석전石田 심주沈周이 남종화가인 줄 모르는 사람마저 있으니 참으로 가소롭다. 배꽃에 가랑비가 내리는 날 차를 마시며 완상하다가 몇 마디 적어서 우리나라 사람의 어리석음을 한탄한다.

현재는 그림의 이치를 깨우쳤으므로 고인들을 방작할 때에 우맹優孟이 초상楚相을 흉내 내듯[51] 모양만 비슷한 것이 아니라 그 운치마저 터득했으니, 이것은 당시의 여러 화가들이 미칠 수 없는 바이다.

<div align="right">김광국이 짓고 쓴 화제</div>

20 ─────────── 심사정沈師正 〈첩과도甛瓜圖〉
<div align="right">참외 그림</div>

玄齋 甛瓜圖
古無畵甛瓜者 今玄齋創爲之 暑日林下展此 牙頰間覺津津涎生 但筆法微涉板刻 豈其初年作耶

현재 〈첩과도〉
옛날에는 참외를 그린 자가 없다가 지금 현재玄齋가 처음 그리니, 더운 날 숲 아래서 이 그림을 펼쳐보니, 두 볼에 침이 흥건해짐을 느낄 수 있다. 다만 필법이 약간 판각板刻과 닮았으니, 혹시 초년의 작품인가.

<div align="right">김광국이 짓고 김종건이 쓴 화제</div>

50. 해악이 대령에서 나오고 ─ 해악은 해악외사海嶽外史라는 호를 지닌 송宋나라 명필 미불米芾을 일컬은 말이고, 대령은 진晉나라 왕희지王羲之가 역임한 관직으로 왕희지를 가리킨다. 일찍이 왕희지가 중서령中書令을 맡았다가 물러난 뒤 왕민王珉이 그 후임이 되었는데, 이 두 사람의 명망이 당시에 나란하였기에 사람들이 왕희지를 대령이라 부르고 왕민을 소령小令이라 불렀다 한다. 51. 우맹이 초상을 흉내 내듯 ─ 춘추春秋시대 초楚나라 재상 손숙오孫叔敖가 장왕莊王을 도와 선정을 베풀었으므로 장왕이 결국 패업霸業을 달성하게 되었다. 그런데 손숙오는 천성이 청렴결백하여 그가 죽은 뒤에 그의 처자는 곤궁하게 살았다. 이에 당시 해학의 명수였던 초나라 악공 우맹이 손숙오의 의관衣冠을 입고 손바닥을 치며 담소하는 시늉을 하였는데, 1년쯤 연습하자 손숙오와 똑같게 되었으므로 손숙오 차림을 하고 장왕을 찾아가 손숙오가 다시 살아온 것처럼 하자, 장왕은 깜짝 놀라 손숙오를 회상하며 그의 아들을 등용하였다고 한다. 『사기史記 권126 골계열전滑稽列傳』

21 —————— 심사정沈師正 〈묵모란墨牧丹〉

먹으로 그린 모란

玄齋.墨牧丹　　　　　　　　　　　　　　　　　姜世晃(光之 豹庵)

玄齋曾藏華人墨牧丹 最得其用墨三昧

현재 〈묵모란〉　　　　　　　　　　　　　　　　강세황(광지 표암)

일찍이 현재玄齋는 중국 화가가 먹으로 그린 모란 그림을 소장한 적이 있어서
용묵用墨의 경지를 잘 터득하였다.

<div align="right">강세황이 짓고 쓴 화평</div>

題　　　　　　　　　　　　　　　　　　　　　　徐懋修(勗之 秀軒)

玄齋以畫 少已知名 後得華人妙蹟最多 刻意臨模 畫法遂獨勝於諸名家 名聲
大振于世 此墨牧丹 亦其一耳 余非知畫者 不知其工拙 然亦見其異於俗畫也
已 甲辰春日題

화제　　　　　　　　　　　　　　　　　　　　　서무수(욱지 수헌)

현재는 젊어서부터 그림으로 이름이 알려졌는데, 나중에 중국인의 필적을
많이 얻어 정성을 기울여 임모하자, 화법이 여러 명화가 중에 홀로 빼어나서
명성이 세상에 크게 떨쳤다. 이 묵모란도 그중 하나이다. 나는 그림을 아는
자가 아니라서 잘되고 못되고를 알지 못하겠으나 속화俗畫와 다른 것만은 볼
수 있다. 갑진년1784 봄날 쓰다.

<div align="right">서무수가 짓고 쓴 화제</div>

跋　　　　　　　　　　　　　　　　　　　　　　　　　　　　　　　金光國

玄齋之墨牧丹 東國毋論 雖遠與黃徐竝驅 未知誰爲先後 噫 余是言恨不及與
尙古子說也

발문　　　　　　　　　　　　　　　　　　　　　　　　　　　　　　김광국

현재玄齋의 묵모란은 우리나라는 물론이고 멀리 황서黃徐[52]와 나란히 달려도
누가 앞서고 뒤설지 알지 못할 정도이다. 아, 이런 말을 상고자에게 해주지
못함이 한스럽다.

<div align="right">김광국이 짓고 쓴 발문</div>

22 ——— 청淸 고기패高其佩〈기려척등도騎驢陟磴圖〉
나귀 타고 돌길을 오르다

中國 且園 指頭畵 騎驢陟磴圖 (本障子裁爲橫卷)　　　　　　　曺命采 (疇卿 蘭翁)

緩驢山磴一琴幽

穿破霜林萬葉秋

忽有東頭高出屾

恍然蒼老揖余留

52. 황서 — 후촉後蜀의 황전黃筌과 송宋나라 초기의 서희徐熙를 함께 칭한 말이다.

중국 차원 지두화 〈기려척등도〉 (본래 장지에 붙어 있던 것을 잘라 횡권으로 만들었다.)

<div align="right">조명채 (주경 난옹)</div>

나귀 타고 느리게 산길 오르니 거문고 소리 그윽한데
서리 내린 숲 헤치고 나니 온 나무가 가을일세
문득 동쪽으로 높은 봉우리 솟아
황홀히 창로한 모습 나를 머물게 읍하네

<div align="right">조명채가 직접 짓고 쓴 시</div>

跋 <div align="right">金光國</div>

指頭作畵 古無其法 近時鐵嶺衛人且園高其佩創爲之 乾隆所著 樂善堂集有云
鐵嶺老人閻李流 畵不用筆用指頭者 是也 此帖雖不及尙古子所藏水鳥障子 然
殊有活動意 盖滿洲人甚重之云(水鳥圖 載拾遺帖中)

발문 <div align="right">김광국</div>

손가락으로 그림을 그리는 것은 옛날엔 없던 화법으로, 근래 철령위鐵嶺衛 사
람 차원且園 고기패高其佩가 처음 만들었다. 건륭황제가 지은『낙선당집樂善堂集』
53에 "철령 노인은 염리閻李 염립본閻立本과 이성李成 같은 화가로, 그림에 붓을 쓰지
않고 손가락을 썼네"라고 한 것이 이것이다. 이 첩이 비록 상고자가 소장한
수조水鳥 장지[障子] 그림에는 미치지 못하지만 활동하는 기운이 자못 있다. 만
주인들이 몹시 소중히 여긴다고 한다.(〈수조도水鳥圖〉는 〈습유〉첩帖 안에 실려 있다.)

<div align="right">김광국이 짓고 강이천이 쓴 발문</div>

53. 『낙선당집』— 건륭제乾隆帝가 즉위하기 전에 지은 시문을 모은 책이다.

金斗梁字道卿諱南里
英廟朝畫師也深得仇十洲沙鴈人物樓閣
之㳉頭山者又畫其法未嘗一毫放意畫
狗尤逼眞意不到寫輒不妄作維肖以威
蟄亦不爲屈公稱東之万儒畫謙言爲宗院
畫南里爲首誠知言者

石農 金光國

13 ╲ 김두량〈노인휴견도〉제발

김광국 화제 및 글씨
제발 24.2×20.4cm
종이에 묵서, 18세기, 개인 소장

*제발만 남아 있다.

3

석농화원

石農畵苑

(원첩 권 3)

총목總目 ——————————————————————————

❖원주. 尹愹 一號蕭仙 — 윤용尹愹의 다른 호는 소선蕭仙이다.

8 丹陵 李胤永 胤之 風木怪石圖
凌壺 李麟祥 題幷書
金光國 跋 男 宗建 書
단릉 이윤영 윤지 〈풍목괴석도〉
능호 이인상 화제 및 글씨
김광국 발문, 아들 종건 글씨

9 丹陵 歲寒圖
金光國 題幷書
단릉 〈세한도〉
김광국 화제 및 글씨

10 凌壺 李麟祥 元靈 層巒疊嶂圖
吳載維 題幷書
능호 이인상 원령 〈층만첩장도〉
오재유 화제 및 글씨

11 凌壺 水閣觀瀑圖
凌壺 自題幷書

金光國 題[54] 男 宗建 書
능호 〈수각관폭도〉
능호 화제 및 글씨
김광국 화제, 아들 종건 글씨

12 凌壺 倣沈石田硏硯圖
石田 沈周 莫硏硯歌幷跋 凌壺 書
凌壺 自題幷書
金光國 跋幷書
능호 〈방심석전작연도〉
석전 심주 「막작연가」 및 발문, 능호 글씨
능호 화제 및 글씨
김광국 발문 및 글씨

13 曹允亨 時中 滾馬圖
金光國 題幷書
조윤형 시중 〈곤마도〉
김광국 화제 및 글씨

54. 題— 본문에는 "跋"로 되어 있다.

14 石癡 鄭喆祚 成伯 於羅寺洞口圖
　　金光國 題幷書
　　석치 정철조 성백 〈어라사동구도〉
　　김광국 화제 및 글씨

15 毫生館 崔北 七七 村童掃徑圖
　　金光國 題幷書
　　호생관 최북 칠칠 〈촌동소경도〉
　　김광국 화제 및 글씨

16 洪啓純 士眞 秋林觀瀑圖
　　金光國 題幷書
　　홍계순 사진 〈추림관폭도〉
　　김광국 화제 및 글씨

17 心齋 李太源 景淵 雨中醉歸圖
　　心齋 自題詩幷書
　　金光國 題[55]幷書
　　심재 이태원 경연 〈우중취귀도〉
　　심재 자작시 및 글씨

김광국 화제 및 글씨

18 魯菴 吳道炯 時晦 紅梅曉月圖
　　金光國 題 男 宗建 書
　　노암 오도형 시회 〈홍매효월도〉
　　김광국 화제, 아들 종건 글씨

19 巽庵 鄭榥 光仲 春郊訪花圖
　　金光國 題 白華 書
　　손암 정황 광중 〈춘교방화도〉
　　김광국 화제, 백화 글씨

20 梨湖 鄭忠燁 日章 春山携琴圖
　　金光國 題 男 宗建 書
　　이호 정충엽 일장 〈춘산휴금도〉
　　김광국 화제, 아들 종건 글씨

21 李肯翊 長卿 溪山秋晩圖
　　金光國 題幷書
　　이긍익 장경 〈계산추만도〉

55. 題— 본문에는 "跋"로 되어 있다.

김광국 화제 및 글씨

22 和齋 卞相璧 而完 寫意睡猫圖
金光國 題幷書

화재 변상벽 이완 〈사의수묘도〉
김광국 화제 및 글씨

23 石坡 金龍行 舜弼 秋山夕暉圖
金光國 題 京山 書

석파 김용행 순필 〈추산석휘도〉
김광국 화제, 경산 글씨

24 中國 施鈺 二如 雄鷄圖
施鈺 自題幷書

金光國 跋幷書

중국 시옥 이여 〈웅계도〉
시옥 화제 및 글씨
김광국 발문 및 글씨

147

석농화원

石農畵苑

石農 金光國 元賓 ㅣ輯　　석농 김광국 원빈 ㅣ편집

燕巖居士 朴趾源 美庵　　연암거사 박지원 미암

京山散人 李漢鎭 仲雲　　경산산인 이한진 중운

石樵老叟 安祜 士受　　석초노수 안호 사수

梨湖釣徒 鄭忠燁 日章 ㅣ觀　　이호조도 정충엽 일장 ㅣ배관

金倫瑞 景五　　김윤서 경오

于野 李光稷 耕之 ㅣ校　　우야 이광직 경지 ㅣ교정

1 ——————— 명明 여기呂紀 〈영모도翎毛圖〉

동물 그림

皇明 呂紀 翎毛圖 (本障子中裁出)　　　　　　　　　安命說(夢賚 睡心庵)

庚午春順興安命說夢賚 觀于睡心菴中

황명 여기〈영모도〉(본래 장지에 붙어 있던 것을 잘라 횡권으로 만들었다.)　안명열 (몽뢰 수심암)

경오년1750 봄, 순흥順興 안명열安命說 몽뢰夢賚가 수심암睡心菴에서 배관하다.

안명열이 짓고 쓴 배관

跋　　　　　　　　　　　　　　　　　　　　　　　　金光國

寫生家於肖貌中 不失古雅 方稱高手 呂紀廷振 庶幾近之 不虛爲一代宗匠也
官至錦衣指揮使

발문　　　　　　　　　　　　　　　　　　　　　　　김광국

사생가寫生家는 사물을 닮게 그리면서 고아함을 잃지 않아야 고수라고 일컬
어진다. 여기呂紀 정진廷振이 여기에 가까우니, 한 시대의 종장宗匠이 거저 된
것이 아니다. 관직은 금의지휘사錦衣指揮使에 이르렀다.

김광국이 짓고 쓴 발문

虎嵒樵叟 渡頭行人圖 金允謙(克讓眞宰)

筆痕之糢糊 墨色之黯滯 自是尹氏家學 然君悅則有才氣可取 假之以年 或可
超脫否

호암초수〈도두행인도〉 김윤겸 (극양 진재)

붓 자국이 모호하고 먹색이 어둡고 탁한 것이 본래 윤씨 집안의 내력이다.
그러나 군열君悅 윤용尹愹은 재기才氣가 뛰어났으니, 수명을 오래 누렸다면 혹시
초탈할 수 있었을지 모르겠다.

김윤겸이 짓고 쓴 화평

跋 金光國

右尹愹君悅畵 金克讓評也 克讓自有隻眼 故非但能畵 其論畵乃能如此

발문 김광국

이것은 윤용尹愹 군열君悅의 그림에 김극양金克讓 김윤겸金允謙이 화평을 단 것이
다. 김극양은 본래 척안隻眼 뛰어난 안목을 지녔으므로 그림을 잘 그렸을 뿐만 아
니라, 그림을 논한 것도 이와 같을 수 있었다.

김광국이 짓고 쓴 발문

3 —— 이광사李匡師 〈임송왕제한감화도臨宋王齊翰勘畫圖〉

송나라 왕제한의 감화도를 임모하다

圓嶠 臨宋王齊翰勘畫圖

圓嶠李道甫 非但書法冠絶一代 亦工繪事 結搆六法之中 點染三昧之外 然稍
自矜惜 未嘗妄作 有求之者 輒投縑抵地曰 襪材何爲及於我哉 此幅盖爲尙古
子臨王齊翰筆也 梵相儒服 種種臻妙 纔一展玩 如對高僧韻士 名下無虛士 吾
於是驗之 英廟乙亥 坐家累配富寧 後移新智島 丁酉死 年七十三 子令翊 亦善
書畫 庚子游關西之妙香山 客死于平壤云

원교 〈임송왕제한감화도〉[56]

원교圓嶠 이도보李道甫 이광사李匡師는 서법으로 한 시대에 으뜸이 되었을 뿐만 아
니라, 그림에도 뛰어나서 육법六法 속에서 구상을 하고 삼매三昧 밖에서 채색
을 베풀었다. 그러나 스스로 자부심이 넘쳐 함부로 그림을 그려주지 않았는
데, 그림을 구하러 온 자가 있으면 곧 비단을 땅에 던지면서, "버선이나 만들
천을 어찌 내게 가져왔는가!"라고 하였다. 이 그림은 아마 상고자尙古子 김광수
金光遂를 위해 왕제한王齊翰의 그림을 임모한 것으로 보인다. 스님의 모습과 유
학자의 복식이 종종 신묘하여 한 번 펼쳐 완상하자마자 마치 고승이나 시인
을 마주한 듯하니, 명성 아래 헛된 선비가 없다는 말을 나는 여기에서 보게
되었다. 영조 을해년[1755]에 집안의 재앙에 연좌되어 부령富寧에 유배되었고,
신지도新智島로 옮겼다가 정유년[1777]에 죽었으니 나이 73세였다. 아들 영익令翊
도 서화를 잘했는데, 경자년[1780]에 관서關西의 묘향산妙香山을 유람하다가 평양
에서 객사했다고 한다.[57]

김광국이 짓고 김종건이 쓴 화제

56. 〈임송왕제한감화도〉 — 왕제한王齊翰. 생몰년 미상은 오대五代시대 남당南唐과 송宋나라에 걸쳐 활동한 화
가로 금릉金陵 사람이다. 남당의 이욱李煜이 통치하던 연간에 벼슬하여 한림대詔翰林侍詔에 올랐다. 도석인
물道釋人物, 산수화에 빼어났다. 후에 그가 그린 〈십육나한도十六羅漢圖〉가 송 태종宋太宗의 칭찬을 크게 받
아 가치가 높아졌다. 그가 그린 〈감서도勘書圖〉가 매우 유명한데, 감서勘書란 서적을 교감하는 것을 가리킨
다. 여기서 말한 감화勘畫는 그림을 품평한다는 의미인데, 아마 〈감서도〉와 비슷한 양식의 그림인 듯하다.
57. 전해오는 그림에 "辛丑上元 東海漫士 金光國 元賓 題[신축년 정월 보름에 동해만사 김광국 원빈이 쓰다]"라는 글
이 있어, 이 화제는 1781년에 쓴 것임을 알 수 있다.

4 이광사李匡師 〈임원황대치층만수사도臨元黃大癡層巒水榭圖〉

원나라 황대치의 층만수사도를 임모하다

圓嶠 臨元黃大癡層巒水榭圖

此圓嶠之臨黃子久畵 而尙古子嘗贈我者也

원교 〈임원황대치층만수사도〉[58]

이것은 원교가 황자구黃子久 황공망黃公望의 그림을 임모한 것으로 언젠가 상고
자가 내게 준 것이다.

김광국이 짓고 쓴 화제

5 ──────── 강세황姜世晃 〈묵란墨蘭〉

먹으로 그린 난

豹庵 墨蘭

草之長蘭 東土無之 間有畫者 不爲蒲則爲蒭 一自姜豹庵世晃氏出 而東土始
有蘭矣 世之欲觀蘭者 不必遠求楚畹 而于豹庵氏可也

前輩作書畵 意在筆先 故無鈍滯萎薾氣 豹庵深得其法 時作墨蘭 宛然如行湘
潭澧浦間 吾嘗評不讓趙承旨文待詔諸人 識者不以爲妄否

표암 〈묵란〉

난초는 풀 중에 으뜸인데 우리나라에 없었다. 간간이 그림으로 그린 것은 부

58. 〈임원황대치층만수사도〉 ― 황대치黃大癡는 원나라 말기의 화가 황공망黃公望, 1269-1354을 가리킨다.
자는 자구子久, 호는 일봉一峯·대치大癡 등이다. 왕몽王蒙, 예찬倪瓚, 오진吳鎭 등과 함께 원말 사대가元末四大家
로 손꼽힌다. 층만層巒은 첩첩히 겹친 산봉우리라는 의미이고, 수사水榭는 물가에 세운 정자를 가리킨다.

들이 되거나 잡초가 되고 말았는데, 표암豹庵 강세황姜世晃이 나온 후로 우리 나라에 비로소 난초가 있게 되었다. 세상에서 난초를 감상하고자 하는 자는 굳이 멀리 초원楚畹[59]에서 구할 것이 아니라 표암에게서 구하는 것이 좋겠다.

옛사람들이 서화를 창작할 때에는 붓질하기 전에 뜻을 먼저 세웠으므로 막히거나 나약한 기운이 없었다. 표암이 그 법을 깊이 터득하여 때때로 묵란墨蘭을 그릴 때에는 완연히 상담湘潭과 풍포灃浦[60] 사이를 거니는 것과 같았다. 나는 일찍이 표암이 조승지趙承旨 조맹부趙孟頫와 문대조文待詔 문징명文徵明에 뒤지지 않는다고 평한 적이 있는데, 식견 있는 이들이 망령된 말이라 하지 않을지 모르겠다.

<div align="right">김광국이 짓고 김종건이 쓴 화제</div>

6 —————— 강세황姜世晃 〈청록죽青綠竹〉
<div align="right">청록으로 그린 대나무</div>

豹庵 青綠竹　　　　　　　　　　　　　　　　　　　　　　　　姜世晃

從來寫竹 皆以墨不以彩 故有墨君之稱 今石農求寫片幅 必欲用青綠 果何意也 窘於寸幅 不能奮筆作千尋之勢 是尤可恨 甲辰暮春豹翁題

표암〈청록죽〉　　　　　　　　　　　　　　　　　　　　　　　　강세황

예로부터 대나무를 그릴 때는 모두 먹을 사용하고 채색을 쓰지 않았으므로 묵군墨君이라는 호칭이 있었다. 지금 석농石農 김광국金光國이 작은 종이에 그려주기를 바라면서 굳이 청록색을 써달라고 한 것은 과연 무슨 뜻인가. 작은 화

<div style="font-size:smaller">

153

59. 초원 — 난초를 심은 밭을 가리킨다. 초楚나라 굴원屈原의 「이소離騷」에 "내가 이미 구원에 난초를 가꾸고, 또 백묘의 혜초를 심었네[余旣滋蘭之九畹兮 又樹蕙之百畝]"라고 한 데서 유래하였다.　60. 상담과 풍포 — 모두 동정호洞庭湖로 흘러드는 지류로 난초의 명산지이다. 상담湘潭은 전국戰國시대 초楚나라 충신 굴원屈原이 유배되어 울분을 머금고 거닐던 곳이고, 풍포灃浦는 굴원이 유배지에서 임금이 자기를 불러주기를 기다리며 패옥佩玉을 풀어 놓았던 물가를 가리킨다.

</div>

폭에 구애되어 천 길이나 솟는 대나무의 형세를 맘껏 표현하지 못함이 더욱 안타깝다. 갑진년1784 늦봄에 표옹豹翁 강세황姜世晃이 쓰다.

7 ——————— 허필許佖 〈추강만범도秋江晚泛圖〉
저녁 무렵 가을 강에 뜬 배

煙客 秋江晚泛圖 金光國

汝正 許佖字也 有吸煙之癖 非寢食時 煙未嘗去口 因自稱煙客 喜作赭色山水
雖遠不及謙玄諸家 亦自有佳致

연객 〈추강만범도〉 김광국

여정汝正은 허필許佖의 자字이다. 담배 피우기를 몹시 좋아하여 잠자고 밥 먹는
때가 아니면 연기가 입에서 떠날 때가 없어서 스스로 연객煙客이라 칭하였다.
붉은색으로 산수를 즐겨 그렸는데, 비록 겸재謙齋 정선鄭敾나 현재玄齋 심사정沈師正
등의 화가에는 한참 미치지 못했으나 나름대로 훌륭한 운치가 있다.

丹陵 風木怪石圖 李麟祥(元靈 凌壺)

胤之畵樹 無風自動 畵石 磊砢有勁姿 也難跂及

단릉〈풍목괴석도〉 인상 (원령 능호)

윤지胤之 이윤영李胤永가 나무를 그리면 바람이 없어도 저절로 움직이고, 돌을 그리면 울퉁불퉁 굳센 자태가 있으니, 따라가기 어렵다.

<div align="right">이인상이 짓고 쓴 화제</div>

跋 金光國

胤之 丹陵山人李胤永字也 性峻潔有高志 喜文詞傍善丹靑 雖不鑿鑿古人 亦
不失規矩 嘗愛丹陽山水 築橋川上 名曰羽化 置茅亭其側 日琴酒爲樂 及病且
死 忽自言將仙游金剛 因口號一詩 擧手一揖而逝 異哉 後鳳麓金履坤題詩橋
上以悲之

胤之畵 疎雅澹蕩 當屬逸品 第山乏重厚之姿 樹少堅牢之氣 才調雖高 津液太
澁 若與謙齋畵竝觀 可卜其壽夭 後之覽者 要惜其才奇 不可慕而學也

발문 김광국

윤지胤之는 단릉산인丹陵山人 이윤영李胤永의 자字이다. 성품이 고결하여 고상한
뜻을 지녔고, 문사文詞를 좋아하며 그림까지 잘 그렸는데, 비록 고인들을 똑같
이 본받지는 않았어도 법도를 잃지 않았다. 일찍이 단양丹陽의 산수를 좋아하

여 시내에 다리를 만들고서 '우화교羽化橋'라는 이름을 붙였고, 그 곁에 초가정자를 세워 날마다 거문고와 술로 즐겁게 지냈다. 병이 들어 죽게 되자, 문득 금강산의 선경을 유람하리라 말하고선 이윽고 입으로 시 한 수를 읊고서 손을 들어 한 번 읍하고 죽었으니, 기이하다. 나중에 봉록鳳麓 김이곤金履坤[61]이 다리 위에 시를 쓰고 애도하였다.

윤지의 그림은 고상하면서도 맑아 마땅히 일품逸品에 속하지만, 산을 그리면 중후重厚한 자태가 부족하고, 나무를 그리면 견고한 기상이 적었다. 재주는 높았으나 진액津液이 너무 메말라서, 만약 겸재의 그림과 나란히 비교한다면 그의 수명이 짧을 것임을 점칠 수 있다. 후세에 그림을 보는 자들은 그의 빼어난 재주는 아까워할지언정 사모하여 배워선 안 된다.

<div align="right">김광국이 짓고 김종건이 쓴 발문</div>

9 ———————— 이윤영李胤永 〈세한도歲寒圖〉

<div align="right">세한도</div>

丹陵 歲寒圖

余嘗愛石曼卿影搖千尺龍蛇動 聲撼半天風雨寒之句 今觀此幅 盖驗古人無聲有聲之爲善喩也

단릉〈세한도〉

나는 일찍이 석만경石曼卿의 "1천 척 그림자 흔들리니 용과 뱀이 요동치고, 소리가 공중을 뒤흔드니 비바람조차 차가워라[影搖千尺龍蛇動 聲撼半天風雨寒]"라는 구

61. 김이곤 ─ 1712~1774. 조선 후기의 문신·학자. 본관은 안동安東, 자는 후재厚哉, 호는 봉록鳳麓. 1752년에 동궁시직東宮侍直이 되었으며, 1762년에 사도세자思悼世子가 화를 당하자 궐내로 달려가 땅을 치며 통곡한 죄로 파직되었다. 그 뒤 북악산 청풍계淸風溪에 살면서 시가와 독서로 소일하였는데, 시가에서 그가 이룬 독특한 체를 봉록체鳳麓體라고 하였다.

절을 좋아했는데,[62] 지금 이 화폭을 보니 고인들이 무성無聲과 유성有聲[63]이라 평한 것이 잘된 비유임을 알 수 있다.

<div align="right">김광국이 짓고 쓴 화제</div>

10 ──────── 이인상李麟祥 〈층만첩장도層巒疊嶂圖〉
첩첩한 산과 골짜기

凌壺 層巒疊嶂圖 吳載維(指卿)

纖毫枯墨 不事點丹潑綠 峙者巉峻峭截 流者湍匯泓潚 始若奇鬱詭瑰 終見紆遠幽雅 余知斯之爲淵文寫也(淵文 元靈一號)

능호〈층만첩장도〉 오재유(지경)

알록달록한 안료를 쓰지 않고 가는 붓과 마른 먹만으로 그렸어도, 높은 산은 깎아지른 듯 솟고, 흐르는 물은 여울져 흐른다. 처음엔 빽빽하고 괴이한 듯하다가 마침내 여유롭고 고상한 운치가 보이니, 나는 이것이 연문淵文 이인상李麟祥 이 그린 것인 줄 안다.(연문은 원령의 다른 호이다.)

<div align="right">오재유가 짓고 쓴 화제</div>

62. 석만경의…좋아했는데 ── 송宋나라의 시인 석연년石延年, 994-1041을 가리키며, 만경은 그의 자字이다. 술을 몹시 좋아하여 주량이 대단했는데, 작은 봉록으로는 술을 실컷 마실 수가 없어서 늘 한탄했다고 한다. 인용된 구절은 「고송古松」이란 시로 오래된 소나무의 기상을 읊었다. 63. 무성과 유성 ── 옛사람들이 잘된 시와 그림을 평가할 때 "시는 소리 있는 그림이고, 그림은 소리 없는 시이다 [詩乃有聲畫畫乃無聲詩]"라고 한 것을 가리킨다.

11 ——————— 이인상李麟祥 〈수각관폭도水閣觀瀑圖〉
물가 누각에서 폭포를 구경하다

凌壺 水閣觀瀑圖 李麟祥

聽者醒耳 觀者洗心 不聽不觀者 其機微而深

능호〈수각관폭도〉 이인상

듣는 자는 귀가 트이고, 보는 자는 마음이 씻기지만, 들지 않고 보지 않는 자
는 그 기미가 은미하고도 깊다.

<div align="right">이인상이 짓고 쓴 화제</div>

跋 金光國

文章書畵 惟不落套爲難 元靈能是 而亦時有過奇之病 雖然元靈畵品 如馬脫
羈 要不可以畵家繩墨論也

발문 김광국

문장과 서화는 투식에 떨어지지 않기가 어려운데, 원령元靈 이인상李麟祥이 이에
능하였으나 때로는 지나치게 기이한 병폐가 있다. 그러나 원령의 화품畵品은
말이 고삐에서 벗어난 듯하여 화가라는 틀로 논할 수 없다.

<div align="right">김광국이 짓고 김종건이 쓴 발문</div>

석전 심주의 작연도를 방작하다

凌壼 倣沈石田斫硯圖 (本障子中裁出) 沈周(啓南 石田)

拔劍斫瓦直兒弄

斫碎於瞞莫輕重

何如掣取太史筆

靑竹中間削其統

願留此瓦仍作硯

正要子墨黥其面

漢賊明將漢法誅

漢水無聲敢流怨

草牕劉先生 嘗賦銅雀硯歌云 呼兒開匣取長劍 斫碎愼勿留其蹤 知先生疾操之
心 發之言若是之勁也 周 懦夫也 不能不失聲於破釜 作此詩解其怒 而顧有所
存焉耳

능호<방심석전작연도> (본래 장지에 붙어 있던 것을 잘라냈다.) 심주(계남 석전)

칼 뽑아 기와벼루를 쪼개니 아이의 장난과 같아

다 부순들 아만阿瞞 조조曹操의 아명에겐 아무런 소용이 없네

어찌하면 태사의 붓을 가져다

청사의 중간에 계통을 끊어버릴까

원컨대 이 기와를 남겨 벼루로 만들어

먹을 갈아 조조의 얼굴에 자자刺字하고 싶네

한나라 역적을 한나라 법을 밝혀 주벌한다면
한수는 소리 없이 원망을 흘려보내리[64]

초창草窓 유선생劉先生[65]이 일찍이 「동작연가銅雀硯歌」를 지어, "아이 불러 갑을
열고 장검을 꺼내, 자취도 남김없이 깨부수라 했네"라고 했으니, 시를 읽어
보면 조조曹操를 미워한 선생의 마음이 이처럼 격렬함을 알 수 있었다. 나심주
는 나약한 사람이라, 벼루를 깨뜨리는 광경을 보고 나도 모르게 소리를 쳤으
니, 이 시를 지어서 선생의 노여움을 풀어주고 나의 뜻을 남기고자 한다.

<div align="right">심주가 짓고 이인상이 쓴 「막작연가」와 발문</div>

題 李麟祥

沈石田作莫斫銅雀硯歌仍爲圖 漫臨南磵雪牎

화제 이인상

심석전沈石田 심주沈周이 「막작동작연가莫斫銅雀硯歌」를 짓고 그림으로 그린 것을
남쪽 골짜기 눈 쌓인 창가에서 붓 가는 대로 임모하다.

<div align="right">이인상이 짓고 쓴 화제</div>

跋 金光國

記往年 吾過元靈於多白雲樓 焚香啜茗 磨徽煤於端石 抽紫穎臨周鼓漢碣一兩
行 提鐵如意扣玉磬讀莊叟逍遙篇 移方几於碧梧之下 時暮春嫩草如茵 飛花撲
人 乃酌新醪微酡 論書畵 上自周秦下逮國朝 展素絹揮灑 寫人物或山水 其淋
漓跌宕之樂 亦塵埃中未易事也 轉眄之間 元靈已作古人 今覽是畵 益覺愴然

64. 이 시는 심주沈周, 1427-1509의 「막작동작연가莫斫銅雀硯歌」 중의 일부이다. 삼국시대 조조曹操는 어릴 때
의 이름이 아만阿瞞인데, 후한後漢 헌제獻帝 때에 승상이 되어 위왕魏王에 봉해졌고, 그의 아들 조비曹丕에 이르
러 끝내 한나라를 찬탈했다. 동작대銅雀臺는 조조가 고도故都 상주相州에 세운 누각으로 여기에 썼던 기와가
후대에 벼루로 만들어지기도 하였다. 작연斫硯이란 조조를 몹시 미워하여, 그가 세운 동작대의 기와로 만든
벼루마저 도끼로 쪼갠다는 뜻이다. 65. 초창 유선생 — 명明나라의 유부劉溥, 1426-?를 가리킨다. 자는 원박原
博, 초창은 그의 호이다. 대대로 의원을 지낸 집안에서 태어나 벼슬이 태의원이목太醫院吏目에 이르렀다. 경전,
역사, 천문, 시문, 그림에 두루 뛰어났다.

몇 해 전에 다백운루多白雲樓로 원령을 찾아갔을 때가 생각난다. 향을 사르고
차를 마시며 휘매徽煤 휘주 먹를 단석端石 단계 벼루에 갈아 자줏빛 붓을 뽑아서 주
周나라 석고문石鼓文과 한漢나라 비석 한두 줄을 임모하고, 철여의鐵如意로 옥경
玉磬을 두드리고 『장자莊子』의 「소요편逍遙篇」을 읽었다. 네모난 책상을 벽오동
아래로 옮기니, 때는 늦봄이라 여린 풀싹이 방석처럼 돋았고 흩날리는 꽃잎
이 사람에게 날아들었다. 이에 새로 거른 술을 따라 취기가 약간 오르자 위
로는 주진周秦시대로부터 아래로는 우리나라에 이르기까지 서화에 대해 논
하고, 흰 비단을 펼쳐 인물화나 산수화를 그리니, 윤택하고 질탕한 즐거움이
속세에서 쉽게 얻을 수 없는 일이었다. 눈을 돌이키는 사이에 원령은 이미
옛사람이 되었고, 지금 이 그림을 보자니 더욱 슬픔이 밀려온다.

<div align="right">김광국이 짓고 쓴 발문</div>

13 ────────── 조윤형曺允亨 〈곤마도滾馬圖〉
<div align="right">곤마도</div>

曺允亨 滾馬圖

工畵者 未必能書 而善書者往往有能畵者 豈因書悟畵易 而自畵悟書難耶 曺
子允亨時中氏 亦有能書名 臨池之暇 游戲丹靑 頗有可觀者 用是益驗吾言之
不誣也 偶閱曺子二馬圖 因題焉

조윤형 〈곤마도〉[66]

그림에 능한 자가 반드시 글씨를 잘 쓰지는 못하나, 글씨를 잘 쓰는 자는 이

66. 〈곤마도〉 — 말이 자유롭게 노니는 모습을 그린 그림을 일컫는다. 최근에는 달리는 모습, 발정난 모습,
쉬는 모습 등에 두루 곤마도란 이름을 붙여 정확한 의미가 모호하다.

따금 그림을 잘 그리기도 하는데, 혹시 글씨를 통해 그림을 깨우치기가 쉽고 그림으로부터 글씨를 깨우치기는 어려운 때문인가? 조윤형曺允亨 시중씨時中氏도 글씨로 이름이 있었는데, 글씨를 쓰는 여가에 장난으로 그림을 그리면 자못 볼 만한 작품이 있었으니, 이로써 더욱 내 말이 틀리지 않음을 증명할 수 있었다. 우연히 조윤형의 〈이마도二馬圖〉를 보고 화제를 쓴다.

<div align="right">김광국이 짓고 쓴 화제</div>

14 ——— 정철조鄭喆祚 〈어라사동구도於羅寺洞口圖〉
<div align="right">어라사 동구</div>

石癡 於羅寺洞口圖

右於羅寺圖一幅 卽鄭子喆祚成伯之作也 成伯能文善畫 且有米癲拜石之癖 得石之異者 置之左右 終日摩挲 若有合意者 輒自磨琢作硯 因自號石癡 英宗朝擢第

석치 〈어라사동구도〉[67]

이 〈어라사도於羅寺圖〉 한 폭은 정철조鄭喆祚 성백成伯이 그린 것이다. 성백은 문장에 능하고 그림을 잘 그렸다. 또 돌에 절하는 버릇이 있던 미전米癲처럼[68] 기이한 돌을 얻으면 좌우에 두고 종일토록 어루만졌고, 마음에 드는 것이 있으면 곧 갈아서 벼루를 만들었으므로 스스로 석치石癡로 일컬었다. 영조 때에 문과에 급제하였다.

<div align="right">김광국이 짓고 쓴 화제</div>

67. 〈어라사동구도〉 — 강원도 영월군 거산리에 있던 어라사를 그린 그림으로 보인다. 어라사는 현재 없어졌으며 부근의 어라연魚羅淵 계곡이 유명하다. 68. 돌에…미전처럼 — 미전은 '미불의 미친 병'이란 뜻으로, 송宋나라의 화가 미불米芾의 별호이다. 미불이 평소 기이한 것을 좋아하여 좋은 돌을 보면 어디서나 절을 했으므로 당시 사람들이 미전이라 불렀다고 한다.

15 ──────── 최북崔北 〈촌동소경도村童掃逕圖〉

시골 아이가 오솔길을 쓸다

毫生館 村童掃逕圖

崔北 字七七 號三奇齋 盖自許以文章書畫俱奇也 晚以毫生名其館 人有問者 輒謬應曰 吾以毫端作生涯也 崔之舐筆 殆將七十年 畫法頗爲瞻濃 然終不能 脫去北宗習氣 可惜

호생관〈촌동소경도〉

최북崔北은 자가 칠칠七七이고 호는 삼기재三奇齋인데, 문장·글씨·그림이 모두 기이하다고 스스로 자부한 것이다. 만년에는 자기 집에 호생毫生이란 이름을 붙였는데, 사람들이 물어보면 곧 "내가 붓끝으로 살아가기 때문이오"라고 대충 둘러댔다. 최북이 그림을 그린 지 거의 70년이 되어 화법이 자못 넉넉하고 무르익었으나, 끝내 북종北宗의 습성에서 벗어나지 못한 것이 안타깝다.

김광국이 짓고 쓴 화제

16 ──────── 홍계순洪啓純 〈추림관폭도秋林觀瀑圖〉

가을 숲에서 폭포를 구경하다

洪啓純 秋林觀瀑圖

近時畫家 自謙玄觀豹 以至駱眞丹壺 諸君子長冊橫卷 炳燿一世 至於騷人韻 士 吟弄跌宕之餘 興到揮灑者 亦種種不乏 然一時戲草 竟不以爲事 以是其傳 也無多 如洪子啓純士眞之畫之類是也 是畫 不局規矩 不事粉餙 一任天眞 自

然成趣 豈古所謂逸品者耶 吾俟具眼者詰之

홍계순〈추림관폭도〉

근래의 화가들을 보면 겸재謙齋 정선鄭敾, 현재玄齋 심사정沈師正, 관아재觀我齋 조영석趙榮祏, 표암豹菴 강세황姜世晃으로부터 낙서駱西 윤덕희尹德熙, 진재眞宰 김윤겸金允謙, 단릉丹陵 이윤영李胤永, 능호凌壺 이인상李麟祥에 이르기까지 여러 군자의 긴 화첩과 횡축은 한 시대에 찬란히 빛났다. 또 시인과 묵객들이 읊조리며 질탕하게 노닐던 끝에 흥에 겨워 그림을 그리는 경우가 드물지 않았으나, 한때 희롱 삼아 끄적거리고 끝내 여기에 정신을 기울이지 않았으므로 전하는 작품이 많지 않으니, 홍계순洪啓純 사진士眞의 그림이 이런 경우이다. 이 그림은 법도에 구애되지 않고 채색으로 단장하지 않아 그대로 천진天眞에 내맡겨 자연히 운치를 담아냈으니, 어찌 옛날에 이른바 일품逸品이 아니겠는가. 안목을 갖춘 자가 논평해 주기를 나는 기다린다.

김광국이 짓고 쓴 화제

17 ———————— 이태원李太源 〈우중취귀도雨中醉歸圖〉
빗속에 취해 돌아오다

心齋 雨中醉歸圖

雲物淡晴曉
無風溪水閒
柴門對急雨
壯觀滿空山

李太源(景淵 心齋)

春發蒼茫內
鳥鳴篁竹間
兒童笑老子
衣濕不知還

심재 <우중취귀도> 이태원 (경연 심재)
경치는 맑은 새벽에 깨끗하고
바람 없어 시냇물 한가롭네
사립문에서 세찬 비를 마주하니
빈산 가득 장관일세
아지랑이 속에 봄이 퍼지고
대나무 사이에 새가 우네
아이들이 늙은이를 보고서
옷이 젖어도 돌아갈 줄 모른다 비웃네

이태원이 직접 짓고 쓴 시

跋 金光國
心齋李子太源景淵 文詞之暇 傍及繪事 尤善山水 此卽其一斑也 時或披閱 翛
然淸興 恍在風塵外矣

발문 김광국
심재心齋 이태원李太源 경연景淵은 시문을 짓는 여가에 그림까지 섭렵하여 산수
화를 잘 그렸으니, 이 그림이 바로 증거이다. 때때로 펼쳐 완상하면 훌쩍 맑
은 흥취가 솟아 황홀히 속세 밖에 있는 듯하다.

김광국이 짓고 쓴 발문

18 —————— 오도형吳道炯 <홍매효월도紅梅曉月圖>

홍매화와 새벽 달

魯菴 紅梅曉月圖

宋時蜀郡産紅梅 郡侯秘之 人莫有見者 今吳子道炯時晦 畵出此幅 欲以打破
前人吝心耶 然氷雪之姿 着了臙脂 吾恐俗人錯認杏花也

노암 <홍매효월도>

송宋나라 때에 촉군蜀郡에서 홍매화가 났으나 고을 수령이 감추어서 아무도
볼 수가 없었는데, 지금 오도형吳道炯 시회時晦가 이 그림을 그려내니, 옛사람
들의 인색한 마음을 깨뜨리고자 한 것인가. 그러나 얼음과 눈 같은 자태에
붉은 연지를 찍었으니, 나는 세상 사람들이 살구꽃으로 오해할까 두렵다.

<div align="right">김광국이 짓고 김종건이 쓴 화제</div>

19 —————— 정황鄭榥 <춘교방화도春郊訪花圖>

봄날 교외로 꽃을 찾아가다

巽庵 春郊訪花圖

此巽庵鄭生榥光仲之作也 光仲卽謙齋之孫 其畵視乃祖 實若蹄涔之於江海 固
不可以家數責 然能繩祖武可貴 爲收一幅

손암 <춘교방화도>

이 그림은 손암巽庵 정황鄭榥 광중光仲이 그린 것이다. 광중은 바로 겸재謙齋의

손자로 그의 그림은 할아버지에 비하면 실로 소 발자국에 고인 물을 강이나 바다와 비교하는 것[69]과 같으므로 화가 집안 전통을 그에게 요구해선 안 된다. 그러나 조부의 전통을 이은 것이 귀하므로 한 폭을 거두어 소장하였다.

<div align="right">김광국이 짓고 홍신유가 쓴 화제</div>

20 ——————— 정충엽鄭忠燁 〈춘산휴금도春山携琴圖〉
봄 산에 거문고를 지니고 거닐다

梨糊 春山携琴圖

鄭子忠燁日章 余童時舊交也 日章少有畵癖 又粗解繪事 間有所作 輒置酒相邀 恣余論評 如是者數十年 及日章南歸廣陵 余亦汩沒世諦 一年會面僅一二 每於薄暮客散之後 五更夢回之時 未嘗不悵然而興懷也 辛丑上元 日章袖一幅畵 遠來訪余于石農蝸室 余未及寒暄 忙手展玩 即春山携琴圖也 其筆法視前頗有勝焉 豈日章徜徉林泉 自有所得於心目之間耶 得此以後 停雲念起 輒閱此幅 可以紓鬱陶之思 未知日章之來贈 亦爲此否也

이호〈춘산휴금도〉

정충엽鄭忠燁 일장日章은 내가 아이 적부터 사귄 친구이다. 일장은 젊어서 그림을 몹시 좋아하였고, 또 대략이나마 그림을 그릴 줄 알았다. 간간히 그림을 그리면 곧 술을 마련하고 초청하여 나에게 맘껏 논평하게 하였으니, 이러기가 수십 년 동안이었다. 그러다 일장이 남쪽 광릉廣陵으로 떠나고 나도 세상일에 골몰하게 되어 1년에 겨우 한두 차례 만날 뿐이었는데, 매양 저물녘에 손님이 돌아간 뒤나 혹은 5경更에 꿈이 깰 즈음이면 서글픈 감회에 젖지 않

<div style="font-size:smaller">

167 69. 소 발자국에…것 — 원문의 제잡蹄涔은 용량이 본래 차이가 커서 비교될 수가 없다는 뜻이다. 『회남자淮南子』「범론훈氾論訓」의 "소 발자국에 고인 빗물에서는 큰 물고기가 살 수 없다[夫牛蹄之涔 不能生鱣鮪]"라는 말에서 유래하였다.

</div>

은 적이 없었다. 신축년1781 상원上元 대보름에 일장이 그림 하나를 소매에 넣고
서 멀리 나를 석농와실石農蝸室로 찾아왔다. 나는 인사를 마칠 겨를도 없이 바
삐 그림을 펼쳐 보니, 바로 〈춘산휴금도〉였다. 그의 필법이 전날에 비하면 자
못 나아졌으니, 일장이 자연 속에 노닐다보니 마음과 안목에 얻은 바가 있어
서가 아니겠는가. 이것을 얻은 이후에 친구 생각이 날 때마다 곧 이 그림을
펼쳐 완상하노라면 울적한 그리움을 위로할 수 있었으니, 일장이 이것을 준
이유도 그 때문이었는지 모르겠다.

<div align="right">김광국이 짓고 김종건이 쓴 화제</div>

21 ——————— 이긍익李肯翊 〈계산추만도溪山秋晚圖〉
<div align="right">산천에 가을이 깊어지다</div>

李肯翊 溪山秋晚圖

李長卿肯翊 圓嶠之子 令翊之兄也 亦解畫法 時倣古人 殊有雅趣

이긍익 〈계산추만도〉

이장경李長卿 긍익肯翊은 원교圓嶠의 아들이고, 영익令翊의 형이다. 그도 화법을
이해하여 때때로 고인을 방작하였는데, 자못 고상한 운치가 있었다.

<div align="right">김광국이 짓고 쓴 화제</div>

22 ——————— 변상벽卞相璧 〈사의수묘도寫意睡猫圖〉

마음으로 그린 조는 고양이

和齋 寫意睡猫圖

卞君相璧而完 以善猫名一時 顧皆用北宗筆法 毫相雖極肖 殊乏活動之氣 此
睡猫圖 乃以水墨草草爲之 其欲睡未睡之際 朦朧眼光 閃閃射人 大有精神 此
殆其生平得意作 亦余之一二見者也 而完嘗自號和齋

화재〈사의수묘도〉

변상벽卞相璧 이완而完은 고양이를 잘 그리기로 당시에 이름이 있었다. 그런데
모두 북종화의 필법을 써서 모양은 몹시 닮았으나 활동하는 기색이 매우 부
족하다. 이 수묘도睡猫圖는 바로 수묵水墨으로 대략 그렸는데, 고양이가 잠들락
말락하는 사이에 몽롱한 눈빛이 번쩍번쩍 사람을 쏘니, 고양이의 정신을 잘
드러냈다. 이것은 그의 평생의 득의작인데 나도 한두 번 본 것이다. 이완은
일찍이 화재和齋로 자호하였다.

김광국이 짓고 쓴 화제

23 ——————— 김용행金龍行 〈추산석휘도秋山夕暉圖〉

가을 산 석양 빛

石坡 秋山夕暉圖

石坡 金生龍行舜弼自號 而眞宰允謙之子也 八歲能詩 有驚人語 繪事筆法 亦
高古 一變東人陋習 此幅卽其十六七歲時所作也 深得李成范寬之神髓 世有賞

鑑如陳仲醇董思白諸人 一爲舜弼歎賞之 其爲取重於後 豈下於石田衡山輩也
顧余非其人 烏足以使舜弼重之哉 舜弼年二十四死 噫 美材異質 每多夭折 豈
才竅早穿 天機太泄 爲造化翁所猜而然耶 有詩文如干卷 藏于家云

석파〈추산석휘도〉

석파石坡는 김용행金龍行 순필舜弼의 자호인데, 진재眞宰 김윤겸金允謙의 아들이
다. 8살에 시를 지어 사람을 놀라게 하는 말을 짓기도 했고, 그림과 붓글씨도
고상하고 예스러워 우리나라의 고루한 풍습을 일변시켰다. 이 그림은 바로
그가 16~17세 때 그린 것이다. 이성李成과 범관范寬의 정신과 골수를 깊이 터
득했으니, 세상에 진중순陳仲醇 진계유陳繼儒, 동사백董思白 동기창董其昌 등과 같은 여
러 감상가들이 있어서 순필의 그림을 보고 감탄하고 칭찬하였다면 그가 후
대에 무거운 권위를 얻음이 어찌 석전石田 심주沈周이나 형산衡山 문징명文徵明보다
못했겠는가. 그런데 나는 그런 사람이 아니므로 어떻게 순필의 권위를 높여
줄 수 있겠는가. 순필은 24살에 죽었다. 아, 아름다운 재주와 특이한 자질을
지니고도 매양 요절하는 자가 많으니, 어찌 재주구멍이 일찍 열려 천기天機를
너무 노출하다보니 조물주의 시기를 받아 그런 것이 아니겠는가. 그의 시문
詩文 몇권이 집안에 소장되어 있다고 한다.[70]

<div align="right">김광국이 짓고 이한진이 쓴 화제</div>

70. 전해오는 화제에 "己亥上元日 慶州金光國元賓題[기해년 정월 보름에 경주 김광국 원빈이 쓰다]"라고 쓰여 있어
이 글을 1779년에 지었음을 알 수 있다.

中國 施鈺 雄鷄圖 (本障子裁爲橫卷)　　　　　　　　　　　施鈺 (二如)

石上昂然共花舞 金門報曉聽無聲

중국 시옥〈웅계도〉(본래 장지에 붙어 있던 것을 잘라 횡권으로 만들었다.)　　　시옥(이여)

돌 위에서 목을 빼고 꽃과 함께 춤추니

금문에서 새벽 알리지만 소리가 없네

시옥이 짓고 쓴 화제

跋　　　　　　　　　　　　　　　　　　　　　　　　　　金光國

施鈺 或云泰西人 以善傳神名於熙雍間 今觀雄鷄圖 行筆着色 頗有可議處 豈
才有長短而然耶 昔關仝之畵 爲皇宋四大家之一 顧於人物 非其所長 才之難
兼 類如是 施氏之短於翎毛 亦奚異哉

발문　　　　　　　　　　　　　　　　　　　　　　　　　　김광국

시옥施鈺은 서양인이라고도 한다 전신傳神 초상화에 능하여 강희康熙·옹정雍正 연
간에 명성이 있었다. 지금 〈웅계도〉를 보면 붓솜씨와 채색이 자못 논란이 될
곳도 있으니, 혹시 재주에 장단점이 있기 때문에 그런 것인가. 옛날 관동關同
의 그림은 송宋나라 사대가四大家의 하나가 되었지만 인물화는 그의 장기가 아
니었으니, 재주를 겸비하기 어려운 것이 이와 같다. 시옥이 영모翎毛에 서툰
것도 어찌 이상하다 하겠는가.

김광국이 짓고 쓴 발문

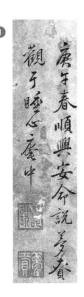

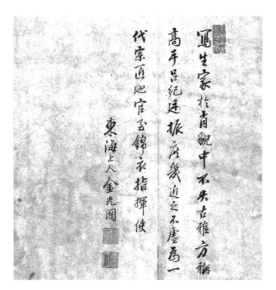

1、명 여기 〈영모도〉 제발

안명열 배관 및 글씨(좌), 김광국 발문 및 글씨
배관 27.5×7.5cm, 발문 27.5×35.0cm
종이에 묵서, 18세기, 유현재 소장

*제발만 남아 있다.

3、이광사 〈임송왕제한감화도〉

김광국 화제·김종건 글씨
그림 24.5×22.2cm, 제발 24.5×22.2cm
비단에 채색, 18세기, 간송미술관 소장

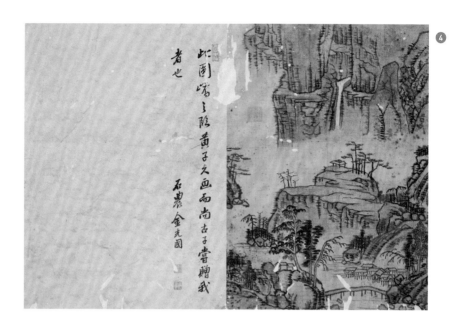

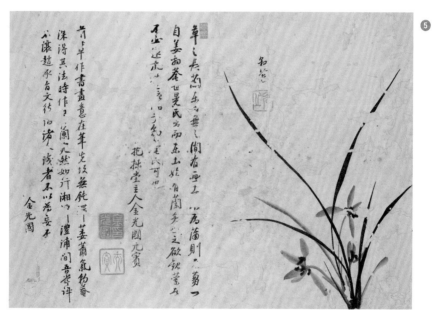

4 \ 이광사 〈임원황대치충만수사도〉

김광국 화제 및 글씨
그림 29.5×21.5cm, 제발 29.5×21.5cm
비단에 채색, 18세기, 간송미술관 소장

5 \ 강세황 〈묵란〉

김광국 화제 · 김종건 글씨
그림 24.2×20.4cm, 제발 24.2×20.4cm
종이에 수묵, 18세기, 간송미술관 소장

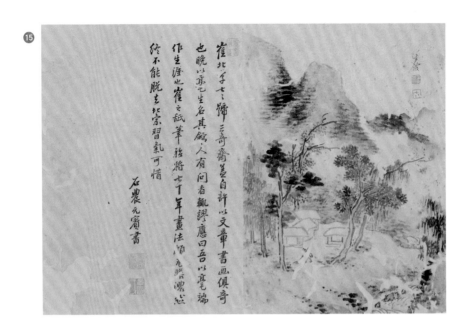

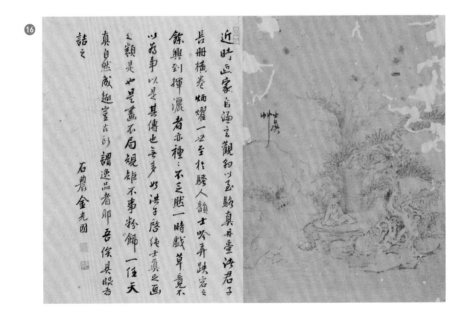

15 \ 최북 〈촌동소경도〉

김광국 화제 및 글씨
그림 28.7×21.0cm, 제발 28.7×21.0cm
종이에 담채, 18세기, 간송미술관 소장

16 \ 홍계순 〈추림관폭도〉

김광국 화제 및 글씨
그림 28.5×21.0cm, 제발 28.5×21.0cm
종이에 담채, 18세기, 간송미술관 소장

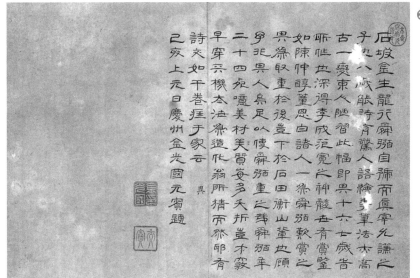

石坡金生龍永舜彌自歸而眞宰九謙之
子九八歲能詩有簾人語字筆法太高
古一夔東人陋智此幅即具十六七歲皆
昧此世深得李成范寬之神髓五有賞鑒
如陳仲醇董恩白諸人一見舜彌歎賞之
具餘取重於後盍下於石田衡山荁舜顧
二十四家噫美材多天折盍才毅
早穿六機本洪染造化翁所猜而於邪有
詩交如干巻狂于家云
己亥上元日慶州金光國元賓題

23 ╲ 김용행 〈추산석휘도〉 제발

김광국 화제 · 이한진 글씨

제발 30.7×45.5cm

종이에 묵서, 18세기, 유현재 소장

•제발만 남아 있다.

4

석농화원

石農畵苑

（원첩 권4）

총목總目

9 菊亭 姜侒 季晦 墨菊(後改名信 字季誠)
　金光國 題幷書
　국정 강안 계회 〈묵국〉(나중에 이름을
　신信, 자를 계성季誠으로 바꿨다.)
　김광국 화제 및 글씨

10 復軒 金應煥 永受 倣米南宮山水圖
　金光國 題 燕巖 朴趾源 書
　복헌 김응환 영수 〈방미남궁산수도〉
　김광국 화제, 연암 박지원 글씨

11 復軒 雨後溪山圖
　金光國 題幷書
　복헌 〈우후계산도〉
　김광국 화제 및 글씨

12 山叟 李羲山 士仁 秋浦歸帆圖
　金光國 題幷書
　산수 이희산 사인 〈추포귀범도〉
　김광국 화제 및 글씨

13 澹拙 姜熙彦 景運 獵胡[71]圖
　金光國 題 京山 書
　담졸 강희언 경운 〈엽호도〉
　김광국 화제, 경산이한진李漢鎭 글씨

14 誦芬堂 姜彝天 聖倫 墨竹
　金光國 題 松園 金履度 書
　송분당 강이천 성륜 〈묵죽〉
　김광국 화제, 송원 김이도 글씨

15 棲霞 申徽 致章 墨君
　棲霞 自題幷書
　金光國 跋 松園 書
　서하 신휘 치장 〈묵군〉
　서하 화제 및 글씨
　김광국 발문, 송원 글씨

71. 胡— 본문에는 "騎"로 되어 있다.

16 檀園 金弘道 士能 騎驢渡橋圖
　　豹庵 評幷書
　　金光國 跋 趙鎭奎 書
　　단원 김홍도 사능 〈기라도교도〉
　　표암 화평 및 글씨
　　김광국 발문, 조진규 글씨

17 檀園 群仙圖
　　金光國 題 鄭東敎 書
　　단원 〈군선도〉
　　김광국 화제, 정동교 글씨

18 檀園 花鳥圖
　　金光國 題幷書
　　단원 〈화조도〉
　　김광국 화제 및 글씨

19 申漢枰 明仲 挾瑟采女圖
　　金光國 題 燕巖 書
　　신한평 명중 〈협슬채녀도〉

김광국 화제, 연암 글씨

20 金得臣 賢輔 老僧看經[72]圖
　　金光國 題幷書
　　김득신 현보 〈노승간경도〉
　　김광국 화제 및 글씨

21 方丈山人 洪文龜 郁哉 菘荣蜻蜓圖
　　金光國 題幷書
　　방장산인 홍문귀 욱재 〈숭채청정도〉
　　김광국 화제 및 글씨

22 李命基 士受 蝴蝶戱花圖
　　金光國 題 松園 書
　　이명기 사수 〈호접희화도〉
　　김광국 화제, 송원 글씨

23 箕谷 吳命顯 道叔 髩鬆倚松圖
　　金光國 題 男 宗建 書
　　기곡 오명현 도숙 〈염고의송도〉

72. 經— 본문에는 "書"로 되어 있다.

180

김광국 화제, 아들 종건 글씨

24 石農 金光國 元賓 倣米仲詔太湖
拳石圖
金光國 自題幷書
석농 김광국 원빈 〈방미중소태
호권석도〉
김광국 화제 및 글씨

25 中國 潤軒 托靄 墨竹
托靄 自題詩幷書
金光國 跋幷書
중국 윤헌 탁점 〈묵죽〉
탁점 자작시 및 글씨
김광국 발문 및 글씨

26 西洋畵 (搨本○畵下有西洋書 而字類梵
書 不可識)
金光國 題 男 宗建 書
〈서양화〉(탑본○그림 아래에 서양 글씨

가 있는데 범서梵書와 닮아서 알 수가 없다.)
김광국 화제, 아들 종건 글씨

27 日本 采女摘阮圖
金光國 題 姜彛天 書
일본 〈채녀적완도〉
김광국 화제, 강이천 글씨

28 俄羅斯畵(不入帖中)
金光國 題
〈아라사화〉(첩 속에 넣지 않았다.)
김광국 화제

俞漢雋 曼倩 跋
宜明 俞漢芝 書
유한준 만천 발문
의명 유한지 글씨73

73. 실제 책에서는 「석농화원발石農畵苑跋」이라는 제목으로 책의 맨 마지막에 실려 있다.

석농화원

石農畵苑

石農 金光國 元賓 \|輯	석농 김광국 원빈 \|편집
燕巖居士 朴趾源 美庵	연암거사 박지원 미암
京山散人 李漢鎭 仲雲	경산산인 이한진 중운
石樵老叟 安祜 士受	석초노수 안호 사수
梨湖釣徒 鄭忠燁 日章 \|觀	이호조도 정충엽 일장 \|배관
金倫瑞 景五	김윤서 경오
于野 李光稷 耕之 \|校	우야 이광직 경지 \|교정

명明 정룡程龍 〈묵란墨蘭〉

먹으로 그린 난

皇明 白雪山人 墨蘭　　　　　　　　　　　　　　　　　　　　　　金光國

程副總兵龍 號白雪山人 崇禎癸酉 奉勅東來 翌年乃還 後二年丙子 公沒於闖
賊之難 丁丑我國有城下事 自此天使不復東焉 此卽公之遺蹟 而幅端識甲戌春
日 甲戌卽公東來時也 撫卷追憶 深有感懷者 若畫之工拙 不暇論也 是帖曾爲
天寶山人李麟祥所藏 今爲余有

황명 백설산인 〈묵란〉　　　　　　　　　　　　　　　　　　　　　　김광국

부총병副總兵 정룡程龍은 호가 백설산인白雪山人이다. 숭정崇禎 계유년1633에 황제
의 명을 받아 우리나라에 왔다가 이듬해에 돌아갔다. 공은 2년[74] 뒤 병자년1636
에 틈적闖賊의 난[75]에 죽었다. 정축년1637에 우리나라가 남한산성에서 굴욕을
당한 일이 있었으므로 이후로 명明나라 사신이 다시는 우리나라로 오지 않았
다. 이것은 공이 남긴 필적인데, 화폭 끝에 '갑술춘일甲戌春日'이라는 관지款識가
있으니, 갑술년1634은 바로 공이 우리나라에 왔던 때이다. 화권을 어루만지며
추억하니 뜨거운 감회가 느껴지는데, 그림이 잘되고 못된 것은 논할 겨를이
없다. 이 그림은 일찍이 천보산인天寶山人 이인상李麟祥이 소장하던 것인데, 지금
은 나의 소유가 되었다.

김광국이 짓고 쓴 화제

74. 2년 ─ 전해오는 그림에는 4년으로 되어 있다.　75. 틈적의 난 ─ 틈적은 명明나라 말기에 농민 반란군
의 괴수 이자성李自成, 1606-1645을 폄하하는 말이다. 이자성은 틈왕闖王이라 자칭하고 난리를 일으켜, 1636
년 고영상高迎祥과 함께 사천四川, 감숙甘肅, 섬서陝西 일대를 장악하였다. 이후 명나라 군대와 공방을 계속하다
가 1643년에 서안西安을 점거하고 이듬해 북경을 함락하여 명나라를 패망하게 만들었다. 그러나 곧 청군이
밀고 들어오자 북경에서 밀려나 하남河南, 섬서陝西 등지에서 전투를 벌이다가 구궁산九宮山에서 피살당하였
다.『명사明史 권309 이자성열전李自成列傳』

2 ──────── 김희성金喜誠 〈반석유단도盤石流湍圖〉

너럭바위 여울물

不染子 盤石流湍圖

謙齋八十餘年 從事於畵 以名于世 從而學者 皆不能窺其藩籬 唯金喜誠仲益
號不染子 頗得其法 殊有淋漓蒼潤之意 第一落院中之後 如駿馬含鑣角鷹下鞲
風蹄雪翮 有時乎局而不展 惜哉

불염자〈반석유단도〉

겸재謙齋 정선鄭敾는 80여 년을 그림에 종사하여 세상에 이름이 났다. 겸재를 배
우는 자들은 모두 그의 울타리조차 엿볼 수 없었는데, 오직 김희성金喜誠 중익
仲益은 호가 불염자不染子로 자못 겸재의 화법을 터득하여 윤기 있고 촉촉한 뜻
을 매우 잘 담아냈다. 다만 한번 화원畵院으로 들어간 뒤로는 마치 준마가 재
갈을 물고, 송골매가 사람 손에 길들여진 듯하여 바람 같은 발굽과 눈 같은
날개가 때때로 구속되어 펼치지 못했으니, 안타깝다.

김광국이 짓고 정동교가 쓴 화제

3 ──────── 원명유元命維 〈고촌어주도孤村漁舟圖〉

외딴 마을 고깃배

研農 孤村漁舟圖

畵有因人傳者 人亦有因畵傳者 以人傳畵 畵之幸也 以畵傳人 人之不幸也 如
元生命維仲四 以人傳耶 以畵傳耶 仲四 爲人玉如也 博學多才 能畵特其餘事

耳 宜以人傳 而顧世無惜才者 以是寥寥無聞 唯此一幅殘墨 留在人間 以冀傳後 此豈非仲四之不幸也 然後之覽者 徵於斯畫 以想其才 是猶勝於蔑蔑無聞耶 仲四早死又無子 尤可悲也

연농〈고촌어주도〉

그림에는 사람 때문에 전해지는 것이 있고, 사람도 그림으로 인해 전해지는 이가 있다. 사람으로 인해 그림이 전해지는 것은 그림에겐 행복인데, 그림으로 인해 사람이 전해지는 것은 사람에겐 불행이다. 원명유元命維 중사仲四는 사람 때문에 전해졌는가, 그림 때문에 전해졌는가. 중사는 사람됨이 옥과 같았고 박학다재하였으니, 그림을 잘 그린 것은 여사餘事에 불과했다. 사람 때문에 전해졌어야 마땅한데, 세상에 재능을 아끼는 자가 없어서 아무런 명성이 드러나지 않았다. 오직 이 한 폭의 작은 그림이 인간세상에 남아서 후세에 전해지길 기다리고 있으니, 이 어찌 중사의 불행이 아니겠는가. 그러나 후세에 이 그림을 보는 자는 이 그림을 통해 그의 재주를 상상할 것이니, 이것이 오히려 썰렁하게 아무 명성이 없는 것보다 낫다고 해야 할까? 중사는 일찍 죽었고 또 자식도 두지 못했으니, 더욱 슬프다.

김광국이 짓고 이학빈이 쓴 화제

4 ── 원명유元命維〈방왕숙명춘산도倣王叔明春山圖〉
왕숙명의 춘산도를 방작하다

研農 倣王叔明春山圖

元仲四 天資高 於藝皆妙絶 畫又不習而能 其年富愈後爲者當愈善 不甚收藏

185

丙申春 偶閱所藏得此幅 披玩再三 宛如揚眉聳肩 含毫渲染之時也 而仲四之
墓草已再宿 泫然而識之

연농〈방왕숙명춘산도〉[76]

원중사元仲四 원명유元命維는 타고난 자질이 높아 예능에 모두 절묘하였다. 그림
또한 익히지 않고도 잘 그렸는데, 그의 나이가 젊어 나중에 그릴수록 더 좋
아질 것이어서 수장에 공을 들이지 않았다. 병신년[1776] 봄에 우연히 소장한
그림을 열람하다가 이 그림을 발견하고 두세 번 펼쳐 완상하니, 완연히 눈썹
을 치켜뜨고 어깨를 세우고서 붓을 잡고 그림을 그리던 때가 떠올랐다. 그러
나 중사의 무덤에 풀이 두 해나 묵었으니, 눈물을 흘리며 이 글을 쓴다.

<div align="right">김광국이 짓고 김종건이 쓴 화제</div>

5 ──── 원명유元命維〈방예운림추산도倣倪雲林秋山圖〉
<div align="right">예운림의 추산도를 방작하다</div>

研農 倣倪雲林秋山圖 安岵 (士受 石樵)

余於詩與畵 常玩賞而求其人 蓋能詩而善畵者 世不乏人 但其人之如其詩與
畵者尠矣 余向見元君仲四 愛其眉淸奇而目瑩朗 聽其詩有唐響 觀其畵有宋意
心喜其佳 思欲日夕相迎 居無何 其人云亡 余愕然無復向翰墨游 殆十餘年 逎
今金元賓藏仲四所畵三幅示余 此向余所云眉淸奇而目瑩朗者 其在斯歟 杜子
美之詩曰 落月掛空樑 猶疑見顔色 今玆怳惚之遇 疇昔之感 不翅若空樑之月
可愴然已 甲辰春日 七十翁石樵安岵士受題幷書

76.〈방왕숙명춘산도〉─ 왕숙명王叔明은 왕몽王蒙 1308-1385을 가리킨다. 자는 숙명叔明, 호는 인화仁和·황
학산초黃鶴山樵·향광거사香光居士. 문장을 재빠르게 지었고, 산수와 인물화를 잘 그려, 황공망黃公望, 예찬倪瓚,
오진吳鎭과 함께 '원말 사대가'로 불린다.

나는 시와 그림을 완상할 때면 늘 그 작가를 알고자 했다. 시를 잘 짓고 그림을 잘 그리는 사람들이 세대마다 없지 않지만, 그 사람됨이 그의 시와 그림과 닮은 사람은 드물기 때문이다. 내가 예전에 원중사元仲四 군을 만나고서 그의 눈썹이 청수하고 눈이 초롱한 모습을 사랑하였다. 그의 시를 들으면 당시唐詩의 울림이 있었고, 그의 그림을 보면 송宋나라 화가들의 뜻이 있어, 마음속으로 그 아름다움을 좋아하여 아침저녁으로 그를 만나 어울리려고 생각하였다. 그러나 얼마 안 있어 그가 죽자, 나는 몹시 놀라 거의 십여 년 동안 다시는 한묵翰墨을 향해 마음을 주지 않았다. 지금 김원빈金元賓 김광국金光國이 자기가 소장한 중사의 그림 세 폭을 내게 보여주니, 여기에 내가 예전에 말한 눈썹이 청수하고 눈이 초롱한 모습이 담겨 있지 않겠는가. 두자미杜子美 두보杜甫의 시에 "지는 달빛이 들보에 가득하니, 그대 얼굴인가 의심한다오[落月掛空樑 猶疑見顔色]"[78]라고 하였는데, 지금 이 황홀한 만남은 옛날을 회상하는 심정을 들보의 달빛에 비유할 뿐만이 아니니, 슬프도다. 갑진년1784년 봄날, 칠십옹 석초石樵 안호安祜 사수士受가 화제를 짓고 쓰다.

안호가 짓고 쓴 화제

6 ——————— 심상규沈象奎〈묵란墨蘭〉
먹으로 그린 난

彝下 墨蘭 金光國

畵蘭 花葉相背易 韻態淸逸難 晴牕永日 展彝下墨蘭 令人有湘灃間意 吾恐豹庵瞠乎畏矣 彝下 姓沈 象奎稱敎名與字也

77.〈방예운림추산도〉 ― 예운림倪雲林은 원말 사대가의 한 사람인 예찬倪瓚, 1301-1374을 가리킨다. 자는 원진元鎭, 호는 운림거사雲林居士·정명거사淨名居士·무주암주無住菴主·형만민荊蠻民 등. 시회詩畵에 능했고, 넉넉한 살림을 바탕으로 수천 권의 서적과 골동을 청비각淸閟閣에 소장하고 많은 명사들과 어울렸다.

78. 지는…의심한다오 ― 두보杜甫가 이백李白을 그리워하며 지은 「몽이백夢李白」에 나오는 구절이다.

난초를 그리면서 꽃과 이파리를 닮게 그리는 것은 쉬우나, 운치와 자태를 맑고 고상하게 그리기는 어렵다. 맑은 날 창가 긴 대낮에 이하彝下가 그린 〈묵란〉을 펼쳐보면 보는 자로 하여금 상담湘潭과 풍포灃浦[79] 사이를 거니는 뜻을 느끼게 하니, 나는 표암豹庵 강세황姜世晃조차도 눈이 휘둥그레져 두려운 마음을 품으리라 생각한다. 이하彝下의 성은 심沈이고 상규象奎와 치교穉敎는 이름과 자이다.

김광국이 짓고 쓴 화제

7 ───────── 이인문李寅文 〈계산적설도溪山積雪圖〉

산천에 눈이 쌓이다

李寅文 溪山積雪圖

玄齋有高足曰李君寅文 字文郁 今覽所作溪山積雪圖 幽邃濶遠之景 見於筆墨畦逕之外 誠佳作也 或以爲不及七七 此耳食者言 何足道也

이인문〈계산적설도〉

현재玄齋 심사정沈師正에게 수제자가 있으니, 이인문李寅文 군으로 자는 문욱文郁이다. 지금 그가 그린 〈계산적설도〉를 보면 그윽하고 광활한 풍경이 필묵과 격식의 밖으로 드러나니, 참으로 빼어난 작품이다. 혹자는 칠칠七七 최북崔北에 미치지 못한다고 말하는데, 이것은 이식耳食 남의 말을 반복함하는 자들의 말이므로 언급할 가치가 없다.

김광국이 짓고 박제가가 쓴 화제

79. 상담과 풍포─153쪽 각주 60번 참조.

8 ───── 이희영李喜英 〈행화춘우강남도杏花春雨江南圖〉

살구 꽃에 봄비 내리는 강남 풍경

淸暉堂 杏花春雨江南圖

李喜英 字秋餐 善繪事 旁通褻技 如治木攀華之類 無不臻妙 昔仇十洲 少做銀
匠(銀匠 一云漆工) 晚而工畵 今秋餐 因工畵而解雜技 顚倒相對 亦一奇事

청휘당〈행화춘우강남도〉

이희영李喜英의 자는 추찬秋餐으로 그림을 잘 그렸고 잡기에 두루 능하여 나무
를 깎거나 꽃을 장식하는 등의 기예가 모두 오묘한 경지에 도달하였다. 옛날
구십주仇十洲 구영仇英는 젊었을 적에 은장銀匠(은세공기술자. 옻칠장이였다는 설도 있다)이
었는데 만년에 그림을 잘 그렸다. 지금 추찬은 그림에 빼어나고서 잡기에 통
달하여 거꾸로 구십주와 비슷하게 되었으니, 이 또한 기이한 일이다.

김광국이 짓고 유준주가 쓴 화제

9 ──────── 강안姜俒 〈묵국墨菊〉

먹으로 그린 국화

菊亭 墨菊

豹庵有子曰俒 字季晦 能傳家學 時作叢菊 大有東籬遺韻 圓熟雖不逮豹庵 亦
自有可觀者

국정〈菊竹〉

표암豹庵의 아들로 안간이 있는데, 자는 계회季晦이다. 가학을 잘 이어서 때때로 떨기국화를 그렸는데, 동리東籬의 운치[80]를 풍겼다. 원숙함이 표암에 미치지는 못했어도 볼 만한 점이 있다.

<div align="right">김광국이 짓고 쓴 화제</div>

10 ——— 김응환金應煥〈방미남궁산수도倣米南宮山水圖〉
미남궁의 산수도를 방작하다

復軒 倣米南宮山水圖

評畵者 輒稱院畵不足觀 誠襯語也 第以斯語加之於百年(肅廟朝)以前畵則可 若於以後畵則寃矣 金君應煥永受 亦院中人也 試看此卷 其行筆潑墨 亦何異於南宗之高手耶 況其點染之法 深得米家遺意 吾愛其淵源之有自 爲題數語以伸之

복헌〈방미남궁산수도〉[81]

그림을 논평하는 자들이 흔히 화원畵院화가의 그림은 보잘것없다고 하는데, 참으로 맞는 말이다. 다만 이 말을 백 년(숙종 조) 이전의 그림에 대해 평한다면 옳다고 하겠지만, 그 이후의 그림들도 그렇다고 한다면 억울할 것이다. 김응환金應煥 영수永受 군도 화원에 속한 사람이지만, 이 그림을 보면 붓놀림과 먹의 운용이 어찌 남종화의 고수보다 못하다고 하겠는가? 하물며 채색을 쓰는 법도가 미불米芾 집안의 여운을 깊이 터득했음에랴. 나는 그가 유래한 연원淵源이 있음을 사랑하여 몇마디 화제를 써서 억울함을 풀어주고자 한다.

<div align="right">김광국이 짓고 박지원이 쓴 화제</div>

80. 동리의 운치 — 진晉나라 전원시인 도연명陶淵明이 은거하여 국화를 사랑하며 한가로이 지내던 운치를 가리킨다. 그의 「음주飮酒」라는 시에 "동쪽 울타리 아래서 국화꽃 따다가, 물끄러미 남산을 바라보노라[採菊東籬下 悠然見南山]"라는 유명한 시구에서 유래하였다. 81.〈방미남궁산수도〉— 미남궁米南宮은 북송北宋의 서화가 미불米芾, 1051-1107을 가리킨다. 자는 원장元章, 호는 양양만사襄陽漫士·해악외사海岳外史. 미불이 예부원 외랑禮部員外郞을 지냈으므로 예부의 별칭인 남궁南宮이라는 호가 생겼다. 글씨는 왕희지王羲之의 서풍을 이어받아 채양蔡襄, 소식蘇軾, 황정견黃庭堅 등과 더불어 송宋나라 사대가로 불린다. 그림은 동원董源과 거연巨然 등의 화풍을 배웠으며, 강남의 자연을 묘사하기 위해 미점법米點法이라는 독자적인 점묘법을 창시하여 원말 사대가와 명明나라의 오파吳派에게 그 수법을 전했다.

11 ——————— 김응환金應煥 〈우후계산도雨後溪山圖〉

비온 뒤의 산천 풍경

復軒 雨後溪山圖

金君永受 以自做米家山水者見贈 余收入畫苑中 其後來視 以爲大乏精神 更
爲作此圖 古人所謂今年所作 明年必悔者 不獨文章家爲然耶 余乃兩存之 以
識日後之更進

복헌 〈우후계산도〉[82]

김영수金永受 김응환金應煥 군이 자신이 그린 미가米家 산수화를 주기에 내가 거두
어《석농화원》속에 넣어두었다. 그 뒤 찾아와서 그림을 보고서 정신이 너
무 부족하다고 하면서 다시 이 그림을 그려주었다. 고인들이 이른바 '올해
지은 것을 내년에 반드시 후회한다'라고 한 것이 유독 문장가만 그린 것은
아닌가보다. 나는 이에 두 그림 모두 보존하여 훗날 더욱 진보하리라는 것을
기록한다.

김광국이 짓고 쓴 화제

12 ——————— 이희산李羲山 〈추포귀범도秋浦歸帆圖〉

가을 포구에 돌아오는 배

山叟 秋浦歸帆圖

此山叟李羲山士仁之作 而士仁卽丹陵山人子也 其筆法渲染 得自家庭 興到戲
作 自覺超然

82. 전해오는 그림 오른쪽 상단에 "內閣畵史金應煥永受 爲石農老先生作[내각화사 김응환 영수가 석농 노선생을 위
해 그리다]"이라는 관지가 있다.

산수〈추포귀범도〉

이것은 산수山叟 이희산李羲山 사인士仁의 그림인데, 사인은 바로 단릉산인丹陵山人 이윤영李胤永의 아들이다. 그의 필법과 채색은 집안에서 터득한 것으로 흥이 올라 장난삼아 그린 그림이 저절로 초연한 느낌을 준다.

<div align="right">김광국이 짓고 쓴 화제</div>

13 ——————— 강희언姜熙彦 〈엽기도獵騎圖〉
말 타고 사냥하는 그림

澹拙 獵騎圖

余丙申赴燕時 遇獵騎於漁陽盧龍之間 心歎其人馬之儇捷 一何至此 今覽姜君 熙彦景運所畵 令人怳然若再踏其地 況其筆法精細 設色神巧 吾知陳居中不能 擅譽於前也

담졸〈엽기도〉

내가 병신년1776에 연경에 갔을 때, 어양漁陽과 노룡盧龍 사이에서 말 타고 사냥하는 광경을 마주치고서 사람과 말이 어찌 이리도 날랠 수 있을까 마음속으로 감탄한 적이 있었다. 지금 강희언姜熙彦 경운景運군이 그린 그림을 보니, 사람으로 하여금 황홀히 다시 그 땅을 걷는 감회에 젖게 한다. 하물며 그의 필법이 정밀하고 채색이 신묘하니, 나는 진거중陳居中83의 그림이라도 그 앞에서 명성을 독차지하지 못할 것을 안다.

<div align="right">김광국이 짓고 이한진이 쓴 화제</div>

83. 진거중 — 생몰년 미상. 남송南宋 때의 유명한 화가로 영종寧宗 초에 화원대조畵院待詔가 되었다. 인물화, 말, 동물을 잘 그렸다. 『남송원화록南宋畵院錄 권5』

강이천姜彝天 〈묵죽墨竹〉

먹으로 그린 대나무

誦芬堂 墨竹

姜秀才聖倫 名彝天 號誦芬堂 豹庵之孫也 聖倫自齠齔 已有能文名 曾以童蒙
入侍 大爲聖上所歎賞 近又畵竹 殊有逸韻 作之不已 東坡洋州 不難及也 吾且
拭目以待之

송분당 〈묵죽〉

수재秀才 강성륜姜聖倫은 이름이 이천彝天이고 호는 송분당誦芬堂으로 표암豹庵의
손자이다. 성륜은 어릴 적부터 문장을 잘 지어 이름이 났고, 일찍이 동몽童蒙
어린 아이으로 입시入侍하여 크게 임금의 칭찬을 받았다. 근래 그린 대나무 그림
은 매우 빼어난 운치가 있는데, 쉼 없이 그려나간다면 동파東坡 소식蘇軾와 양주
洋州 문동文同의 경지도 도달하기 어렵지 않을 것이다. 나는 눈을 비비며 기다릴
것이다.

김광국이 짓고 김이도가 쓴 화제

신위申緯 〈묵군墨君〉

먹으로 그린 대나무

棲霞 墨君　　　　　　　　　　　　　　　　申緯(致章 棲霞)

林間飲酒

碎影搖尊

石上圍碁

輕陰覆局

서하〈묵군〉　　　　　　　　　　　　　　　신위[85] (치장 서하)

수풀 사이에 술을 마시니

자잘한 햇살 술동이에 어리고

돌 위에서 바둑을 두니

옅은 그림자가 바둑판을 덮네

신위가 짓고 쓴 화제

跋　　　　　　　　　　　　　　　　　　金光國

右墨君一幅 卽申斯文徽致章號棲霞所作 而幅端小題 亦其自書也 始余見姜聖
倫之爲竹 奇其才意 斯世無與儔 今又得致章 甚悔前言之率易也 聖倫致章 俱
生於己丑 相友善 文章筆法 亦無上下 尤奇尤奇 癸卯季秋書

발문　　　　　　　　　　　　　　　　　　김광국

이 〈묵주墨竹〉 한 폭은 바로 사문斯文 신위申徽 치장致章 호 서하棲霞가 그린 것이고,
화폭 끝의 작은 화제도 그가 쓴 것이다. 처음에 내가 강성륜姜聖倫[85]이 그린 대나

84. 신위 — 자하紫霞 신위申緯, 1769-1845가 청년기에 사용했던 이름이다.　85. 강성륜 — 강세황姜世晃의 손
자 강이천姜彝天을 가리킨다.

무를 보고서, 그의 재주와 뜻을 기특하게 여겨 이 세상에는 짝이 될 만한 자가 없을 것이라 여겼는데, 지금 또 치장의 그림을 얻고서 저번의 말이 경솔했음을 몹시 후회하게 되었다. 성륜과 치장은 모두 기축년1769에 태어나 서로 친하고, 문장과 필법도 우열을 가리지 못하니 더욱 기이하고 기이하다. 계묘년1783 늦가을에 쓰다.

<div align="right">김광국이 짓고 김이도가 쓴 발문</div>

16 ──────── 김홍도金弘道 〈기라도교도騎騾渡橋圖〉
나귀 타고 다리를 건너다

檀園 騎騾渡橋圖 姜世晃
騾過橋而水禽驚飛 禽飛而過橋之騾亦驚 騾背之客 其愼之哉 結搆入微 行筆精妙 洵其畵苑佳作

단원 〈기라도교도〉 강세황
노새가 다리를 건너자 물새가 놀라 날고, 물새가 날자 다리를 건너던 노새도 놀라니, 노새 등에 탄 나그네는 조심할지어다. 구상이 세밀하고 붓놀림이 정묘하여 진실로《석농화원》의 가작佳作이다.

<div align="right">강세황이 짓고 쓴 화평</div>

跋 金光國
此金生弘道士能之俗畵也 風吼木葉 鴈散騾蹄 橋上行人 俱有驚掣之狀 可謂意之所在 筆能至焉者 甚佳作也 雖然終寄人籬下 不如觀我之疎雅 噫 畵亦何

可易言也

발문 김광국

이것은 김홍도金弘道 사능士能의 속화俗畵이다. 바람은 나뭇잎에 울부짖고, 기러기가 나귀 발굽소리에 날아가자, 다리 위의 나그네도 모두 화들짝 놀라는 기색을 띠었으니, '뜻이 있는 곳에 붓이 반드시 이른다'라고 할 수 있다. 참으로 가작佳作이다. 그러나 끝내 남의 울타리 아래에 머물러 독립하지 못했으니, 관아재觀我齋 조영석趙榮祐의 소아疏雅함만 못하다. 아, 그림 또한 어찌 쉽게 말하겠는가.

김광국이 짓고 조진규가 쓴 발문

17 ———————— 김홍도金弘道 〈군선도群仙圖〉
여러 신선들

檀園 群仙圖

此士能群仙圖也 之法也 世多稱之 鑑賞家或不取焉 蓋南宗無此筆法故也 然其淸癯之姿 遐擧之狀 深有物外之趣 無仙則已 有仙則必若是矣 覽者毋以法涉北宗而忽之也

단원 〈군선도〉

이것은 사능士能의 〈군선도〉이다. 그의 화법을 세상에서 많이 칭송하지만 감상가들이 간혹 취하지 않는 이유는 남종화에 이런 필법이 없기 때문이다. 그러나 맑고 여윈 자태나 세상을 훌쩍 초월한 모습이 매우 속세 밖의 운치를 띠니, 신

선이 없다면 그만이거니와 신선이 있다면 반드시 이와 같을 것이다. 보는 자들은 화법이 북종화에 가깝다고 하여 소홀히 여겨선 안 될 것이다.

<div align="right">김광국이 짓고 정동교가 쓴 화제</div>

18 ──────────── 김홍도金弘道 〈화조도花鳥圖〉

<div align="right">꽃과 새</div>

檀園 花鳥圖

百年(仁廟) 以前畵無論已 雖近時玄齋之花鳥 不過以水墨淡彩寫意而已 至於傳神而逼眞者 昉自士能 蓋徐熙趙昌之眞蹟 吾不得見之 皇明呂紀 則余屢得而閱焉 其筆法 亦不大勝於士能 雖爲之伯仲 似不過矣 然人情是古而非今 貴耳而賤目 孰肯以吾言爲然哉 姑俟後世之具眼者

단원 〈화조도〉

백 년(인조) 이전의 그림은 물론이거니와 근래 현재玄齋의 화조花鳥 그림도 수묵담채로 뜻을 그려낼 뿐이었고, 전신傳神 초상화을 하여 대상과 몹시 닮은 것은 사능士能으로부터 비롯되었다. 서희徐熙와 조창趙昌[86]의 진적을 내가 보지 못하였으나, 명明나라 여기呂紀의 그림은 나도 여러 차례 열람하였는데, 그의 필법도 사능보다 크게 낫지 않으니, 비록 그와 백중伯仲이라 해도 지나치지 않을 것이다. 그러나 사람의 마음이란 옛것을 옳게 여기고 지금 것을 그르다 여기며, 귀로 들은 것을 높이 치고 눈으로 본 것을 하찮게 여기기 마련이니, 누가 내 말을 옳다고 하겠는가. 그저 후세의 안목을 갖춘 자를 기다린다.

<div align="right">김광국이 짓고 쓴 화제</div>

86. 서희와 조창 — 서희徐熙, 886-975는 오대五代시대 남당南唐의 화가로 강녕江寧 사람이다. 강남의 명족 출신으로 성격이 호방하고 뜻이 고매하였고, 꽃, 대나무, 나무, 초충 등을 잘 그렸다. 조창趙昌, 생몰년 미상은 북송北宋의 화가로 자는 창지昌之이고, 검남劍南 사람이다. 글씨에 능했고, 꽃, 과일, 절지, 초충 등에 능했으나 성격이 곧고 세상과 영합하지 않아 그림이 많이 전하지 않는다.

19 —————— 신한평申漢枰 <협슬채녀도挾瑟采女圖>

申漢枰 挾瑟采女圖

申君漢枰明仲 畵人物山水花鳥草蟲 頗得其奧 尤善傳神 余嘗倩作美女圖 其
豐肌媚姿 咄咄逼眞 展不可久 久則恐損浦團上工夫也

신한평 <협슬채녀도>

신한평申漢枰 명중明仲 군은 인물, 산수, 화조, 초충을 그리면서 자못 그림의 깊
은 이치를 터득하였고, 더욱 전신傳神을 잘 하였다. 내가 일찍이 그에게 미녀
도美女圖를 그려달라고 부탁했는데, 그 풍만한 살결과 어여쁜 자태가 너무나
실감나서 오래 펼쳐볼 수가 없었다. 오래 보았다가는 이부자리의 수양을 망
치기 십상이기 때문이다.

김광국이 짓고 박지원이 쓴 화제

20 —————— 김득신金得臣 <노승간서도老僧看書圖>

金得臣 老僧看書圖

金得臣 字賢輔 應煥之從子也 工畵人物 嘗從金弘道游 盡得其法 往往有出藍之意焉

김득신 <노승간서도>

김득신金得臣의 자는 현보賢輔로 김응환金應煥의 조카이다. 인물화를 잘 그렸고,

일찍이 김홍도를 따라 어울리며 그의 화법을 모두 터득하였는데, 이따금 김홍도를 넘어서는 뜻마저 있었다.

김광국이 짓고 쓴 화제

21 ——————— 홍문귀洪文龜 <숭채청정도菘菜蜻蜓圖>
배추와 잠자리

方丈山人 菘菜蜻蜓圖

今年秋 閉戶索居 人有袖示一幅畵者 其設色位置 咄咄逼眞 驚問誰爲 卽洪文龜郁哉也 余於十數年前 見其所作 意其後日必有至 不意其進乃爾 常恨是法玄齋後無能繼者 何幸復有此人 喜而識之 時壬寅冬日

방장산인 <숭채청정도>

금년 가을에 문을 닫아걸고 쓸쓸히 거처하자니, 어떤 사람이 소매 속에서 한 폭의 그림을 꺼내 보여주었다. 그 색채며 배치가 몹시 핍진하여 놀라서 누가 그린 것인지 물어보니, 바로 홍문귀洪文龜 욱재郁哉였다. 나는 십수 년 전에 그의 그림을 보고서 훗날 반드시 도달하는 곳이 있으리라 여겼는데, 그의 진보가 여기에 이를 줄 생각지 못하였다. 늘 이런 화법이 현재玄齋 이후로 계승한 자가 없음을 한스러워했는데, 다시 이 사람이 나타나 얼마나 다행인지 몰라 기쁜 마음에 기록한다. 임인년1782 겨울날.

김광국이 짓고 쓴 화제

199

22 ———————— 이명기李命基 <호접희화도蝴蝶戲花圖>

꽃을 희롱하는 나비

李命基 蝴蝶戲花圖

龍眼居士喜畫馬 圓通秀禪師爲言 君胸中無比[87]馬者 得無與之俱化乎 遂教爲
佛像 以變其意 今李生命基士受之畫蝴蝶也 色相俱得其妙 生之胸中無比蝴蝶
者 近攻傳神 幾至化境 是嘗聞秀禪之語者耶 細草林花 亦有生意 可愛

이명기 <호접희화도>

용면거사龍眠居士[88]가 말 그리기를 좋아하니, 원통圓通 수선사秀禪師가 말하기를,
"그대의 가슴속이 온통 말뿐이니, 죽어서 말로 태어나지 않겠는가?"라고 하
고서, 드디어 불상 그리는 법을 가르쳐 그의 뜻을 변화시켰다고 한다. 지금
이명기李命基 사수士受가 나비를 그린 것이 색채와 모양이 모두 신묘함을 얻었
으니, 이명기의 가슴속도 온통 나비이리라. 근래에 전신傳神에 힘써서 거의
조화로운 경지에 올랐으니, 이는 일찍이 수선사의 말을 들은 때문인가? 가는
풀잎과 숲 속의 꽃을 그려도 생동하는 뜻이 있어 사랑스럽다.

김광국이 짓고 김이도가 쓴 화제

23 ———————— 오명현吳命顯 <염고의송도髥瞽倚松圖>

수염 난 소경이 소나무에 기대다

箕谷 髥瞽倚松圖

一自觀我齋之倡作俗畫 世之舐筆而和墨者 擧皆倣焉 平壤有吳命顯道叔者 自

87. 比 — 원 출전에는 "非"로 되어 있다. 88. 용면거사 — 북송北宋의 화가 이공린李公麟, 1049-1106의 호이다.
자는 백시伯時, 서주舒州 사람이다. 박학다식하면서 시와 감정에 뛰어났고, 그림으로 더욱 명성이 있었다. 인
물, 도석釋道, 안마鞍馬, 산수, 화조 등에 두루 정통하여 송대 제일의 화가로 일컬어진다.

號箕谷 所作比觀我 雖雅俗之別 不翅霄壤 聊收一紙者 欲使後世知一時人才
之盛如是云爾

기곡〈염고의송도〉

관아재觀我齋가 속화俗畫를 처음 그리기 시작하고부터 세상에서 붓을 잡고 그
림을 그리는 자들이 모두 이를 모방하였다. 평양의 오명현吳命顯 도숙道叔이라
는 사람은 기곡箕谷이라 자호했는데, 그의 작품을 관아재의 그림에 비교하면
고아함과 저속함의 차이가 하늘과 땅에 그치지 않는다. 그런데도 한 폭을 수
장한 것은 후세 사람들로 하여금 당시에 인재가 이처럼 성대했음을 알게 하
고자 함이다.

<div align="right">김광국이 짓고 김종건이 쓴 화제</div>

24 김광국金光國〈방미중소태호권석도倣米仲詔太湖拳石圖〉

<div align="right">미중소의 태호권석도를 방작하다</div>

石農 金光國 倣米仲詔太湖拳石圖

孔衍栻石村畫訣 有渴染法 北麓秋日 用其筆意 漫倣米萬鍾畫石

석농 김광국〈방미중소태호권석도〉[89]

공연식孔衍栻[90]의『석촌화결石村畫訣』에 갈염법渴染法 갈필선염법이 있는데, 북쪽 산
기슭에서 가을날에 그의 필의筆意를 써서 미만종米萬鍾의 돌그림을 붓 가는 대
로 방작하다.

<div align="right">김광국이 짓고 쓴 화제</div>

201

89.〈방미중소태호권석도〉— 미중소米仲詔는 명明나라 말기의 서화가 미만종米萬鍾, 1570-1628을 가리킨다.
자는 중조仲詔, 호는 우석友石·석은石隱. 기이한 돌을 좋아해 사람들이 우석선생友石先生이라 불렀다. 젊은
시절부터 문장한묵文章翰墨으로 이름이 알려졌는데, 글씨는 미불米芾의 서법을 따랐고 행초行草에 뛰어나 동
기창董其昌과 이름을 나란히 했다. 태호太湖는 중국 소주蘇州에 있는 호수 이름으로 석회암이 물에 용해되어
기이한 형상을 이룬 괴석怪石으로 유명하다. 권석拳石은 주먹만 한 작은 돌을 가리킨다. 90. 공연식 — 생몰
년 미상. 청淸나라 화가로 자는 무법懋法이고 호는 석촌石村으로 곡부曲阜 사람이다. 공상임孔尚任의 조카로 산
수에 뛰어났는데, 먹물을 적게 하여 붓을 뻑뻑하게 만들어 칠하는 갈필선염渴筆渲染 기법에 능하였다. 저서에
『석촌화결石村畫訣』이 있다.

25 —————— 청淸 탁점托霑 〈묵즉墨竹〉

먹으로 그린 대나무

中國 潤軒 墨竹 托霑 (潤軒)

忽聞天樂遠隨風
游戲仙人過太空
露出靑鸞一段尾
全身都隱白雲中

중국 윤헌 〈묵즉〉 탁점 (윤헌)

하늘의 음악이 문득 바람결에 들리니
신선이 유희하며 공중을 지나네
푸른 봉황의 꼬리만 보이고
몸은 온통 흰 구름 속에 숨었네

<div align="right">탁점이 직접 짓고 쓴 시</div>

跋 金光國

滿洲之先 起於長白 其俗喜弓馬尙田獵 文雅一事無論焉 今則入據中國 已過百
年 其文詞書畵 往往有動人者 如托霑號潤軒之類是也 托霑之畵竹 雖乏兎起
鶻落之勢 能盡攢三疊个之法 其自題七絶 亦頗圓熟 中原文明之氣 能移人乃
如此乎 才非不奇 是亦天地間一變 吁 可憂而不足喜也[91]

발문 김광국

만주족의 조상은 장백長白에서 일어났는데, 그 풍속이 활쏘기와 말타기를 즐

91. 전해오는 그림에는 삭제된 부분이 모두 실려 있다.

기고 사냥을 숭상하였고, 문아文雅에 대해서는 논할 만한 것이 없다. 지금은 중국 땅을 차지한 지 이미 백 년이 지나, 그 문사文詞와 서화書畵가 이따금 사람의 마음을 감동시키는 자가 있으니, 탁점托霑과 같은 경우가 그렇다. 탁점은 호가 윤헌潤軒으로 그가 그린 대나무는 비록 토끼가 달아나고 매가 내리꽂는 듯한 기세는 없으나, 잎새 3개를 모아 수 모양으로 중첩시키는 법을 잘 발휘하였다. 그가 스스로 지은 제화시 칠언절구도 자못 원숙하니, 중원中原 문명文明의 기운이 사람을 이처럼 변화시켰단 말인가. 재주가 빼어나지 않은 것이 아니지만 이 또한 천지간의 한 변고이므로 아, 걱정스러운 일이지 기뻐할 일이 아니다.

<div align="right">김광국이 짓고 쓴 발문</div>

26 ──────── ＜서양화西洋畵＞
<div align="right">서양 그림</div>

西洋畵 (搨本)

泰西畵法 非唐非宋 自是別體 尺寸之幅 能作千里遠勢 且其刻法 神巧無比 爲收一紙 以備一格

＜서양화＞ (동판화)[92]

태서화법泰西畵法 서양화법은 당唐나라나 송宋나라의 화법이 아니고, 저절로 별체別體를 이루었다. 작은 화폭에 천리의 먼 형세를 그릴 수 있고, 또 새긴 법도 신묘하고 공교롭기가 견줄 것이 없다. 한 폭을 수장하여 일격一格을 갖춘다.

<div align="right">김광국이 짓고 김종건이 쓴 화제</div>

92. 현재 청관재에 소장되어 있는 그림으로, 그림의 하단 중앙에는 네덜란드어와 라틴어로 각각 "SULTANIE, een Studt in Arak of Erak, gelegen aen den voet van den berg Taurus.", "SULTANIA, Urbs ad Raurun Montem ex Structa, Parthiae veteris Urbs praecipua."라고 적혀 있다. 뜻은 "이라크의 아라크에 솟아 있는 타우르스산 기슭에 자리한 술타니에"이다. 그 좌측에는 "et Schenk", 우측에는 "amst. C. P."라고 쓰여 있어, 암스테르담에서 인쇄된 "Schenk"의 그림으로 추정된다. "Schenk"는 독일 출신으로 네덜란드의 암스테르담에서 활동했던 판화가인 페테르 솅크Peter Schenk, 1660-1711를 뜻하는 것으로 보인다.

비파를 연주하는 단장한 여인

日本 采女摘阮圖

倭人之技巧名天下 至於書畫 萬不相及 才固不相通而然耶 抑有佳者 而未得
見之耶

일본〈채녀적완도〉

왜인倭人의 기교는 세상에 이름이 났는데, 서화書畫에 있어서는 전혀 이에 미
치지 못하니, 재주가 본래 서로 통하지 않아 그런 것인가, 아니면 좋은 작품
이 있는데 아직 보지 못한 것인가.

<div align="right">김광국이 짓고 강이천이 쓴 화제</div>

러시아 그림

俄羅斯畵

按太原閻詠天下地圖 自嘉谷關行十一二日至哈密 自哈密行十二三日至土魯
蕃 過土魯蕃 即俄羅斯之境 蓋其國在長安西北萬餘里 古未嘗通中國 近始來
貢云 此其國人所畵者也 嘗恨夫生後古人不得見古人之所得見者 今得是畵 亦
得見古人之不得見者 慰生後古人之恨者 賴有此等也 俄羅斯 一云額羅斯 其
設采之法 其類泰西

〈아라사화〉

태원太原 사람 염영閻詠[93]의 〈천하지도天下地圖〉를 고찰해보면, 가곡관嘉谷關에서 11~12일을 가면 합밀哈密에 닿고, 합밀에서 12~13일을 가면 토로번土魯番에 닿는데, 토로번을 지나면 바로 아라사俄羅斯 땅이다. 그 나라는 장안長安에서 서북쪽으로 1만여 리나 떨어져 옛날에 중국과 교통한 적이 없다가 근래에 처음 와서 공물貢物을 바쳤다고 한다. 이 그림은 그 나라 사람이 그린 것이다. 늘 고인古人보다 늦게 태어나 고인들이 보던 바를 보지 못하는 것을 한스러워했는데, 지금 이 그림을 얻으니, 고인들이 보지 못한 것을 본 것이다. 고인보다 늦게 태어난 한을 위로받는 것은 이런 종류 덕분이다. 아라사는 액라사額羅斯라고도 부르는데, 그들의 채색법은 서양화법과 몹시 닮았다.

<div align="right">김광국의 화제</div>

93. 염영 — 생몰년 미상. 산서성山西省 태원현太原縣 사람으로 염약거閻若璩의 아들이다. 청淸나라 정치가, 서법가, 경학가로 문장에 능했다.

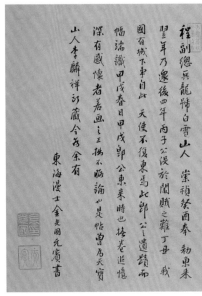
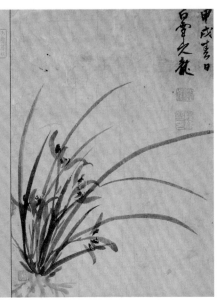

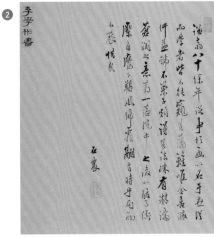
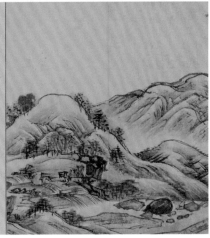

1 ＼ 명 정룡 〈묵란〉

김광국 화제 및 글씨
그림 31.0×22.5cm, 제발 31.0×22.5cm
종이에 수묵, 1633년, 선문대학교박물관 소장

2 ＼ 김희성 〈반석유단도〉

김광국 화제 · 정동교 글씨
그림 24.2×21.5cm, 제발 24.2×21.5cm
종이에 담채, 18세기, 선문대학교박물관 소장

*화제를 쓴 사람은 정동교인데,
부전지에는 이학빈으로 쓰여 있다.

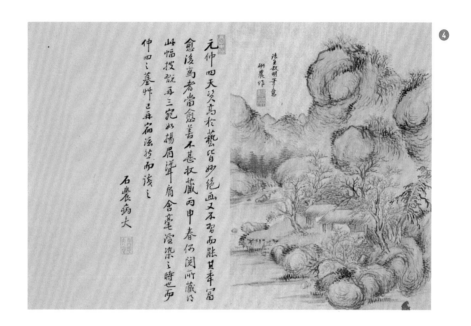

4ㆍ원명유 〈방왕숙명춘산도〉

김광국 화제ㆍ김종건 글씨

그림 27.1×19.8cm, 제발 27.1×19.8cm

비단에 담채, 18세기, 간송미술관 소장

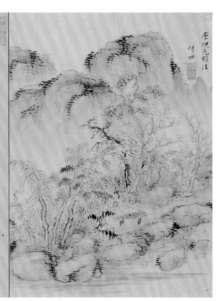

余於淸暉畫甞玩索而元其人善於詩而善畫者...

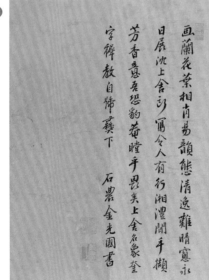

5╲ 원명유 〈방예운림추산도〉

안호 화제 및 글씨

그림 27.1×19.7cm, 제발 27.1×19.7cm

종이에 담채, 18세기, 선문대학교박물관 소장

*화제를 쓴 사람은 안호인데,
부전지에는 정동교로 쓰여 있다.

6╲ 심상규 〈묵란〉

김광국 화제 및 글씨

그림 27.0×19.5cm, 제발 27.0×19.5cm

종이에 수묵, 18세기, 선문대학교박물관 소장

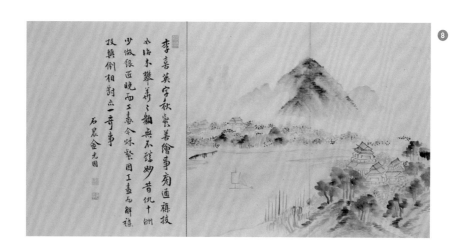

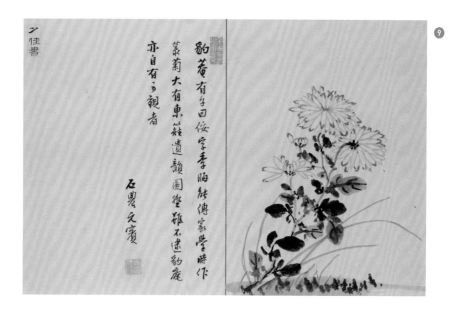

8 ╲ 이희영 〈행화춘우강남도〉
김광국 화제 · 유준주 글씨
그림 26.6×30.5cm, 제발 26.5×20.6cm
종이에 담채, 18세기, 선문대학교박물관 소장

9 ╲ 강안 〈묵국〉
김광국 화제 및 글씨
그림 28.8×20.5cm, 제발 28.8×20.5cm
종이에 수묵, 18세기, 선문대학교박물관 소장

*화제를 쓴 사람은 김광국인데,
부전지에는 석가(유준주)로 쓰여 있다.

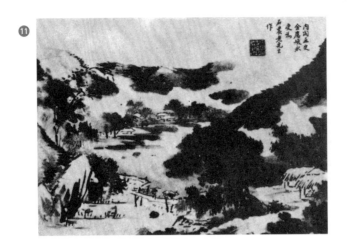

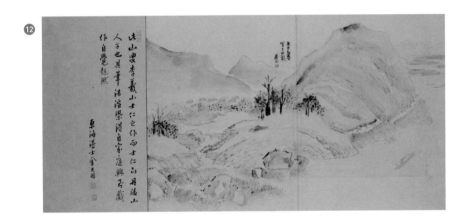

11 ＼ 김응환 〈우후계산도〉

그림 30.9×44.9cm

종이에 수묵, 18세기, 소장처 미상

*제발이 없이 그림만 유복렬의 『한국회화대관』에 실려 있다.

12 ＼ 이희산 〈추포귀범도〉

김광국 화제 및 글씨

그림 29.9×46.0cm, 제발 29.9×16.7cm

종이에 담채, 1780년, 선문대학교박물관 소장

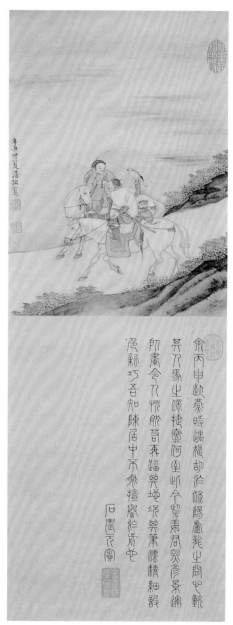

13 ╲ 강희언 〈엽기도〉

김광국 화제 · 이한진 글씨
그림 29.5×22.0cm, 제발 29.5×22.0cm
종이에 담채, 18세기, 개인 소장

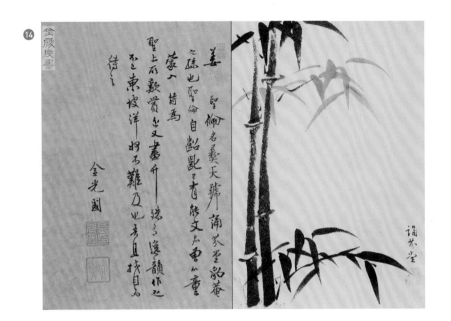

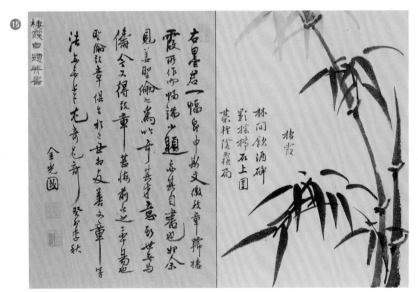

14＼강이천〈묵죽〉

김광국 화제 · 김이도 글씨
그림 29.5×20.2cm, 제발 29.5×20.2cm
종이에 수묵, 18세기, 선문대학교박물관 소장

15＼신위〈묵군〉

신위 화제 및 글씨, 김광국 발문 · 김이도 글씨
그림 27.6×19.7cm, 제발 29.5×19.7cm
종이에 수묵, 18세기, 선문대학교박물관 소장

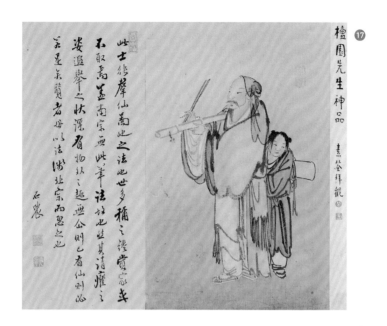

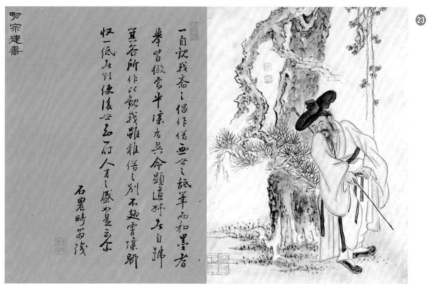

17 ＼ 김홍도 〈군선도〉

김광국 화제 · 정동교 글씨
그림 24.2×15.7cm, 제발 24.2×10.5cm
비단에 담채, 18세기, 개인 소장

23 ＼ 오명현 〈염고의송도〉

김광국 화제 · 김종건 글씨
그림 27.0×20.0cm, 제발 27.0×20.0cm
종이에 담채, 18세기, 선문대학교박물관 소장

25 ＼ 청 탁점 〈묵죽〉

탁점 자작시 및 글씨, 김광국 발문 및 글씨
그림 18.6×41.5cm, 제발 27.0×43.0cm
종이에 수묵, 1751년, 선문대학교박물관 소장　　　*현재 장황은 옆으로 붙어 있다.

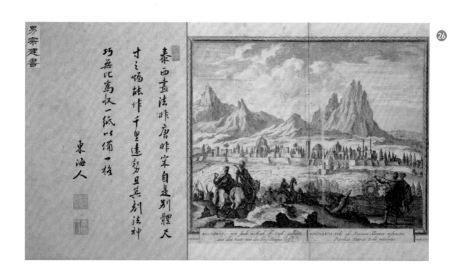

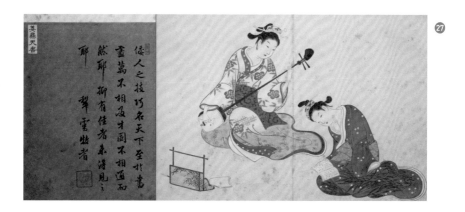

26 ╲〈서양화〉

김광국 화제 · 김종건 글씨
그림 22.0×26.9cm, 제발 25.6×18.6cm
에칭, 18세기, 청관재 소장

27 ╲ 일본 〈채녀적완도〉

김광국 화제 · 강이천 글씨
그림 31.0×45.5cm, 제발 29.2×22.9cm
종이에 채색, 17세기, 청관재 소장

5

석 농 화 원 속

石農畵苑 續

총목總目 ————————————————————

김광국 화제, 의명 유한지 글씨

김광국 화제, 아들 종건 글씨

8 辛師說 景日 水仙花圖
金光國 題 姜儇 書
신사열 경일 〈수선화도〉
김광국 화제, 강관 글씨

12 吳俊祥 水墨梅花
金光國 題并書
오준상 〈수묵매화〉
김광국 화제 및 글씨

9 石樵 安祜 士受 山水圖
石樵 自題并書
석초 안호 사수 〈산수도〉
석초 화제 및 글씨

13 金廷秀 景芝 吹笛仙童圖
金光國 題 松園 書
김정수 경지 〈취적선동도〉
김광국 화제, 송원金履度김이도 글씨

10 花隱 金履爀 秋山古渡圖
金光國 題 金魯敬 書
화은 김이혁 〈추산고도도〉
김광국 화제, 김노경 글씨

14 梅廚 金氏 蒼巖村舍圖
金光國 題 松園 書
매주 김씨 〈창암촌사도〉
김광국 화제, 송원 글씨

11 瑞墨齋 朴維城 德哉 古木群鳥圖
金光國 題 男 宗建 書
서묵재 박유성 덕재 〈고목군조도〉

15 眞觀子 許昇 怪石秋花圖
金光國 題幷書
진관자 허승 〈괴석추화도〉
김광국 화제 및 글씨

16 洪宲 老仙圖
金光國 題
홍실 〈노선도〉
김광국 화제

17 中國 金富貴 橐駝圖
金光國 題 京山 書
중국 김부귀 〈탁타도〉
김광국 화제, 경산 이한진 李漢鎭 글씨

18 中國 芙蓉江上人 蔣景福 墨蘭
芙蓉江上人 自題詞幷書
金光國 題[94]幷書
중국 부용강상인 장경복 〈묵란〉
부용강상인 제사 및 글씨

김광국 화제 및 글씨

19 日本 對馬州 喜憲 風雨驅牛圖
金光國 題幷書
일본 대마주 희헌 〈풍우구우도〉
김광국 화제 및 글씨

20 泰西 樓閣圖 (刻本 不載帖中 ○ 在燕巖
朴趾源家)
金光國 題
태서 〈누각도〉(판각본으로 첩 안에 넣
지 않았다. ○연암 박지원 집안에 있다.)
김광국 화제

21 琉球 花鳥圖 (不載帖中 ○ 在柳侍郞義
養家)
金光國 題
유구 〈화조도〉(첩 안에 넣지 않았다.
○시랑 유의양의 집안에 있다.)
김광국 화제

94. 題 — 본문에는 "跋"로 되어 있다.

22 借密士祁澹生堂藏 書約書石農畵苑後

金光國 題幷書

밀사 기승업의『담생당장서약』을 빌
려《석농화원》뒤에 쓰다

김광국 화제 및 글씨

석농화원 —속

石農畫苑 續

石農 金光國 元賓 |輯　　석농 김광국 원빈 |편집

燕巖居士 朴趾源 美庵　　연암거사 박지원 미암

京山散人 李漢鎭 仲雲　　경산산인 이한진 중운

石樵老叟 安祜 士受　　석초노수 안호 사수

梨湖釣徒 鄭忠燁 日章 |觀　　이호조도 정충엽 일장 |배관

金倫瑞 景五　　김윤서 경오

于野 李光稷 耕之 |校　　우야 이광직 경지 |교정

1 ——————— 명明 소고邵高 〈수묵풍죽水墨風竹〉

수묵으로 그린 바람 맞은 대나무

皇明 邵高 水墨風竹　　　　　　　　　　　　　　　　　　　　金光國

皇明 天啓四年甲子 天坡吳尙書翻 以謝恩副价航海朝天時 皇朝周都閫易之倩
古吳邵高 畵蘭竹於便面內外以贈者也 遼瀋路梗之後 我使朝京 從木道 中州諸
公 多以詩若文襃美之者 此蘭竹之贈 亦豈無心哉 蓋竹喩節蘭喩香之意也 噫一
自神州陸沈 中華人之尋常墨蹟 不可得見 況此入品之畵哉 良可寶惜也 丙午夏
余從天坡玄孫承旨載紹氏見之 歲月旣久 摺疊折破 幾不可披閱 於是丐公以來
手自補裝 分作二幅 蘭歸于公 竹留于余 以作畵苑續帖之冠 仍以數語識之

황명 소고〈수묵풍죽〉　　　　　　　　　　　　　　　　　　　　김광국

명明나라 천계天啓 4년 갑자년1624에 천파天坡 오숙吳翻 상서尙書가 사은부사로
바다를 건너 명明나라에 조회를 갔을 때, 명나라 주도곤周都閫 역지易之가 고
오古吳 소고邵高를 시켜서 부채의 안팎에 난초와 대나무를 그려서 증정한 것
이다. 요동과 심양의 길이 막힌 이후로 우리나라 사신들이 목도木道 뱃길를 따
라 명나라에 조회를 가자 중국의 여러 인사들이 시문으로 칭찬한 일이 많았
으니, 이 난초와 대나무 그림을 준 것이 어찌 뜻이 없겠는가. 대체로 대나무는
절개를 상징하고 난초는 향기를 비유하는 의미이다. 아, 중원이 함락된 이후
로 중국인들의 평범한 묵적墨蹟을 구경할 수가 없는데, 하물며 이런 품격 있는
그림이야 말할 나위 있겠는가. 참으로 보배로 아낄 만하다. 병오년1786 여름
에 나는 천파의 현손인 승지承旨 재소씨載紹氏 오재소吳載紹를 통해 그림을 보았는
데, 세월이 오래되고 접힌 부분이 찢어져 거의 펼쳐볼 수 없을 지경이었다.
이에 공에게 빌려와서 손수 보수하고 장정하여 두 폭으로 만들어 난초 그림

은 공에게 돌려보내고, 대나무 그림은 나에게 남겨두어 《석농화원》〈속〉첩
의 첫머리로 삼고서 몇 마디 적어 기록해둔다.

<div align="right">김광국의 화제</div>

2 —— 명明 동기창董其昌 〈방강관도산수도倣江貫道山水圖〉
강관도의 산수도를 방작하다

皇明 容臺 倣江貫道山水圖　　　　　　　　　　　　　　　　董其昌(玄宰 容臺)

虛檻列雲岊

閒堦響石淙

若添千頃竹

又領渭川封

황명 용대 〈방강관도산수도〉[95]　　　　　　　　　　　　동기창(현재 용대)

빈 난간에 구름산이 감싸고

한가한 섬돌엔 돌을 울리는 물소리

만약 천 이랑의 대나무를 더한다면

또 위천의 봉후[96]에 오르리

<div align="right">동기창이 직접 짓고 쓴 시</div>

跋　　　　　　　　　　　　　　　　　　　　　　　　　　　　　金光國

華亭董其昌 字元宰[97] 一字思白 號容臺 官至禮部尙書 卒諡文敏 公文章之外
書師晉唐 畫法宋元 取其所長 行以己意 論者稱其筆力秀潤 氣韻生動 非人力

95. 〈방강관도산수도〉 —— 강관도江貫道는 남송南宋의 화가 강삼江參. 생몰년 미상을 가리킨다. 자는 관도貫道
이며 구주衢州 사람이다. 송宋대의 동원董源과 거연巨然의 화풍을 계승한 몇 안되는 화가 중의 한사람이다.
96. 위천의 봉후 —— 위천渭川은 중국 장안長安 지역의 강 이름으로 대나무가 무성하기로 유명한 곳이다. 『사
기史記 화식열전貨殖列傳』에 "제노齊魯 지방에는 천 이랑의 뽕나무와 삼이 있고, 위천에는 천 이랑의 대나무가
있으니…이것을 소유한 사람들은 그 부가 모두 천호후와 맞먹는다.[齊魯千畝桑麻 渭川千畝竹…此其人皆與千戶侯等]"
라고 한 구절이 있다. 97. 元宰 —— 원문에는 본래 '玄宰'로 썼다가 무슨 이유에서인지 붉은 먹으로 '元宰'로 고
쳤다.

<div align="right">224</div>

所及也 此帖卽公之倣江貫道作 雖非公本色 殊有蒼潤之意 下幅題詩 亦公自
書 筆法奇捷 有躍躍紙上之態 雖未敢遽認爲眞蹟 亦足稱雙絶也

발문 김광국

화정華亭 사람 동기창董其昌은 자가 원재元宰이고 다른 자는 사백思白이며 호는
용대容臺인데, 벼슬은 예부 상서禮部尙書에 이르렀고 죽은 뒤의 시호는 문민文敏
이다. 공은 문장 이외에도 글씨는 진晉·당唐을 모범으로 삼고, 그림은 송宋·
원元을 본받아 그 장점을 취하고 자기의 뜻으로 운필하였으니, 논평하는 자
들은 그의 필력이 수려하고 윤택하며 기운이 생동함은 인력으로 미칠 수 있
는 바가 아니라고 칭송하였다. 이 화첩은 바로 공이 강관도江貫道의 그림을 방
작한 것이어서 비록 공의 본모습은 아닐지라도 매우 창윤蒼潤한 뜻을 지녔다.
아래 폭의 제시題詩도 공이 손수 쓴 것인데 필법이 기이하고 민첩하여 종이
위에서 도약하는 자태가 있다. 비록 이것이 진적이라고 갑자기 인정할 수는
없을지라도 쌍절雙絶이라 칭하기에 충분하다.

김광국이 짓고 쓴 발문

3 ——————— 김익주金翊周 〈파조귀래도罷釣歸來圖〉
낚시를 마치고 돌아오다

鏡巖 罷釣歸來圖

金翊周 號鏡巖 英廟朝畫士也 人謂畫品優於南里 以余所見 遒勁不及 而位置
頗勝 長短相較 似爲伯仲

225

경암〈파조귀래도〉

김익주金翊周는 호가 경암鏡巖으로 영조 때의 화가이다 사람들은 그의 화품이 남리南里 김두량金斗樑보다 낫다고 하였는데, 내가 보기에는 씩씩하고 굳센 것은 미치지 못하지만 배치는 남리보다 낫다. 장점과 단점을 서로 견주어보면 백중伯仲이 될 듯하다.

<div align="right">김광국이 짓고 김종건이 쓴 화제</div>

4 ─────────── 조세걸曺世傑 〈추림서옥도秋林書屋圖〉
가을 숲 속의 서재

曺世傑 秋林書屋圖

曾聞箕城曺世傑有能畵名 以居之相隔 未嘗見其所作 丙午冬 家兒宗敬 有關西之行 得一紙以來 其用筆 頗有才氣 然未脫院套 豈居在退陬 不得就正有道而然耶 其子後翼 亦解畵法云

조세걸〈추림서옥도〉

일찍이 평양의 조세걸曺世傑이 그림을 잘 그려 이름이 났다는 소문을 들었는데, 사는 곳이 멀리 떨어져 그의 그림을 아직 보지 못했으나, 병오년1786 겨울에 집 아이 종경宗敬이 관서關西에 갔다가 한 장을 구해왔다. 그의 붓놀림이 자못 재기才氣가 있긴 했으나 화원畵院화가의 버릇을 벗어나지 못했으니, 어쩌면 먼 변방에 살아서 도道를 갖춘 분에게 나아가 가르침을 받지 못해서 그런 것인가. 그의 아들 후익後翼도 화법을 익혔다고 한다.

<div align="right">김광국이 짓고 김노경이 쓴 화제</div>

<div align="right">*226*</div>

매화

太一山樵 梅花　　　　　　　　　　　　　　　　柳煥德(和仲)

閉戶涔寂 閣梅初開 去年此時 猶得會心人叙懷 今年無由得矣 引燭寫影 歲戊
戌陽至後十八日

태일산초〈매화〉　　　　　　　　　　　　　　　　유환덕 (화중)

문을 닫아걸어 고요한데, 합매閣梅가 막 피었다. 지난해 이때엔 마음 맞는 벗
들과 회포를 풀었는데, 올해는 만날 수가 없어 촛불을 켜고 매화를 그린다.
무술년1778 동지 후 18일.

　　　　　　　　　　　　　　　　　　　　　　　　　유환덕이 짓고 쓴 화제

跋　　　　　　　　　　　　　　　　　　　　　　金光國

畵苑旣成之後 又得太一山樵柳煥德和仲之畵 其筆法疎宕 位置雅潔 甚可愛也
始余見柳之行草篆隷 後又見鐵筆 今獲睹是作 多乎哉藝也 固不可量也 柳又
早闡科甲 其能於文 亦可知也

발문　　　　　　　　　　　　　　　　　　　　　김광국

《석농화원》을 완성한 후에 또 태일산초太一山樵 유환덕柳煥德 화중和仲의 그림을
얻으니, 그의 필법이 소탈하고 활달하며 위치가 고상하고 깨끗하여 몹시 사
랑스럽다. 처음 내가 유환덕의 행서, 초서, 전서, 예서를 보았고 나중에 또 철
필鐵筆 전각을 보았으며, 지금 이 그림을 보게 되었으니, 예술의 재능이 훌륭하
여 참으로 헤아릴 수 없도다. 유환덕은 또 일찍 과거에 장원하였으니 그가

문장에 능할 것도 알 수 있다.

김광국이 짓고 강이천이 쓴 발문

6 ——————— 성재후成載厚 〈월하송별도月下送別圖〉
달빛 아래의 송별

成載厚 月下送別圖

曾於便面見成載厚畵 愛其疎雅 爲求一紙 置諸畵續帖中

성재후 〈월하송별도〉[98]

일찍이 편면便面 부채으로 성재후成載厚의 그림을 보았는데, 그 소탈하고 고상함을 좋아하여 한 폭을 구해서 《석농화원》〈속〉첩 속에 둔다.

김광국이 짓고 쓴 화제

7 ——————— 황기黃杞 〈노호도老虎圖〉
늙은 호랑이

黃杞 老虎圖

世常稱易畵難見之龍 而難畵易見之虎 試看此紙上於菟 幾使活獸驚走 非吾過論 觀者亦當自會矣 畵者黃杞汝良昌原人

98. 전해오는 그림에 "白沙翠竹江村暮 相送柴門月色新 [흰 모래 푸른 대숲에 강마을 저물어 가는데, 전송하며 이별하는 사립문에 달빛이 새롭구나]"라는 두보杜甫의 「남린南隣」이란 시의 한 구가 있다.

황기〈노호도〉

세상에서 늘 말하기를 '보기 어려운 용을 그리기는 쉬워도 보기 쉬운 호랑이를 그리기는 어렵다'라고 한다. 시험 삼아 이 종이 위의 호랑이를 보니, 거의 살아 있는 짐승을 놀라 달아나게 할 정도여서, 내가 지나친 말을 한 것이 아님은 보는 자들이 스스로 깨달을 것이다. 그린 사람은 황기黃杞 여량汝良으로 창원昌原 사람이다.

<div align="right">김광국이 짓고 유한지가 쓴 화제</div>

8 ─────────── 신사열辛師說〈수선화도水仙花圖〉

<div align="right">수선화 그림</div>

辛師說 水仙花圖

辛師說景日 家楊根漢水上 讀書攻畵 其名日與漢水西來 余雖未見 耳之久矣 乙巳冬 偶從李而習閱東坡書乾坤賦 卷首有畵水仙花 初認爲華人戲墨 更視印章 始知爲景日也 其用筆疎朗 設色雅潔 非但深悟畵家意趣 亦得水仙韻致 西來之名 良不虛也 時微霰灑檐 爐香欲歇 政助余淸玩之興 仍以數語 題于帖末 或云景日嘗從玄齋游 頗有所得 然否

신사열〈수선화도〉

신사열辛師說 경일景日은 양근楊根 양평의 한강 가에 살면서 책을 읽고 그림을 익혀 그 이름이 날마다 한강물과 함께 서쪽으로 흘러왔으니, 내가 비록 그림을 보지 못했지만 귀로 들은 지 오래되었다. 을사년1785 겨울에 우연히 이이습李而習을 만나 동파東坡 소식蘇軾가 쓴 「건곤부乾坤賦」를 완상하였는데, 권머리에

수선화를 그린 그림이 있었다. 처음에는 중국인이 그린 그림이거니 여겼으나 다시 인장을 살펴보고서 비로소 경일의 그림임을 알게 되었다. 그 붓놀림이 소탈하면서 활달하였고 채색은 고상하고 깨끗하여 화가의 의취意趣를 깊이 터득했을 뿐만 아니라 수선화의 운치도 얻었으니, 서쪽으로 들려온 명성이 참으로 헛소문이 아니었다. 이때 싸락눈이 처마에 흩뿌리고 향로의 향기도 잦아들어 나의 완상하는 흥취를 도와주었다. 이참에 몇 마디를 화첩 끝에 쓴다. 혹자가 말하기를 경일이 일찍이 현재玄齋 심사정沈師正를 따라 어울려 자못 소득이 있었다고 하는데, 사실인가.

<div align="right">김광국이 짓고 강관이 쓴 화제</div>

9 ——————— 안호安祜〈산수도山水圖〉
<div align="right">산수도</div>

石樵 山水圖 安祜

金友元賓 集古今畫 裝爲帖四五 其所蓄旣富矣 又索余畫 其意不取工而別有
所取者存歟 不敢辭以荒拙 爲作一幅 然其下筆之疎 渲染之粗 視帖中諸家 不
啻若火齊中魚目 不覺顏騂也已

석초〈산수도〉[99] 안호

친구 김원빈金元賓 김광국金光國이 고금古今의 그림을 모아 4~5첩으로 장정하였으니, 그의 수집이 풍부하다 하겠다. 그런데 또 내 그림을 구하니, 그 의도는 훌륭한 솜씨라서 취하려는 것이 아니라 따로 의도가 있어 취하려는 것이리라. 감히 거친 솜씨라고 사양하지 못하여 한 폭을 그린다. 그러나 붓 솜씨가 서툴

99. 전해오는 그림 위쪽에 "獨憐幽草澗邊生 上有黃鶴深樹鳴 春潮帶雨晚來急 野渡無人舟自橫 石樵 [아리따운 풀이 물가에 자라고, 위에는 황학이 깊은 숲 속에서 우네. 봄 조수에 비 맞고 저물녘에 급히 오니, 들나루에 사람 없이 배만 홀로 매였네. 석초]"라는 안호의 자작시가 있다.

<div align="right">230</div>

고 채색이 조잡하여 화첩 중의 여러 화가들과 비교하면 화제火齊 구슬 속에 어목魚目이 섞였다[100] 해도 부족할 것이다. 나도 모르게 얼굴이 붉어질 뿐이다.

<div align="right">안호가 짓고 쓴 화제</div>

10 ──────── 김이혁金履爀 〈추산고도도秋山古渡圖〉
가을 산 옛 나루

花隱 秋山古渡圖 金光國　　　　　　　　　　　　　　　　　　　　金光國

王右軍始攻書於山陰山水之間 硯穿池黑 而後乃成 畫亦不可不以工得 然若專
委之於工 而胸中無發揮頓悟者 便滯而俗矣 花隱金生履爀 留意繪事 家於三
淸洞中 朝夕相對者 溪澗林壑也 盡會其煙霞雲雨之變態 遂移扵筆墨之下 深
有自得之趣 山川之有助 非獨文章爲然也

화은〈추산고도도〉　　　　　　　　　　　　　　　　　　　　　　　　김광국

왕우군王右軍 왕희지王羲之이 처음에 산음山陰의 산수 사이에서 글씨를 연마하여
벼루가 뚫어지고 못물이 온통 검어진 후에야 성취하였으니, 그림도 노력으
로 얻지 않을 수 없다. 그러나 만약 오로지 노력에만 맡기고 가슴속에 발휘
할만한 깨달음이 없다면 곧 어색하고 속되게 된다. 화은花隱 김이혁金履爀은 그
림에 뜻을 두었는데, 집이 삼청동 속에 있어 아침저녁으로 마주하는 것이라
곧 계곡과 수풀이었다. 그 안개와 놀, 구름과 비의 변화하는 자태를 모두 터
득하고 드디어 필묵의 아래로 옮기니, 스스로 터득한 운치가 매우 깊었다. 산
천이 도움을 주는 것이 문장만 그런 것이 아니다.

<div align="right">김광국이 짓고 김노경이 쓴 화제</div>

100. 화제…섞였다 — 화제는 남만南蠻에서 생산되는 귀한 구슬이고, 어목魚目은 물고기의 눈알인데, 여기서
는 훌륭한 화가들 틈에 재능 없는 자신이 끼었다는 겸사의 뜻으로 한 말이다.

瑞墨齋 古木群鳥圖

往在戊戌夏 余與日章 訪士能于檀園 時士能方草滿城花柳圖 傍有頎晳少年
袖手而立 凝神注視 心竊異之 後有人示一畫帖 中有野鴨游泳圖 初認士能戲
墨 諦視則款以瑞墨 問爲誰 卽朴維城德哉 而向所遇頎晳少年也 此古木群鳥
圖 亦其所作 甚有才氣 畫雖一藝 地步到此 亦大難事 德哉勉之 後必有持烏絲
欄踵門者也

서묵재 〈고목군조도〉[101]

예전 무술년1778 여름에 나는 일장日章 정충엽鄭忠燁과 함께 단원檀園으로 사능士能
김홍도金弘道을 찾아갔다. 당시 사능은 한창 〈만성화류도滿城花柳圖〉의 초본을 그리
고 있었는데, 그 곁에 말끔하고 똘똘한 소년이 소매에 손을 넣고 서서 정신을
집중하여 응시하고 있기에 마음속으로 이상하게 생각하였다. 나중에 어떤 사
람이 화첩 하나를 보여주었는데, 그중에 〈야압유영도野鴨游泳圖〉가 있었다. 처음
에는 사능이 장난삼아 그린 그림인줄 알았으나, 자세히 보니 서묵瑞墨이라는
관지款識가 있었다. 누구인지 물어보니 바로 박유성朴維城 덕재德哉로 예전에 만
났던 말끔하고 똘똘한 소년이었다. 이 〈고목군조도〉도 그가 그린 그림으로 매
우 재기才氣가 있었다. 그림이 비록 예술의 한 가지이지만 경지가 여기까지 이
르는 것도 몹시 어려운 일이다. 덕재德哉는 힘쓸지어다. 나중에 반드시 오사란
烏絲欄 귀한 종이을 가지고 와서 그림을 청하는 사람이 대문에 줄을 설 것이다.

김광국이 짓고 김종건이 쓴 화제

101. 전해오는 그림 위쪽에 "丙午夏 瑞墨齋 [병오년 여름, 서묵재]"라는 관지가 있어 1786년에 그렸음을 알 수
있다.

12 ———————— 오준상吳俊祥 〈수묵매화水墨梅花〉

수묵으로 그린 매화

吳俊祥 水墨梅花

此吳俊祥之作 而俊祥時晦之子也 時晦 三世俱工梅 今吳生又能紹家傳 甚可

奇可愛也 宣廟朝 李公幹 四世以繪事 受知於朱元介侍郎 名聞中州 今無元介

誰爲稱賞 爲之一歎

오준상〈수묵매화〉[102]

이것은 오준상吳俊祥이 그린 것인데, 그는 시회時晦 오도형吳道炯의 아들이다. 시회
는 3대가 모두 매화를 잘 그렸는데, 오준상이 또 집안 전통을 이었으니, 매우
기특하고 사랑스럽다. 선조 조 이공간李公幹 이정李楨의 집안이 4대가 그림에 종
사하여 주원개朱元介 주지번朱之蕃 시랑侍郎의 인정을 받아 명성이 중국까지 퍼졌
다. 지금 주원개가 없으니 누가 칭찬해주겠는가. 이를 탄식한다.

김광국이 짓고 쓴 화제

13 ——————— 김정수金廷秀 〈취적선동도吹笛仙童圖〉

피리 부는 선동

金廷秀 吹笛仙童圖

昔元振海十三作盈尺字 今金廷秀十四能解繪事 頗有才致 若使多讀古書 又汎

濫諸家畵 其進不可量也 但時無大匠 所取法者 惟金弘道而已 已落第二籌 可惜

102. 전해오는 그림에 "丁未五月望日 俊祥爲石農老先生作 [정미년 5월 15일, 오준상이 석농 노선생을 위해 그리다]"
라는 관지가 있어 1787년에 그렸음을 알 수 있다.

김정수〈취적선동도〉

옛날 원진해元振海[103]는 13살에 한 자 남짓 되는 큰 글씨를 썼는데, 지금 김정수金廷秀는 14살에 그림 그리는 법을 알아서 자못 재치才致가 있으니, 만약 옛 서적을 많이 읽고 또 여러 작가의 그림을 두루 섭렵한다면 그 진보를 헤아릴 수 없을 것이다. 다만 이때에 훌륭한 화가가 없어 화법을 배울 곳은 오직 김홍도뿐이므로 제2류로 떨어질 것이 애석하다.

김광국이 짓고 김이도가 쓴 화제

14 ──── 매주 김씨梅廚金氏〈창암촌사도蒼巖村舍圖〉
푸른 바위 시골 집

梅廚 蒼巖村舍圖

梅廚姓金 許昇之家姬也 善刺水墨繡 是雖異巧 然不過女紅之餘技 不甚奇之 後見其所作山水圖 位置設色俱如法 奇哉奇哉 聞梅廚是外又多他技 許生頗得其助云

昔管夫人以畫名於胡元之世 今梅廚亦生於神州陸沈之日 才則奇矣 陰陽之易位 於斯可徵 不能無識者之憂歎也[104]

매주〈창암촌사도〉

매주梅廚는 김씨이고 허승許昇의 가희家姬이다. 수묵화의 자수를 잘 놓았는데, 이것이 특이한 재주이긴 하나 여인네의 한가한 취미에 지나지 않으니, 별로 기특할 것이 없다. 나중에 그녀가 그린 산수도를 보았는데, 배치나 채색이 모두 법식에 맞았으니, 기이하고 기이하도다! 들건대 매주는 이것 외에도 여

103. 원진해 — 1594-1651. 본관은 원주原州, 자는 윤보潤甫, 호는 장륙당藏六堂이다. 1616년 진사시에 합격, 효종의 세자 시절 사부師傅를 지내고, 만년에 횡성 현감橫城縣監을 지냈다. 명필로 일컬어져 관아와 궁중의 문액門額을 쓴 것이 많았다. 104. 전해오는 그림에는 삭제된 부분이 모두 실려 있다.

234

러 재주가 있어서 허생許生이 도움을 받은 일이 많다고 한다.

옛날 관부인管夫人[105]이 그림으로 원元나라 세상에서 이름났고, 지금 매주 역시 명明나라가 망한 때에 태어났다. 재주는 기이하나 음양의 위치가 뒤바뀌었다는 것을 여기에서도 증명할 수 있으니, 식자들의 걱정과 탄식이 없을 수 없다.

<div align="right">김광국이 짓고 김이도가 쓴 화제</div>

15 ——————— 허승許昇 〈괴석추화도怪石秋花圖〉

<div align="right">괴석과 가을 꽃</div>

眞觀子 怪石秋花圖

嘗見眞觀子許昇所製文王鼎 歎其雕鏤之巧 設色之古 今又見所畫怪石秋花圖 用筆渲染 深得丹靑家本色 許生之多藝 一何至此 昔仇實父 亦類許生 大爲衡山弇州所稱賞 遂使其名傳於後 今之時 無如弇州諸公者 誰能揄揚許生之名哉 爲之咄歎

진관자〈괴석추화도〉

일찍이 진관자眞觀子 허승許昇이 만든 문왕정文王鼎을 보고서 그 조각이 정교하고 채색이 고풍스러움에 감탄하였다. 지금 또 그가 그린 〈괴석추화도〉를 보니, 붓놀림과 채색이 화가의 진면목을 깊이 터득하였다. 허생許生의 많은 기예가 여기까지 이르렀는가. 옛날의 구실부仇實父 구영仇英도 허생과 비슷하여 형산衡山 문징명文徵明과 엄주弇州 왕세정王世貞의 칭찬을 크게 받아 드디어 명성이 후세에 전해지게 되었다. 지금 시대에는 엄주 같은 분들이 없으니, 누가 허생의 이름을 드날려주겠는가. 그 때문에 탄식한다.

<div align="right">김광국이 짓고 쓴 화제</div>

105. 관부인 — 원元나라 조맹부趙孟頫의 부인 관도승管道昇, 1262~1319을 가리킨다. 재색을 겸비한 문학가이며 매·란·죽·석에 능했다.

16 ━━━━━━━━━━ 홍실洪寀 〈노선도老仙圖〉

늙은 신선

洪寀 老仙圖 (不載帖中)

洪寀 字君成 郁哉之子也 能傳家學 殊有畫才 用筆渲染 俱得如法 可愛也 洪生非但善畫 尤善文詞 吾知後日之傳 當以文而不以畫也

홍실 〈노선도〉 (첩 속에 넣지 않았다.)

홍실洪寀의 자는 군성君成으로 욱재郁哉 홍문귀洪文龜의 아들이다. 집안의 전통을 이어 자못 그림에 재주가 있어서 붓 솜씨와 채색법이 모두 화법에 맞아 사랑스럽다. 홍생은 그림만 잘 그릴뿐만 아니라 더욱 문사文詞를 잘 했으니, 나는 훗날 그의 이름이 글 때문에 전해질 것이지 그림 때문이 아닐 줄 알겠다.

<div align="right">김광국의 화제</div>

17 ━━━━━━━━━━ 청淸 김부귀金富貴 〈탁타도槖駝圖〉

낙타 그림

中國 金富貴 槖駝圖 (本大幅縮小者)

富貴姓金 其先我國人也 世爲朝鮮通官 富貴嘗屢隨勅使來我國 乾隆時 以能解繪事爲內閣畫士云 余丙申赴燕 始見槖駝 今從金景綏得富貴所畫 描物之逼眞 一至此哉 是物産於漠外 我國人素未易見者 我國人見是畫知是形 則亦足爲我國人博識之一助也

중국 김부귀 <탁타도> (본래 큰 그림이었는데 축소한 것이다.)

부귀富貴는 성이 김씨로 그 선조는 우리나라 사람이다. 대대로 조선통관朝鮮通官이 되었으므로 부귀는 일찍이 칙사勅使를 따라 여러 차례 우리나라에 왔다. 건륭乾隆 때에 그림을 잘 한다고 하여 내각화사內閣畵士가 되었다고 한다. 나는 병신년1776에 연경에 가서 처음 탁타橐駝 낙타를 보았는데, 이제 김경유金景綏로부터 부귀가 그린 그림을 얻으니, 사물 묘사의 핍진함이 여기까지 이르렀는가. 탁타는 사막에 사는 동물로 우리나라 사람들이 평소 쉽게 보지 못한다. 우리나라 사람들이 이 그림을 보고 이런 생김새를 알게 된다면 우리나라 사람들의 지식을 넓히는 데 일조할 수 있을 것이다.

<div style="text-align:right">김광국이 짓고 이한진이 쓴 화제</div>

18 ──────────── 청淸 장경복蔣景福 <묵란墨蘭>

먹으로 그린 난

中國 芙蓉江上人 墨蘭　　　　　　　　　　　　　　　　　蔣景福

淡煙疏雨迷春草 一枕梨雲曉 憑欄細寫楚江姿 應有幽香拂拂繞琴絲
佩纕羅袖隨風颭 彷彿幽居樣 欲從空谷訪佳人 只恐洞庭波浪渺無津

중국 부용강상인 <묵란>　　　　　　　　　　　　　　　　　장경복

맑은 안개 가랑비에 봄풀이 아련한데, 베갯머리 배꽃이 흐드러진 새벽일세. 난간에 기대 초강楚江의 난초 모습 그리니, 응당 그윽한 향내 거문고 줄에 감돌리라.
띠 두른 비단 소매가 바람에 날리니, 묻혀 사는 모습과 흡사하네. 빈 골짜기에 가

인佳人 난초을 찾아가고 싶으나, 동정호 파도 높아 나루터를 찾지 못할까 두렵네.

<div align="right">장경복이 짓고 쓴 제사</div>

跋　　　　　　　　　　　　　　　　　　　　　　　　　金光國

芙蓉江上人蔣景福 漢丞相琬之四十八代孫也 世居江南 乾隆癸卯 以貢士拜內
務侍郎 時年十一 文章書畫 俱名一時云 丙午昌城都尉之赴燕也 鄭琬宛玉 私
備盤纏 托名驅人而行 恣意游覽 多見前人所不見 又遇景福于京 一見定交 臨
別景福爲寫叢蘭一幅 而題詞其上以贈之 其畫法之遒美 詞翰之淸妙 逈出尋常
果奇才也 鄭生之不惜千金 能辦斯行 眞奇事也 余從而得之 置于帖中 又奇遇
也 丁未端午日識(乾隆 欽賜堂號曰敬一云)

景福之高祖廷錫 號南沙 康熙時文華殿太學士戶部尙書也 亦工繪事 所作花鳥
八幅 曾在我畫廚 後爲有力者所取去 若使此作 附于南沙之下 又足爲一奇 惜
乎其見失也

발문　　　　　　　　　　　　　　　　　　　　　　　　　김광국

부용강상인芙蓉江上人 장경복蔣景福은 한漢나라 승상 장완蔣琬의 48대손이다. 대
대로 강남에 살았는데, 건륭乾隆 계묘년1783에 공사貢士로서 내무시랑內務侍郎에
제수되었고, 당시 나이 11살에 문장과 서화로 명성이 있었다. 병오년1786에
창성도위昌城都尉[106]가 연경燕京에 다녀올 때, 정완鄭琬 완옥宛玉이 사비로 노자를
마련하고 구인驅人 마부에 이름을 올려 사신 행차를 따라가 마음대로 유람하여
옛사람들이 보지 못한 것을 많이 보았다. 또 연경에서 장경복을 만나서 단번
에 교분을 맺었는데, 이별할 즈음에 장경복이 총란叢蘭 그림 한 폭을 그리고
시를 그 위에 적어서 선물로 주었다. 그 화법이 힘차고 아름다우며 시와 글

106. 창성도위 — 황인점黃仁點, ?~1802을 가리킨다. 본관은 창원昌原으로 영조英祖의 부마이다. 1776년부터
1793년에 이르기까지 17년 사이에 진하 겸 사은정사進賀兼謝恩正使 1회, 동지 겸 사은정사冬至兼謝恩正使 3회,
동지정사 1회, 성절 겸 사은정사聖節兼謝恩正使 1회 등 모두 여섯 차례에 걸쳐 청淸나라 수도 연경燕京에 다녀
왔다.

<div align="right">238</div>

씨가 맑고 신묘하여 보통의 그림보다 훨씬 뛰어나니, 참으로 빼어난 재주이다. 정완이 천금을 아끼지 않고 이번 여행을 실행한 것은 참으로 기이한 일이고, 내가 이것을 얻어서 화첩 속에 둔 것은 더욱 기이한 만남이다. 정미년 1787 단오일에 쓴다. (건륭황제가 경일敬一이란 당호를 하사했다고 한다.)

장경복의 고조 장정석蔣廷錫은 호가 남사南沙로 강희康熙 때 문화전태학사文華殿太學士와 호부 상서戶部尚書를 지냈다. 그도 그림을 잘 그렸는데, 그가 그린 화조도 8폭은 예전에 나의 수집품 속에 있었는데, 나중에 힘 있는 자에게 빼앗겼다. 만약 이 그림을 남사의 아래에 붙인다면 또 하나의 기이함이 될 것인데, 잃어버린 것이 애석하다.

<div align="right">김광국이 짓고 쓴 발문</div>

19 ———— 일본日本 희헌喜憲 〈풍우구우도風雨驅牛圖〉
비바람 속에 소를 몰다

日本 對馬州 喜憲 風雨驅牛圖

日本對馬州喜憲所作風雨驅牛圖 余畫廚中物也 亡之且四十年餘 居閒處獨時往來于懷也 乙巳夏 偶與安士受上舍訪李生敏植 論評其所藏書畫 李生復出一帖 卽余舊藏喜憲畫也 撫卷良久 怳然興懷 遂懇李生 易以他畫 噫 物還舊主 亦有數耶 因書得失之顚末于下方以識之

曾於畫苑原帖中倭畫 吾評云云 今觀此帖 筆力遒勁 排鋪雅潔 幾與華人高手相埒 奇絶奇絶 凡物不博觀而肆加雌黃者皆妄 豈特畫也 遂書幅端以爲藏舌之戒

일본 대마주 희헌 〈풍우구우도〉

일본 대마주對馬州의 희헌喜憲이 그린 〈풍우구우도〉는 내 수집품 속의 물건이
었다. 잃어버린 지 40여 년이 되었는데, 한가로이 거처할 때면 이따금 마음속
에 떠올랐다. 을사년1785 여름에 우연히 상사上舍 진사 안사수安士受 안호安祜와 함
께 이민식李敏植[107]을 방문하여 그가 소장한 서화에 대해 논평을 하였는데, 이
민식이 다시 한 첩을 꺼내니 바로 내가 옛날에 소장했던 희헌의 그림이었다.
화권을 오랫동안 어루만지자니 황홀히 감회가 솟아나 드디어 이민식에게 간
청하여 다른 그림과 바꾸었다. 아, 물건이 옛 주인에게 돌아오니, 또한 운수
가 있는 것인가. 이에 잃어버리고 얻은 전말을 아래에 써서 기록을 남긴다.

일찍이 《석농화원》 '원첩'에 있던 일본 그림에 대해 내가 이러저러한 평을
남겼다.[108] 지금 이 첩을 보건대 필력이 굳세고 힘차며 배치가 고상하고 깨끗
하여 거의 중국의 고수와 대등하니, 기이하고 기이하다. 어떤 물건이든 널리
보지 않고서 성급하게 비평을 가하는 것은 모두 망령된 짓이니, 어찌 그림만
그렇겠는가. 드디어 화폭 끝에 써서 입조심의 경계로 삼는다.

<div align="right">김광국이 짓고 쓴 화제</div>

20 ——————— 태서泰西 〈누각도樓閣圖〉

<div align="right">누각 그림</div>

泰西 樓閣圖

此幅卽泰西刻本也 驟觀之 只如蛛絲 諦視之 又如蠅汚 乃取顯微鏡照之 輒令
人叫奇 蓋向之蛛絲 乃千百界畫 向之蠅汚 乃千百物形 嗟乎竗哉 技至此耶 因

107. 이민식 — 한어 역관으로 활동한 이민식李敏植 1755-?을 가리킨다. 본관은 해주海州, 자는 용늘用訥이다.
역관 집안에서 태어나 1744년 역과에 합격하였다. 강세황, 김홍도, 김광국 등과 어울렸고, 수준 높은 그림
을 다수 수장하였다. 108. 일찍이…남겼다 — '원첩' 권3에 실린 〈채녀적완도〉에 일본의 서화 수준이 낮다
고 평한 것을 가리킨다.

思當時刻之之難 又當幾倍於畵之之難 始知古人棘猴之說 非虛語也 張山來曰
極西 巧思獨絶 然吾儒正以中庸爲佳 無事矜奇鬪巧也 此言良是

태서 〈누각도〉

이 그림은 바로 태서泰西 서양의 판각본동판화이다. 갑자기 보면 단지 거미줄 같
고, 자세히 보면 또 파리똥 같은데, 현미경을 가지고 살펴보면 곧장 사람으로
하여금 기이하다 소리치게 만든다. 아까 거미줄로 본 것은 바로 천백의 계선
이고, 아까 파리똥으로 본 것은 바로 천백의 물상이니, 아 신묘하도다. 기술
이 여기까지 이르렀는가. 당시에 이것을 새기면서 겪은 고생이 그리면서 들
인 노력보다 응당 몇배는 되었을 것을 생각하면, 옛사람이 대추나무 가시에
원숭이를 새겼다는 설이 거짓말이 아님을 비로소 알겠다. 장산래張山來[109]가
말하기를 "극서極西 서양에서는 교묘한 생각이 빼어난데, 그러나 우리 유학은
중용을 아름답게 여기므로 기이함을 자랑하고 기교를 다투는 것을 일삼지
않는다"라고 하였으니, 이 말이 참으로 옳다.

김광국의 화제

21 ———————— 유구琉球 〈화조도花鳥圖〉
꽃과 새

琉球 花鳥圖

國初諸賢之使中國者 多與琉球人唱酬 流傳至今 唯丹靑一種 寥寥無聞 豈東
人不尙畵而然耶 癸卯冬 柳侍郞義養 以副价赴燕 適遇琉球使 留燕都者購得
數幅 其筆法雖平常 勝倭畵則遠矣

109. 장산래 ─ 청淸나라 문인 장조張潮, 1650~?를 가리키며 산래는 그의 자字이다. 호는 심재心齋로 안휘安徽
흡현歙縣 사람이다. 문학가, 소설가, 각서가刻書家로 벼슬이 한림원 공목翰林院孔目에 이르렀다. 저서에 『유몽영
幽夢影』, 『우초신지虞初新志』 등이 있다.

유구〈화조도〉

조선 초에 중국에 사신 간 여러 현인들이 유구인琉球人을 만나 시문을 서로 주고받아 지금까지 전해오고 있는 것이 많다. 오직 그림 한 종류만은 썰렁하게 기록이 없으니, 우리나라 사람들이 그림을 숭상하지 않아서 그런 것인가. 계묘년1783 겨울에 시랑侍郞 유의양柳義養[110]이 부사副使로 연경에 갔을 때, 마침 유구 사신을 만나 연경에 머물던 자로부터 구입하여 몇 폭을 얻었는데, 그 필법이 평범했지만 일본 그림보다는 매우 높았다.

<div style="text-align:right">김광국의 화제</div>

22 —— 명明 기승업祁承爜 《담생당장서약澹生堂藏書約》

借密士祁澹生堂藏書約 書石農畫苑後

余十齡時 僅習句讀 而心竊慕古 有遺書五六架 庋臥樓上 每入樓 啓鑰取閱 尙不能擧其義 然按籍摩挲 雖童子之所喜吸笙搖鼓者 弗樂于此也 先孺人每促之就塾 移時不下樓 繼之以訶責 終戀戀不能舍 比束髮就昏 卽內子奩中物 悉以供市書之値 性又喜史書 生欲得一全史 爲力甚艱 偶聞盱江鄧元錫有函史 活板模行于武林者 遂亟渡錢塘購得之 驚喜異常 不啻貧兒驟富 于富春山中 晝夜展讀 一月而竟 遂苦怔忡不成寐者數月 至有性命之憂 凡過坊肆 委巷深衢 覓有異本 卽鼠餘蠹剩 無不珍重市歸 手爲補綴 館穀之所得 饘粥之所餘 無不歸之書者 北入燕市 雖經籍淵藪 然行囊蕭索 力不能及此 每向市門 倚櫝看書 人輒以王仲任見嘲 余之嗜書 乃在于不解文義之時 至今求之 不得其故 豈眞性生者乎 然而聚散 自是恒理 卽余三十

110. 유의양 — 1718~?. 본관은 전주全州, 자는 계방季方 · 자장子章, 호는 후송後松이다. 1783년 동지사 겸 사은부사冬至使兼謝恩副使로 연경에 다녀왔다. 『동국문헌비고東國文獻備考』, 『춘방지春坊志』, 『국조오례의國朝五禮儀』, 『춘관통고春官通考』 등의 편찬에 참여하였다.

年來 聚而散 散而復聚 亦已再見輪迴矣 今能期爾輩之有聚無散哉 要以
爾輩目擊爾翁一生精力 耽耽簡編 肘弊目昏 慮橫心困 艱險不避 譏訶不辭
節縮饔飧 變易寒暑 猶所不顧 則爾輩又安忍不竭力以守哉 至竭力以守 而
有非爾輩之所能守者 夫固有數存乎其間矣 今與爾輩約 及吾之身則月益
之 及爾之身則歲益之 子孫能讀者 則以一人盡居之 不能讀者 以衆人遞守
之 入架者不復出 蠹嚙者必速補 子孫取讀者 就堂檢閱 閱竟即入架 不得
入私室 親友借觀者 有副本則以應 無副本則辭正本不得出密園外 書目 視
所益多寡 大較近以五年 遠以十年一編次 勿分析 勿覆瓿 勿歸商賈手 如
此而已(右見鮑廷博知不足齋叢書)

畫苑既成之後 常欲以數語題後 懶於把筆 因循未果 歲丁未夏 偶閱密氏士祁
所著澹生堂藏書約者 特書與畫異耳 其嗜好之道同 其購求手摩之勤同 其自幼
至老肘弊目昏 困橫艱險 疾病聚散 及見譏嘲而不顧 無一言不同者 余胸中所
欲言者 澹生氏實有先獲之喜矣 於是掇錄其語 書于石農畫苑帖端 以示兒曹

밀사 기승업[111]의 『담생당장서약』[112]을 빌려 《석농화원》 뒤에 쓰다.

내가 10살 때, 겨우 구두句讀나 익히면서도 마음으로 옛것을 사모하였다.
조상이 남긴 책 5~6시렁이 누각에 배열되어 있어 매양 누각에 들어가 자
물쇠를 열고 꺼내보았다. 아직 그 의미를 다 깨닫지는 못했으나, 책을 어
루만지다 보니 생황을 불고 북을 치는 동자들의 놀이도 이보다 즐겁지는
않았다. 선유인先孺人 돌아가신 어머니께서 매양 학교에 가라고 재촉하였으나,
한참을 누각에서 내려오지 않으면 꾸지람이 이어졌는데도 끝내 아까워
하며 손에서 놓을 수 없었다. 관례를 올리고 장가를 들자, 아내의 경대 속
의 패물은 몽땅 장사치에게 책값으로 넘겨주었다. 성격이 또 사서史書를

111. 기승업 ─ 1563-1628. 명明나라의 장서가로 자는 이광偏光, 호는 이도夷度·광옹曠翁·밀사노인密士老人, 산
음山陰 사람이다. 1604년 진사가 되어 벼슬이 강서포정사江西布政使 우참정右參政에 이르렀다. 평생 서적 수집
에 힘써 10만 권에 달하는 서적을 소흥紹興의 매리梅里에 담생당澹生堂이란 장서각을 지어 보관하였다. 112.
『담생당장서약』─ 기승업이 지은 책이다. 인용된 글은 맨 앞에 서문처럼 붙어 있고, 이어 독서훈讀書訓, 취서
훈聚書訓, 장서훈藏書訓 등 책을 읽고, 모으고, 소장하는 방법과 금기사항이 자세히 서술되어 있다.

좋아하여 평생에 전사全史 한 질을 꼭 얻고 싶었으나, 이를 마련하기에 몹시 힘이 부쳤다. 우연히 우강旴江의 등원석鄧元錫이 지은 『함사函史』[113]를 무림武林에서 활판活版으로 간행한 것이 있음을 듣고서, 드디어 즉시 전당강錢塘江을 건너가서 구입하니, 놀라움과 기쁨이 평소와 달라 가난한 아이가 갑자기 부자가 된 것으로도 비유할 수 없었다. 부춘산富春山에 거처하며 주야로 펼쳐 읽어 한 달만에 마칠 수 있었는데, 결국 몇 달 동안 가슴이 울렁거리며 잠을 자지 못하는 증세에 시달려, 거의 생명을 잃을 염려마저 있었다.

책방에 들르거나 깊은 골목길을 지나다가 기이한 책을 만나면 쥐가 쏠고 좀이 먹었더라도 보배로 여겨 사가지고 돌아와 손수 깁고 꿰맸다. 관청의 녹봉이나 죽을 끓이고 남은 것이 있으면 모두 책값으로 들어갔다. 북쪽으로 연경의 시장에 들어갔을 때, 비록 경적經籍의 숲이었음에도 행낭이 썰렁하여 책을 살수 없으므로 매양 책 시장에 가서 궤짝에 걸터앉아 읽다 보니, 사람들에게 왕중임王仲任[114]이 다시 나타났다는 조소를 받았다. 내가 책을 좋아한 것은 바로 글뜻조차 이해하지 못할 때부터인데, 지금까지 이유를 알려고 해도 그 까닭을 알지 못하겠으니, 참으로 천성에서 나온 것인가.

그런데 모이고 흩어지는 것은 본래 정해진 이치이다. 내가 30년 동안 책을 수장하면서 모였다 흩어지는 두 번의 윤회를 보았으니, 지금 너희들에게 모으고 흩어지지 않기를 기약할 수 있겠는가. 요컨대 너희들이 네 아비가 일생의 정력을 기울여 서적에 탐닉하여, 팔꿈치가 해지고 눈이 침침해지도록 책을 모으는 데 생각을 괴롭히고, 험난한 길도 피하지 않고 꾸지람도 마다하지 않으며, 음식도 줄이고 추위와 더위가 뒤바뀌어도 돌아보지 않았던 모습을 직접 보았다면, 너희들이 어찌 차마 힘을 다해 보호

113. 『함사』 — 명明나라 등원석鄧元錫, 1529-1593이 편찬한 역사서로 정초鄭樵의 『통지通志』를 모방하여 상편上編은 『기전紀傳』, 하편下編은 『20략二十略』으로 구성되어 있다.　114. 왕중임 — 후한後漢의 학자 왕충王充, 27-99?을 가리키는데, 중임仲任은 그의 자이고, 회계會稽의 상우上虞 사람이다. 어려서 집이 가난하여 늘 낙양의 서점가를 돌아다니며 책을 읽었는데 한 번 읽으면 바로 암기하여 마침내 백가百家의 학설에 두루 통달하였다. 또한 저술을 할 때는 방문을 굳게 닫고서 사회 생활을 모두 끊었는데, 이런 생활을 30여 년간 지속하여 『논형論衡』 85권을 완성했다고 한다.

하지 않을 수 있겠는가. 힘을 다해 지키더라도 너희들이 능히 지키지 못할 경우도 있으니, 본래 운수란 것이 그 사이에 존재하는 것이다.

지금 너희들과 약속하니, 내가 살아 있을 때는 달마다 늘렸으니, 너희들 때에는 해마다 늘려나가라. 자손 중 읽을 줄 아는 자가 있으면 한 사람이 모두 차지하고, 읽지 못하거든 여러 사람이 번갈아 지켜라. 시렁에 들어간 책은 다시 내보내지 말고, 좀이 먹은 것은 반드시 빨리 보수하라. 자손 중에 꺼내 읽는 자는 당堂에 나아가 검열하고, 검열을 마치면 즉시 시렁에 넣고 사실私室로 내보내선 안 된다. 친구 중에 빌려 보려는 자가 있으면 부본副本이 있으면 빌려주고, 부본이 없으면 정본正本은 밀원密園 밖으로 내보낼 수 없다는 말로 사절하라. 서목書目은 얼마나 늘어났는지를 비교하여 대략 짧으면 5년, 길면 10년마다 한 번 편차를 해야 한다. 책을 쪼개지 말고, 항아리를 덮지도 말며 장사치의 손에 넘겨주지도 말아야 하니, 이와 같이 하면 될 것이다.(이상은 포정박鮑廷博의 『지부족재총서知不足齋叢書』[115]에 보인다.)

《석농화원》을 완성한 뒤에 늘 몇 마디를 끝에 적고자 했으나, 붓을 잡는데 게을러 미적거리다 실행하지 못하였다. 정미년1787 여름에 우연히 밀사기密士祁[116]가 지은 『담생당장서약澹生堂藏書約』을 보았는데, 책과 그림이란 대상만 달랐을 뿐, 그 좋아하는 방법이 똑같았고 구입하고 매만지는 부지런함이 똑같았다. 또 어려서부터 늙도록 팔꿈치가 해지고 눈이 침침해지도록 마음을 괴롭히고 험난함을 무릅썼고, 모으고 흩어지는 데 따라 기뻐하고 아파했으며, 조롱을 받으면서도 개의치 않았던 것까지 한 마디도 똑같지 않은 곳이 없었다. 내 가슴속에 하고 싶은 말을 담생씨澹生氏 기승업祁承爍가 나보다 먼저 했다는 것이 기뻤다. 이에 그 말을 뽑아 엮어서《석농화원》끝에 써서 아이들에게 남긴다.

<div align="right">김광국이 짓고 쓴 화제</div>

115. 『지부족재총서』— 청淸나라의 장서가 포정박鮑廷博 1728-1814 부자가 30집 208종으로 엮은 총서로 지부족재는 서재 이름이다. 포씨 집안은 상업으로 부를 축적하여, 대대로 전해오는 선본善本을 다수 수집하여 그중에서 희귀한 본을 골라 정밀한 교정을 가하여 출판하였는데, 27집까지는 포정박이 판각한 것이고, 나머지 3집은 그 아들 포지鮑志祖가 이어 판각한 것이다. 116. 밀사기 — 기승업祁承爍의 호인 밀사密士의 뒤에 성인 기祁를 붙인 호칭이다. 당시에 관행적으로 쓰였던 듯하다.

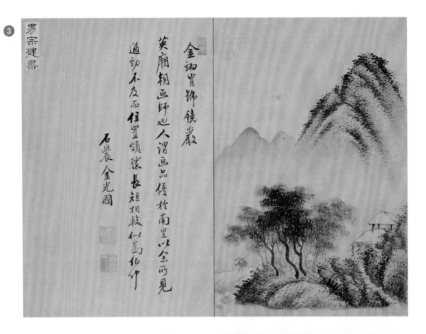

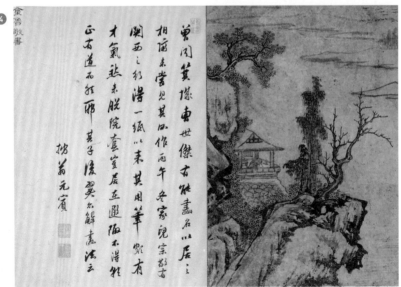

3 ＼ 김익주 〈파조귀래도〉
김광국 화제 · 김종건 글씨
그림 26.7×17.8cm, 제발 26.7×17.8cm
종이에 수묵, 18세기, 선문대학교박물관 소장

4 ＼ 조세걸 〈추림서옥도〉
김광국 화제 · 김노경 글씨
그림 32.2×22.7cm, 제발 32.2×22.7cm
종이에 담채, 17세기, 선문대학교박물관 소장

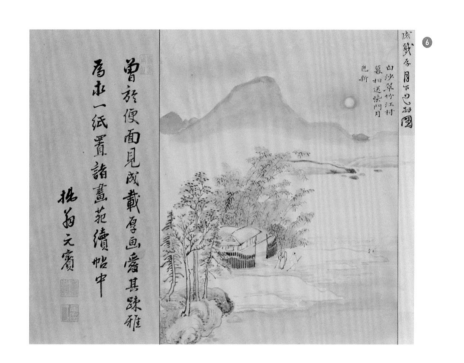

6╲성재후 〈월하송별도〉

김광국 화제 및 글씨
그림 28.5×20.5cm, 제발 28.3×11.5cm
종이에 담채, 18세기, 선문대학교박물관 소장

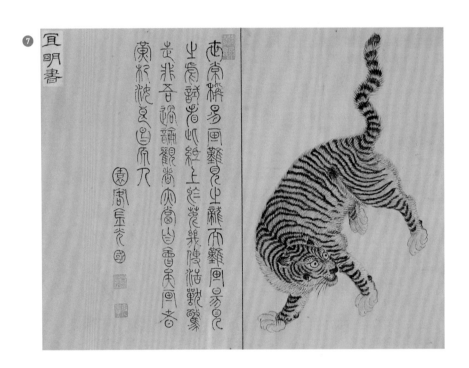

7 ＼ 황기 여량 〈노호도〉
김광국 화제 · 유한지 글씨
그림 20.0×13.0cm, 제발 20.0×13.0cm
종이에 담채, 18세기, 선문대학교박물관 소장

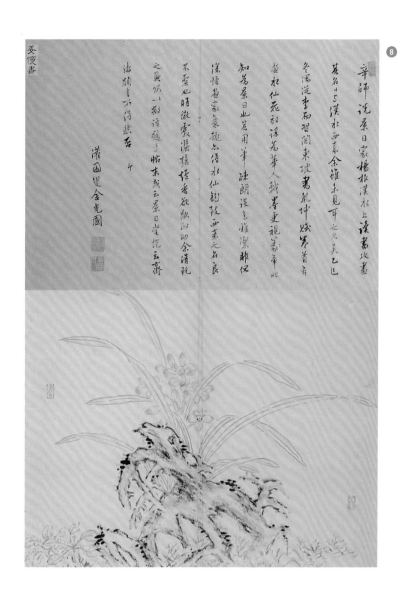

8 ＼ 신사열 〈수선화도〉

김광국 화제 · 강관 글씨
그림 30.5×41.0cm, 제발 30.5×42.1cm
종이에 담채, 18세기, 선문대학교박물관 소장　*현재 장황은 옆으로 붙어 있다.

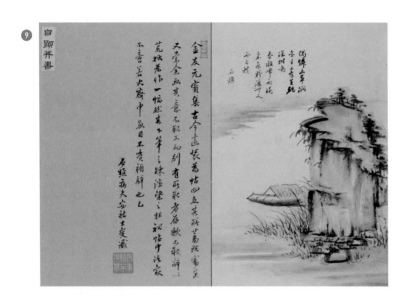

9 ＼ 안호 〈산수도〉

안호 화제 및 글씨
그림 26.7×18.0cm, 제발 26.7×18.0cm
종이에 수묵, 18세기, 선문대학교박물관 소장

10 ＼ 김이혁 〈추산고도도〉

그림 28×20cm
종이에 담채, 18세기, 소장처 미상

*제발이 없이 그림만 유복렬의 『한국회화대관』에 실려 있다.

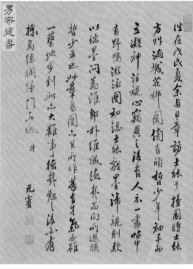

11 ╲ 박유성 〈고목군조도〉

김광국 화제·김종건 글씨
그림 25.0×19.5cm, 제발 25.0×19.5cm
종이에 담채, 1786년, 선문대학교박물관 소장

12 ╲ 오준상 〈수묵매화〉

김광국 화제 및 글씨
그림 29.5×20.2cm, 제발 29.5×20.2cm
종이에 수묵, 1787년, 선문대학교박물관 소장

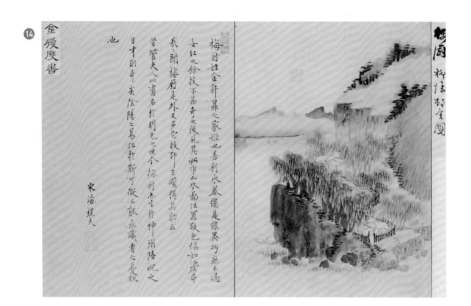

⑭ 金履慶書

梅對姓金昇之家姬此善刻水墨備是辮異巧燃不過
女紅之餘技不無奇之之後乃其所作山水畵位置設色俱如瀘奇
弍開梅嗣是外又多色技許生頗得其助云
昔管夫人以畵名於胡元之世今梅對山人於神州陸沈之
日寸則奇實陰陽之易隹於斯可微乎飮無譲青之憂歎
此

東海棋夫

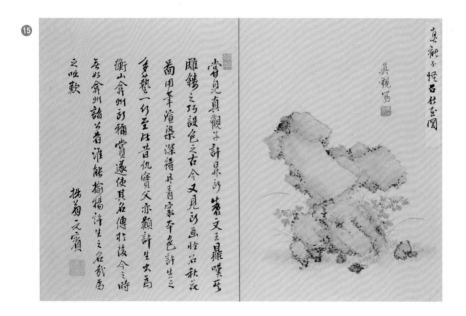

⑮

嘗見真觀子許昇所藁文主鼎嘆乎
雕鏤之巧誠色之古今又見所畵粧名秋花
蔬用筆渲染深得其青家之色許生之
多藝一乎至此昔仇實父亦類許生出爲
衡山翁翁所稱賞遂使其名傳於後今之時
唇好舍州諸益者誰能榆楄許生之名就爲
之吷歎

拱菊元寶

14╲매주 김씨〈창암촌사도〉

김광국 화제·김이도 글씨
그림 23.7×17.2cm, 제발 23.7×17.2cm
종이에 담채, 18세기, 선문대학교박물관 소장

15╲허숭〈괴석추화도〉

김광국 화제 및 글씨
그림 28.5×20.7cm, 제발 28.5×20.7cm
종이에 담채, 18세기, 선문대학교박물관 소장

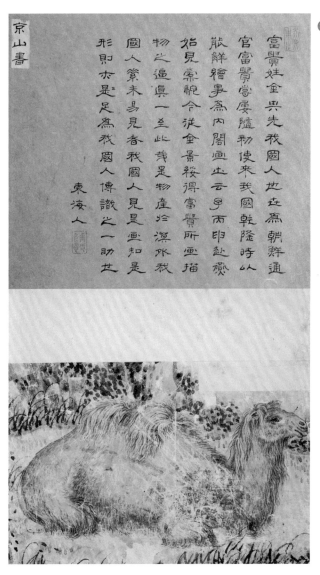

富貴姓金與先我國人也在爲朝鮮通
官富貴嘗慶隨勅使來我國乾隆時以
能鮮繪事爲內閣畫士云多丙旧赴燕
始見橐駝今從金景㻛得富貴所畫描
物之逼真一至此哉是物產於漠水我
國人筭未易見者我國人見是畫知是
形則亦是足爲我國人博識之一助㢤

東海人

京山書

17 ＼ 청 김부귀 〈탁타도〉

김광국 화제·이한진 글씨
그림 20.6×23.6cm, 제발 20.6×23.6cm
종이에 채색, 18세기, 청관재 소장 　　　*현재 장황은 옆으로 붙어 있다.

6

석농화원 습유

石農畵苑 拾遺

1 宋 徽宗皇帝 海上秋鷹圖
　　金光國 題幷書
　　송 휘종황제〈해상추응도〉
　　김광국 화제 및 글씨

2 宋 東坡 蘇軾 子瞻 墨竹
　　金光國 題幷書
　　丹丘 柯九思 題 宜明 書
　　송 동파 소식 자첨〈묵죽〉
　　김광국 화제 및 글씨
　　단구 가구사 화제, 의명유한지兪漢芝 글씨

3 元 松雪齋 趙孟頫 子昻 獵騎圖
　　金光國 題 鄭東敎 書
　　원 송설재 조맹부 자앙〈엽기도〉
　　김광국 화제, 정동교 글씨

4 元 梅道人 吳鎭 仲圭 墨竹
　　梅道人 自題詩幷書 (畫載畫苑補遺)
　　金光國 跋

원 매도인 오진 중규〈묵죽〉
매도인 자작시 및 글씨 (그림은 화
원보유에 실려 있다.)
김광국 발문[117]

5 皇明 古狂 杜菫 懼男 靑山白雲圖
　　金光國 題 男 宗建 書
　　황명 고광 두근 구남〈청산백운도〉
　　김광국 화제, 아들 종건 글씨

6 皇明 五峯 梅花書屋圖
　　金光國 跋 宜明 書
　　황명 오봉문백인文伯仁
　　〈매화서옥도〉
　　김광국 발문, 의명 글씨

7 仁齋 姜希顔 景愚 靑山暮雨圖
　　金光國 題 松園 書
　　인재 강희안 경우〈청산모우도〉
　　김광국 화제, 송원김이도金履度 글씨

─────────────────────────────────────

117. 여기에는 누가 글씨를 썼는지 언급이 없으나, 〈보유〉권1에 중복되어 실린 같은 항목에는 의명宜明 유한
지兪漢芝의 글씨라고 되어 있다.

8 安堅 可度 秋林村居圖
　　恭齋 評
　　金光國 題[118]幷書
　　안견 가도 〈추림촌거도〉
　　공재윤두서尹斗緖 화평
　　김광국 화제 및 글씨

9 退村 據石望遠圖
　　金光國 跋幷書
　　퇴촌김식金埴 〈거석망원도〉
　　김광국 발문 및 글씨

10 石敬 溪山晴樾圖
　　金光國 跋 宜明 書
　　석경 〈계산청월도〉
　　김광국 발문, 의명 글씨

11 師任堂 水墨葡萄
　　東谿 題 松園 書
　　金光國 觀幷書

사임당 〈수묵포도〉
동계조귀명趙龜命 화제, 송원 글씨
김광국 배관 및 글씨

12 灘隱 風竹
　　金光國 題 宜明 書
　　탄은이정李霆 〈풍죽〉
　　김광국 화제, 의명 글씨

13 灘隱 疎竹
　　金光國 跋 松園 書
　　탄은 〈소죽〉
　　김광국 발문, 송원 글씨

14 灘隱 望月圖
　　金光國 題 男 宗敬 書
　　탄은 〈망월도〉
　　김광국 화제, 아들 종경 글씨

118. 題— 본문에는 "跋"로 되어 있다.

15 蓮潭 松下問童圖
金光國 題 鄭東敎 書
연담김명국金鳴國 〈송하문동도〉
김광국 화제, 정동교 글씨

16 恭齋 神龍化身圖
恭齋 自題幷書
공재윤두서尹斗緒 〈신룡화신도〉
공재 화제 및 글씨

17 恭齋 騎牛出村圖
金光國 題 宜明 書
공재 〈기우출촌도〉
김광국 화제, 의명 글씨

18 老稼齋 秋江晩泊圖
金光國 跋 男 宗建 書
노가재김창업金昌業 〈추강만박도〉
긴광국 발문, 아들 종건 글씨

19 觀我齋 賢已圖
觀我齋 自題幷書
金光國 跋 宜明 書
관아재조영석趙榮祏 〈현이도〉
관아재 화제 및 글씨
김광국 발문, 의명 글씨

20 觀我齋 老僧携杖圖
金光國 題 男 宗敬 書
관아재 〈노승휴장도〉
김광국 화제, 아들 종경 글씨

21 觀我齋 山水圖
金光國 題 宜明 書
관아재 〈산수도〉
김광국 화제, 의명 글씨

22 觀我齋 木石圖
金光國 跋幷書
관아재 〈목석도〉

김광국 발문 및 글씨

23 謙齋 江亭晚眺圖
　　金光國 題幷書
　　겸재정선鄭敾 〈강정만조도〉
　　김광국 화제 및 글씨

24 謙齋 平遠山水圖
　　金光國 題 男 宗建 書
　　겸재 〈평원산수도〉
　　김광국 화제, 아들 종건 글씨

25 謙齋 松林寒蟬圖
　　金光國 題 宜明 書
　　겸재 〈송림한선도〉
　　김광국 화제, 의명 글씨

26 玄齋 臥龍菴小集圖
　　金光國 跋 男 宗建 書

현재심사정沈師正 〈와룡암소집도〉
김광국 발문, 아들 종건 글씨

27 玄齋 倣董玄宰山水圖
　　金光國 題 宜明 書
　　현재 〈방동현재산수도〉
　　김광국 화제, 의명 글씨

28 玄齋 倣董北苑山水圖
　　金光國 題 鄭東教 書
　　현재 〈방동북원산수도〉
　　김광국 화제, 정동교 글씨

29 玄齋 萬瀑洞圖
　　金光國 跋 男 宗敬 書
　　東谿 題 黃基天 書
　　현재 〈만폭동도〉
　　김광국 발문, 아들 종경 글씨
　　동계 화제, 황기천 글씨[119]

119. 본문에는 동계東谿 조귀명趙龜命의 화제가 먼저 실려 있다.

30 玄齋 高城三日浦圖
三淵 金昌翕 題 圓嶠 書
東谿 題
澹軒 李夏坤 題 宜明 書
현재 〈고성삼일포도〉
삼연 김창흡 화제, 원교 글씨
동계 화제
담헌 이하곤 화제, 의명 글씨[120]

31 玄齋 山水圖
金光國 跋幷書
현재 〈산수도〉
김광국 발문 및 글씨

32 玄齋 山水圖
金光國 題 宜明 書
현재 〈산수도〉
김광국 화제, 의명 글씨

33 玄齋 指頭畫 山鳥圖

金光國 題 男 宗建 書
현재 지두화 〈산조도〉
김광국 화제, 아들 종건 글씨

34 石農 墨蘭
石農 自題幷書
宜明 兪漢芝 德輝 觀幷書
梨湖釣徒 鄭忠燁 日章 觀幷書
京山 李漢鎭 觀
夕佳 兪駿柱 聖大 觀 宜明 書 (癸丑四月二日 夕佳兪聖大 以病浮脹 與其子繼煥 俱寓于相思洞 取觀拙作 過加歎賞 仍欲題名而不能 竟以其疾死於其月十三日 其子亦患浮脹者 已過三年 是年又死於麻浦之秋水亭 時八月一日也 五朔之內 父子俱沒 可悲也 夕佳 余書畫交也 不忍沒其名 倩其族叔宜明 書其名姓于幅中 以遂其志)
석농김광국金光國 〈묵란〉
석농 화제 및 글씨
의명 유한지 덕휘 배관 및 글씨

120. 김창흡金昌翕과 이하곤李夏坤의 화제만 있을 뿐, 조귀명趙龜命의 화제는 없다.

이호조도 정충엽 일장 배관 및 글씨

경산 이한진 배관

석가 유준주 성대 배관, 의명 글씨(계
축년1793 4월 2일에 석가 유성대가 부창
병浮脹病에 걸려 그 아들 계환繼煥과 함께
상사동相思洞에 기거하였다. 나의 그림을
구경한 뒤에 지나친 칭찬을 하였고, 이어
그림에 이름을 남기려고 하다가 실행하지
못하고서 마침내 그 병으로 그달 13일에
죽었다. 그 아들도 부창병을 앓은 지 이미
3년인데, 이해에 마포의 추수정秋水亭에서
또 죽으니, 8월 1일이었다. 다섯 달 사이에
부자가 함께 죽으니, 비통하다. 석가는 나
의 서화 친구이다. 그의 이름이 사라짐을
차마 볼 수 없어서 족숙族叔 의명에게 부
탁하여 그의 성명을 화폭에 써서 그의 뜻
을 이루어준다.)

35 樂癡生 松下踞坐圖

樂癡生 自書王維詩句

金光國 題[121]幷書

낙치생맹영광孟永光 〈송하거좌도〉

낙치생이 왕유의 시구를 씀

김광국 화제 및 글씨

36 中國 且園 指頭畵 水鳥圖

樂善堂乾隆 詩 圓嶠 書

金光遂 題幷書

宜明 觀幷書

중국 차원고기패高其佩 지두화 〈수
조도〉

낙선당(건륭)시, 원교 글씨

김광수 화제 및 글씨

의명 배관 및 글씨

畵苑後小題

金光國 題幷書

「화원후소제」

김광국 화제 및 글씨[122]

121. 題 — 본문에는 "跋"로 되어 있다. 122. 실제 책에서는 「제화원습유후題畵苑拾遺後」란 제목으로 책의
맨 마지막에 실려 있다.

석농화원 습유

石農畵苑 拾遺

石農 金光國 元賓 │輯	석농 김광국 원빈 │편집
燕巖居士 朴趾源 美庵	연암거사 박지원 미암
京山散人 李漢鎭 仲雲	경산산인 이한진 중운
宜明 兪漢芝 德輝	의명 유한지 덕휘
石樵老叟 安祜 士受	석초노수 안호 사수
梨湖釣徒 鄭忠燁 日章 │觀	이호조도 정충엽 일장 │배관
金倫瑞 景五	김윤서 경오
于野 李光稷 耕之 │校	우야 이광직 경지 │교정

1 ─────────── 송宋 휘종徽宗 〈해상추응도海上秋鷹圖〉

바닷가의 흰 솔개

宋 徽宗皇帝 海上秋鷹圖 金光國

俗傳日本人求徽宗畫 人以白�一幅售之 遂得百金 利其值 更售以十數幅 笑
曰萬機之暇 間有揮灑 安能若是之多耶 以是知前售者亦贋也 徽宗之畫 余所
目擊者 盖不下數十幅 皆有宣和小璽及天下一人之押 是豈盡眞蹟 日本人之言
儘有理也 然畫旣佳矣 贋亦何傷

송 휘종황제 〈해상추응도〉 김광국

세상에 전하는 이야기가 있다. 일본인이 휘종徽宗의 그림을 구하자, 어떤 사
람이 흰 솔개 그림 한 폭을 팔아 1백 금金을 얻고서 돈에 욕심이 생겨 다시 십
여 폭을 팔았다. 일본인이 웃으면서 "만기萬機를 다스리는 여가에 간간이 그
렸을 것인데, 어찌 이렇게 많을 수 있단 말인가?"라고 하였다. 이 때문에 앞
에 팔았던 그림도 가짜임을 알았다고 한다. 휘종의 그림은 나도 직접 본 것
이 수십 폭에 달하는데, 모두 선화宣和라는 작은 도장과 천하일인天下一人이라
는 화압花押이 있었으니 이것이 어찌 모두 진적이겠는가? 일본인의 말이 참
으로 이치에 닿는다. 그러나 그림이 아름다우니, 가짜인들 무슨 상관이랴.

김광국이 짓고 쓴 화제

宋 東坡 墨竹

東坡墨蹟 當時已極珍重 不應流落海外 未敢認以爲眞 而第筆法佳甚 雖是臨
倣 猶見典型 爲置帖中 以待大方之指教

송 동파 〈묵죽〉

동파東坡 소식蘇軾의 필적은 당시에도 몹시 귀중하여 해외로 흘러가지 않았을
것이므로 이것이 진적이라고 감히 말할 수는 없다. 다만 필법이 매우 좋아서
이것이 임모한 작품이라 하더라도 동파의 전형典型을 볼 수 있으므로 화첩 속
에 두고 대방가大方家의 가르침을 기다린다.

김광국이 짓고 쓴 화제

題　　　　　　　　　　　　　　　　　　　　　　　　　柯九思(敬仲 丹丘)

右東坡先生蘇文忠公墨竹圖 墨竹聖於文湖州 文忠親得其傳 故湖州嘗云 吾墨
竹一派 近在彭城 然文忠亦少變其法 文忠云 竹何嘗節節而生 故其墨竹 自下
一筆而上 然後點綴而成節目 爲得造化生意 今此圖 政合此論 余家亦藏蘇竹
一幅 臨摹數百過 雖得其髣髴 終莫能及也 觀此圖 令人起敬 奎章閣學士院鑑
書博士柯九思 識於芳雲軒(淸河書畵舫)

화제　　　　　　　　　　　　　　　　　　　　　　　　　가구사(경중 단구)

이 그림은 동파東坡 선생 소문충공蘇文忠公의 〈묵죽도墨竹圖〉이다. 묵죽은 문호
주文湖州 문동文同에서 완성되었고, 문충공이 그 전통을 직접 이어받았으므로 문

호주가 일찍이 말하기를 "나의 묵죽 일파는 근래 팽성彭城에 있다"라고 하였
다. 그러나 문충공도 그 화법을 약간 변화시켰는데, 문충공이 말하기를 "대
나무가 어찌 한 마디씩 자라나겠는가. 그러므로 묵죽을 그리려면 아래로부
터 한 번의 붓질로 그려 올라간 후에 획을 그어 마디를 만들어야 조물주의
생동하는 뜻을 얻을 수 있다"라고 하였다. 지금 이 그림은 참으로 이 화론에
부합한다. 우리 집안에도 소동파의 대나무 그림 한 폭을 소장했는데, 수백
번 임모하여 비록 비슷한 모습은 얻었으나, 끝내 따라갈 수 없었으니, 이 그
림을 보면 사람으로 하여금 공경심을 불러일으킨다.

규장각 학사원 감서박사鑑書博士 가구사柯九思[123]가 방운헌芳雲軒에서 기록하
다.(청하서화방)

<div align="right">가구사가 짓고 유한지가 쓴 화제</div>

3 ———————— 원元 조맹부趙孟頫 〈엽기도獵騎圖〉
말 타고 사냥하는 그림

元 宋雪齋 獵騎圖 (本橫卷中裁出)　　　　　　　　　　　　　　　金光國

右獵騎圖 松雪道人作也 松雪書法 幾臻二王玅處 畫品亦與倪黃並驅 詩文尤
極清絕 可謂一代奇才 第以宋之宗室仕於元 雖榮冠五朝 名滿四海 人頗譏之
其子雍及孫鳳 俱傳家學 亦爲鑑賞家所珍重云

원 송설재 〈엽기도〉 (본래 횡권이었는데 잘라냈다.)　　　　　　　　　김광국

위 〈엽기도〉는 송설도인松雪道人 조맹부趙孟頫의 그림이다. 송설의 서법은 거의 이
왕二王 왕희지王羲之와 왕헌지王獻之의 신묘함에 이르렀고, 화품도 예찬倪瓚과 황공망

123. 가구사 — 1312-1365. 원元나라 문인·화가. 자는 경중敬中, 호는 단구생丹邱生. 태주台州 사람이다. 문
종文宗의 총애를 받아 규장각 감서박사監書博士에 임명되어 서화와 금석의 감식을 맡아보았다. 시문에 뛰어
났고, 묵죽화에 빼어났으며 서화수장가로서도 저명하였다.

黃公望의 수준과 나란하며, 시문은 더욱 맑고 빼어나니, 당대의 기이한 재주라 일컬을 만하다. 다만 송宋나라 종실宗室로서 원元나라에 벼슬하여 영예가 다섯 조정에서 으뜸이 되고 명성이 사해에 가득하였으나, 사람들이 매우 비웃었다. 그의 아들 옹雍과 손자 봉鳳도 모두 가학을 이어 받아 감상가들이 소중히 여긴다고 한다.

<div align="right">김광국이 짓고 정동교가 쓴 화제</div>

4 —————— <div align="center">원元 오진吳鎭 〈묵죽墨竹〉
먹으로 그린 대나무</div>

元 梅道人 墨竹 吳鎭 (仲圭 梅道人)
晴霏光燭燭
曉日影瞳瞳
爲問東華塵
何如北窓風

梅道人戲呈飮冰先生笑俗陋室

원 매도인[124] 〈묵죽〉 오진 (중규 매도인)
날이 개어 눈빛이 반짝이고
새벽 햇살에 그림자가 영롱하네
묻노니, 동화문의 먼지가
북창의 바람보다 나은가[125]

124. 매도인 — 원元나라 화가 오진吳鎭, 1280-1354을 가리킨다. 자는 중규仲圭, 호는 매화도인梅花道人이고, 가선嘉善 사람이다. 산수와 대 그림에 뛰어나 원말 사대가의 한 사람이 되었다. 125. 동화문의…나은가 — 벼슬살이가 은거 생활보다 못하다는 의미이다. 동화문東華門은 송宋나라 궁성의 동쪽 문으로 관원들이 입조入朝할 때 출입하였다. 북창北窓은 진晉나라 도연명陶淵明이 여름이면 북창北窓의 서늘한 바람 밑에 누워서 스스로 태곳적의 백성으로 일컬은 것을 가리킨다.

매도인梅道人이 장난삼아 그려서 소속루실笑俗陋室 음빙선생飮氷先生께 드리다.

오진이 직접 짓고 쓴 시

跋 金光國

梅道人者 携李吳鎭仲圭也 畫品爲元四大家之一 昔人評其墨竹曰 銅柯石榦
勢欲參天 此幅長不盈尺 然一臠足知大鼎矣 帖左自筆尤豪放 非但畫爲逸品

발문 김광국

매도인梅道人은 휴리携李의 오진吳鎭 중규仲圭이다. 화품으로 원사대가元四大家의
한 사람이 되었다. 옛사람이 그의 묵죽을 평하기를 "구리 같은 가지에 돌 같
은 줄기, 형세가 하늘을 찌를 듯하다"라고 하였다. 이 화폭은 길이가 1자가
못되지만 고기 한 점으로도 큰 솥의 국 맛을 알 수 있다. 첩의 왼쪽에 손수 쓴
글씨는 더욱 호방하여 그림만 일품逸品이 되는 것이 아니다.

김광국이 짓고 유한지가 쓴 발문

5 ——————— 명明 두근杜菫 〈청산백운도青山白雲圖〉
푸른 산 흰 구름

皇明 古狂 青山白雲圖

顧秉謙題杜菫畫卷云 菫字懼男 號古狂 一號靑霞亭 丹徒人也 擧進士不第 遂
絶仕宦 以詩酒自娛 尤善繪事 山水人物 咸臻竗境 今觀其筆法 有北宗濡澁之
意 無南宗疎放之氣 大與顧題不侔 豈余鑑識有所不逮耶 古畫眞蹟之來東土者
甚尠 抑或其贋作耶

황명 고광 〈청산백운도〉

고병겸顧秉謙[126]이 두근杜菫의 화첩에 화제를 쓰기를 "두근의 자는 구남懼男, 호는 고광古狂, 다른 호는 청하정靑霞亭으로 단도丹徒人 사람이다. 진사進士 시험에 낙방하여 드디어 벼슬에 욕심을 끊고 시와 술로 스스로 즐겼다. 그림에 더욱 뛰어나 산수화와 인물화가 모두 신묘한 경지에 이르렀다"라고 하였다. 지금 그의 필법을 보면 북종화의 체삽滯澁한 뜻이 있고, 남종화의 소방疎放한 기운이 없어 고병겸의 화제와 전혀 어울리지 않으니, 혹시 나의 감식안이 미치지 못한 때문인가? 중국의 옛 그림 중에 진적이 우리나라로 흘러온 것이 매우 드무니, 혹시 가짜인가?

김광국이 짓고 김종건이 쓴 화제

6 ———— 명明 문백인文伯仁 〈매화서옥도梅花書屋圖〉

매화꽃 핀 서재

皇明 五峰 梅花書屋圖 (本橫卷中裁出)

此五峰梅花書屋圖也 其筆法紙色 與前所蓄水閣看花圖小無異 必是一卷之分拆者 今又合爲一函中物 延津之釖不足擅奇也 畫評已悉看花帖 不復及焉

황명 오봉 〈매화서옥도〉 (본래 횡권이었는데 잘라냈다.)

이것은 오봉五峰 문백인文伯仁의 〈매화서옥도〉이다. 그 필법과 종이 색이 전에 소장한 〈수각간화도水閣看花圖〉[127]와 조금도 차이가 없으니, 필시 같은 화첩에서 나뉜 것이다. 지금 다시 합하여 하나의 함에 담기니, 연진延津의 검[128]도 기이함을 독차지하기에 부족하다. 화평은 간화첩看花帖에 자세하므로 다시 언급하

126. 고병겸 — 1550-1626. 자는 익암益庵이고 곤산昆山 사람이다. 간신 위충현魏忠賢에게 붙어 권력을 남용하여 오호五虎의 한 사람이란 오명을 얻었다. 127. 〈수각간화도〉 — '원첩' 권2 첫머리에 실린 그림을 가리킨다. 128. 연진의 검 — 진晉나라 장화張華와 뇌환雷煥이 용천龍泉과 태아太阿라는 암수의 두 보검을 각각 소유했는데, 그들이 죽고 나서 두 보검이 스스로 연평진延平津 물속으로 날아 들어가서 두 마리 용으로 바뀌어 유유히 사라졌다는 전설이 있다. 『진서晉書 권36 장화열전張華列傳』

지 않는다.

7 ──────── 강희안姜希顔 〈청산모우도靑山暮雨圖〉

푸른 산 저녁 비

仁齋 靑山暮雨圖

姜希顔 字景愚 號仁齋 世宗朝集賢殿直提學也 善詩能書 兼解繪事 而罕稱雜粗
率之習 二百年(仁廟朝) 以前無能是者 而仁齋獨能之 當時三絶之稱 不爲過也

인재 〈청산모우도〉

강희안姜希顔은 자가 경우景愚, 호는 인재仁齋로 세종 때 집현전 직제학集賢殿直提
學을 지냈다. 시를 잘 짓고 글씨를 잘 썼으며 그림에도 능했는데, 조잡하거나
거친 버릇이 드물었다. 2백 년(인조 조) 이전에는 여기에 이른 자가 없었는
데 인재仁齋가 홀로 능했으니, 당시 삼절三絶이란 호칭도 지나친 것이 아니다.

8 ──────── 안견安堅 〈추림촌거도秋林村居圖〉

가을 숲 속 전원 생활

安堅 秋林村居圖 尹斗緖

安堅 博而不廣 剛而不健 山無起伏 樹少面背 然其高古處 如寒墟小市 古屋危

橋 樹枝攢鍼 石皴雲蒸 森然黯然 自不可及 殆東方之巨擘 醉眠之亞匹

안견 <추림촌거도>

<div align="right">윤두서</div>

안견安堅은 넓지만 광대하지 못하고, 굳세지만 강건하지 못하여 산을 그리면 기복起伏의 형세가 없고, 나무를 그리면 향하고 등진 자태가 적다. 그러나 고고高古한 곳으로, 예컨대 스산한 작은 저자, 오래된 집과 아슬아슬한 다리, 나뭇가지는 바늘을 모아놓은 듯하고, 바위는 주름이 지고 구름이 피어나서 빽빽하고도 암담한 모습은 다른 화가들이 따라갈 수 없다. 아마 우리나라의 거벽이고, 취면醉眠 김시金禔과 쌍벽을 이룬다고 하겠다.

<div align="right">윤두서의 화평</div>

跋

<div align="right">金光國</div>

安堅 字可度 莊憲大王命寫康獻大王御乘八駿馬 仍命集賢殿學士成三問等製贊 其畫之擅名當世 可知也 今見此幅 筆法精工 排鋪瀟灑 無愧乎爲我東北宗之祖也 食祿至護軍

발문

<div align="right">김광국</div>

안견安堅은 자가 가도可度로 장헌대왕莊憲大王 세종이 명하여 강헌대왕康獻大王 태조이 타던 팔준마八駿馬를 그리도록 하고, 이어 집현전 학사集賢殿學士 성삼문成三問 등에게 찬문贊文을 지으라고 명하셨으니, 그의 그림이 당시에 명성을 독차지했음을 알 수 있다. 지금 이 그림을 보면 필법이 정밀하고 배치가 시원스러워 우리나라 북종화의 시조가 되기에 부끄러움이 없다. 벼슬은 호군護軍에 이르렀다.

<div align="right">김광국이 짓고 쓴 발문</div>

9 ——————— 김식金埴 〈거석망원도據石望遠圖〉
바위에 기대 먼 곳을 바라보다

退村 據石望遠圖

此退村據石望遠圖也 筆力勁健 排布得宜 非虛舟諸人所可及 顧以善牛名何哉

퇴촌 〈거석망원도〉

이것은 퇴촌退村 김식金埴의 〈거석망원도〉이다. 필력이 군세고 배치가 적절하여 허주盧舟 이징李澄 등 여러 화가들이 따라갈 수 없다. 그런데 소 그림으로 유명해진 것은 무슨 까닭인가.

김광국이 짓고 쓴 발문

10 ——————— 석경石敬 〈계산청월도溪山晴樾圖〉
산골 계곡의 선명한 나무

石敬 溪山晴樾圖

右溪山晴樾圖 石敬之作也 石敬極力學安可度 筆力排鋪 終讓一籌 然其精細 亦自難得

석경 〈계산청월도〉

이 〈계산청월도〉는 석경石敬의 그림이다. 석경은 온힘으로 안가도安可度 안견安堅를 배웠는데, 필력과 배치는 끝내 한 수 아래이다. 그러나 그 정교하고 세밀함은 역시 얻기 어려운 것이다.

김광국이 짓고 유한지가 쓴 발문

271

11 —————— 사임당師任堂 〈수묵포도水墨葡萄〉

수묵으로 그린 포도

師任堂 水墨葡萄 趙龜命

牛栗並跱儒林 而聽松書申夫人畫 又皆名世絶藝 亦一奇也

사임당〈수묵포도〉 조귀명

우계牛溪 성혼成渾와 율곡栗谷 이이李珥이 나란히 유림儒林에서 우뚝하고, 청송聽松 성
수침成守琛의 글씨와 신부인申夫人 사임당師任堂의 그림이 또 빼어난 예술로 세상에
이름이 났으니, 또한 기이한 일이다.

조귀명이 짓고 김이도가 쓴 화제

觀 金光國

壬子閏月 月城金光國 盥手敬觀

배관 김광국

임자년1792 윤4월 15일, 월성月城 김광국金光國이 손을 씻고 경건하게 배관한다.

김광국이 짓고 쓴 배관

12 —————— 이정李霆 〈풍죽風竹〉

바람에 나부끼는 대나무

灘隱 風竹

人評灘隱風竹曰 風竹蕭蕭然若鳴 七字已盡之 吾何贅

탄은〈풍죽〉

사람들이 탄은灘隱 이정李霆의 풍죽風竹 그림을 평하기를 "풍죽이 우수수 마치 우는 듯하네[風竹蕭蕭然若鳴]"라고 하였다. 일곱 글자로 충분하니 내가 무슨 말을 더하겠는가.

<div align="right">김광국이 짓고 유한지가 쓴 화제</div>

13 ——————— 이정李霆〈소죽疎竹〉
<div align="right">성긴 대나무</div>

灘隱 疎竹

此石陽正萬曆戊午所作 盖其折臂後也 筆力之遒潤 比他作尤奇 實希品也 且
幅上年號 尤令人感懷

탄은〈소죽〉

이것은 석양정石陽正 이정李霆이 만력萬曆 무오년1618에 그린 것이니, 아마 팔뚝을 다친 후의 작품이다. 필력이 굳세고 윤택함이 다른 그림보다 더욱 빼어나니, 참으로 희품希品이다. 또 화폭 위의 연호를 보니, 사람으로 하여금 감회에 잠기게 한다.

<div align="right">김광국이 짓고 김이도가 쓴 발문</div>

달을 바라보다

灘隱 望月圖

灘隱梅竹蘭蕙 在在有之 至於山水人物 余未嘗見之 今得其所作望月圖 盖以
寫竹之筆法 草草爲之 極有蕭散之韻 昔荊蠻民自題其竹曰 聊以寫吾胸中之逸
氣 灘隱之意 其亦類是耶

탄은〈망월도〉

탄은灘隱이 그린 매화, 대나무, 난초 그림은 많이 있으나, 산수화와 인물화는
내가 아직 보지 못했다. 지금 그가 그린 〈망월도〉를 얻었는데, 대나무를 그
리는 필법으로 대강 그렸음에도 몹시 소산蕭散한 운치가 있다. 옛날에 형만
민荊蠻民 예찬倪瓚이 자기의 대 그림에 화제를 쓰기를 "그저 내 마음속 빼어난
기운을 그려냈을 뿐이다"라고 했는데, 탄은의 뜻도 그런 것이 아니겠는가.

김광국이 짓고 김종경이 쓴 화제

소나무 아래에서 동자에게 묻다

蓮潭 松下問童圖

蓮潭筆法 大率粗俗 然時畵人物 或有動人者 至山水 漫滅黯澁 若出異手 噫 才
之難兼 如是哉

연담〈송하문동도〉

연담蓮潭 김명국金鳴國의 필법은 대체로 거칠고 속되지만, 때때로 인물화를 그리면 간혹 사람을 감동시키기도 하였다. 산수화에 이르면 흐리멍덩하고 어색하여 마치 다른 사람이 그린 듯하다. 아, 재주를 겸비하기 어려움이 이와 같은가.

김광국이 짓고 정동교가 쓴 화제

16 ——————— 윤두서尹斗緖 〈신룡화신도神龍化身圖〉
신룡이 몸을 드러내다

恭齋 神龍化身圖 尹斗緖

僕少好畵 不能懇習 厭而棄之 亦多年矣 今觀帖中舊作 輒筆弱力淺 多不滿志
時有可處 其於道盖遠矣 信乎行之之難 若是哉 彦題

공재〈신룡화신도〉 윤두서

내가 젊어서 그림을 좋아했으나 정성껏 익히지 못하고 싫증이 나서 버려둔 지도 여러 해이다. 지금 화첩 속에서 옛날에 그린 것을 보니, 모두 필력이 허약하고 천박하여 대부분 마음에 차지 않는다. 때때로 괜찮은 곳도 있으나 도道에서는 멀다고 하겠다. 참으로 행하기 어렵기가 이와 같도다. 효언孝彦 윤두서尹斗緖이 쓰다.

윤두서가 짓고 쓴 화제

17 —————— 윤두서尹斗緖 〈기우츨촌도騎牛出村圖〉

가을 강 서물녘에 배를 대다
소를 타고 마을을 나서다

恭齋 騎牛出村圖　　　　　　　　　　　　　　　　　金光國

恭齋極有畵才 點染位置 取則唐宋 而方其時中國畵卷之流傳我東者 實罕南宗
澹宕之筆 恭齋之墜入北宗 正坐此耳 然其精密 殆非近時吮毫者所可及也

공재 〈기우츨촌도〉　　　　　　　　　　　　　　　　　김광국

공재恭齋 윤두서尹斗緖는 몹시 그림에 재주가 있어서 색을 칠하고 위치를 정하는
데 당唐·송宋을 본받았다. 그런데 당시 우리나라로 흘러온 중국의 화권畵卷에
남종화의 담탕澹宕한 필치는 드물었으므로 공재가 북종화에 빠져든 것은 참
으로 이 때문이다. 그러나 그의 정밀함은 근래의 화가들이 미칠 수 있는 경
지가 아니다.

김광국이 짓고 유한지가 쓴 화제

18 —————— 김창업金昌業 〈추강만박도秋江晩泊圖〉

가을 강 서물녘에 배를 대다

老稼齋 秋江晩泊圖

老稼齋評人之畵 鑿鑿有理 甚具隻眼 及其自作 遜於議論 允乎其行之之難也
雖然同時畵者 似罕其儔 是則讀書之力也

노가재 〈추강만박도〉

노가재老稼齋 김창업金昌業가 다른 사람의 그림을 논평한 것이 착착 이치에 맞으니, 매우 뛰어난 안목을 갖추었다. 그런데 자신이 그린 그림은 그의 논평보다 못한 점이 있으니, 참으로 행하기가 어려운 것이다. 그러나 당시의 화가들 중에 그와 대등한 자가 드물었으니, 이는 독서의 힘이다.

<div align="right">김광국이 짓고 유한지가 쓴 발문</div>

19 ────────── 조영석趙榮祐 〈현이도賢已圖〉
<div align="right">장기 두기</div>

觀我齋 賢已圖 (本障子裁爲橫卷)　　　　　　　　　　　　　　趙榮祐(宗甫 觀我齋)

成仲以兪齡八駿呂紀寫生二軸 求余賢已圖 用右軍換鵝故事 遂樂而作此

관아재 〈현이도〉[129] (본래 장지에 붙어 있던 것을 잘라 횡권으로 만들었다.)　　조영석 (종보 관아재)

성중成仲 김광수金光遂이 유령兪齡[130]의 〈팔준도八駿圖〉와 여기呂紀의 〈사생寫生〉 두 축을 가지고 와서 나에게 〈현이도賢已圖〉를 그려달라고 요구하면서 우군右軍이 글씨를 써서 거위와 바꾼 고사[131]를 인용하였다. 드디어 즐거운 마음으로 이 그림을 그린다.

<div align="right">조영석이 짓고 쓴 화제</div>

跋　　　　　　　　　　　　　　　　　　　　　　　　　　　　　　金光國

觀我趙子 富文藻而畵入三昧 人有求之者 輒辭不作 盖恐人之以畵師視也 昔阮千里善彈琴 毋貴賤長幼求聽者 終日達宵彈之 而神思冲和 略無怍色 識者

277

129. 〈현이도〉― 바둑이나 장기를 두는 그림이다. 공자가 말하기를 "하루 종일 배불리 먹고 아무 것에도 마음을 쓰지 않고 지내면 참으로 곤란하다. 바둑이나 장기도 있지 않느냐? 그것이나마 두는 것이 하지 않는 것보다는 나을 것이다[飽食終日 無所用心 難矣哉 不有博奕者乎 爲之猶賢乎已]"라고 한 데에서 유래하였다. 『논어論語 양화陽貨』 130. 유령 ― 생몰년 미상. 청淸나라 사람으로 자는 대년大年이고, 항주杭州 사람이다. 산수와 인물에 빼어났고, 말 그림은 당唐나라 화가 조패曹霸, 한간韓幹의 정신을 이었다는 평을 받았다. 131. 우군이… 고사 ― 우군은 우군장군右軍將軍을 지낸 진晉나라 명필 왕희지王羲之를 가리킨다. 왕희지는 본래 거위를 매우 좋아했는데, 산음현山陰縣의 한 도사가 거위를 많이 기르고 있었으므로 그의 요구에 따라 『도덕경道德經』 1벌을 써주고 거위를 얻어 왔다고 한다.

知不可以榮辱也 向使趙子如千里之彈琴 其孰敢以畫師視之也 余獨惜其過於
高 而不及於達也

余嘗謂畫雖一藝 非具一種蕭疎淸曠之韻於胸中者 雖極盡工巧 便落俗套 武侯
右軍 何曾日含毫吮墨 解衣槃礴哉 每一落筆 輒自奇逸 盖其人品本高故也 余
是言初不敢輕題他畫 今於觀我賢已圖乃書

발문 김광국

관아觀我 조자趙子 조영석趙榮祐는 문장이 훌륭하고 그림이 경지에 올랐으나, 이를
구하는 사람이 있으면 번번이 거절하고 그리지 않았으니, 아마 사람들이 화
사畫師로 볼까 두려워했기 때문이리라. 옛날에 완천리阮千里 완첨阮瞻가 거문고를
잘 탔는데, 신분이나 나이를 따지지 않고 듣고자 하는 사람이 있으면 한낮부
터 밤중까지 연주하면서도 정신과 생각이 맑고 온화하여 조금도 싫은 기색
이 없었으니, 식자들은 그것이 그에게 영욕榮辱이 되지 못함을 알았다. 가령
조자趙子가 천리千里가 거문고를 연주하듯 했더라도 누가 감히 화사로 보겠는
가. 나는 그가 지나치게 고상함을 추구하여 달관達觀에 이르지 못했음을 홀로
애석해한다.

나는 일찍이 "그림이 한 가지 기예이지만, 가슴속에 소탈하면서 툭 트인 일
종의 운치를 갖춘 자가 아니면, 공교로움을 다 발휘하더라도 곧장 속된 투식
으로 떨어지고 만다. 무후武侯 제갈량諸葛亮와 우군右軍 왕희지王羲之이 언제 날마다
붓을 입에 물고 옷을 벗은 채 다리를 뻗고 그림을 그렸겠는가? 매양 붓을 대
기만 하면 기이하고 빼어났던 것은 그 인품人品이 본래 높았기 때문이다"라
고 말한 적이 있다. 나는 이 말을 애초에 다른 그림에 화제로 쉽게 쓰지 못했

는데, 지금 관아재觀我齋의 〈현이도〉에 비로소 쓴다.

김광국이 짓고 유한지가 쓴 발문

20 ─────────── 조영석趙榮祏 〈노승휴장도老僧携杖圖〉
지팡이를 든 노승

觀我齋 老僧携杖圖

觀我之畵人物 能分別地位 殆入化境 若以余言爲不然者 盍觀是帖

관아재 〈노승휴장도〉

관아재觀我齋가 인물화를 그리면 능히 지위를 분별할 수 있으니, 거의 조화의
경지에 들었다고 하겠다. 내 말이 옳지 않다고 생각하는 자는 어찌 이 화첩
을 보지 않는가.

김광국이 짓고 김종경이 쓴 화제

21 ──────── 조영석趙榮祏 〈산수도山水圖〉

산수도

觀我齋 山水圖

觀我之長在人物 是卷雖非其本色 亦自蕭灑

관아재〈산수도〉

관아재觀我齋의 장점은 인물화에 있다. 이 화권이 비록 그의 본색은 아니지만 또한 깨끗하고 시원하다.

<div align="right">김광국이 짓고 유한지가 쓴 화제</div>

22 ──────── 조영석趙榮祏 〈목석도木石圖〉

나무와 돌

觀我齋 木石圖

觀我胸中 自有堅確不移之操 覽是帖者 可想見其爲人也

관아재〈목석도〉

관아재觀我齋는 가슴속에 견고하여 변하지 않는 지조를 지니고 있다. 이 화첩을 보는 자는 그의 사람됨을 상상할 수 있으리라.

<div align="right">김광국이 짓고 쓴 발문</div>

23 ——————— 정선鄭敾 〈강정만조도江亭晩眺圖〉

강가 정자에서 저녁 풍경을 바라보다

謙齋 江亭晩眺圖

小島江亭 遠村浦渚 心頭不記是何處江山 而目中宛似經行處 可知其逼眞也

겸재 〈강정만조도〉

작은 섬과 강가의 정자, 먼 마을과 포구를 보면 마음으로는 어느 곳의 강산인지 기억할 수 없으나, 눈앞에 언젠가 지났던 곳과 흡사하게 보이니, 그 핍진함을 알 수 있다.

김광국이 짓고 쓴 화제

24 ——————— 정선鄭敾 〈평원산수도平遠山水圖〉

평원법으로 그린 산수

謙齋 平遠山水圖

此丹靑家所謂三遠中平遠法也 是法雖使玄齋爲之 當遜第一籌 奇絶奇絶

筆法不凡 與尋常之作逈異 可想其揮毫時 神游八荒 眼空四海也

겸재 〈평원산수도〉

이것은 화단畫壇에서 이른바 삼원법三遠法[132] 중에서 평원법平遠法으로 그린 그림이다. 이 화법은 현재玄齋 심사정沈師正로 하여금 그리게 하더라도 응당 한 수

281

132. 삼원법 — 동양의 산수화를 그리는 세 가지 투시법으로 고원高遠, 심원深遠, 평원平遠을 가리킨다. 북송北宋의 화가 곽희郭熙의 『임천고치林泉高致』에서 정립된 이론으로, 산 아래에서 꼭대기를 올려다보는 것을 고원, 산 앞에서 산 뒤를 엿보는 것을 심원, 가까운 산에서 먼 산을 바라보는 것을 평원이라고 한다.

를 양보해야 할 것이니, 몹시 빼어나다.

필법이 범상치 않아 다른 평범한 그림과 현격하게 다르니, 겸재謙齋 정선鄭歚가 이 그림을 그릴 때에 정신이 팔황八荒 팔방에 노닐고 안중에 사해四海를 작게 여 겼음을 상상할 수 있다.

<div align="right">김광국이 짓고 김종건이 쓴 화제</div>

25 ──────── 정선鄭歚 〈송림한선도松林寒蟬圖〉
소나무 숲의 추운 매미

謙齋 松林寒蟬圖

謙齋戲墨寒蟬圖 雖非其長 亦自有一種生動之韻

겸재 〈송림한선도〉

겸재가 장난삼아 그린 한선도寒蟬圖이다. 그의 장기는 아니더라도 일종의 생 동하는 운치를 지니고 있다.

<div align="right">김광국이 짓고 유한지가 쓴 화제</div>

玄齋 臥龍菴小集圖

甲子夏 余訪尙古子於臥龍庵 焚香啜茗 評論書畫 已而天黑如磬 驟雨大作 玄齋自外踉蹌而來 衣裾盡濕 相視啞然 須臾雨止 滿園景色 依然米家水墨圖 玄齋抱膝注視 忽大叫奇 急索紙 以沈啓南法 作臥龍庵小集圖 筆法蒼潤淋漓 余與尙古子共爲歎賞 仍設小酌 極歡而罷 余取之而歸 居常玩惜 後爲儌兒取去 未嘗不往來于懷 辛亥秋 偶過李敏埴用訥 閱其所藏畫卷 所謂臥龍庵小集圖在焉 摩挲追憶 怳如疇昔 而二人者之墓木已拱 余亦老白首矣 俯仰今昔 感懷殊深 乃丐於用訥 而復置我畫苑中 每一披覽 輒爲之愴然移時

현재 〈와룡암소집도〉[133]

갑자년[1744] 여름에 나는 와룡암臥龍庵으로 상고자尙古子 김광수金光遂를 찾아갔다. 향을 피우고 차를 마시면서 서화를 품평하는데, 이윽고 하늘이 바둑돌처럼 어두워지더니 소나기가 퍼부었다. 현재玄齋가 밖에서 허둥지둥 뛰어와서 옷이 다 젖었으므로 서로 바라보면서 아연실색하였다. 잠시 후에 비가 그치자 온 뜨락의 풍경이 마치 미가米家 미불 집안의 수묵도水墨圖와 흡사하였다. 현재가 무릎을 끌어안고 한참 바라보다가 갑자기 멋지다고 소리치며 급히 종이를 찾더니, 심계남沈啓南 심주沈周의 필법으로 〈와룡암소집도〉를 그렸다. 필법이 촉촉하고도 윤택하여 나와 상고자가 함께 감상하고서 이어 간소한 술자리를 마련하여 즐거움을 만끽한 뒤에 헤어졌다. 내가 그 그림을 가지고 돌아와 늘 집에서 완상하며 애지중지하였는데, 나중에 어떤 아이가 훔쳐가버려 늘 가슴 속에 그림이 오락가락하였다. 신해년[1791] 가을 우연히 이민식李敏埴[134] 용눌

133. 전해오는 그림 왼쪽에 "雨後在臥龍庵 乘興仿石田 玄齋[비가 온 뒤 와룡암에서 흥에 겨워 석전의 그림을 방작하다. 현재]"라는 관지가 있다. 134. 이민식 — 240쪽 각주 108번 참조.

用訥을 만나 그의 집에 소장된 화권들을 열람하였는데, 이른바 〈와룡암소집도〉가 그 속에 있었다. 어루만지며 추억하니 황홀하기가 옛날과 같았는데, 두 사람의 무덤에 나무가 이미 굵어졌고 나도 늙어 흰머리가 되었다. 지금과 옛날을 생각해보니 감회가 자못 깊어 이에 용눌에게 애걸하여 그림을 가져다 다시 나의 《석농화원》 속에 넣었다. 매양 펼쳐 완상하노라면 한참 동안 서글픈 마음에 잠기곤 한다.

<div align="right">김광국이 짓고 김종건이 쓴 발문</div>

27 ——— 심사정沈師正〈방동현재산수도倣董玄宰山水圖〉
동기창의 산수도를 방작하다

玄齋 倣董玄宰山水圖
謙玄之畵 世有甲乙之論 余嘗以我東文章家論之 謙翁似谿谷 玄齋似簡易 今得玄齋臨董玄宰帖 有問謙玄之高下者 聊擧曾所私論者對之 問者黙然良久曰 如君言 玄齋勝矣 相與鼓掌大噱 遂以其問答 題于帖左

현재〈방동현재산수도〉
겸재謙齋와 현재玄齋의 그림은 세상에서 누가 낫고 못한지에 대한 논란이 있다. 내가 일찍이 우리나라 문장가에 비교하여 겸재는 계곡谿谷 장유張維과 닮았고, 현재는 간이簡易 최립崔岦와 닮았다고 평한 적이 있다. 지금 현재가 동현재董玄宰 동기창董其昌을 임모한 화첩을 얻었는데, 어떤 사람이 겸재와 현재 중에 누가 나은지 묻기에, 우선 예전의 개인적인 견해로 대답하였다. 질문을 한 자가 한참 묵묵히 있더니, "그대의 말대로라면 현재가 낫군요"라고 하기에 서

<div align="right">*284*</div>

로 박장대소하였다. 드디어 그 문답을 화첩의 뒤에 쓴다.

<div align="right">김광국이 짓고 유한지가 쓴 화제</div>

28 ——— 심사정沈師正 〈방동북원산수도倣董北苑山水圖〉
<div align="right">동원의 산수도를 방작하다</div>

玄齋 倣董北苑山水圖

北苑畵品 當時論者 已置王摩詰李思訓之間 其爲高絶 從可知也 然世代旣遠
眞蹟無傳 常以不得見爲恨 今見玄齋擬作 令人有不見元賓而見如元賓者之喜

현재 〈방동북원산수도〉[135]

북원北苑 동원董源의 화품은 당시에 논평하던 자들도 이미 왕마힐王摩詰 왕유王維과
이사훈李思訓의 사이에 두었으니, 그가 고상하고 빼어났음을 이로써 알 수 있
다. 그러나 세대가 멀어져 진적이 전하지 않으므로 늘 열람하지 못함이 한이
었는데, 지금 현재玄齋가 의작擬作한 그림을 보니, 사람으로 하여금 원빈元賓 김
광국金光國을 보지 못하고도 원빈을 만난 듯한 기쁨을 느끼게 한다.

<div align="right">김광국이 짓고 정동교가 쓴 화제</div>

135. 전해오는 그림 오른쪽에 "擬董北苑 [동북원의 그림을 모의하다]"라는 심사정沈師正의 관지가 있다.

금강산 만폭동

玄齋 萬瀑洞圖 趙龜命

削萬束玉以爲峰 碎千斛珠以爲瀑 是造物者自暴其無盡藏也

현재 〈만폭동도〉 조귀명

1만 묶음의 옥을 깎아 봉우리를 만들고, 1천 섬의 구슬을 부숴 폭포를 만들었으니, 이는 조물주가 스스로 무진장無盡藏한 보배를 드러낸 것이다.

조귀명이 짓고 황기천이 쓴 화제

跋 金光國

萬瀑洞 楓嶽八潭之摠名 余旣不能躡其地 又安可論其勝第 是玄齋晚年作 殊有雄渾之氣 可佳

발문 김광국

만폭동萬瀑洞은 풍악楓嶽 금강산 팔담八潭의 총칭이다. 내가 그 곳을 밟아보지 못했으니, 또 어찌 그 경치를 논할 수 있겠는가. 이 그림은 현재玄齋의 만년작으로 매우 웅혼한 기상이 있으니 훌륭하다.

김광국이 짓고 김종경이 쓴 발문

玄齋 高城三日浦圖　　　　　　　　　　　　　　　　　金昌翕(子益 三淵)

六六峰外 十洲淼矣 瀲灩平湖 宛在中央 此四僊亭之爲妙也 游三日不厭 留六字不滅 豈凡情可容題品

현재 〈고성삼일포도〉　　　　　　　　　　　　　　　　김창흡(자익 삼연)

육육봉六六峰 밖으로 십주十洲 신선이 사는 섬가 아득한데, 출렁이는 너른 호수가 그 중앙에 있으니, 이것이 사선정四僊亭[136]의 오묘함이다. 사흘을 노닐어도 싫증이 나지 않아 여섯 글자[137]를 남겨 사라지지 않으니, 어찌 평범한 심정으로 품평을 할 수 있겠는가.

김창흡이 짓고 이광사가 쓴 화제

題　　　　　　　　　　　　　　　　　　　　　　　　趙龜命

桑下三宿 猶爲禪門之戒 況三日留連於淡粧濃抹比西子之湖耶 四僊 於是乎損三年道心矣

화제　　　　　　　　　　　　　　　　　　　　　　　조귀명

뽕나무 아래서 사흘을 자는 것[138]도 선문禪門 불교에서 경계하는데, 하물며 옅고 짙게 화장을 한 서자西子 서시西施와 같이 아름다운 호수에서 사흘을 머물렀단 말인가. 네 신선은 여기에서 아마 3년의 도심道心이 축났을 것이다.

조귀명의 화제

136. 사선정 ─ 강원도 고성 삼일포三日浦 앞 작은 섬에 세워진 조선시대의 정자로 신라 때 사선四仙인 영랑永郞 · 술랑述郞 · 남랑南郞 · 안상安詳을 추모하기 위해 세웠다고 한다.　137. 여섯 글자 ─ 삼일포三日浦 남쪽 산봉우리 절벽에 새겨진 "영랑도남석행永郞徒南石行"이라는 6글자를 가리키는 듯하다.　138. 뽕나무…것 ─ 승려가 뽕나무 밑에서 3일 저녁을 자기만 해도 미련이 생기게 마련이라는 뜻이다.

題 李夏坤(載大 澹軒)

三日湖 如絶色美人 意態種種具足 所欠者白沙一帶 亦太眞微肌處 若得香山
雪堂輩 以樓臺花木 粧點如西子湖 亦足補缺也

화제 이하곤(재대 담헌)

삼일호三日湖는 절색의 미인과 같아 의태意態가 모두 구비되었는데, 한 줄기의
흰 모래밭이 결점이다. 또한 태진太眞 양귀비의 고운 살결과 닮은 곳에 만약 향
산香山 백거이白居易과 설당雪堂 소식蘇軾의 무리처럼 누대를 짓고 꽃과 나무를 심어
마치 서자호西子湖[139]처럼 꾸밀 수 있다면, 또한 결점을 보완할 수 있을 것이다.

<div align="right">이하곤이 짓고 유한지가 쓴 화제</div>

31 ———————— 심사정沈師正 〈산수도山水圖〉
<div align="right">산수도</div>

玄齋 山水圖

此玄齋漫筆 而筆法極似黃公望 豈或不期然而然耶

현재 〈산수도〉

이것은 현재玄齋가 붓 가는대로 그린 그림인데, 필법이 황공망黃公望과 몹시 닮
았으니, 혹시 기약하지 않았는데도 그렇게 된 것인가.

<div align="right">김광국이 짓고 쓴 발문</div>

139. 서자호 ─ 중국 항주杭州에 있는 서호西湖를 가리킨다. 풍경이 몹시 아름다워 미인 서시西施에 비유하여
서자호라 불렀다가 서호로 약칭하게 되었다.

玄齋 山水圖

此是玄齋之率意弄筆 而極有蕭散自得之趣 但幅左尖峰 恐爲小疵 連抱杞梓
尺朽何傷

현재〈산수도〉

이 그림은 현재玄齋가 뜻 가는 대로 붓을 놀린 것인데, 몹시 소산蕭散하고 만족
스런 흥취가 있다. 다만 화폭 왼쪽의 뾰족한 봉우리가 작은 흠이 될 듯하지
만, 아름드리 가래나무가 한 자쯤 썩었다고 무슨 흠이 되겠는가.

김광국이 짓고 유한지가 쓴 화제

玄齋 指頭畵 山鳥圖

且園指畵 名動中國 玄齋倣而爲之 運指渲染 俱出意表 雖起且園見之 必當却
立稱奇

현재 지두화〈산조도〉

차원且園 고기패高其佩의 지두화는 명성이 중국을 진동시켰다. 현재玄齋가 방작하
여 손가락을 써서 그린 그림이 모두 예상을 뛰어넘으니, 차원을 되살려서 이

289

를 보게 한다면 필시 기이하다고 외치며 뒷걸음질 칠 것이다.

<div align="right">김광국이 짓고 김종건이 쓴 화제</div>

34 ——————— 김광국金光國 〈묵란墨蘭〉
<div align="right">먹으로 그린 난</div>

石農 墨蘭

獨坐幽牕 秋思牢騷 天寄地埋 俱不可得 引觴自酌 微酡上顏 戱展赫蹏 漫作叢
蘭 吾聊以寫吾胸中之氣耳 爲蒲爲蘭 吾何置辨

석농 〈묵란〉

홀로 그윽한 창가에 앉으니 가을 생각이 우울하여 하늘에 부치고 땅에 묻으
려 해도 모두 되지 않으므로 술잔을 당겨 홀로 술을 마셨다. 은근히 취기가
얼굴에 오르자 작은 종이를 펼치고 붓 가는대로 난초 떨기를 그렸다. 나는
마음속의 기분을 그려냈을 뿐이므로 부들이 된들 난초가 된들 내가 구별할
필요가 있겠는가.

<div align="right">김광국이 짓고 쓴 화제</div>

觀 兪漢芝(德輝 宜明)

宜明兪漢芝觀後書

배관 유한지(덕휘 의명)

의명宜明 유한지兪漢芝가 배관하고 쓰다.

<div align="right">유한지가 짓고 쓴 배관</div>

<div align="right">*290*</div>

觀 　　　　　　　　　　　　　　　　　　　　　　　　　鄭忠燁(日章 梨湖)

辛亥嘉平 梨湖釣徒鄭忠燁日章 觀于梅花下

배관 　　　　　　　　　　　　　　　　　　　　　　　　　정충엽(일장이호)

신해년1791 가평嘉平 섣달에 이호조도梨湖釣徒 정충엽鄭忠燁 일장日章이 매화 아래
에서 배관하다.

정충엽이 짓고 쓴 배관

觀 　　　　　　　　　　　　　　　　　　　　　　　　　李漢鎭(仲雲 京山)

京山李漢鎭觀

배관 　　　　　　　　　　　　　　　　　　　　　　　　　이한진(중운 경산)

경산京山 이한진李漢鎭이 배관하다.

이한진의 배관

觀 　　　　　　　　　　　　　　　　　　　　　　　　　俞駿柱(聖大 夕佳)

癸丑孟夏 夕佳俞駿柱聖大 觀于相思洞寓所

배관 　　　　　　　　　　　　　　　　　　　　　　　　　유준주(성대 석가)

계축년1793 초여름에 석가夕佳 유준주俞駿柱 성대聖大가 상사동相思洞 우소寓所에
서 배관하다.

유준주가 짓고 유한지가 쓴 배관

소나무 아래 걸터앉다

中國 樂癡生 松下踞坐圖 　　　　　　　　　　　　　　　　孟永光(貞明 樂癡)

科頭箕踞長松下

白眼看他世上人(王維詩句)

중국 낙치생 〈송하거좌도〉 　　　　　　　　　　　　　　　　맹영광(정명 낙치)

높은 소나무 아래에 맨머리로 걸터앉아,

흰 눈동자로 세상 사람들을 흘겨보네[140](왕유의 시구)

맹영광이 쓴 왕유의 시구

跋 　　　　　　　　　　　　　　　　　　　　　　　　　　　　　　金光國

樂癡生畵 雖祖北宗 神彩流動 筆法精細 東方畵家 罕與爲儔 其自題云寫于四
海之家 似是明統旣墜後所作 想其辭意 深可悲也

발문 　　　　　　　　　　　　　　　　　　　　　　　　　　　　　　김광국

낙치생樂癡生 맹영광孟永光의 그림은 비록 북종화를 본받았으나, 신채神彩가 흐르
고 필법이 정밀하여 우리나라 화가 중에 그의 짝이 드물다. 그가 스스로 화
제를 쓰기를 "사해四海의 집에서 그리다"라고 하였는데, 아마도 명明나라가
이미 망한 뒤에 그린 듯하니, 그의 말뜻을 상상해 보면 몹시 비통하다.

김광국이 짓고 쓴 발문

140. 높은…흘겨보네 ── 당唐나라 왕유王維의 시 「여노원외상과최처사흥종림정與盧員外象過崔處士興宗林亭」에
나오는 말이다. 백안白眼은 미워하는 사람을 만나 흰자위를 보이는 것이다.

中國 且園 指頭畵 水鳥圖　　　　　　　　　　　　　　　　樂善堂集

鐵嶺老人闔李流

畵不用筆用指頭

縱橫揮灑饒奇趣

晚年手法彌警逎

爲吾染指畵蒼虎

氣橫幽壑寒颰颰

落筆伊始鴉雀避

著色欲罷豺狼愁

怒似蒼鷹厲拳爪

炯然霹靂凝雙眸

萬里平川望無極

三株古柏拏龍虯

老人閱世如雲浮

獨於畵法未肯休

此圖贈我實手蹟

筆繪還輸第二籌

高堂晝靜風生壁

却憶行園塞北秋

(此詩本題於且園指頭畵虎　而恭書于水鳥圖下)

중국 차원 지두화〈수조도〉 　　　　　　　　　　　　　　　　『낙선당집』¹⁴¹

철령노인은 염리閻李 염립본閻立本과 이성李成 같은 화가로

그림에 붓을 쓰지 않고 손가락을 썼네

종횡으로 휘두르니 기이한 흥취 넘치고

만년의 수법은 더욱 굳세어 놀랍네

나를 위해 손가락 물들여 호랑이를 그리니

기세가 골짜기에 가득하여 한기가 <u>으스스</u>

붓을 막 놓으니 까마귀 참새가 달아나고

채색을 마칠 즈음 승냥이 이리가 움츠리네

성난 송골매처럼 사나운 발톱 펼치고

번개 같은 불꽃이 두 눈동자에 맺혔네

만리 너른 시내는 끝이 없는데

세 그루 늙은 측백나무는 용과 이무기 같네

노인은 세상살이를 뜬구름처럼 보는데

화법에서만은 쉴 줄을 모르네

이 그림을 내게 주니 손수 그린 진적이라

그림 솜씨는 도리어 중요치 않네

높은 마루 긴 대낮에 벽에서 바람이 생기니

도리어 사냥하던 변방의 가을이 생각나네

(이 시는 본래 차원의 지두화 호랑이 그림에 대한 제화시인데, 물새 그림에 공손히 쓴다.)

　　　　　　　　　　　　　　　　　　건륭제가 짓고 이광사가 쓴 시

題 　　　　　　　　　　　　　　　　　　　　　　金光遂

且道人寫意水鳥 尙古齋(是幅本障子 裁爲橫卷者 尙古齋題 卽其標紙)

141. 『낙선당집』— 140쪽 각주 60번 참조. 인용된 시는 권16에 「고기패지두화호高其佩指頭畫虎」라는 제목
으로 실려 있다.

김광수

차도인且道人 고기패의 사의寫意 수조水鳥 그림. 상고재尙古齋(이 화폭은 본래 장지에 붙어 있

던 그림인데 잘라서 횡권으로 만들었다. 상고재의 화제는 바로 표지이다.)

김광수가 짓고 쓴 화제

觀

俞漢芝

干之甲 支之寅 月之陬 日之人 杞溪俞漢芝名字德輝號宜明 來觀之相與評

배관

유한지

갑인년1794 추월陬月 정월 인일人日 7일에 기계杞溪 유한지俞漢芝 덕휘德輝 호 의명宜明

이 와서 그림과 화평을 배관하다.

유한지가 짓고 쓴 배관

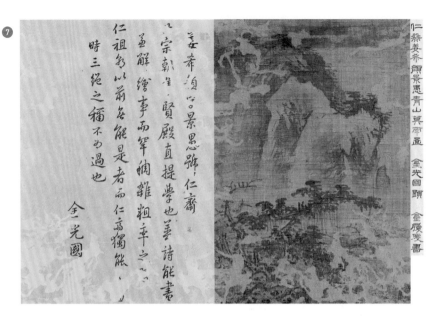

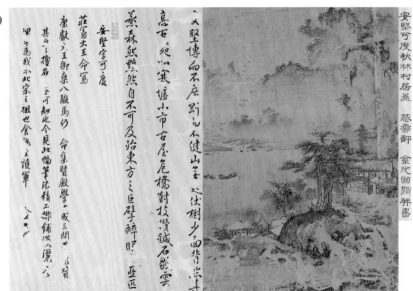

296

7 \ 강희안 〈청산모우도〉

김광국 화제 · 김이도 글씨
그림 29.7×21.0cm, 제발 29.7×21.0cm
비단에 수묵, 15세기, 간송미술관 소장

8 \ 안견 〈추림촌거도〉

윤두서 화평, 김광국 화제 및 글씨
그림 31.5×22.0cm, 제발 31.5×22.0cm
비단에 담채, 15세기, 간송미술관 소장

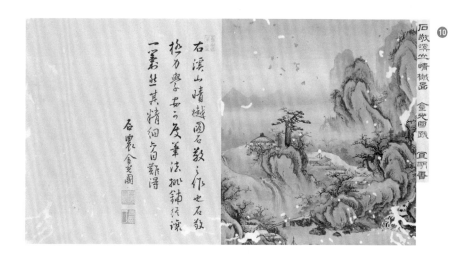

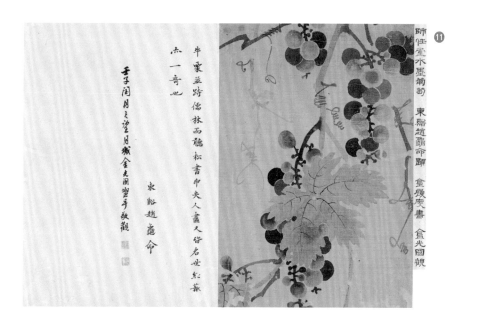

10 ╲ 석경 〈계산청월도〉
김광국 발문·유한지 글씨
그림 25.2×22.0cm, 제발 25.2×22.0cm
종이에 담채, 16세기, 간송미술관 소장

11 ╲ 사임당 〈수묵포도〉
조귀명 화제·김이도 글씨, 김광국 배관 및 글씨
그림 31.5×21.7cm, 제발 31.5×21.7cm
비단에 수묵, 16세기, 간송미술관 소장

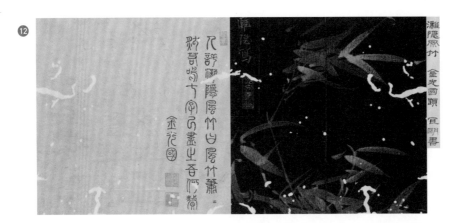

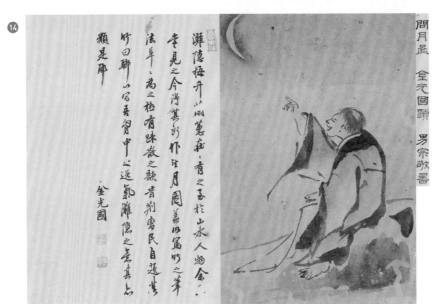

12 ＼ 이정李霆 〈풍죽〉

김광국 화제 · 유한지 글씨
그림 22.0×22.0cm, 제발 22.0×22.0cm
비단에 니금, 17세기, 간송미술관 소장

14 ＼ 이정李霆 〈망월도〉

김광국 화제 · 김종경 글씨
그림 24.0×16.0cm, 제발 24.0×16.0cm
종이에 담채, 17세기, 간송미술관 소장

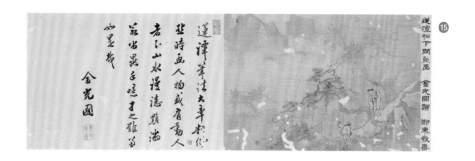

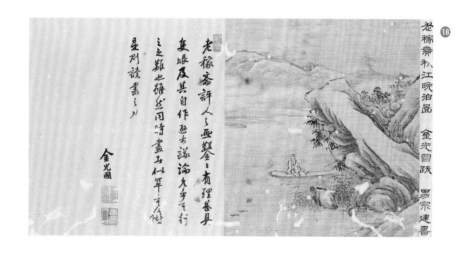

15 ＼ 김명국 〈송하문동도〉

김광국 화제 · 정동교 글씨
그림 14.7×21.8cm, 제발 14.7×21.8cm
비단에 수묵, 17세기, 간송미술관 소장

18 ＼ 김창업 〈추강만박도〉

김광국 발문 · 김종건 글씨
그림 20.5×18.5cm, 제발 20.5×18.5cm
모시에 수묵, 18세기, 간송미술관 소장

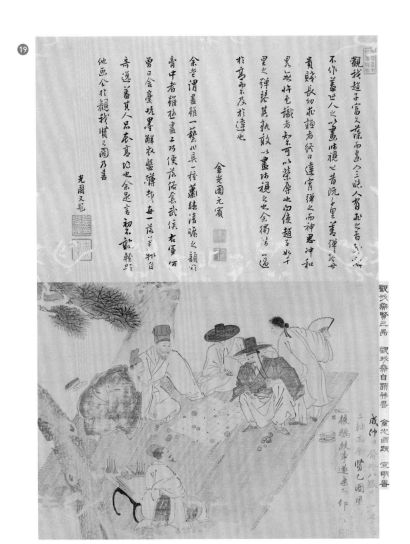

19 ╲조영석 〈현이도〉

조영석 화제 및 글씨, 김광국 발문·유한지 글씨

그림 31.5×43.3cm, 제발 29.0×41.0cm

비단에 채색, 18세기, 간송미술관 소장

*현재 장황은 옆으로 붙어 있다.

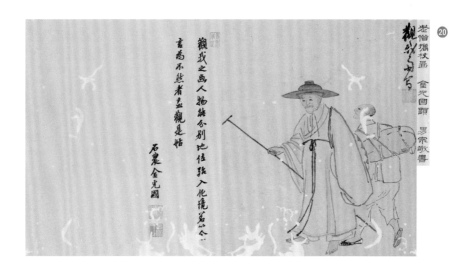

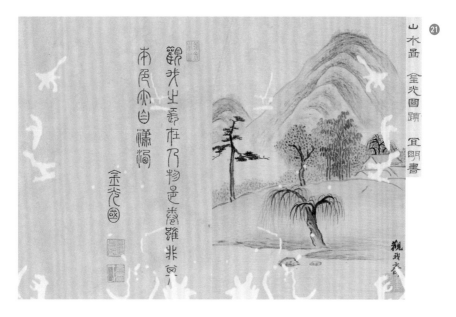

20 ＼ 조영석 〈노승휴장도〉

김광국 화제 · 김종경 글씨
그림 28.0×22.0cm, 제발 28.0×22.0cm
종이에 담채, 18세기, 간송미술관 소장

21 ＼ 조영석 〈산수도〉

김광국 화제 · 유한지 글씨
그림 24.0×17.0cm, 제발 24.0×17.0cm
종이에 담채, 18세기, 간송미술관 소장

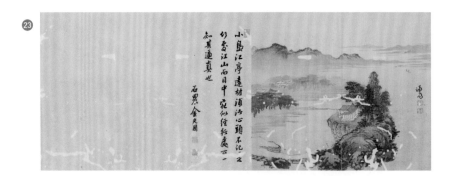

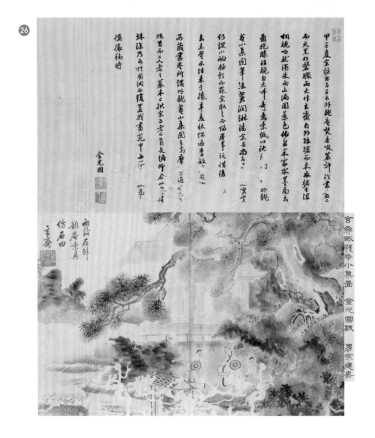

23 ＼ 정선 〈강정만조도〉

김광국 화제 및 글씨
그림 23.5×27.0cm, 제발 18.5×42.0cm
비단에 담채, 18세기, 간송미술관 소장

26 ＼ 심사정 〈와룡암소집도〉

김광국 발문 · 김종건 글씨
그림 28.7×42.0cm, 제발 27.4×41.6cm
종이에 담채, 18세기, 간송미술관 소장

*현재 장황은 옆으로 붙어 있다.

302

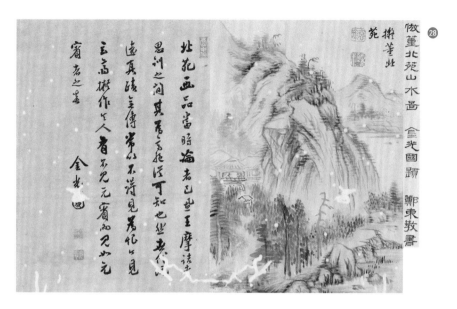

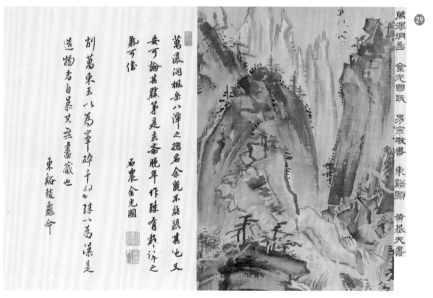

28 ＼ 심사정 〈방동북원산수도〉
김광국 화제 · 정동교 글씨
그림 23.0×16.5cm, 제발 23.0×16.5cm
종이에 담채, 18세기, 간송미술관 소장

29 ＼ 심사정 〈만폭동도〉
김광국 화제 · 김종건 글씨, 조귀명 화제 · 황기천 글씨
그림 32.0×22.0cm, 제발 32.0×22.0cm
비단에 담채, 18세기, 간송미술관 소장

*『석농화원』의 본문에는 조귀명의 화제가 먼저 기록되어 있으나
화첩에는 김광국의 화제가 먼저 쓰여 있다.

六峯如十洲派
云澈瀲平湖窈云中
岩岸田儼夢之為
妙也遊三日不厭留
六字不盡當見情
可容題品

三日湖如純是美人善態絕之具是路久者白沙一
帶不令眞澈肌賽苟得秀山雲半峯以樓臺花木
糚點如甲子湖未足補拱也

澹軒李夏坤

高城三日浦圖　三淵金昌翁題　圓嶠書
澹軒李慶坤題　宜朋書

30 ＼ 심사정 〈고성삼일포도〉
김창흡 화제·이광사 글씨, 이하곤 화제·유한지 글씨
그림 27.0×30.5cm, 제발 27.0×32.4cm
종이에 담채, 18세기, 간송미술관 소장

•『석농화원』에는 조귀명의 화제가 기록되어 있으나 지금은 없다.
•현재 장황은 옆으로 붙어 있다.

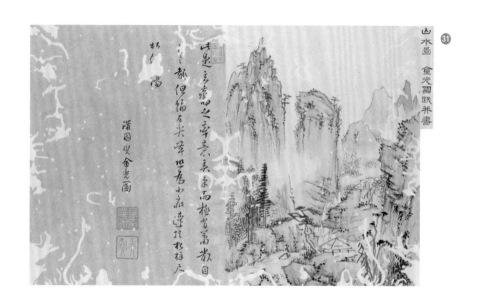

31 ＼ 심사정 〈산수도〉

김광국 발문 및 글씨
그림 29.7×22.7cm, 제발 29.7×22.7cm
종이에 담채, 18세기, 간송미술관 소장

7

석농화원 ─ 보유 (권 1)

石農畫苑 補遺

142. 騎 — 본문에는 "胡"로 되어 있다.

‡원주. 喜胤 璿源系譜作英胤 — 희윤喜胤은 『선원계보璿源系譜』에는 영윤英胤으로 되어 있다.

15 黃執中‡ 葡萄
金光國 題 男 宗建 書
황집중〈포도〉
김광국 화제, 아들 종건 글씨

16 魚夢龍‡ 墨梅
金光國 題幷書
어몽룡〈묵매〉
김광국 화제 및 글씨

17 恭齋 四友圖
金光國 題 宜明 書
공재윤두서尹斗緖〈사우도〉
김광국 화제, 의명 글씨

18 謙齋 墨龍
金光國 題幷書
겸재정선鄭敾〈묵룡〉
김광국 화제 및 글씨

19 峀雲 雪竹
金光國 題 男 宗建 書
수운유덕장柳德章〈설죽〉
김광국 화제, 아들 종건 글씨

20 玄齋 溪山過客圖
金光國 題幷書
현재심사정沈師正〈계산과객도〉
김광국 화제 및 글씨

21 鏡巖 秋樹茅亭圖
金光國 題 松園 書
경암김익주金翊周〈추수모정도〉
김광국 화제, 송원 글씨

22 駱西 老僧圖
金光國 題 宜明 書
낙서윤덕희尹德熙〈노승도〉
김광국 화제, 의명 글씨

‡원주. 黃執中 字時望 號影谷 — 황집중黃執中은 자가 시망時望, 호가 영곡影谷이다.
‡원주. 魚夢龍 字見父 — 어몽룡魚夢龍의 자는 현보見父이다.

23 豹庵 溪山晴嵐圖　　　　　　　　　　　송원 김이도 배관 및 글씨
金光國 題 男 宗建 書
표암강세황姜世晃 〈계산청람도〉
김광국 화제, 아들 종건 글씨

24 煙客 水榭秋色圖
金光國 題幷書
연객허필許佖 〈수사추색도〉
김광국 화제 및 글씨

25 簫僊 夏日江亭圖
金光國 題 宜明 書
소선윤용尹愹 〈하일강정도〉
김광국 화제, 의명 글씨

26 中國 潤軒 指頭畵 人物圖
金光國 題幷書
宋園 金履度 觀[143]幷書
중국 윤헌탁점托霑 지두화 〈인물도〉
김광국 화제 및 글씨

　　143. 觀— 본문에는 "題"라고 되어 있다.

석농화원 ─ 보유

石農畵苑 補遺

石農 金光國 元賓 ｜輯	석농 김광국 원빈 ｜편집
燕巖居士 朴趾源 美庵	연암거사 박지원 미암
京山散人 李漢鎭 仲雲	경산산인 이한진 중운
宜明 兪漢芝 德輝	의명 유한지 덕휘
梨湖釣徒 鄭忠燁 日章 ｜觀	이호조도 정충엽 일장 ｜배관
金倫瑞 景五	김윤서 경오
于野 李光稷 耕之 ｜校	우야 이광직 경지 ｜교정

1 —————————— 송宋 조간趙幹 〈산수山水〉

宋 趙幹 山水 金光國

趙幹 雖學大李將軍 所作山水 極有濃厚濶遠之意 名流後世 果不愧也

송 조간〈산수〉 김광국

조간趙幹이 비록 대이장군大李將軍 이사훈李思訓을 배웠으나, 그가 그린 산수화는
몹시 농후하고 광활한 뜻을 지녔으니, 명성이 후세에 전해짐이 과연 부끄럽
지 않다.

<div align="right">김광국이 짓고 쓴 화제</div>

2 —— 송宋 진거중陳居中 〈소아희투실솔도小兒戱鬪蟋蟀圖〉

宋陳居中 小兒戱鬪蟋蟀圖

陣居中 宋寧宗朝畵院待詔也 昔人評其畵曰 專工人物 着色雄麗 此雖小幅 足
可爲大鼎之一臠也

송 진거중〈소아희투실솔도〉

진거중陳居中은 송宋나라 영종寧宗 조의 화원대조畵院待詔이다. 옛사람이 그의 그
림을 평하기를 "인물화를 전공하였고, 착색이 웅장하고 화려하다"라고 하였
다. 이것이 작은 그림이지만 그의 진면목을 엿보기에 충분하다.

<div align="right">김광국이 짓고 유한지가 쓴 화제</div>

3 —————— 원元 조맹부趙孟頫 〈엽호도獵胡圖〉

사냥하는 중국 사람

元 松雪齋 獵胡圖

此拾遺帖中松雪獵胡圖下段 余始得其上段 今迺合焉 別爲小卷 評語已悉於前
帖 不復及之

원 송설재 〈엽호도〉

이것은 〈습유拾遺〉첩 속의 송설松雪 조맹부趙孟頫의 〈엽호도獵胡圖〉의 아랫부분이
다. 내가 처음에 그 윗부분을 가지고 있었는데, 지금 비로소 합쳐서 따로 소
권小卷을 만든다. 평어評語는 이미 앞의 화첩[144]에 자세하므로 다시 언급하지
않는다.

김광국이 짓고 김이도가 쓴 화제

4 —————— 원元 황공망黃公望 〈부람만취도浮嵐晩翠圖〉

아지랑이 속의 저녁 풍경

元 大癡 浮嵐晩翠圖

黃公望 字子久 號一峰 又號大癡 常熟人也 幼稱神童 能通三敎 傍曉諸藝 善畫
山水 初師董源 晩變其法 自成一家 皴法縱橫 絶無筆墨蹊徑 每欲作畫 必先登
樓 觀風雲變態 以爲布置 此中州人顧銘語也 是幅與所藏層巒書屋圖 筆法相
肖 然其爲眞蹟 亦何可必也

144. 앞의 화첩 — 〈습유〉편의 제3번 〈엽기도獵騎圖〉에 붙은 글을 가리킨다.

원 대치 〈부람만취도〉

황공망黃公望의 자는 자구子久, 호는 일봉一峰, 다른 호는 대치大癡이고 상숙常熟
사람이다. 어려서 신동으로 불려서 삼교三敎에 정통하고 여러 예능에 두루 밝
았다. 산수화를 잘 그렸는데, 처음에 동원董源을 본받았다가 만년에 그 화법
을 변화시켜 스스로 일가를 이루어, 준법皴法을 자유롭게 구사하여 필묵의 옛
법도를 조금도 따르지 않았다. 매양 그림을 그리고자 하면 반드시 먼저 누각
에 올라가 바람과 구름의 변화하는 모습을 관찰하고 나서 배치를 하였다고
한다. 이것은 중국 사람 고협顧鈴의 말이다. 이 화폭은 내가 소장한 〈층만서옥
도層巒書屋圖〉와 필법이 매우 닮았는데, 진적인지는 어찌 장담할 수 있겠는가.

<div align="right">김광국이 짓고 김이도가 쓴 화제</div>

5 ———————— 원元 오진吳鎭 〈묵죽墨竹〉

먹으로 그린 대나무

元 梅道人 墨竹 (梅道人自題詩及金光國跋文 載於拾遺卷第三葉 故不疊)

원 매도인 〈묵죽〉 (매도인이 손수 지은 화제시와 김광국의 발문은 〈습유〉권의 제3엽에 실려 있으므로
중복하지 않는다.)

皇明 靜居 雨後溪山圖

張羽 字來儀 一字附鳳 號靜居 皇明時人也 畫學米氏父子 深得其法 嘗自題其
畫曰 乾坤浩蕩江湖濶 縱我執筆嗟何從 又曰 我縱有心嗟何老 可見其專心於
是技者

幅端有元人柯九思款識 欲以名類鑑賞 取重於後 而全昧時代之倒着 可發一笑

황명 정거 〈우후계산도〉

장우張羽의 자는 내의來儀, 다른 자는 부봉附鳳, 호는 정거靜居로 명明나라 때 사
람이다. 그림은 미불米芾 부자를 배워서 그 화법을 깊이 터득하였다. 일찍이
자신의 그림에 화제를 쓰면서 "천지는 넓고 강호는 광활한데, 내가 붓을 잡
고 누굴 따라야 할꼬"라고 하였고, 또 "나는 마음이 있건만 어찌 이리 늙어만
갈꼬"라고 하였으니, 그가 그림에 온 마음을 기울였음을 볼 수 있다.

화폭 끝에 원元나라 가구사柯九思의 관지款識가 있다. 이것은 명사의 감상으로
후세에 그림 값을 올리려는 의도인데, 시대가 뒤집힌 것을 까맣게 몰랐으니,
한번 웃을 만하다.

<div align="right">김광국이 짓고 쓴 화제</div>

7 ——————— 명明 오위吳偉 〈부감창해도俯瞰滄海圖〉

창해를 굽어보다

皇明 少僊 俯瞰滄海圖

吳偉 字士英 一字次翁 號少僊 兒時收養於錢昕家 每以指畵地作人物山水 後
居金陵 其畵大進 詩亦有超悟 嘗題自畵騎驢圖云

白髮一老子

騎驢去飮水

岸上蹄踏蹄

水中嘴對嘴

宣德年間供奉仁智殿 不喜羈絆 無何乞歸 畵雖北宗 一時同藝者 尠能爲儔云

황명 소선 〈부감창해도〉

오위吳偉의 자는 사영士英, 다른 자는 차옹次翁, 호는 소선少僊이다. 어려서 전흔
錢昕의 집안에서 양육을 받았는데, 매양 손가락으로 땅바닥에 인물과 산수를
그리곤 하였다. 나중에 금릉金陵에 살게 되면서 그림이 크게 진보되었고, 시
또한 수준이 높아서 일찍이 자기가 그린 〈기려도騎驢圖〉에 다음과 같은 화제
시를 썼다.

백발의 어떤 늙은이가

나귀 타고 물 먹이러 가니

언덕에선 발굽과 발굽이 닿고

물에선 주둥이와 주둥이가 닿네

선덕宣德 연간에 인지전仁智殿의 공봉供奉으로 있었는데, 얽매이기를 좋아하지
않아 얼마 안 있어 돌아갔다. 그림은 북종화를 추구하였으나 당시의 화가들
이 그에 필적할 자가 드물었다고 한다.

<div align="right">김광국이 짓고 김이도가 쓴 화제</div>

8 ——————— 이상좌李上佐 〈송단완월도松壇玩月圖〉
<div align="right">소나무 언덕에서 달 구경</div>

李上佐 松壇玩月圖 <div align="right">尹斗緖</div>

李上佐 得安堅之精約 少安堅之森爽

이상좌〈송단완월도〉 <div align="right">윤두서</div>

이상좌李上佐는 안견安堅의 정밀함을 터득하였으나, 안견의 시원스러움은 적다.

<div align="right">윤두서가 짓고 쓴 화평</div>

9 ——————— 사임당思任堂 〈쌍안도雙鴈圖〉
<div align="right">한 쌍의 기러기</div>

思任堂 雙鴈圖 <div align="right">文正公 宋時烈（英甫 尤庵）</div>

申氏 平山大姓 己卯名賢命和之女 資稟絶異 習禮明詩 至其書畫之類 亦臻其
玅 得之者如寶拱璧焉(李公元秀墓表)

사임당〈쌍안도〉 문정공 송시열 (영보 우암)

신씨申氏는 평산平山을 본관으로 하는 큰 성씨로, 기묘명현己卯名賢 명화命和[145]의
딸이다. 자질이 빼어났고, 예를 익히고 시에도 밝았으며, 서화의 종류에서도
신묘한 데까지 이르렀으니, 이를 얻은 자들은 보물을 받드는 듯 소중히 여겼
다.(「이공원수묘표」)[146]

<div align="right">송시열이 지은 「이공원수묘표」</div>

跋 金光國

申夫人 自江陵入京時 有詩曰

慈親鶴髮在臨瀛
身向長安獨去情
回首北村時一望
白雲飛下暮山青

非但愛親之誠 藹然於言外 詩中又有畫意耳

발문 김광국

신부인申夫人이 강릉에서 서울로 들어오면서 시를 지었다.

늙으신 어머님을 강릉에 남겨두고
외로이 서울로 떠나는 이 마음
고개 돌려 북촌을 자꾸 돌아보니
흰 구름만 저문 산을 날아 내리네

145. 기묘명현 명화 — 기묘명현己卯名賢은 1519년에 훈구파가 일으킨 기묘사화己卯士禍에 연루되어 죽거
나 귀양 간 조광조趙光祖, 기준奇遵, 김식金湜, 김정金淨, 한충韓忠 등 신진사림을 일컫는 말이다. 신명화申命和
1476~1522는 조선 전기의 선비로 본관은 평산平山, 자는 계흠季欽이다. 사임당 신씨의 부친이고, 율곡 이이
의 외조부이다. 1516년에 진사시에 합격하였다. 신명화도 신진사림의 한 사람이었으나 적극 가담한 활동
이 없어 기묘사화에 화를 면하였다. 146. 「이공원수묘표」 — 우암尤庵 송시열宋時烈이 율곡 이이의 부친 이
원수李元秀의 행적을 기록한 「감찰증좌찬성이공묘표監察贈左贊成李公墓表」를 가리킨다. 이원수의 본관은 덕수
德水, 자는 덕형德亨, 율곡 이이의 아버지이다. 음직으로 벼슬길에 나가 사헌부 감찰司憲府監察을 역임하였다.

이 시에는 어버이를 사랑하는 정성이 말의 밖으로 드러날 뿐 아니라, 시 속에 또 그림의 뜻을 지니고 있다.

김광국이 짓고 쓴 발문

10 —————— 김시金禔 〈설천행인도雪天行人圖〉
눈 속의 행인

醉眠 雪天行人圖

醉眠金禔 字季綏 安老之子也 繪事粗率 不及安堅之精密 恭齋之評 乃置於安氏之上何也 抑余鑑識 有所不逮耶

취면〈설천행인도〉

취면醉眠 김시金禔는 자가 계유季綏로 안로安老의 아들이다. 그림이 거칠어서 안견의 정밀함에 미칠 수 없는데, 공재恭齋 윤두서尹斗緖가 화평에서 안견보다 위에 둔 것은 무슨 까닭인가. 혹시 나의 감식안이 미치지 못함이 있어서인가.

김광국이 짓고 김종건이 쓴 화제

11 —————— 김식金埴 〈노림한금도蘆林寒禽圖〉
갈대숲의 추운 새

退村 蘆林寒禽圖

退村筆力 本自遒勁 蘆林寒禽 頗有頹昻自在之趣 佳品也

퇴촌〈노림한금도〉

퇴촌退村 김식金埴의 필력은 본래 굳세고 뻣뻣한데, 〈노림한금도〉는 자못 자유로이 즐기는 흥취가 있으니, 가품佳品이다.

<div align="right">김광국이 짓고 쓴 화제</div>

12 ──────── 이희윤李喜胤 〈영모도翎毛圖〉
<div align="right">동물 그림</div>

竹林守 翎毛圖 <div align="right">尹斗緒</div>

竹林守 力量過於伯君 而工夫却有未及

죽림수〈영모도〉 <div align="right">윤두서</div>

죽림수竹林守 이희윤李喜胤는 역량은 백씨伯氏 이경윤李慶胤보다 뛰어난데, 공부는 도리어 미치지 못한다.

<div align="right">윤두서가 짓고 쓴 화평</div>

13 ──────── 이정李霆 〈묵죽墨竹〉
<div align="right">먹으로 그린 대나무</div>

灘隱 墨竹

灘隱之竹 原帖及拾遺帖所收 不爲不多 得輒收之者 以其雨雪風霧 無不逼眞 我東宜無有比肩也

탄은〈묵죽〉

탄은灘隱 이정李霆의 대 그림은 원첩原帖 및 〈습유〉첩에 실린 것이 이미 많지만, 얻기만 하면 싣는 이유는 비, 눈, 바람, 안개에 따라 대나무의 모습을 모두 핍진하게 그렸기 때문이니, 우리나라에 그에 비견될 화가가 없을 듯하다.

<div align="right">김광국이 짓고 김이도가 쓴 화제</div>

14 ——————— 이징李澄 〈방화인인물도倣華人人物圖〉
중국인의 인물도를 방작하다

虛舟 倣華人人物圖

人物設色 俱得唐伯虎妙處 大勝於山水翎毛 觀者毌以北宗忽之
乙卯秋日題虛舟畵

허주〈방화인인물도〉

인물과 설색이 모두 당백호唐伯虎 당인唐寅의 묘처를 터득하여 산수화와 영모화보다 훨씬 뛰어나니, 보는 자들은 북종화라 하여 소홀히 여겨선 안 된다.
을묘년1795 가을날 허주虛舟 이징李澄의 그림에 쓰다.

<div align="right">김광국이 짓고 쓴 화제</div>

15 —————————— 황집중黃執中 〈포도葡萄〉
포도

黃執中 葡萄

葡萄之作 尠臻其妙 易流於俗 黃執中所描 頗能脫灑 令人眼靑

황집중〈포도〉

포도 그림은 신묘함에 이르기 어렵고 저속한 데 떨어지기 십상이다. 황집중
黃執中이 묘사한 포도는 자못 시원스러우니, 보는 사람으로 하여금 반가운 마
음을 갖게 한다.

<div align="right">김광국이 짓고 김종건이 쓴 화제</div>

16 —————————— 어몽룡魚夢龍 〈묵매墨梅〉
먹으로 그린 매화

魚夢龍 墨梅

陳去非墨梅詩曰

粲粲江南萬玉妃
別來幾度見春歸
相逢京洛渾依舊
唯恨緇塵染素衣

余嘗愛此詩 今於魚夢龍墨梅書之

어몽룡〈묵매〉

진거비陳去非[147]의 「묵매시墨梅詩」는 다음과 같다.

찬란한 강남땅 1만 송이의 매화
이별한 뒤로 몇 번이나 봄을 지나쳤나
서울에서 서로 만나도 모두 변함이 없건만
속세의 먼지가 흰옷을 물들인 것이 한스럽네

나는 일찍이 이 시를 애송하였는데, 지금 어몽룡의 묵매 그림에 쓴다.

<div align="right">김광국이 짓고 쓴 화제</div>

17 ———————— 윤두서尹斗緖 〈사우도四友圖〉

<div align="right">네 가지 벗</div>

恭齋 四友圖

右四友圖 恭齋筆也 看書觀畫圍碁彈琴之人 形形如活 色色逼眞 且畫法深得
龍眠之意 甚可貴重也

공재〈사우도〉

이 〈사우도〉는 공재恭齋의 그림이다. 책을 읽고, 그림을 완상하고, 바둑 두고,
거문고 타는 사람들을 살아 움직이듯 핍진한 색채로 그렸다. 또 화법이 용면
龍眠 이공린李公麟의 필의를 깊이 터득하였으므로 몹시 귀중한 그림이다.

<div align="right">김광국이 짓고 유한지가 쓴 화제</div>

147. 진거비 — 진여의陳與義, 1090-1138를 가리키며 거비는 그의 자字이다. 북송北宋과 남송南宋의 교체기를
살았던 시인으로 벼슬은 예부 시랑禮部侍郎에까지 이르렀다. 북송 시기의 시풍은 명쾌하고 발랄하였지만, 남
송 이후에는 비장한 심정으로 비참한 사회상을 읊었다.

18 —————— 정선鄭敾 〈묵룡墨龍〉

정선鄭敾 〈묵룡墨龍〉
먹으로 그린 용

謙齋 墨龍

皇明趙標題南宋陳容畵龍曰 濃墨成雲 噀水成霧 潛見隱約 不可名狀 余於謙
齋畵亦云

겸재〈묵룡〉

명明나라 조표趙標가 남송 때 진용陳容[148]의 용 그림에 화제를 쓰면서 "짙은 먹
으로 구름을 만들고, 물을 뿜어 안개를 이루니, 잠깐 어렴풋이 보였지만, 형
용할 길이 없네"라고 하였다. 나도 겸재의 용 그림에 똑같이 말하겠다.

김광국이 짓고 쓴 화제

19 —————— 유덕장柳德章 〈설죽雪竹〉

유덕장柳德章 〈설죽雪竹〉
눈 맞은 대나무

岫雲 雪竹

岫雲之竹 律之以其道 固有所未至 然亦何可忽

수운〈설죽〉

수운岫雲 유덕장柳德章의 대 그림은 화법으로 평하면 도달하지 못한 점이 있다.
그러나 어찌 소홀히 할 수 있겠는가.

김광국이 짓고 김종건이 쓴 화제

148. 진용 — 남송南宋 말기의 선비 화가로 자는 공저公儲, 호는 소옹所翁, 복당福堂 사람이다. 1235년 진사시
에 합격, 보전 태수莆田太守를 지냈다. 시문에 능하였고, 용 그림으로 당시에 명성이 높았다.

20 ───────── 심사정沈師正 〈계산과객도溪山過客圖〉

산골짜기를 지나가는 나그네

玄齋 溪山過客圖

此玄齋初年作 已能高占地步 如稭笋出地 便有凌雲之勢也

현재〈계산과객도〉

이것은 현재玄齋의 초년작인데, 이미 높은 경지에 도달하였으니, 마치 죽순이
땅에서 나오자마자 구름까지 뚫을 기세를 지닌 것과 같다.

김광국이 짓고 쓴 화제

21 ───────── 김익주金翊周 〈추수모정도秋樹茅亭圖〉

가을 숲 속 초가정자

鏡巖 秋樹茅亭圖

金翊周 筆法濃厚 當時院人 宜讓一頭

경암〈추수모정도〉

김익주金翊周의 필법은 농후濃厚하여 당시의 화원畵院화가들도 한 걸음 양보해
야 할 것이다.

김광국이 쓰고 김이도가 쓴 화제

22 —————— 윤덕희尹德熙 〈노승도老僧圖〉

늙은 승려

駱西 老僧圖

駱西世其家學 而筆法暗滯 不及迺翁遠甚 然此老僧圖 深得緇衣色態

낙서〈노승도〉

낙서駱西 윤덕희尹德熙는 가학을 이어받았으나, 필법이 어둡고 껄끄러워 아버지 윤두서尹斗緖보다 한참 못 미친다. 그러나 이 〈노승도〉는 치의緇衣 승려의 모습을 잘 표현하였다.

김광국이 짓고 유한지가 쓴 화제

23 —————— 강세황姜世晃 〈계산청람도溪山晴嵐圖〉

산골짜기 맑은 노을

豹庵 溪山晴嵐圖

豹庵以蘭名 常自負其畵 肩視謙玄 今覽此帖 雖粗有雅趣 不逮二家遠矣

표암〈계산청람도〉

표암豹庵은 난초 그림으로 유명하였고, 늘 자기 그림에 자부심을 지녀 겸재謙齋나 현재玄齋와 동등하게 보았다. 지금 이 화첩을 보니 비록 약간 고상한 운치는 있으나 두 화가에 한참 못 미친다.

김광국이 짓고 김종건이 쓴 화제

24 ——————— 허필許佖 〈수사추색도水榭秋色圖〉

물가 정자의 가을 풍경

煙客 水榭秋色圖

煙客與豹庵毫生館相友善 其畫法 人皆以北宗短之 吾獨以爲當在南北之間

연객 〈수사추색도〉

연객煙客은 표암豹庵 강세황姜世晃, 호생관毫生館 최북崔北과 매우 친했다. 그의 화법을
사람들은 북종화라 하여 낮게 여기는데, 나는 남종과 북종의 중간에 위치한
다고 생각한다.

<div align="right">김광국이 짓고 쓴 화제</div>

25 ——————— 윤용尹愹 〈하일강정도夏日江亭圖〉

여름날 강가 정자

簫僊 夏日江亭圖

尹愹才氣過人 畫品奇絶 若假之以年 其進不可量也 嘗自號簫僊 又稱虎嵓樵叟

소선 〈하일강정도〉

윤용尹愹은 재기才氣가 남보다 뛰어났고, 화품도 기이하고 빼어났다. 만약 수
명을 더 누렸더라면 그 진보를 헤아릴 수 없었을 것이다. 일찍이 소선簫僊으
로 지호하였고, 호안초수虎嵓樵叟라 일컫기도 하였다.

<div align="right">김광국이 짓고 유한지가 쓴 화제</div>

中國 潤軒 指頭畵 人物圖

托霑詩畵在原帖中 余有論評 今觀其指頭畵 蒼健沈鬱 可愛也

증국 윤헌 지두화 〈인물도〉

탁점托霑의 시와 그림은 원첩原帖 속에 있고 나도 논평을 남겼다.[149] 지금 그의 지두화를 보니 창건蒼健하고 침울沈鬱하여 아낄 만하다.

<div align="right">김광국이 짓고 쓴 화제</div>

題 　　　　　　　　　　　　　　　　　　　　金履度（季謹 松園）

松園居士爲石農所迫 梅花雨朝 戲抹五幅 並觀 歲乙卯

화제 　　　　　　　　　　　　　　　　　　　　김이도（계근 송원）

송원거사松園居士 김이도金履度가 석농石農 김광국金光國이 보채는 바람에 매화우梅花雨가 내리는 아침에 장난삼아 다섯 폭에 글씨를 쓰고 함께 배관하다. 을묘년 1795.

<div align="right">김이도가 짓고 쓴 화제</div>

149. 탁점의…남겼다— '원첩' 권4에 실린 탁점托霑의 〈묵죽墨竹〉에 붙인 김광국金光國의 발문을 가리킨다.

8

석농화원

石農畵苑 補遺

보유 (권2)

150. 家— 본문에는 "圖"으로 되어 있다.

7 謙齋 秋夜獨坐圖
　　王維 詩 白下 書
　　겸재 〈추야독좌도〉
　　왕유 시, 백하 글씨

8 謙齋 輞川閒居圖
　　王維 詩 白下 書
　　겸재 〈망천한거도〉
　　왕유 시, 백하 글씨

9 金光國 題幷書
　　김광국 화제 및 글씨[151]

　　151. 본문에는 「書謙齋畫卷後書謙齋畫卷後」라는 제목이 붙어 있다.

석농화원 —보유·겸재순첩

石農畵苑 補遺。謙齋純帖

石農 金光國 元賓 ㅣ輯	석농 김광국 원빈 ㅣ편집
燕巖居士 朴趾源 美庵	연암거사 박지원 미암
京山散人 李漢鎭 仲雲	경산산인 이한진 중운
宜明 兪漢芝 德輝	의명 유한지 덕휘
梨湖釣徒 鄭忠燁 日章 ㅣ觀	이호조도 정충엽 일장 ㅣ배관
金倫瑞 景五	김윤서 경오
于野 李光稷 耕之 ㅣ校	우야 이광직 경지 ㅣ교정

1 ——————— 정선鄭敾 〈춘일전가도春日田家圖〉

봄날 농촌 풍경

春日田家圖‡ 王維(摩詰)

屋上春鳩鳴

村邊杏花白

持斧伐遠揚

荷鋤覘泉脈

新燕識舊巢

舊人看新曆

臨觴忽不御

惆愴遠行客‡

〈춘일전가도〉 왕유(마힐)

지붕 위에 봄 비둘기 울고

마을 곁에는 살구꽃이 희네

도끼 들고 높은 뽕나무 가지 베고

가래 메고 수맥을 찾아보노라

막 돌아온 제비 옛 둥지 알아보고

옛 친구는 새 달력을 보는구나

술잔을 보고도 문득 마시지 못하고

먼 길 떠난 친구 생각에 서글퍼 하네

왕유가 짓고 윤순이 쓴 시

‡ **원주**. 本集作春中田園作 — 왕유王維의 문집에는 「춘중전원작春中田園作」으로 되어 있다.
‡ **원주**. 本集 新燕作歸燕 舊巢作故巢 — 왕유의 문집에는 "신연新燕"은 "귀연歸燕"으로, "구소舊巢"는 "고소故巢"로 되어 있다.

2 ——————— 정선鄭敾 <전원락도田園樂圖>

전원 생활의 즐거움

田園樂圖

採菱渡頭風急

杖策村西日斜

杏樹壇邊漁父

桃花源裏人家

<전원낙도>

나루 머리에서 마름을 따니 바람이 급하고

마을 서쪽에서 지팡이 짚자 해는 저무네

살구나무 언덕에 어부가 보이니

도화원 속에 인가가 있네

왕유가 짓고 융숭이 쓴 시

3 ——————— 정선鄭敾 <망천적우도輞川積雨圖>

망천별장의 궂은 비

輞川積雨圖‡

積雨空林煙火遲

蒸黎炊黍餉東菑‡

漠漠水田飛白鷺

‡ 원주. 本集作積雨輞川莊作 — 왕유의 문집에는 「적우망천장작積雨輞川莊作」으로 되어 있다.
‡ 원주. 本集黎作藜 — 왕유의 문집에는 "려黎"는 "려藜"로 되어 있다.

336

陰陰夏木囀黃鸝
山中習靜觀朝槿
松下淸齋折露葵
野老與人爭席罷
海鷗何事更相疑

〈망천적우도〉
오랜 비에 빈숲에선 연기가 느리게 오르고
명아주 반찬 기장밥 지어 동쪽 밭으로 내가네
넓디 넓은 논에는 백로가 날고
그늘 짙은 여름 숲엔 꾀꼬리 우네
산 속에서 조용히 공부하며 아침 무궁화를 보고
소나무 아래 맑게 재계하며 이슬 젖은 아욱을 꺾네
시골 노인네 자리다툼 끝냈는데
갈매기는 어이 아직 의심하는고

왕유가 짓고 윤순이 쓴 시

337

4 ──────── 정선鄭敾 <별망천도別輞川圖>

別輞川圖‡

依遲動車馬

惆悵出松蘿

忍別青山去

其如綠水何

<별망천도>

느리게 수레를 몰아

서글픈 마음으로 송라숲을 나오네

차마 청산을 떠날 수 있으랴

푸른 물결을 어찌하랴

왕유가 짓고 윤순이 쓴 시

5 ──────── 정선鄭敾 <증배수재도贈裵秀才圖>

배수재에게 그림을 주다

贈裵秀才圖‡

寒山轉蒼翠

秋水日潺湲

倚杖柴門外

‡**원주**. 本集作別輞川別業 — 왕유의 문집에는 「별망천별업別輞川別業」으로 되어 있다.
‡**원주**. 本集作輞川閒居贈裵秀才迪 — 왕유의 문집에는 「망천한거 증배수재적 輞川閒居 贈裵秀才迪」으로 되어 있다.

臨風聽暮蟬

渡頭餘落日

墟里上孤煙

復値接輿醉

狂歌五柳前

<증배수재도>

차가운 산은 푸름 더하고

가을 물은 날마다 졸졸 흐르네

사립문 밖에 지팡이 짚고서

바람 쐬며 저녁 매미소리 듣네

나루터에 지는 해 비치고

마을엔 한 줄기 연기 오르네

다시 접여를 만나 취하고서

오류선생 집 앞에서 미친 듯이 노래 부르네[152]

왕유가 짓고 윤순이 쓴 시

152. 다시…부르네 — 접여接輿는 공자와 동시대의 초楚나라 은자로, 공자가 벼슬길을 단념하도록 노래로 일깨운 고사가 있다. 『논어論語 미자微子』 오류선생五柳先生은 진晉나라 은자 도연명陶淵明이 집 앞에 다섯 그루의 버드나무를 심고 자칭한 말이다.

6 ——————— 정선鄭敾 <귀숭산도歸嵩山圖>

숭산에 돌아오다

歸嵩山圖‡

清川帶長薄

車馬去閒閒

流水如有意

暮禽相與還

荒城臨古渡

落日滿秋山

迢遞嵩高下

歸來且閉關

<귀숭산도>

맑은 시내가 긴 숲을 감싸

수레 타고 한가로이 지나네

흐르는 물은 뜻이 있는 듯하고

저녁 새들은 짝을 지어 돌아가네

무너진 성은 옛 나루를 굽어보고

지는 해는 가을 산에 가득하네

가물가물한 숭산 아래

돌아와 대문을 걸어 잠그네

왕유가 짓고 윤순이 쓴 시

‡원주. 本集作歸崇山作 — 왕유의 문집에는 「귀숭산작歸崇山作」으로 되어 있다.

秋夜獨坐圖

獨坐悲雙鬢

空堂欲二更

雨中山果落

燈下草蟲鳴

白髮終難變

黃金不可成

欲知除老病

惟有學無生

〈추야독좌도〉

홀로 앉아 흰 귀밑털을 슬퍼하다 보니

텅 빈 마루 한밤중이 되었네

빗속에 산과일 떨어지고

등잔 아래 풀벌레 우네

백발은 끝내 검게 변하기 어렵고

단사로 황금을 만들 수도 없네

생로병사 고통을 제거하고자 한다면

오직 불생불멸의 도를 배울 뿐이네

왕유가 짓고 윤순이 쓴 시

망천별장의 한가로움

輞川閒居圖

一從歸白社

不復到靑門

時倚簷前樹

遠看原上村

靑菰臨水映

白鳥向山飜

寂寞於陵子

桔槔方灌園

<망천한거도>

백사 마을로 돌아온 후로

다시는 동문에 가지 않았네

때로 처마 앞 나무에 기대어

멀리 벌판의 마을을 바라보네

푸른 부들은 물에 비치고

백조는 산을 향해 날아가네

적막한 오릉자는

두레박으로 채마 밭에 물을 대네[153]

왕유가 짓고 윤순이 쓴 시

153. 오릉자는⋯대네 — 오릉자는 전국戰國시대 제齊나라의 고사高士 진중자陳仲子이다. 형 진대陳戴가 제나라의 공경公卿으로 만종萬鍾의 봉록을 받았는데, 이를 의롭지 못하다 여겨 처자와 함께 초楚나라로 옮겨와 오릉於陵에서 살면서 오릉중자於陵仲子라고 자칭하였다. 초나라 왕이 그를 정승으로 삼으려 하자 도망쳐서 남의 정원지기를 하였다. 『고사전高士傳 권중卷中 진중자陳仲子』

書謙齋畵卷後

謙翁平生繪事 好取右丞詩爲題 而輞川莊卄詠尤絶 故翁取之尤多 盖翁於右丞
慕其詩而寓之畵也 若其蘭柴椒園之勝 特其餘事耳 人不解其意 每見翁畵右丞
詩 率謂之輞川莊 翁亦謬應以輞川莊 此意翁旣不蘄人知 人亦竟無知者 甲寅
春偶得靜存金尙書所藏謙齋八幅 亦世所謂輞川莊圖 余不耐口癢 爲之道破 翁
若有知 想憎余多口 欲付犁舌獄也

嘗見趙東谿題槎川所藏海嶽圖云 一源金剛帖 皆鄭敾畵 而三淵逐幅有題語 惜
不令尹仲和書之 以備三絶耳 此幅旣謙齋畵 又以白下筆書者爲右丞詩 可稱三
絶 傍有一客曰 三分鼎峙 然後方可謂三絶 玆幅之畵之書之於之詩 强弱太不
侔 譬之諸葛瑾誕之於臥龍 不得爲難弟矣 滿座爲之絶倒‡

「서겸재화권후」

겸재謙齋 정선鄭敾옹은 평생 그림을 그리면서 우승右丞 왕유王維의 시를 화제로 쓰
기 좋아했는데, 망천장輞川莊을 읊은 20수가 더욱 빼어났으므로 겸재옹이 이
를 쓴 것이 더욱 많았다. 이는 겸재옹이 우승에 대해 그 시를 사모하여 그림
에 그려 넣은 것이리라. 저 난시蘭柴와 초원椒園154의 승경은 중요치 않은 일에
불과하다. 사람들은 그의 뜻을 이해하지 못하고서 매양 겸재옹의 그림에 쓴
우승의 시를 보면, 대뜸 망천장을 그린 것이라고 말하고, 겸재옹도 그냥저냥
망천장이 맞다고 대답하였다. 겸재옹은 이런 뜻을 남이 알아주기를 바라지
않았고, 남들도 끝내 아는 자가 없었다. 갑인년1794 봄에 우연히 정존靜存 김상

154. 난시와 초원 — 왕유王維의 별장이 있던 망천가에 있던 승경으로, 왕유는 배적裵迪과 이곳을 거닐며 시
를 주고받았다.
‡ 원주. 不得爲以下 當作難兄難弟 滿座爲之絶倒 — 부득위不得爲 이하는 마땅히 "난형난제 만좌위지절도難兄
難弟 滿座爲之絶倒"라고 써야 한다.

서金尚書가 소장한 겸재의 8폭 그림을 얻었으니, 이것이 세상에서 이른바 〈망천장도輞川莊圖〉이다. 나는 입이 간지러운 것을 참지 못하고서 다 말해버렸으니, 겸재옹이 지각이 있다면 내가 말이 많음을 미워하여 이설옥犁舌獄 혀를 빼서 따비를 만들어 밭을 간다는 지옥에 처넣고 싶어할 것이다.

일찍이 조동계趙東谿 조귀명趙龜命가 사천槎川 이병연李秉淵이 소장한 〈해악도海嶽圖〉에 화제를 쓰기를 "일원一源 이병연이 소장한 금강첩金剛帖은 모두 정선鄭敾의 그림인데, 삼연三淵 김창흡金昌翕이 폭마다 화제를 남겼으니, 윤중화尹仲和 윤순尹淳를 시켜 글씨를 써서 삼절三絶을 구비하지 못한 것이 애석하다"라고 하였다. 이 화폭이 이미 겸재의 그림이고, 또 백하白下 윤순尹淳의 글씨로 우승右丞의 시를 썼으니, 삼절三絶이라 일컬을 만하다. 어떤 나그네가 "셋이 균등하게 맞서야 삼절이라고 일컬을 수 있는데, 이 화폭의 그림과 글씨에 저 시를 쓴 것은 강약强弱이 너무도 대등하지 못하오. 비유하자면 제갈근葛瑾誕이 나왔어도 와룡臥龍 제갈량諸葛亮에게는 난형난제가 되지 못하는 것과 같소"라고 하였다. 온 좌석 사람들이 포복절도하였다.

김광국이 짓고 쓴 화제

9

석농화원 별집

石農畵苑 別集

총목總目 ——————————————————————————

155. 현재 국립중앙박물관에 소장되어 있는《화원별집》의 표지 글씨를 가리킨다. 156. 원문과 해석은 각
가 다음과 같다 "姜仁齋 泠泠若松下風 足稱詞林墨戱 李不害 該博工緻 亞於可度 而開：則有勝 石敬 龍首
巉巖 頗得寫生法 尹仁傑 是咸允德者流 而筆法木強 局面亦窄 盖緣不識疎疎密密之法耳 咸允德 布置開染 自
是院中老手 李正根 亦祖可度 筆法瞻巧 能爲遐遠 可爲不害前驅 鶴林亭 剛緊雅潔 而恨其陜小 李楨 少年才氣
自成一家 冠絕近古 而惜其畵畵耳 鄭世光 愷悌精密 頗得可度筆意 而筆鋒少滯 蒼潤不及 金明國 筆力之健 墨
法之濃 積學所得 能爲無象之象 傑然名家 而氣質粗疎 終啓院家陋習 自是畵學異端 洪子徵 不師古而自立 喜
作片幅小景 草草點綴 亦士林好奇" "강인재강희안는 시원스럽기가 소나무 아래 부는 바람과 같아 사림詞林의
묵희라 일컬을만하다. 이불해는 해박하고 치밀한 점이 안견에 버금가지만, 개활함은 더 나은 점이 있다. 석
경은 홀로 우뚝 솟아 자못 사생법을 터득하였다. 윤인걸은 함윤덕의 유파이지만 필법이 융통성이 없고 화면
역시 협소하니, 대체로 성글고 빽빽한 법을 모르는 데서 기인한다. 함윤덕은 구도와 채색에서 화원 중에 원
숙한 솜씨라 할 수 있다. 이정근은 그 또한 안견을 배워서 필법에 기교가 넘치고 원근법에 능한 점은 이불해
의 선구라고 할 수 있다. 학림정이경윤은 굳세면서 견고하고 우아하면서 깨끗하나 그 협소함이 한스럽다. 이
정李楨은 소년시절부터 재주가 뛰어나 스스로 일가를 이루어 근고近古에 으뜸이 되었으나, 그림으로만 그친
점이 애석하다. 정세광은 화평하고 즐겁고 단아하고 정밀함은 자못 안견의 필의를 얻었으나, 붓끝이 약간 무
디고 창윤함이 미치지 못한다. 김명국은 힘찬 필력과 농익은 묵법이 오랜 배움을 통해 터득하여, 어떤 대상
이든 잘 그려낼 수 있어 걸출한 명가가 되었다. 그러나 기질이 거칠고 성기어 마침내 화원의 누습을 열었으
므로 그림에서 이단이 되었다. 홍자징홍득귀은 옛 것을 스승으로 삼지 않고 스스로 이루었다. 작은 화폭에 작
은 경치를 즐겨 그려 대강 구성해냈으니, 역시 사림士林의 호기심에 불과하다."

157. 원문과 해석은 각각 다음과 같다. "剛柔 動靜 强弱 緩急 硬活 方圓 扁突 通滯 肥瘦 疾徐 輕重 長短 巨細者 筆法也 陰陽舒慘 濃淡遠近 高深面背 渲染漬破者 墨法也 筆法之工 墨法之妙 妙合而神 物以付物者 畵之道也 故有畵道焉 有畵學焉 有畵識焉 有畵工焉 有畵才焉 能通萬物之情 能辨萬物之象 包括森羅 揣摩裁度者 識也 得其象而配之以道者 學也 規矩製作者 工也 匠心應手 行☒所無事者 才也 至此而畵之道成矣" "굳셈과 유연함, 움직임과 고요함, 강함과 약함, 완만함과 급함, 단단함과 활발함, 네모짐과 둥긂, 치우침과 돌출함, 통함과 막힘, 통통함과 홀쭉함, 빠름과 느림, 가벼움과 무거움, 길고 짧음, 거대함과 세세함 등은 필법이다. 음과 양이 펼쳐지고 수축하는 것, 농담과 원근, 높고 깊음과 향하고 등진 것, 먹과 안료를 칠하는 것 등은 묵법이다. 필법의 공교함과 묵법의 오묘함이 묘하게 어우러져서 신격神格에 이르고, 만물에 만물다움을 부여함은 그림의 道이다. 그러므로 그림에는 화도畵道가 있고, 화학畵學이 있고, 화식畵識이 있고, 화공畵工이 있고, 화재畵才가 있다. 만물의 본질에 능통하고 만물의 형상을 판별할 수 있으며, 삼라만상을 포괄하여 마음으로 헤아릴 줄 아는 것이 식識이다. 의상意象을 터득하여 도에 맞게 안배하는 것이 학學이다. 법도에 맞게 제작하는 것이 공工이다. 마음에 따라서 손이 자유자재로 움직이는 것이 재才이다. 여기에 이르면 그림의 도道가 완성된다." **158.** 현재 국립중앙박물관에 소장된 《화원별집》에는 수록되어 있지 않다.

45 觀我齋 老僧濯足圖 (是幅之行筆落
款字畫 不類觀我 故心常疑之 一日金弘道來
閱曰 此數十年前李守夢倣觀我 爲之幷書宗
甫二字 又刻印章印之而贈吾者也 今復見之
如逢故人 今聞金弘道言 果非觀我所作也 守
夢進士李行有小名 亦有能書名)

관아재조영석趙榮祏 〈노승탁족도〉

(이 화폭의 붓놀림, 낙관, 자획이 관아재의
그림과 닮지 않았으므로 늘 마음속으로 의
심했다. 어느 날 김홍도金弘道가 와서 열람
하고서 "이것은 수십 년 전에 이수몽李守夢
이 관아재를 방작하여 그리고, 종보宗甫 두
글자를 함께 썼으며, 또 도장을 새겨서 찍고
서 나에게 준 그림이오. 지금 다시 보게 되
니, 마치 옛사람을 만난 듯하오"라고 하였
다. 지금 김홍도의 말을 들으니, 과연 관아
재가 그린 것이 아니다. 수몽守夢은 진사進
士 이행유李行有의 어렸을 때 이름인데, 그
도 글씨를 잘 써서 이름이 있었다.)

46 駱西 西湖放鶴圖
낙서윤덕희尹德熙 〈서호방학도〉

47 竹窓 葡萄
죽창심정주沈廷冑 〈포도〉

48 簫仙 江亭翫月圖
소선윤용尹愹 〈강정완월도〉

49 峀雲 墨竹
수운유덕장柳德章 〈묵죽〉

50 南里 三老圖
남리김두량金斗樑 〈삼로도〉

51 晚香 鄭弘來 倚松觀湍圖
만향 정홍래 〈의송관단도〉[159]

52 玄齋 紅蓮
현재심사정沈師正 〈홍련〉[160]

159. 전해오는 그림 오른쪽에 "筆意蕭爽 墨花淡泊 雖非謙玄畫法 足可爲繪家之翹楚也[필의가 시원스럽고 먹빛이
담박하니, 겸재나 현재의 화법은 아닐지라도 화가 중의 우두머리가 되기에 충분하다]"라는 화제가 적혀 있다. 160. 전해오
는 그림 오른쪽에 "乙酉冬[을유년 겨울]"이라는 관지가 있다.

53 玄齋 黃菊
현재 〈황국〉

54 蘭洲 李夏英 益之 喜鵲
난주 이하영 익지 〈희작〉

55 鏡巖 老猿
경암 김익주金翊周 〈노원〉

56 豹庵 溪山初晴圖
표암 강세황姜世晃 〈계산초청도〉

57 豹庵 風雪過橋圖
표암 〈풍설과교도〉

58 不染子 老釋醉眠圖
불염자 김희성金喜誠 〈노석취면도〉

59 浪菴 金履承(石坡子) 山水
낭암 김이승(석파 김용행의 아들) 〈산수〉

60 素閒 金祖淳 士元 墨竹
소한 김조순 사원 〈묵죽〉

61 梨湖 倣謙齋山家靜居圖
이호 정충엽鄭忠燁 〈방겸재산가정거
도〉

62 澹拙 學恭齋石工攻石圖
담졸 강희언姜熙彦 〈학공재석공공석
도〉

63 卞璞 臨水雅集圖
변박 〈임수아집도〉

64 古松流水館道人 李寅文 松壇避
暑圖
고송유수관도인 이인문 〈송단피
서도〉

353

161. 전해오는 그림 위쪽에 "雲合雲開山有無 雲山吞吐雨模糊 南宮識得雲山趣 故把雲山作畫圖 [구름 끼면 산이 없어지고 개면 산이 생기니, 구름 산이 머금고 토함이 온통 모호하네. 남궁미불이 구름 산의 흥취를 터득하여, 구름 산을 모착하여 그림으로 그렸네]"라는 이유신의 제화시가 있다.　162. 전해오는 그림 왼쪽에 "鶯樣衣裳錢樣栽 冷霜凉露澱秋埃 比他紅紫開差晚 時節來時畢竟開 [누런 빛 의상을 둥글게 재단하여, 가을 언덕에서 찬서리와 찬이슬을 맞네. 다른 고운 꽃보다 더디게 피지만, 시절이 이르면 필경에는 피어나네]"라는 윤양근이 쓴 제화시가 있는데, 본래 송宋나라 양만리楊萬里가 지은 「황국黃菊」이란 시이다.　163. 그림 오른쪽에 "花深深柳陰陰 靑苔滿逕 [꽃이 흐드러지고 버들은 무성한데, 푸른 이끼가 오솔길을 덮었다]"라는 윤양근의 화제가 있다.　164. 전해오는 그림 위쪽에 "人家縹緲連水石 丘壑蒼茫滯烟霞 [어렴풋이 인가가 시냇가에 있고, 어스름한 골짜기는 노을이 감쌌네]"라는 윤양근의 화제가 있다.　165. 전해오는 그림 오른쪽에 "水陸艸木之花 可愛者甚蕃 而濂溪周茂叔獨愛蓮 蓮花之君子故也 [물과 땅에 자라는 초목에는 사랑스러운 꽃들이 몹시 많다. 그런데 염계 주무숙이 홀로 연꽃을 사랑했으니, 연꽃이 꽃 중의 군자이기 때문이다]"라는 윤양근의 화제가 있다. 주무숙周茂叔은 송宋나라 학자 주돈이周敦頤 1017-1073를 가리키는데, 그가 지은 「애련설愛蓮說」이 유명하다.　166. 전해오는 그림 위쪽에 "丙辰首夏 漫倣茂苑杜冀龍江南春筆 [병진년1796 초여름. 장난삼아 무원 두기룡의 강남춘 그림을 방작하다]"라는 김광국의 화제가 있다.

75 中國 風子 張道渥 水屋 載酒秋
波圖
片石 江干 題詩幷書
중국 풍자 장도악 수옥 〈재주
추파도〉[167]
편석 강간 시 및 글씨

76 中國 荻浦 龔大萬 倣蔡曾源黃
鶴樓送遠圖筆意
중국 적포 공대만 〈방채증원황
학루송원도필의〉

77 中國 船山 張問陶 墨菊
碉曇 汪瑞光 詠菊詩句幷書
중국 선산 장문도 〈묵국〉
간담 왕서광 국화시를 읊고 씀[168]

78 中國 許鈺 用珮 風蘭
중국 허옥 용패 〈풍란〉

79 西洋畵
〈서양화〉[169]

355 167. 현재 국립중앙박물관에 소장된 《화원별집》에는 수록되어 있지 않다. 168. 전해오는 그림 왼쪽에 "田
間富貴遲逾好 天下風霜老不知 詠菊舊句卽題船山太史畵 碉曇 [밭두둑의 부귀한 국화가 늦게 필수록 사랑스러우니, 천
하의 풍상을 늙어서도 알지 못하네. 국화를 읊었던 옛날의 시구를 선산태사의 그림에 쓴다. 간담]"이라는 왕서광汪瑞光의 화제
가 있다. 169. 현재 국립중앙박물관에 소장된 《화원별집》에는 이 자리에 송민고의 〈묵죽도〉가 대신 수록
되어 있다.

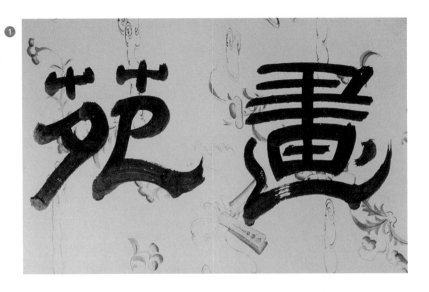

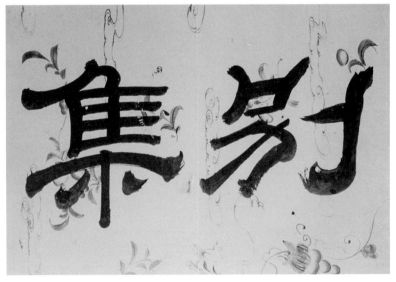

1 ╲ 유한지《화원별집》표지

각 29×43cm, 종이에 묵서, 18세기
국립중앙박물관 소장

◆ \ 수록작품 및 작가명 목록

각 34×47cm, 34×47cm, 34×23.5cm

종이에 묵서, 18세기

국립중앙박물관 소장

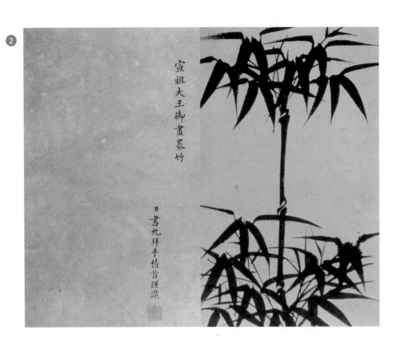

宣祖大王御畫墨竹

臣書九拜手稽首謹識

2 \ 소경대왕선조〈묵죽〉

그림 31.0×19.3cm, 제발 31.0×19.3cm
종이에 수묵, 16세기, 국립중앙박물관 소장

4 \ 홍득귀 화론

31.5×39.0cm, 종이에 묵서, 18세기
국립중앙박물관 소장

3 \ 윤두서 화평

31.5×39.0cm, 종이에 묵서, 18세기
국립중앙박물관 소장

5 \ 동기창〈계산청월도〉

•『석농화원』에는 기재되어 있으나
《화원별집》에는 수록되지 않았다.

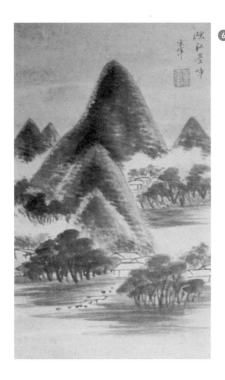

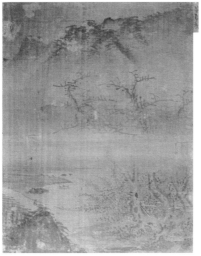

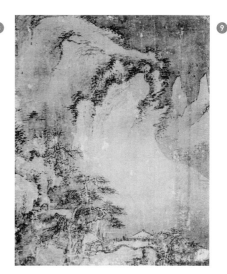

6 ＼ 명 동기창 〈연강첩장도〉

25.5×15.0cm, 종이에 수묵, 17세기
국립중앙박물관 소장

7 ＼ 고려 공민왕 〈엽기도〉

24.5×22.0cm, 비단에 채색, 14세기
국립중앙박물관 소장

8 ＼ 강희안 〈교두연수도〉

30.0×23.3cm, 비단에 수묵, 15세기
국립중앙박물관 소장

9 ＼ 안견 〈설천도〉

29.7×23.0cm, 비단에 수묵, 15세기
국립중앙박물관 소장

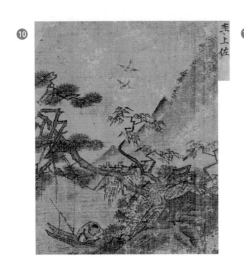

10 ＼ 이상좌 〈박주수어도〉

18.7×15.5cm, 비단에 담채, 15세기
국립중앙박물관 소장

11 ＼ 김시 〈청산모우도〉

26.5×21.7cm, 비단에 수묵, 16세기
국립중앙박물관 소장

12 ＼ 사임당 〈백로도〉

24.8×20.5cm, 모시에 수묵, 16세기
국립중앙박물관 소장

13 ＼ 석경 〈운룡〉

24.6×19.6cm, 종이에 담채, 16세기
국립중앙박물관 소장

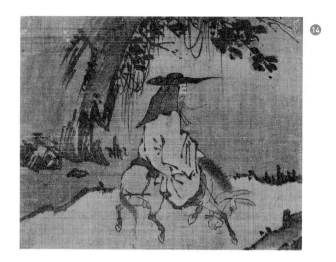

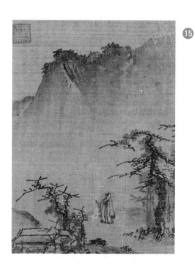

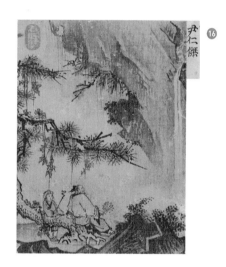

361

14、함윤덕〈유모기려도〉

15.5×19.4cm, 비단에 담채, 16세기
국립중앙박물관 소장

15、이불해〈예장소요도〉

18.6×13.0cm, 비단에 수묵, 16세기
국립중앙박물관 소장

16、윤인걸〈거송망폭도〉

18.9×13.3cm, 비단에 담채, 16세기
국립중앙박물관 소장

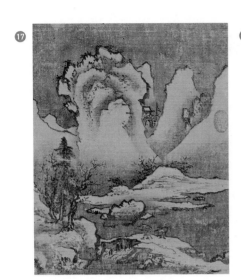

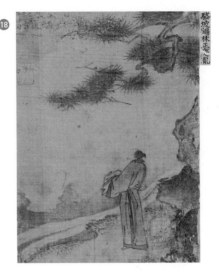

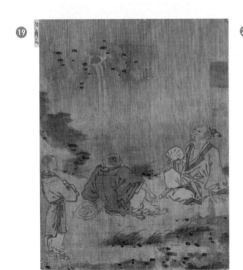

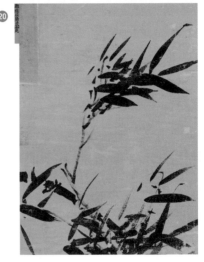

17 ＼ 이정근 〈관산적설도〉

19.5×16.0cm, 비단에 담채, 16세기

국립중앙박물관 소장

18 ＼ 이경윤 〈송단보월도〉

22.8×15.8cm, 비단에 담채, 16세기

국립중앙박물관 소장

19 ＼ 윤정립 〈폭하피서도〉

27.5×22.0cm, 비단에 담채, 17세기

국립중앙박물관 소장

20 ＼ 이정李霆 〈풍죽〉

29.2×25.5cm, 비단에 수묵, 17세기

국립중앙박물관 소장

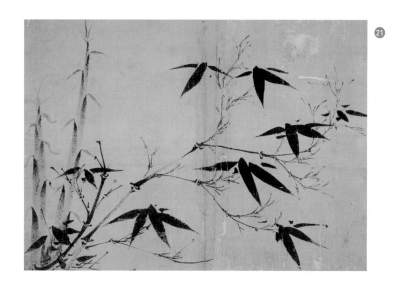

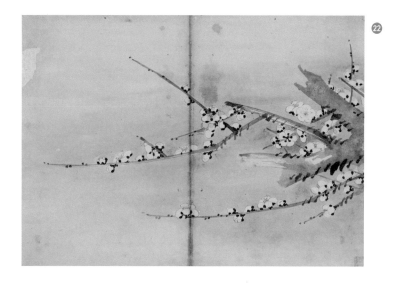

363

21 ╲ 이정李霆 〈순죽〉

28.0×39.3cm, 비단에 수묵, 17세기
국립중앙박물관 소장

22 ╲ 이정李霆 〈묵매〉

30.3×40.7cm, 종이에 담채, 17세기
국립중앙박물관 소장

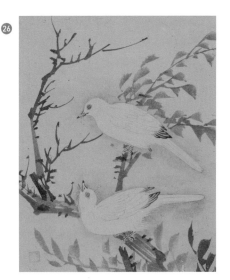

23 ＼ 이정李霆 〈난초〉

21.0×15.5cm, 비단에 니금, 17세기
국립중앙박물관 소장

24 ＼ 이숭효 〈파조귀래도〉

20.9×15.5cm, 모시에 수묵, 16세기
국립중앙박물관 소장

25 ＼ 송민고 〈정참문화도〉

29.7×22.7cm, 종이에 담채, 17세기
국립중앙박물관 소장

26 ＼ 이영윤 〈유상춘구도〉

29.7×22.9cm, 종이에 수묵, 16세기
국립중앙박물관 소장

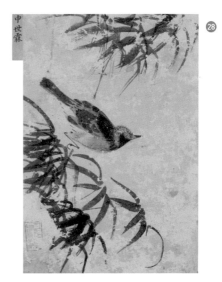

27 ＼ 이사호 〈산수〉

28.5×20.0cm, 종이에 담채, 16세기
국립중앙박물관 소장

29 ＼ 이정李楨 〈산수〉

29.5×21.7cm, 비단에 수묵, 17세기
국립중앙박물관 소장

28 ＼ 신세림 〈영모〉

28.7×20.2cm, 종이에 수묵, 16세기
국립중앙박물관 소장

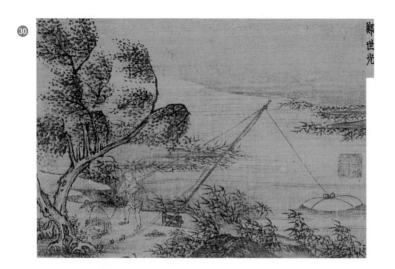

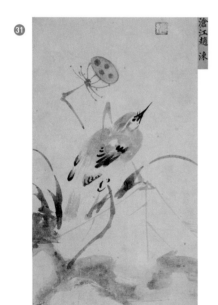

30 ＼ 정세광 〈수증도〉

15.5×21.5cm, 비단에 담채, 17세기
국립중앙박물관 소장

31 ＼ 조속 〈잔하수금도〉

29.4×17.0cm, 종이에 수묵, 17세기
국립중앙박물관 소장

32 ＼ 조속 〈묵매〉

29.2×17.0cm, 종이에 수묵, 17세기
국립중앙박물관 소장

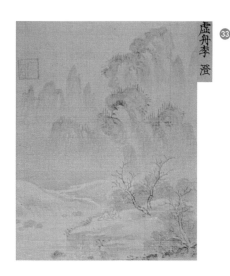

虛舟李 澄 ③

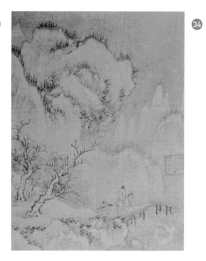

④

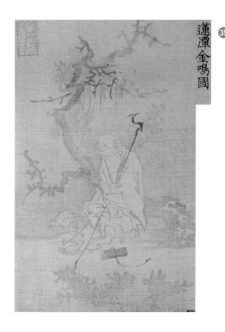

蓮潭金鳴國 ⑤

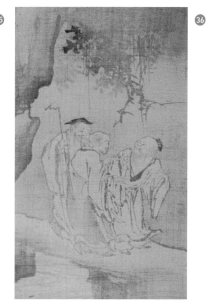

⑥

33＼이징 〈우후청류도〉

17.0×12.9cm, 비단에 수묵, 17세기
국립중앙박물관 소장

34＼이징 〈설중방매도〉

17.3×12.8cm, 비단에 수묵, 17세기
국립중앙박물관 소장

35＼김명국 〈노승도〉

17.1×10.8cm, 비단에 수묵, 17세기
국립중앙박물관 소장

36＼김명국 〈호계삼소도〉

17.1×10.7cm, 비단에 수묵, 17세기
국립중앙박물관 소장

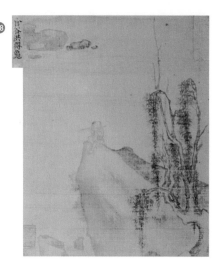

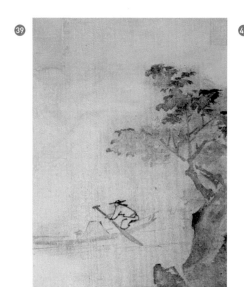

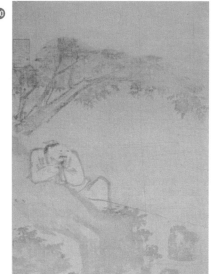

37 ＼ 김명국 〈여배태시도〉

17.7×18.0cm, 비단에 수묵, 17세기
국립중앙박물관 소장

39 ＼ 홍득귀 〈연강회도도〉

20.7×13.7cm, 비단에 수묵, 17세기
국립중앙박물관 소장

38 ＼ 홍득귀 〈암전취소도〉

23.5×18.0cm, 비단에 담채, 17세기
국립중앙박물관 소장

40 ＼ 홍득귀 〈거암수조도〉

20.7×13.7cm, 비단에 수묵, 17세기
국립중앙박물관 소장

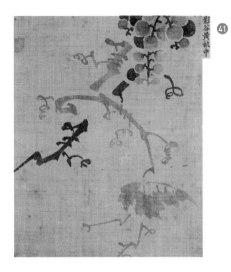

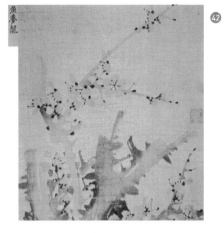

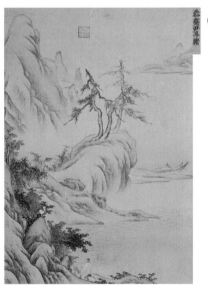

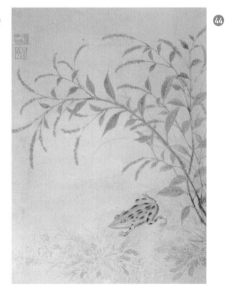

41 ╲ 황집중 〈포도〉

26.7×21.9cm, 모시에 수묵, 16세기
국립중앙박물관 소장

42 ╲ 어몽룡 〈묵매〉

24.1×21.9cm, 모시에 수묵, 17세기
국립중앙박물관 소장

43 ╲ 윤두서 〈산경모귀도〉

30.1×22.2cm, 비단에 수묵, 17세기
국립중앙박물관 소장

44 ╲ 정선 〈요화하마도〉

29.4×22.2cm, 비단에 채색, 18세기
국립중앙박물관 소장

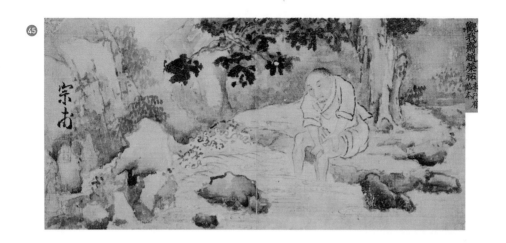

45 ╲ 이행유 〈노승탁족도〉

14.7×29.8cm, 비단에 담채, 18세기
국립중앙박물관 소장

46 ╲ 윤덕희 〈서호방학도〉

28.5×19.2cm, 비단에 수묵, 18세기
국립중앙박물관 소장

47 ╲ 심정주 〈포도〉

28.3×19.2cm, 종이에 수묵, 18세기
국립중앙박물관 소장

48 ＼ 윤용 〈강정완월도〉

28.3×19.2cm, 비단에 담채, 18세기
국립중앙박물관 소장

50 ＼ 김두량 〈삼로도〉

30.7×22.3cm, 종이에 수묵, 18세기
국립중앙박물관 소장

49 ＼ 유덕장 〈묵죽〉

28.3×19.2cm, 모시에 수묵, 18세기
국립중앙박물관 소장

51 ＼ 정홍래 〈의송관단도〉

30.7×22.3cm, 종이에 수묵, 18세기
국립중앙박물관 소장

52 ＼ 심사정 〈홍련〉

29.5×20.7cm, 종이에 채색, 18세기
국립중앙박물관 소장

53 ＼ 심사정 〈황국〉

25.9×20.9cm, 종이에 수묵, 18세기
국립중앙박물관 소장

54 ＼ 이하영 〈희작〉

26.7×19.2cm, 종이에 수묵, 18세기
국립중앙박물관 소장

55 ＼ 김익주 〈노원〉

26.6×19.0cm, 종이에 채색, 18세기
국립중앙박물관 소장

56 ＼ 강세황 〈계산초청도〉

22.0×13.9cm, 비단에 수묵, 18세기
국립중앙박물관 소장

57 ＼ 강세황 〈풍설과교도〉

21.9×13.8cm, 비단에 수묵, 18세기
국립중앙박물관 소장

58 ＼ 김희성 〈노석취면도〉

23.7×31.3cm, 비단에 수묵, 18세기
국립중앙박물관 소장

59 ＼ 김이승 〈산수〉

27.2×20.5cm, 종이에 수묵, 17세기
국립중앙박물관 소장

60 ＼ 김조순 〈묵죽〉

27.3×20.3cm, 종이에 수묵, 18세기
국립중앙박물관 소장

61 ＼ 정충엽 〈방겸재산가정거도〉

23.0×15.5cm, 종이에 담채, 18세기
국립중앙박물관 소장

62 ＼ 강희언 〈학공재석공공석도〉

22.8×15.4cm, 모시에 수묵, 18세기
국립중앙박물관 소장

63 ╲ 변박 〈임수아집도〉

28.2×38.7cm, 종이에 담채, 18세기
국립중앙박물관 소장

64 ╲ 이인문 〈송단피서도〉

24.7×33.7cm, 종이에 담채, 18세기
국립중앙박물관 소장

65 ＼ 이인문 〈방형만민추림필의〉

24.7×33.7cm, 종이에 담채, 18세기
국립중앙박물관 소장

66 ＼ 이인문 〈송림야귀도〉

24.7×33.7cm, 종이에 담채, 18세기
국립중앙박물관 소장

376

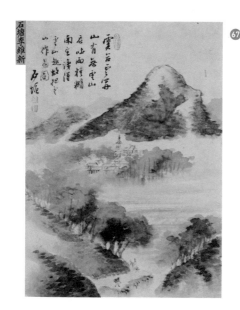

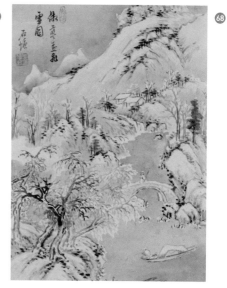

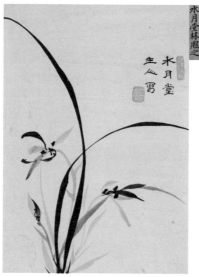

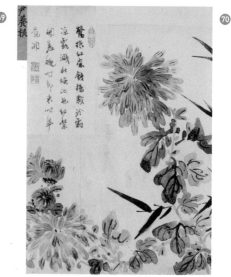

67 ＼ 이유신 〈우후심사도〉

28.6×21.0cm, 종이에 담채, 18세기
국립중앙박물관 소장

69 ＼ 임희지 〈난초〉

25.7×18.2cm, 종이에 수묵, 18세기
국립중앙박물관 소장

68 ＼ 이유신 〈방남맹비설도〉

28.5×20.8cm, 종이에 담채, 18세기
국립중앙박물관 소장

70 ＼ 윤양근 〈묵국〉

25.7×18.7cm, 종이에 수묵, 18세기
국립중앙박물관 소장

71 ＼ 윤양근 〈독좌대객도〉

23.0×34.8cm, 종이에 담채, 18세기
국립중앙박물관 소장

72 ＼ 윤양근 〈산수〉

23.1×34.5cm, 종이에 담채, 18세기
국립중앙박물관 소장

378

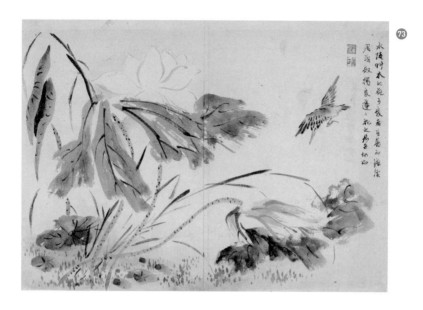

73 ╲ 윤양근 〈백련〉

24.8×34.5cm, 종이에 수묵, 18세기
국립중앙박물관 소장

74 ╲ 김광국 〈방두기룡강남춘필의〉

28.8×19.4cm, 종이에 담채, 18세기
국립중앙박물관 소장

75 ╲ 청 장도악 〈제주추파도〉

*『석농화원』에는 기재되어 있으나 《화원별집》에는 수록되지 않았다.

76 ＼ 청 공대만 〈방채증원황학루송원도필의〉

23.5×29.9cm, 종이에 수묵, 18세기
국립중앙박물관 소장

77 ＼ 청 장문도 〈묵국〉

왕서광 국화시 및 글씨
22.6×27.2cm, 종이에 수묵, 18세기
국립중앙박물관 소장

78 ＼청 허옥 〈풍란〉

23.6×29.9cm, 종이에 수묵, 18세기
국립중앙박물관 소장

79 ＼송민고 〈묵죽도〉

28.7×19.5cm, 종이에 수묵, 17세기
국립중앙박물관 소장

•『석농화원』에는 〈서양화〉가 실려 있다고 기록되어 있으나, 화첩에는 이 작품이 실려 있다.

10

석농화원

石農畵苑 附錄

부록

170. 본문에는 김광국의 화제에 「제석전월연도후題石田月燕圖後」라는 제목이 붙어 있다.

석농화원 부록

石農畫苑 附錄

○ 횡권이어서 첩에 수록하지 못한 것

○ 橫券之不裁帖中者

1 —————— 원元 조맹부趙孟頫 〈엽기도獵騎圖〉

말 타고 사냥하는 그림

元 宋雪齋 獵騎圖 徐渭(文長 青藤)

古者寓兵於農 每於農隙 講武以厲士氣 是故蒐苗獮狩 四時不廢 誠法之至善
也 北漠則全以獵爲生 無復撙節矣 元主中國 近百餘年 加以仁宗文宗之賢 亦
頗興起禮樂 然於田獵 則其素習 當時如趙承旨 固熟見其擧動 所以筆端摹寫
躍然如生 盖見慣者 自與虛空摹擬者有別耳 弘治丙辰夏 山陰徐渭題

원 송설재 〈엽기도〉 서위 (문장 청등)

옛날에는 병사들을 농사에 종사하게 하다가 매양 농한기가 되면 무예를 훈
련시켜 병사들의 사기를 진작시켰다. 이 때문에 수 · 묘 · 선 · 수蒐苗獮狩 봄 · 여
름 · 가을 · 겨울의 사냥를 사계절에 폐지하지 않을 수 있었으니, 참으로 훌륭한 방
법이다. 북막北漠에서는 오로지 사냥으로 생활하기 때문에 기질을 억누를 수
없었다. 원元나라가 중국을 차지한 지가 1백여 년에 가깝고, 더욱이 인종仁宗
과 문종文宗이 어진 임금이어서 자못 예악禮樂을 흥기시켰으나, 사냥에 대해서
는 평소에 익숙하던 것이어서, 당시 조승지趙承旨 조맹부趙孟頫 같은 이도 그 사냥
하는 모습을 평소 익숙하게 보았으므로 붓끝으로 생동하게 묘사하였다. 이
는 눈에 익숙한 것은 허공에 상상해 그리는 것과는 저절로 다르기 때문이다.
홍치弘治 병진년1496 여름. 산음山陰의 서위徐渭가 쓰다.

서위가 짓고 쓴 화제

皇明 石田 月燕圖 　　　　　　　　　　　　　　　　　　　　　沈周

弘治己酉八月望前一夕 月出爛然 因命酒與舒菴浦君學子吳瑞卿七輩 列坐全
慶堂南榮下 舒菴歌李白問月之章 音聲激昂 聲偕酒行 樂始放 忽流雲東來 蔽
虧于月 余恐客敗興 遂賦長句以爲客解 舒庵卽韻和之 是時興在詩 而人與月
若相置 然雲散故魄宛在 迺復事酒 迫二鼓方輟飮 明日爲中秋 夜改治具有竹
莊 莊在田間 四曠宜月 客則益有 都君良玉王君汝和金君盟鷗張仲祥 餘皆昨
集者 月未上就 餘暘引酌以待之 仲祥東向坐 正直月出初見自遠樹下 漸及其
半 旣而超於木末 仲祥指而笑曰 月亦知人相候 故來趁人矣 其光澄澈如汞 潑
地映酒 怳然若空杯露下 氣冽淰淰凌人 余輩殊覺不勝 都君王君與余皆六旬有
三 舒庵盟鷗其又長者 覽物無已 感慨系之 自然動于衷而形于言者 要不能免
耳 余乃倡爲唐律一首 舒菴繼之 盟鷗良玉繼之 兒子雲鴻亦繼之 非惟寓一時
會合而已也 古語云 何不秉燭游 固縱荒之言也 似亦爲老人而發 惟老人然後
知樂事之不常 浮生之如寄 雖秉燭夜游 何得爲泆矣 況斯月斯客斯世斯文 又
何伺秉燭而後爲樂也 是會也 謂宜有圖 余圖之以系錄所賦諸篇 留爲老年一度
行樂之迹云 詩曰

農屋賞秋開小燕
蟹螯魚尾薦溪新
十分好是青天月
四老都爲白髮人
滿地交游肝膽別

故鄕杯酒笑談眞
不成爛醉不歸去
風露其如頭上巾*

황명 석전〈월연도〉 심주

홍치弘治 기유년1489 8월 보름 전날 저녁달이 찬란하게 떴다. 이윽고 술자리를
차리고서 서암舒菴 포군浦君과 학자學子 오서경吳瑞卿 오린吳麟 등 7명과 함께 전경
당全慶堂의 남쪽 처마 아래에 둘러앉았다. 서암舒菴이 이백李白의 시 「파주문월
把酒問月」을 노래하니, 음성이 높이 오르며 소리가 술자리에 어울렸다. 즐거움
이 무르익자 갑자기 구름떼가 동쪽으로부터 와서 달빛을 가리니, 나는 손님
들이 흥이 깨질까봐 드디어 장구長句를 읊어 손님들에게 들려주자 서암이 즉
시 운을 뽑아 화답하였다. 이때 시에 흥미를 두어 사람과 달이 서로 잊은 듯
하였으나, 구름이 흩어지고 달빛이 다시 나오자 이내 다시 술을 마시며 이고
二鼓172가 울리고서야 술자리를 끝냈다.

다음 날 중추절이 되자, 밤에 술자리를 대나무로 만든 집에 마련하였는데,
그 집은 밭 사이에 있어서 사방이 트여 달빛을 받기에 좋았다. 손님이 더 늘
어 도군都君 양옥良玉, 왕군王君 여화汝和, 김군金君 맹구盟鷗, 장중상張仲祥이 왔고,
나머지는 어제 모인 자들이다.

달이 아직 오르지 않아, 남은 석양빛 아래서 술을 마시며 기다렸는데, 장중
상이 동쪽을 향해 똑바르게 앉았다. 막 달이 처음 먼 나무 아래에서 보이고,
점차 절반이 드러나더니 이윽고 나무 끝에서 벗어났다. 장중상이 손가락으
로 가리키고 웃으며 "달도 사람이 기다리는 줄 알기에 사람에게로 오는구
만!"이라고 하였다. 맑은 수은과 같은 달빛이 땅에 퍼지고 술잔에 비치니, 황
홀하기가 빈 술잔에 이슬이 내린 듯이 서늘한 기운이 사람에게 스며들었다.

* 원주. 此詩下 想有繼和之篇 而載去不載 可惜 — 이 시 아래에 아마 화답시가 있었을 것인데, 잘려나가 싣
지 못함이 애석하다.
171. 이고 — 밤의 시간을 다섯으로 나눈 두 번째 시간. 이때에 두 번째 북을 울려서 알렸다. 계절에 따라 밤
의 길이가 다르므로 변동이 있으나, 대략 오후 10시를 전후한 시간이다.

우리들은 감흥을 이길 수 없었다.

도군과 왕군은 나와 함께 모두 66세였고, 서암과 맹구는 나이가 더 많았다. 달빛 구경을 마치기도 전에 감개한 마음이 이어져, 가슴 속에 움직이는 심정을 말로 표현해 내지 않을 도리가 없었다. 이에 내가 당율唐律 한 수를 선창하니, 서암이 이었고 맹구와 양옥이 이었으며 아이 운홍雲鴻도 이었으니, 한때의 회합으로 그치고 말 일이 아니었다.

옛말에 "어찌 촛불 잡고 놀지 않으랴[何不秉燭游]"라고 한 것은 참으로 방탕을 조장하는 말인데, 아마 노인을 위해 한 말인 듯하다. 오직 노인이 된 연후에야 즐거운 일이 늘 있지 않고, 잠깐 지나는 뜬구름 같은 인생을 알게 된다. 비록 촛불을 잡고 밤중까지 놀더라도 어찌 지나친 일이 되겠는가. 하물며 이 달빛, 이 손님, 이 세상, 이 문장이 있으니, 또 어찌 촛불을 기다린 후에야 즐겁겠는가. 이 모임에는 그림이 있어야 어울리므로 내가 그 광경을 그리고 나서 이미 읊었던 여러 편의 시를 써서, 노년에 한번 즐거이 논 자취로 남기노라. 시는 다음과 같다.

농가에서 가을을 즐기며 작은 잔치 벌이니
시내에서 막 잡은 게, 조개, 물고기를 늘어놓네
흡족하게 푸른 하늘의 달을 즐기니
네 사람이 온통 백발의 노인일세
온 세상의 교유가 간담이 제각각인데
고향의 술자리에 담소가 진실하네
흠씬 취하지 않으면 돌아가지 못하니
머리 두건이 이슬에 젖으면 어떠리

심주가 짓고 쓴 제기와 시

3 ──── 장도악張道渥이 김이도金履道에게 보낸 편지

內信寄金松園居士茶屋安披 (石田)　　　　　　　　　　　張道渥 (水屋 風子)

石田斯圖 用筆瀟灑 洗盡煙火氣 無慚爲前明大家 嫩柳舒靑 長河環碧 淡墨粧
成 色邁丹靑 茆屋衣冠 儼若與我松園話別 借古傳今 誰謂不可 題以奉寄 長爲
海外佳話 此卷幸甚 水屋渥識

내신 김송원 거사께서 다옥에서 펼쳐 보시도록 보낸 편지 (석전)　　　　　장도악 (수옥 풍자)

석전石田 심주沈周의 이 그림은 붓놀림이 시원하여 속세의 기운을 다 씻어낼 수
있으니, 명明나라의 대가가 되기에 부끄러움이 없습니다. 여린 버들이 푸름
을 더하고 긴 냇물이 파랗게 둘렀는데, 옅은 먹으로 단장해도 그 빛이 단청
보다 낫습니다. 초가집에 의관을 차려 입은 모습이 내가 송원거사와 작별하
던 때와 흡사합니다. 옛 그림을 빌려 지금의 심정을 전하는 것이 안 될 것이
있습니까. 몇 글자 써서 부치오니, 길이 해외의 아름다운 이야깃거리가 된다
면 이 화권에게 다행일 것입니다. 수옥水屋 도악道渥이 쓰다.

<div align="right">장도악이 짓고 쓴 화제</div>

4 ──── 심주沈周 〈월연도月燕圖〉 뒤에 쓴 화제

題石田月燕圖後　　　　　　　　　　　　　　　　　　　　　　　金光國

弘治間石田畵 爲世所重 每一幅出 好事者爭以厚直取去 故人或冒作 而仍詣
石田 乞其款識 石田輒欣然應其請 或有問者 曰彼欲藉吾名 而收厚利 吾何靳

之 是以當時已多眞贋 然是卷卽水屋道人 千里遠寄於松園居士者 盖水屋能文
善畵 松園又博覽好古之士 其寄贈懃懃 特出相慕 則可想爲眞蹟 況其行筆用
墨 斷非冒名求售者所可髣髴也 水屋姓張 名道渥 拆名爲號 又稱風子云 丙辰
菊秋記

「제석전월연도후」 김광국

홍치弘治 연간에 석전石田의 그림은 세상에서 귀중하게 대접을 받아, 한 폭이 나
오기만 하면 호사가들이 다투어 비싼 값으로 사갔다. 그러므로 사람들이 간혹
흉내낸 그림을 가지고 석전에게 나아가 관지款識를 써달라고 애걸하면, 석전
은 번번이 그 청에 흔쾌히 응해주었다. 혹자가 까닭을 물으면, 석전은 "저들
이 내 이름을 빌려서 높은 값을 받기를 바라니, 내가 어찌 인색하게 굴겠는
가"라고 하였는데, 이 때문에 당시에도 이미 진짜와 가짜가 섞였다. 그러나
이 화권은 바로 수옥도인水屋道人 장도악張道渥이 천리 먼 곳에서 송원거사松園居士
김이도金履度에게 부쳐준 것이다. 수옥도인은 문장에 능하고 그림을 잘 그렸고,
송원 또한 책을 널리 읽고 옛것을 좋아하는 선비이다. 수옥도인이 은근한 심
정으로 부쳐준 것은 특별히 사모하는 심정에서 나왔으니, 진적임을 상상할
수 있다. 하물며 붓놀림과 먹의 운용이 이름을 빌려 값을 추구한 자가 결코
흉내낼 수 없음에랴. 수옥도인의 성은 장張, 이름은 도악道渥인데, 이름을 파
자하여 호로 삼았고, 또 풍자風子라고 일컫기도 하였다. 병진년1796 국추菊秋에
쓰다.

<div style="text-align: right">김광국이 짓고 유한지가 쓴 화제</div>

강남의 봄 풍경

皇明 茂苑 江南春圖

右江南春圖 吳縣杜冀龍士良之作 而冀龍皇明萬曆年間人也 書畵會要云 冀龍
山水 法沈啓南而稍變之 今覽此作 極有疎雅澹宕之趣 尙古子金光遂 居常稱
道者 誠不誣也 曾爲澹軒李夏坤所收 後歸虹月軒金聖厦 今爲余所藏 轉歷旣
多 殘破不堪玩 己亥秋 托鄭思鉉改裝燕市以來 仍書賞鑑家相傳之顚末 以寓
鄭重愛護之意
庚子暮春之望 月城金光國元賓題

황명 무원 〈강남춘도〉

이 〈강남춘도江南春圖〉는 오현吳縣 두기룡杜冀龍 사량士良의 그림으로 두기룡은
명明나라 만력萬曆 연간 사람이다. 『서화회요書畵會要』에 "두기룡의 산수화는
심계남沈啓南 심주沈周을 배워서 약간 변화시켰다."라고 했는데, 지금 이 그림을
보건대 몹시 소아담탕疎雅澹宕한 운치가 있으니, 상고자尙古子 김광수金光遂가 늘
칭송하던 것이 참으로 거짓이 아니었다. 이 그림은 전에 담헌澹軒 이하곤李夏坤
이 소장하였고, 뒤에 홍월헌虹月軒 김성하金聖厦에게 돌아갔다가 지금 나의 소
장품이 되었다. 여러 사람의 손을 거치는 중에 해지고 찢어져 완상하기에 적
합하지 못하여 기해년1779 가을에 정사현鄭思鉉에게 부탁하여 연경燕京에서 개
장해 왔다. 이참에 감상가들 사이에 전해지던 전말을 써서 정중히 애호하는
뜻을 붙인다.
경지년1780 3월 보름. 월성月城 김광국金光國 원빈元賓이 쓰다.

김광국이 짓고 김이도가 쓴 화제

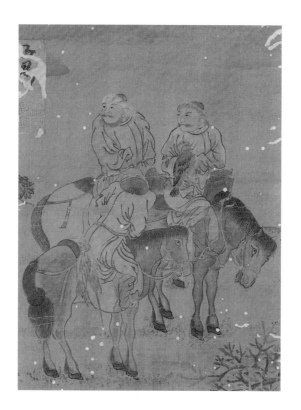

393

1 ＼ 조맹부 〈엽기도〉

그림 29.5×20.04cm
비단에 채색, 14세기, 간송미술관 소장

*제발이 없이 그림만 남아 있다.
*위의 사진에서는 확인할 수 없으나, 김광국이 이 그림을 소장했었다고 적은 오세창의 관기가 붙어 있다.

유한준兪漢雋의 발문

石農畫苑跋

畫有知之者 有愛之者 有看之者 有蓄之者 餙長康之廚 侈王涯之壁 惟於蓄而已者 未必能看 看矣而如小兒見相似 卽啞然而笑 不復辨丹青外有事者 未必能愛 愛矣而惟毫楮色采是取 惟形象位置是求者 未必能知 知之者形器法度且置之 先會神於奧理冥造之中 故妙不在三者之皮粕而在乎知 知則爲眞愛 愛則爲眞看 看則蓄之 而非徒蓄也 石農金光國元賓 妙於知畫 元賓之看畫 以神不以形 擧天下可好之物 元賓無所愛 愛畫顧益甚 故蓄之如此其盛也 余觀其逐幅題評 其說雅俗高下奇正死活 如別白黑 非深知畫者不能 儘乎其非徒蓄之畫也 雖然自古好事者多好畫 好畫不足以斷元賓 元賓故博雅 甚有風韻 喜飲酒 酒酣說古今得失誰可誰不可 昂然有掃空千古之氣 少與名下士金光遂成仲 李麟祥元靈游 金元賓老白首 舊徒零落 而余乃始交元賓相得也 元賓求余帖跋 余不知畫者 只言其事有如上者 而說其爲人以系之 以見余於元賓 不專以畫所好有在 元賓慶州人 石農其號云

庚戌上巳 太倉下兪漢雋曼倩書于池上

「석농화원발」

그림에는 그것을 아는 자가 있고, 사랑하는 자가 있고, 보는 자가 있고, 모으는 자가 있다. 장강長康의 상자[173]를 꾸미고 왕애王涯의 벽[174]을 호사스럽게 만드는 것은 오직 모으기만 하는 자이므로 반드시 잘 본다고 할 수 없다. 본다고 하더라도 어린애의 소견과 비슷하여 헤벌쭉 웃으며 그림 밖에 다른 것이 있음을 알지 못하는 자는 반드시 사랑한다고 할 수 없다. 사랑한다 하더라도

172. 장강의 상자 — 장강은 진晉나라 때의 화가 고개지顧愷之의 자字이다. 고개지가 일찍이 상자에 그림을 넣고 봉하여 환현桓玄에게 맡겼는데, 환현이 몰래 열어 모두 차지하고서 "그림의 묘가 신령과 통하여 날아가고 말았다"라고 둘러댔다. 고개지가 그 말을 믿고 의심하지 않으니, 당시 사람들이 고개지를 화절畫絶, 재절才絶, 치절癡絶이라고 삼절三絶로 일컬었다고 한다. 173. 왕애의 벽 — 왕애의 자는 광진廣津이며, 태원太原 사람으로 당唐나라 문종文宗 때에 재상을 역임하였다. 소장할 만한 그림이 있으면 돈이나 권력을 동원해 수집하였고, 벽을 이중으로 만들어 그 속에 소장하였다고 한다.

394

붓과 종이와 색채만 보고 취하거나 형상과 위치만 보고 구하는 자는 반드시 잘 안다고 할 수 없다. 아는 자는 형식과 법도는 접어두고 먼저 심오한 이치와 현묘한 조화 속에서 정신으로 이해해야 한다. 그러므로 그림의 묘妙는 저 세 가지의 겉모습에 달려 있지 않고 아는 것에 달린 것이다. 알게 되면 참으로 사랑하게 되고, 사랑하게 되면 참으로 보게 되고, 볼 줄 알면 모으게 되니, 이때 모으는 것은 그저 쌓아 두는 것이 아니다.

석농石農 김광국金光國 원빈元賓은 그림을 알아보는 데 신묘하니, 원빈이 그림을 보는 것은 정신으로 하는 것이지 형태로 하는 것이 아니다. 천하에 좋아할만한 물건 중에 원빈은 사랑하는 것이 없어서 그림을 사랑하는 마음이 도리어 더욱 깊었으므로 이처럼 많이 수집하게 되었다.

나는 그가 그림마다 붙인 화제와 화평을 보았는데, 고상함과 속됨, 높고 낮음, 기이함과 바름, 죽은 것과 생생한 것을 논한 것이 마치 흑백을 나눈 듯 명료했다. 그림을 깊이 아는 사람이 아니면 그렇게 하지 못할 것이니, 그가 수집만 한 것이 아님이 분명하다. 그러나 예로부터 호사가들은 대부분 그림을 좋아하였으므로 그림을 좋아하는 것으로 김광국을 단정하기에는 부족하다. 김광국은 박식하고 고상하며 풍류와 운치가 넘쳤다. 술 마시기를 좋아하여 취기가 오르기만 하면 고금의 득실을 논하여 누가 옳고 누가 그른지를 이야기하며 의기양양 천고의 역사를 쓸어버릴 만한 기개가 있었다. 젊어서부터 명사 김광수金光遂 성중成仲, 이인상李麟祥 원령元靈과 어울렸다. 지금 김원빈金元賓 김광국金光國은 늙어 머리가 하얗게 되었고 옛날에 사귀던 벗들도 저세상 사람이 되어, 이에 내가 원빈과 서로 사귀게 되었다. 원빈이 나에게 화첩의 발문을 써 달라고 부탁하였는데, 나는 그림을 아는 사람이 아니므로 그 사정을 이와 같이 말하고, 그의 사람됨을 덧붙여 설명하여 내가 김광국을 알아보게 된 것이 그림에만 있는 것이 아니라 좋아하는 바가 따로 있음을 드러내려

한다. 김광국은 경주 사람이고 석농石農은 그의 호이다.

경술년1790 3월 3일. 태창太倉 광흥창 아래 연못가에서 유한준 만천이 쓰다.

<div align="right">유한준이 짓고 유한지가 쓴 발문</div>

⟨습유拾遺⟩편 뒤에 쓴 김광국金光國의 화제

題畵苑拾遺後

秋日 與二三友人 散坐豆棚下避暑 烈陽漏葉 蒸熱猶甚 露頂搖扇 身汗如膠 少
頃雲若潑墨 驟雨大作 簷溜如瀑布 涼意頓生 神思方快 乃展畵苑 共縱觀之 與
之酌紅露嚼靑瓜 亦苦海中一樂事
壬子孟秋之望 石農金光國元賓

「제화원습유후」

가을날 두세 벗들과 대나무 울타리 아래 둘러 앉아 피서를 하는데, 뙤약볕이
이파리 사이로 비치고 무더위가 아직 심하여 머리를 내놓고 부채질을 해도
몸에 땀이 끈적거리며 흘렀다. 잠깐 사이에 구름이 먹물처럼 피어나 소나기
가 시원히 쏟아지니, 낙숫물이 폭포처럼 떨어져 시원한 기운이 갑자기 풍겼
다. 정신과 생각이 상쾌해지자 이에 《석농화원》을 펼쳐 함께 실컷 구경하면
서 벗들과 홍로주紅露酒를 따라 마시고 오이를 씹으니, 괴로운 세상에서 하나
의 즐거운 일이다.
임자년1792 7월 보름. 석농石農 김광국金光國 원빈元賓.

김광국이 짓고 쓴 화제

한국

강세황姜世晃 1713~1791. 조선 후기의 문
인 · 서화가. 본관은 진주晉州, 자는 광지光之,
호는 표암豹菴 · 표옹豹翁 · 해산정海山亭 · 첨재
忝齋 · 산향재山響齋 등. 시서화 및 서화평론
에 뛰어나 당시 예원의 총수가 되었고, 김
홍도를 비롯한 후진양성에 큰 역할을 했
다. 난초와 대나무 그림에 빼어났다는 평
을 받았고 담백한 문인화풍의 산수화를
많이 그렸으며, 태서법泰西法의 실경산수
를 남기기도 했다.

강안姜俍 생몰년 미상. 조선 후기의 화가.
본관은 진주晉州, 자는 계회季晦, 호는 국정
菊亭. 나중에 이름을 신信, 자를 계성季誠으
로 바꿨다. 강세황姜世晃의 아들로 국화 그
림을 잘 그렸다.

강이대姜彝大 1761~1834. 본관은 진주晉州.

강세황의 손자이고, 강이천의 형이다.

강이천姜彝天 1768~1801. 조선 후기의 서
화가. 본관은 진주晉州, 자는 성륜聖倫, 호는
중암重菴 · 송분당誦芬堂. 강세황姜世晃의 손
자로 어려서부터 문장과 대나무 그림에
빼어나 기대를 모았으나, 나중에 천주교
에 심취하여 1801년 신유박해辛酉迫害 때
주문모周文謨와 함께 효수되었다.

강희안姜希顔 1417~1464. 조선 전기의 문
신 · 서화가. 본관은 진주晉州, 자는 경우
景愚, 호는 인재仁齋. 문과에 급제하여 집현
전 직제학, 인수부사 등을 역임했다. 시 ·
서 · 화에 두루 능해 '삼절三絶'이란 칭송
을 받았다.

강희언姜熙彦 1710~1784. 조선 후기의 화
가. 본관은 진주晉州, 자는 경운景運, 호는
담졸澹拙. 정내교鄭來僑의 외손자로 1754년

영조 30에 운과雲科 음양과에 급제한 뒤 감목
관을 지냈다. 산수화, 인물화, 엽기도獵騎圖,
풍속화에 빼어났다.

공민왕恭愍王 1330~1374. 고려 제31대 왕
재위 1351~1374. 이름은 전顓, 초명은 기祺, 호
는 이재怡齋 · 익당益堂. 글씨와 그림에 뛰
어났다. 〈천산대렵도天山大獵圖〉가 전한다.

김광국金光國 1727~1797. 조선 후기의 의
원 · 서화 수장가. 본관은 경주慶州, 자는
원빈元賓, 호는 석농石農 · 고졸古拙 · 동해
상인東海上人 · 동해만사東海漫士 · 관원수
灌園叟 · 졸옹拙翁 · 원객園客 등. 포졸당抱拙
堂, 보광당葆光堂이라는 소장인을 사용하였
다. 집안의 전통에 따라 의관醫官이 되어
수의首醫로 활약하였고, 벼슬이 동지중추
부사에 이르렀다. 김광수金光遂 이인상李麟
祥, 박지원朴趾源, 유한지兪漢芝, 유한준兪漢雋
같은 당대의 명사들과 폭넓게 사귀었고,
의원 및 약재 무역으로 축적된 부를 바탕
으로 국내외의 서화를 폭넓게 소장하였
다. 평생 모은 서화를 화평을 붙여 10첩의
《석농화원石農畵苑》으로 성첩하였다.

김광수金光遂 1699~1770. 조선 후기의 화
가 · 서화수장가. 본관은 상주尙州, 자는 성
중成仲, 호는 상고당尙古堂. 이조 판서 김동
필金東弼의 아들이다. 1729년영조 5 진사가
되었고 벼슬은 부사府使를 지냈다. 서화에
뛰어났고, 특히 고서화 · 골동 등의 수집
가로 이름이 높았으며 감식안이 빼어났
다. 그가 모았던 서화는 생전에 흩어지기
시작하여 그 일부가 김광국金光國의 수집
품으로 들어갔다.

김노경金魯敬 1766~1837. 조선 후기의 문
신. 본관은 경주慶州, 자는 가일可一, 호는
유당酉堂. 1805년순조 5 문과에 급제, 벼슬
이 판서에 올랐다. 글씨를 잘 써 아들 김
정희金正喜에게 큰 영향을 끼쳤다.

김두량金斗樑 1696~1763. 조선 후기의 도
화서 화원. 본관은 경주慶州, 자는 제경
濟卿 · 도경道卿, 호는 남리南里 · 운천芸泉. 도
화서 화원으로 별제를 지냈다. 산수, 인
물, 풍속, 영모 등에 두루 능하였다. 특히
사물의 세밀한 묘사에 뛰어났고 영조가
그의 그림에 화제를 쓸 정도로 화원으로

이름이 높았다.

김득신金得臣 1754~1822. 조선 후기의 도화서 화원. 본관은 개성開城, 자는 현보賢輔, 호는 긍재兢齋, 초호는 홍월헌弘月軒. 화원이었던 김응리金應履의 아들이며, 김응환金應煥의 조카이다. 집안의 전통을 이어 인물화를 잘 그렸고, 김홍도金弘道를 따라 어울리며 영향을 많이 받았고, 그 뒤를 이을 만한 성취를 이뤘다는 평가를 받았다.

김명국金明國 일명은 명국鳴國. 생몰년 미상. 조선 후기의 도화서 화원. 본관은 안산安山, 자는 천여天汝, 호는 연담蓮潭 · 취옹醉翁. 집안 내력과 그림을 배운 유래는 자세하지 않으나 절파浙派화풍의 호방한 필치로 산수, 인물, 도석에서 능했다. 성격이 호쾌하고 해학을 잘하여 많은 일화를 남겼고, 술을 좋아하여 몹시 취한 뒤에 그린 그림에 득의작이 많다. 특히 통신사를 수행하여 두 차례나 일본에 다녀왔다.

김시金禔 1524~1593. 조선 중기의 문인화가. 본관은 연안延安, 자는 계유季綏, 호는

양송당養松堂 · 취면醉眠. 좌의정을 지낸 김안로金安老의 아들이나 부친이 사사되면서 집안이 몰락하여 출세를 포기하고 그림에 전념하여 안견 이래 최고의 화가로 평가받았다. 최립崔岦의 시문, 한호韓濩의 글씨와 더불어 삼절三絶로 일컬어졌다. 화가 김식金埴의 할아버지이다.

김식金埴 1579~1662. 조선 중기의 문인화가. 본관은 연안延安, 초명은 윤兪, 자는 중후仲厚 · 치온致溫, 호는 퇴촌退村 · 청포清浦 · 죽창竹窓 · 죽서竹西. 문인화가 김시金禔의 손자로 집안의 전통을 이어 화가가 되었고 특히 소 그림으로 유명했다.

김용행金龍行 1753~1778. 조선 후기의 화가. 본관은 안동安東, 자는 순필舜弼, 호는 석파石坡. 화가 김윤겸金允謙의 아들이다. 9세에 시를 짓고 글씨를 잘 써서 주위를 놀라게 하였고, 부친에게 그림을 배워 산수화를 잘 그렸으나 26세에 요절하였다.

김윤겸金允謙 1711~1775. 조선 후기의 화가. 본관은 안동安東, 자는 극양克讓, 호는 진

재眞宰 · 산초山樵 · 묵초默樵. 김창업金昌業의 서자로 소촌 찰방을 지냈다. 나이 차이가 많았으나 김광국金光國과 망년지교를 맺었다. 겸재謙齋의 진경산수화풍을 이어받았으며, 평생 사방으로 떠돌며 생계를 잇고 명승을 유람하며 사생에 힘썼다고 한다.

김윤서金倫瑞 생몰년 미상. 정조시대의 역관. 자는 경오景五. 정조 대에 사역원에 소속되어 줄곧 활동한 역관으로 1799년정조 23 동지사행에 수역首譯으로 다녀왔다.

김응환金應煥 1742~1789. 조선 후기의 도화서 화원. 본관은 개성開城, 자는 영수永受, 호는 복헌復軒 · 담졸당擔拙堂. 의원 김진경金振景의 아들이고, 화원 노태현盧泰鉉의 외손서外孫壻이고, 김득신金得臣과 김양신金良臣의 큰아버지이다. 도화서 화원을 다수 배출한 집안의 전통을 이어 도화서 화원으로 활약하였고, 소촌 찰방, 상의원 별제를 지냈다. 남종화법과 진경산수에 두루 능했고, 정조의 명을 받아 김홍도와 함께 금강산과 사군四郡의 산수를 그려 바쳤다.

김이도金履度 1750~1813. 조선 후기의 문신. 본관은 안동安東, 자는 계근季謹, 호는 송원松園. 김창집金昌集의 증손으로, 1800년정조 24 문과에 급제하여 벼슬이 판서에 올랐다. 많은 서적을 읽고 옛것을 좋아하였다고 하며, 김홍도金弘道와 가까이 지내 그의 그림에 화제를 쓴 바 있다.

김이승金履承 생몰년 미상. 조선 후기의 화가. 본관은 안동安東, 호는 낭암浪葊 · 낭암浪庵. 김용행金龍行의 아들이다. 1803년 김홍도金弘道, 김득신金得臣 등이 함께 그린 〈고산구곡시화도병풍高山九曲詩畵圖屛風〉국보 제237호에 그가 그린 그림이 들어 있다.

김이혁金履爀 생몰년 미상. 조선 후기의 화가. 호는 화은花隱. 서울 삼청동에 거주하며 산천의 변화를 보며 그림의 경지를 터득하였다고 한다. 1803년 김홍도金弘道, 김득신金得臣 등이 함께 그린 〈고산구곡시화도병풍高山九曲詩畵圖屛風〉국보 제237호에 그가 그린 그림이 들어 있다.

김익주金翊冑 생몰년 미상. 조선 후기의 화

가. 호는 경암鏡巖. 영조 대에 활동한 화가로 필치가 무르익어 김두량金斗樑과 쌍벽을 이루었다고 한다. 산수, 초충, 화조 등 다양한 소재의 그림이 전한다.

김인관金仁寬 생몰년 미상. 조선 중기의 화가. 자는 복야復也, 호는 월봉月峯. 집안 내력이나 생애가 자세하지 않은데, 숙종 때에 훈련도감의 승호군陞戶軍이었다는 설이 있다. 물고기와 게 그림으로 명성이 높았다.

김정金淨 1486~1521. 조선 중기의 학자·문인화가. 본관은 경주慶州, 자는 원충元冲, 호는 충암冲菴·고봉孤峯, 시호는 문간文簡. 1507년중종 2 문과에 급제하여 벼슬이 판서에까지 이르렀다. 도학과 문장으로 이름이 높아 조광조趙光祖와 함께 사림의 정신적 지주로서 많은 개혁을 주창하였으나, 기묘사화己卯士禍에 연루되어 제주도에 유배되었다가 사사되었다. 글씨와 그림에도 뛰어나 당시에 삼절三絶로 일컬어졌으나, 전하는 작품이 드물다.

김정수金廷秀 생몰년 미상. 자는 경지景芝.

14살에 그림을 그릴 정도로 재주가 있어 기대를 모았고, 화법은 김홍도金弘道의 영향을 받았다고 한다.

김조순金祖淳 1765~1832. 조선 후기의 문신·서화가. 본관은 안동安東, 초명은 낙순洛淳. 자는 사원士源·사원士元, 호는 풍고楓皐·소한素閒, 시호는 충문忠文. 김창집金昌集의 4대손으로 순조의 장인이다. 1785년정조 9 문과에 급제하여 벼슬이 영돈녕부사에 이르렀다. 문장에 뛰어났고, 대나무 그림도 잘 그렸다.

김종건金宗建 1746~1811. 조선 후기의 의원. 본관은 경주慶州, 자는 유능幼能. 김광국金光國의 아들로 1765년영조 41에 의과醫科에 급제, 내의內醫로 활동하여 통정대부에 올랐다.

김종경金宗敬 1755~1818. 본관은 경주慶州. 김광국金光國의 아들이다. 나중에 이름을 종우宗遇로 바꿨다.

김지묵金持黙 1725~1799. 조선 후기의 문

신. 본관은 청풍淸風, 자는 유칙維則, 호는 이지재二至齋, 시호는 익헌翼憲. 1750년영조 26 사마시에 합격하여 정조 때 주로 무관직에 종사하여 벼슬이 총융사에 이르렀다.

김진규金鎭圭 1658~1716. 조선 후기의 문신 · 서화가. 본관은 광산光山, 자는 달보達甫, 호는 죽천竹泉. 시호는 문청文淸. 1686년숙종 12 문과에 급제하여 숙종 대 붕당정치의 와중에 등용과 파직을 거듭하여 벼슬이 판서에 이르렀다. 문장에 뛰어났고 전서 · 예서와 산수화 · 인물화에 능하였다.

김창업金昌業 1658~1721. 조선 후기의 문인 · 화가. 본관은 안동安東, 자는 대유大有, 호는 가재稼齋 · 노가재老稼齋. 문곡文谷 김수항金壽恒의 아들이다. 시문과 서화평론에 두루 뛰어났고 그림에 재주가 높았다.

김홍도金弘道 1745~1806. 조선 후기의 화가. 본관은 김해金海, 자는 사능士能, 호는 단원檀園 · 단구丹邱 · 서호西湖 · 고면거사高眠居士 · 취화사醉畵士 · 첩취옹輒醉翁. 어려서 표암 강세황의 제자로 그림을 익혔고,

그의 추천으로 도화서 화원이 되었다. 산수, 인물, 도석, 불화, 화조, 풍속 등 모든 장르에 두루 능하여 '무소불능의 신필神筆'이라는 칭송을 받았다. 정조의 지우를 얻어 초상화, 금강산 사생, 용주사 후불탱화 등 궁중의 많은 회사繪事에 봉사했고, 그 공으로 연풍 현감을 지냈다. 현감에서 물러난 50대에 들어서는 더욱 원숙한 필치의 작품을 남겼다.

김희성金喜誠 생몰년 미상. 조선 후기의 화가. 본관은 전주全州, 자는 중익仲益, 호는 불염자不染子 · 불염재不染齋. 젊어서 정선鄭敾의 화법을 터득하여 큰 진보를 이뤘으나, 도화서 화원이 된 뒤로는 별다른 역량을 발휘하지 못했다고 한다.

매주 김씨梅廚金氏 생몰년 미상. 조선 후기의 화가 허승許昇의 가희家姬. 자수를 놓아 수묵화를 잘 표현했다고 한다.

박유성朴維城 생몰년 미상. 조선 후기의 화가. 본관은 밀양密陽, 자는 덕재德哉, 호는 서묵재瑞墨齋. 어려서 김홍도에게 그림을

배워 큰 진보를 이뤘고, 화원으로 활동하여 정3품 절충折衝을 지냈다.

박제가朴齊家 1750~1805. 조선 후기의 실학자. 본관은 밀양密陽, 자는 차수次修·재선在先·수기修其, 호는 초정楚亭·정유貞蕤·위항도인葦杭道人. 13년간 규장각 내·외직에 근무하면서 국내의 저명한 학자들과 널리 교류하였다. 조선 후기의 대표적 실학자로 박지원朴趾源의 사상을 계승하여 중상주의에 기반한 상공업의 발전을 주장하며 『북학의北學議』를 저술하였다.

박지원朴趾源 1737~1805. 조선 후기의 문인·실학자. 본관은 반남潘南, 자는 중미仲美·미암美庵·미재美齋, 호는 연암燕巖. 조선 후기 북학파의 중심인물로 1780년정조 4 중국을 여행한 견문기 『열하일기熱河日記』를 저술하여, 청淸나라의 선진 문물을 적극 수용하자고 주장하였다. 문장에 능하여 연암체燕巖體라는 문풍을 유행시켰다.

변박卞璞 생몰년 미상. 조선 후기의 화가. 본관은 밀양密陽, 자는 탁지琢之, 호는 술재述齋·형재荊齋. 동래부에 속한 화원으로 동래부에 관한 그림을 많이 그렸고, 1763년영조 39 통신사행의 기선장騎船將으로 일본에 건너가 대마도와 일본의 지도 및 풍물을 모사하는 역할을 하였다.

변상벽卞相璧 생몰년 미상. 조선 후기의 화가. 본관은 밀양密陽. 자는 이완而完·완보完甫, 호는 화재和齋. 도화서 화원으로 현감을 지냈다. 인물, 영모, 동물의 묘사에 뛰어났고, 특히 고양이 그림을 잘 그려 '변고양卞古羊 또는 卞怪羊'이라는 별명을 얻었다.

서무수徐懋修 1716~?. 조선 후기의 서예가. 본관은 대구大邱, 자는 중욱仲勖, 호는 수헌秀軒. 서명균徐命均의 아들로 단양 부사를 지냈다. 이광사李匡師와 함께 윤순尹淳의 문하에서 글씨를 배웠다.

석경石敬 생몰년 미상. 조선 초기의 화가. 가계 및 생애는 자세치 않으나 16세기 중엽에 활동한 화가로 추정되며, 인물·묵죽·운룡雲龍을 잘 그렸다. 안견安堅의 화풍을 배우는데 온 힘을 기울였고, 정교하

고 세밀한 필치에 뛰어났다고 한다.

<u>사임당師任堂</u> → 신사임당申師任堂

<u>성재후成載厚</u> 생몰년 미상. 조선 후기의 화가. 〈월하송별도月下送別圖〉가 전한다.

<u>소경대왕昭敬大王</u> 조선 제14대 임금 선조宣祖, 1552~1608, 재위 1567~1608의 시호이다. 본관은 전주全州, 초명은 균鈞, 뒤에 연昖으로 개명하였다.

<u>송민고宋民古</u> 1592~1664. 조선 중기의 문인화가. 본관은 여산礪山, 자는 순지順之, 호는 난곡蘭谷·황산일민黃山逸民. 1609년광해군 2에 진사에 급제하였으나 세상이 혼란함을 이유로 줄곧 은둔 생활을 하였다. 문장과 서화에 빼어나 삼절三絶로 불렸다. 〈청록산수화靑綠山水畵〉, 〈묵매도墨梅圖〉 등이 전한다.

<u>신사열辛師說</u> 생몰년 미상. 조선 후기의 화가. 자는 경일景日. 화훼, 초충에 능했다. 양근楊根의 한강 가에 살면서 책을 읽고

그림을 익혀 그 이름이 서울에까지 알려졌다. 〈수선화도水仙花圖〉를 남겼는데, 붓놀림이 소탈하면서 활달하였고 채색은 고상하고 깨끗하여 화가의 의취意趣를 깊이 터득했을 뿐만 아니라 수선화의 운치도 얻었다는 평을 받았다. 일찍이 현재 심사정과 어울려 배웠다는 설도 있다.

<u>신사임당申師任堂</u> 1504~1551. 조선 중기의 여류 예술가. 본관은 평산平山. 신명화申命和의 딸이며, 이이李珥의 어머니이다. 교양과 학문을 갖춘 예술인으로서 시서화에 두루 능했다.

<u>신세림申世霖</u> 1521~1583. 조선 중기의 선비화가. 본관은 평산平山. 도화서 별제 및 사옹원 주부, 영월 군수 등을 역임하였다. 남태응南泰膺의 『청죽화사聽竹畵史』에 따르면 강희안姜希顔에 이어 다음 시대의 화가로 손꼽힐 만큼 화명畵名이 높았다고 한다. 영모화에 뛰어났다.

<u>신잠申潛</u> 1491~1554. 조선 전기의 문인·화가. 본관은 고령高靈, 자는 원량元亮, 호

는 영천자靈川子 · 아차산인峨嵯山人. 신종호申從濩의 아들로 1519년중종14 현량과賢良科에 급제하였으나, 같은 해에 기묘사화己卯士禍로 인해 파방罷榜되었고, 1521년 신사무옥辛巳誣獄 때 안처겸安處謙 사건에 연루되어 장흥으로 귀양 갔다가 양주로 이배되었다. 귀양에서 풀려난 뒤 20여 년간 아차산 아래에 은거하며 서화에만 몰두하다가, 인종 때에 복직되어 태인과 간성의 목사를 역임하고 상주 목사로 재임 중 죽었다. 문장과 서화에 능해 삼절三絶로 일컬어졌고, 특히 묵죽墨竹에 뛰어났다고 한다.

신한평申漢枰 1726~?. 조선 후기의 무관 · 화가. 본관은 고령高靈. 자는 명중明仲, 호는 일재逸齋. 신윤복申潤福의 아버지이다. 도화서 화원으로 벼슬은 첨절제사를 지냈다. 산수 · 인물 · 초충 · 화조를 잘 그렸는데, 특히 초상화를 잘 그렸고 인물의 사실적 묘사에 뛰어났다고 한다.

신위申緯 1769~1845. 조선 후기의 화가. 대나무 그림을 잘 그렸다. 《석농화원》에는 이름이 신휘申徽, 자는 치장致章, 호는 서하

樓霞로 나오는데, 젊을 때 사용했던 자호와 이름이다. 신위는 나중에 자를 한수漢叟, 호는 자하紫霞 · 경수당警修堂으로 바꿨다.

신휘申徽 → 신위申緯

심사정沈師正 1707~1769. 조선 후기의 문인화가. 본관은 청송靑松, 자는 이숙頤叔, 호는 현재玄齋 · 묵선墨禪. 화가 심정주沈廷冑의 아들이다. 조부 심익창沈益昌이 역모죄인으로 몰락하였기 때문에 사대부 출신이면서도 과거나 관직에 오르지 못하고 일생 동안 화업畵業에 정진하였다. 젊어서 겸재 정선에게 배웠는데 화풍은 전혀 달랐다. 화훼, 초충, 영모, 산수 등을 잘 그려 당대부터 겸재와 쌍벽을 이루었고 간혹은 겸재보다 낫다는 평을 받기도 했다.

심상규沈象奎 1766~1838. 조선 후기의 문신 · 학자. 본관은 청송靑松, 초명은 상여象輿, 자는 가권可權 · 치교穉敎, 호는 두실斗室 · 이하彛下. 규장각 직제학을 지낸 심염조沈念祖의 아들로 1789년정조13 문과에 급제하여 벼슬이 판서에까지 올랐다. 18

세부터 시를 잘 지어 이름이 났고, 문장은 간결하고 자연스러웠으며 부친이 소장한 수만 권의 책을 읽어 전고典故에 해박하였다. 그림에도 능해 난초를 잘 그렸다.

심정주沈廷胄 1678~1750. 조선 후기의 선비화가. 본관은 청송靑松, 자는 명중明仲, 호는 죽창竹窓·청부靑鳧. 심익창沈益昌의 아들이고, 심사정沈師正의 아버지이다. 부친이 과거부정사건과 역모에 가담한 죄로 처형되었기 때문에 벼슬길이 막혀 출사出仕하지 못하였다. 포도를 잘 그려 원元나라 화가 온일관溫日觀과 심중화沈仲華의 포도 그림의 전통을 계승했다는 평가를 받았고, 당시 유덕장柳德章의 묵죽과 쌍벽을 이루었다.

안견安堅 생몰년 미상. 조선 초기의 화가. 본관은 지곡池谷, 자는 가도可度·득수得守, 호는 현동자玄洞子·주경朱耕. 세종 때에 도화원의 선화를 지내고 벼슬이 호군에 이르렀다. 안평대군의 후원을 얻어 고화古畵를 보고 그림의 깊은 경지를 체득하여, 여러 화가의 장점을 살린 독자적인 필치로 〈몽유도원도夢遊桃源圖〉 같은 명작을 남겼다.

안명열安命說 1697~?. 조선 후기의 역관·서예가. 본관은 순흥順興, 자는 몽뢰夢賚, 호는 수심암睡心庵. 역관 집안에서 생장하여 1717년숙종 43에 역과譯科에 급제, 역관으로서 중국을 자주 왕래하여 관직이 동지중추부사에 이르렀다. 필법에 뛰어나 중국에까지 이름이 알려졌다고 한다.

안호安祜 1715~?. 조선 후기의 역관·여항문인·서예가. 본관은 순흥順興, 자는 사수士受, 호는 석초石樵. 1747년영조 23 진사시에 급제, 예빈시 참봉, 평구 찰방, 장원서 별제 등을 지냈다.

어몽룡魚夢龍 1566~1617. 조선 중기의 선비화가. 본관은 함종咸從, 자는 현보見甫, 호는 설곡雪谷·설천雪川. 어계선魚季瑄의 손자이며, 어운해魚雲海의 아들이다. 1604년선조 37 진천 현감을 지냈다. 묵매墨梅를 잘 그려서 이정李霆의 묵죽墨竹과 황집중黃執中의 묵포도와 함께 당시에 삼절三絶로 불렸다.

오도형吳道炯 1720~?. 조선 후기의 화가. 본관은 흥양興陽, 자는 회중晦中·시회時晦, 호는 노암魯菴. 매화를 잘 그렸다.

오명현吳命顯 생몰년 미상. 조선 후기의 화가. 자는 도숙道叔, 호는 기곡箕谷. 평양 출신의 지방 화가로 조영석趙榮祏의 속화俗畵에 많은 영향을 받았다.

오재소吳載紹 1729~1811. 조선 후기의 문신. 본관은 해주海州, 자는 극경克卿, 호는 석천石泉. 형조 판서를 지낸 오두인吳斗寅의 증손이고 참판을 지낸 오원吳瑗의 아들이다. 1771년영조 47 문과에 급제, 승정원 주서, 승지를 역임하고, 판서에까지 올랐다.

오재유吳載維 생몰년 미상. 조선 후기의 문신. 본관은 해주海州, 자는 지경持卿. 참판을 지낸 오원吳瑗의 아들이다. 기사사화己巳士禍의 사손嗣孫으로 녹용錄用되어 의릉 참봉에 제수되었다. 양지 현감, 진산 군수를 역임하였다. 36세로 요절하였다.

오준상吳俊詳 생몰년 미상. 조선 후기의 화가. 본관은 흥양興陽. 오도형吳道炯의 아들로 부자가 모두 매화를 잘 그렸다.

원명유元命維 ?~1774. 자세한 내력은 미상. 자는 중사仲四, 호는 연농硏農. 인물이 옥처럼 깨끗하고 박학다재하였으며 그림에도 능하여 많은 기대를 모았으나 요절하였다.

유덕장柳德章 1675~1756. 조선 후기의 묵죽화가. 본관은 진주晉州, 자는 자구子久·자고子固·성유聖攸, 호는 수운岫雲·운옹雲翁·가산笳山·무심옹無心翁. 대 그림에 뛰어나 조선 중기의 신잠申潛과 이정李霆의 전통을 계승하였으나 이정에게 약간 못미친다는 평가를 받았다. 이정, 신위申緯와 더불어 조선의 3대 묵죽화가로 손꼽힌다.

유만주兪晩柱 1755~1788. 조선 후기의 문인. 본관은 기계杞溪, 자는 백취伯翠, 호는 통원通園·흠고당欽古堂·흠영欽英·봉해백蓬海伯. 형조 참의를 지낸 유한준兪漢雋의 아들로 백부 유한병兪漢邴이 일찍 죽어 그의 양자로 입적되었다. 선천적인 약골로 잦은 질병에 시달려, 성균관 유생을 거쳤을

뿐 벼슬하지 않고 35세로 죽었다. 1775년부터 1787년까지 13년간의 일상을 기록한 일기 『흠영欽英』을 남겼다.

유명길柳命吉 조선 후기의 무관·화가. 호는 만옹漫翁, 칠원 현감을 역임하였다. 산수와 말 그림에 능했다. 김창업이 그의 그림에 대해 숙련되었지만 속되다는 평가를 내린 적이 있다.

유준주俞駿柱 1746~1793. 조선 후기의 문신. 본관은 기계杞溪, 자는 성대聖大, 호는 석가夕佳. 형조 참판을 지낸 유한소俞漢蕭의 아들이고, 김광국金光國과 서화로 사귄 친구이다. 1768년영조 44에 생원시에 합격, 호조의 낭관으로 있으면서 1791년정조 15 태묘를 개수하는 일에 잘못이 있었다고 하여 유배를 당했고, 2년 뒤에 부창병浮脹病에 걸려 상사동相思洞에 기거하다 죽었다.

유한준俞漢雋 1732~1811. 조선 후기의 문장가. 본관은 기계杞溪, 자는 만천曼倩·여성汝成, 호는 저암著庵·창애蒼厓. 문인 서예가로 이름 높던 유한지俞漢芝의 사촌형이

다. 1768년영조 44 진사시에 합격하여 김포 군수 등을 거쳐 벼슬이 형조 참의에 이르렀다. 북촌北村 옥류동玉流洞에 세거하다가 유한준 대에 이르러 남촌의 태창太倉, 즉 광흥창廣興倉 부근으로 이주하여 활동하였다. 뇌연雷淵 남유용南有容에게 학문을 배워 문장으로 이름이 높았을 뿐 아니라 서화에도 재능을 지녀 당대의 화가들과 폭넓게 사귀었고, 김광국과도 절친하였다.

유한지俞漢芝 1760~1834. 조선 후기의 문인·서예가. 본관은 기계杞溪, 자는 덕휘德輝, 호는 기원綺園·의명宜明. 유한준의 사촌동생으로 영춘 현감을 지냈다. 전서와 예서를 잘 써서 당대에 이름이 높았고, 김광국과도 친하여 많은 그림을 배관하였다.

유환덕柳煥德 1729~1785. 조선 후기의 문신·서예가. 본관은 문화文化, 자는 화중和仲, 호는 태일산초太一山樵. 1755년영조 31 문과에 급제, 지평, 교리 등을 역임하였다. 행서, 초서, 전서, 예서를 잘 썼고, 철필鐵筆 전각에도 능했으며, 매화 그림에도 재능이 있었다.

윤덕희尹德熙 1685~1776. 조선 후기의 문인화가. 본관은 해남海南, 자는 경백敬伯, 호는 낙서駱西·연옹蓮翁·연포蓮圃·현옹玄翁. 윤선도尹善道의 현손이고, 윤두서尹斗緖의 맏아들이며, 윤용尹熔의 아버지이다. 부친 윤두서의 영향으로 화업을 계승하여 도석인물道釋人物, 말 그림을 잘 그렸으나 부친에게 못 미친다는 평가를 받았다. 1748년영조 24에 영조의 초상화를 모사할 때, 특별히 사포서 별제에 제수되었다.

윤동섬尹東暹 1710~1795. 조선 후기의 문신·서예가. 본관은 파평坡平, 자는 덕승德升, 호는 팔무당八無堂·보절재保節齋. 1754년영조 30에 문과에 급제, 벼슬이 이조 판서에 이르렀다. 글씨에 능하여 80세가 넘어서도 궁중의 서사書寫를 맡아 정조로부터 필력이 유건愈健하다는 칭송을 받았다.

윤두서尹斗緖 1668~1715. 조선 후기의 화가. 본관은 해남海南, 자는 효언孝彦, 호는 공재恭齋·종애鍾崖. 윤선도尹善道의 증손이다. 윤덕희尹德熙의 아버지이며, 윤용尹熔의 할아버지로 3대가 화업에 종사하였다. 옥

동玉洞 이서李漵, 성호星湖 이익李瀷 형제와 가까이 지내며 실학에 밝았으며 글씨에서 동국진체 서풍을 열었다. 《당시화보》, 《고씨화보》를 보며 남종화를 익혔으며 속화俗畫를 개척하였다.

윤양근尹養根 생몰년 미상. 조선 후기의 화가. 자는 정보正甫. 18~19세기에 걸쳐 활동한 화가로 화훼 및 산수화에 능했다.

윤용尹熔 1708~1740. 조선 후기의 화가. 본관은 해남海南, 자는 군열君悅, 호는 청고靑皐·호암초수虎嵒樵叟·소선簫仙. 윤두서尹斗緖의 손자이고, 윤덕희尹德熙의 둘째 아들이다. 1735년영조 11 진사시에 합격하였다. 문장에 뛰어났고, 조부와 부친으로부터 화업을 이어받아 재기才氣와 화품畫品이 빼어났으나 33세로 요절하였다.

윤인걸尹仁傑 생몰년 미상. 조선 중기의 화가. 본관은 파평坡平. 가계나 행적은 미상이다. 그림을 잘 그렸으나, 윤두서는 『화단畫斷』에서 "함윤덕咸允德 류에 속하는데 필법이 강하고 국면이 또한 좁다. 대체로

소소밀밀疏疏密密의 법을 모르기 때문이다"라고 평하였다.

윤정립尹貞立 1571~1627. 조선 중기의 문신·화가. 본관은 파평坡平, 자는 강중剛中, 호는 학산鶴山·매헌梅軒. 1605년선조 38 진사에 급제, 의금부 도사를 거쳐 벼슬이 군수에 이르렀다. 중년에 들어 그림을 그리기 시작하여 인물, 산수에서 이름을 날렸다고 한다.

이경윤李慶胤 1545~1611. 조선 중기의 화가. 본관은 전주全州, 자는 가길嘉吉, 호는 낙파駱坡·낙촌駱村·학록鶴麓 등. 성종成宗의 열한 번째 아들 이성군利城君 이관李慣의 종증손으로 학림정鶴林正에 제수되었다. 절파浙派화풍의 산수인물화에 많은 명작을 남겼다. 동생 이영윤李英胤과 두 아들 그리고 서자인 이징李澄 모두 그림과 글씨에 능하였다.

이광사李匡師 1705~1777. 조선 후기의 서화가. 본관은 전주全州, 자는 도보道甫, 호는 원교圓嶠·수북壽北. 예조 판서를 지낸 이진검李眞儉의 아들로 영조의 등극과 더불어 소론이 실각하자 벼슬길이 막혔다. 50세 되던 해인 1755년영조 31 큰아버지 이진유李眞儒가 나주벽서사건羅州壁書事件으로 처벌될 때 이에 연루되어 함경북도 부령에 유배되었다가 신지도로 옮겼고, 1777년정조 1에 강진의 약산도에서 죽었다. 윤순尹淳에게 글씨를 배워 원교체圓嶠體라는 특유의 필체를 이룩하였고, 그림에도 뛰어났다.

이광직李光稷 1745~?. 조선 후기의 역관. 본관은 광주廣州, 자는 경지耕之, 호는 우야于野. 1765년영조 41 역과에 급제, 역관으로 중국에 자주 왕래하면서 장문도張問陶 등의 중국 인사들과 깊이 사귀었다. 시주詩酒를 좋아하여 당시에 호걸로 이름이 났다고 한다.

이긍익李肯翊 1736~1806. 조선 후기의 학자. 본관은 전주全州, 자는 장경長卿, 호는 연려실燃藜室. 이광사李匡師의 아들이고, 이영익李令翊의 형이다. 그도 화법을 이해하여 때때로 고인을 방작하였는데, 몹시 고상한 운치가 있었다고 한다.

이면우李勉愚 생몰년 및 행적 미상. 서예가로 유명한 이광사李匡師의 손자이며, 이영익李令翊의 아들로 추정된다.《석농화원》에서 3곳의 화제를 대신 필사한 일이 있다.

이명기李命基 생몰년 미상. 조선 후기의 화가. 본관은 개성開城, 자는 사수士受, 호는 화산관華山館. 사과 벼슬을 한 이종수李宗秀의 아들이고, 김응환金應煥의 사위이다. 화원으로 초상화에 뛰어나 1796년정조 20 어진을 그렸고, 찰방을 지냈다. 초충도를 잘 그렸는데, 특히 나비 그림에 빼어났다.

이병연李秉淵 1671~1751. 조선 후기의 시인. 본관은 한산韓山, 자는 일원一源, 호는 사천槎川·백악하白嶽下. 김창흡金昌翕의 문인으로 음보蔭補로 벼슬하여 부사를 지냈다. 시에 뛰어나 영조 대의 최고의 시인으로 일컬어졌다. 북악산 아래 순화방에 살면서 정선鄭敾, 조영석趙榮祏 등 화가들과 어울려 그들의 그림에 많은 화제와 논평을 남겼다.

이불해李不害 1529~ ? . 조선 중기의 화가.

자는 태유太綏. 가계와 행적 등이 미상이다. 윤두서尹斗緖는 『화단畵斷』에서 "그의 그림이 해박하고 정밀한 점은 안견安堅에 버금가나 활달한 맛은 오히려 그보다 낫다"고 하였다. 남태응의 『청죽화사聽竹畵史』에는 강희안姜希顏 이후 신세림申世霖·석경石敬 등과 나란히 이름을 날렸으나 전하는 유작이 드물다고 하였다.

이사호李士浩 1568~1613. 조선 중기 문신·화가. 본관은 전주全州, 자는 양원養源. 1606년선조 39에 진사시에 합격하였으나, 1608년광해군 즉위년 임해군臨海君의 옥사에 연좌되어 얼마 후 죽었다. 허균許筠 이재영李再榮·박응서朴應犀·임해군臨海君등과 교유하였다. 문장을 잘 짓고, 특히 난초 그림을 잘 그려 명성이 있었다.

이상좌李上佐 생몰년 미상. 조선 초기의 화가. 다른 이름은 배련陪連. 본관은 전주全州, 자는 공우公祐·자실自實, 호는 학포學圃. 노비 출신으로 그림에 뛰어나 도화서 화원이 되었다는 설이 있다. 아들 이흥효李興孝도 화원이었으며 수문장을 지냈다.

인물화에 특히 뛰어나 1545년인종 1 중종 어진을 석경石璟과 함께 추사追寫하였으며, 1546년명종 1에는 공신들의 초상을 그려 원종공신原從功臣에 올랐다.

이숭효李崇孝 생몰년 미상. 조선 중기의 화가. 본관은 전주全州, 자는 백달伯達, 이상좌李上佐의 아들이고 이흥효李興孝의 형이며, 이정李楨의 아버지이다. 활달한 필치와 대비가 분명한 묵법이 특징이었다고 한다.

이언충李彦忠 1716~?. 조선 후기의 무신. 본관은 전주全州, 자는 승정承貞. 1750년영조 26에 진사시에 합격, 정조 때에 무신으로 활동하며 벼슬은 죽산 부사에 이르렀다.

이영윤李英胤 1561~1611. 조선 중기의 화가. 일명 희윤喜胤. 본관은 전주全州. 자는 계길季吉, 왕족으로 청성군靑城君 이걸李傑의 아들이며, 이경윤李慶胤의 아우이다. 죽림수竹林守에 제수되었다. 그림을 잘 그렸고, 특히 영모와 화조 및 말 그림에 뛰어났는데, 이경윤보다 역량은 뛰어난데 공부는 미치지 못했다는 평을 받았다.

이우李瑀 1542~1609. 조선 중기의 서화가. 본관은 덕수德水, 자는 계헌季獻, 호는 옥산玉山 · 죽와竹窩 · 기와寄窩. 이이李珥의 아우로 시서화 및 거문고에 능해 4절四絶이라 불렸다. 그림은 안견安堅의 화풍을 따르면서 초충 · 사군자 · 포도 등도 잘 그렸고, 글씨는 황기로黃耆老의 서체를 본받았다.

이유신李維新 생몰년 미상. 조선 후기의 화가. 자는 사윤士潤, 호는 석당石塘. 가계와 행적은 미상이다. 영 · 정조 대에 활동한 화가로『이향견문록里鄕見聞錄』에 따르면 그림을 잘 그렸고 돌을 좋아했다고 한다. 남종화풍의 아담한 작품을 많이 남겼다.

이윤영李胤永 1714~1759. 조선 후기의 문인 · 화가. 본관은 한산韓山, 자는 윤지胤之, 호는 단릉丹陵 · 담화재澹華齋. 이기중李箕重의 아들이다. 과거에 뜻을 두지 않고 자연에 은거하여 평생을 보냈다. 부친이 단양 군수로 부임하자 단양의 사인암舍人巖과 구담龜潭에 정자를 짓고 5년간 지내며 단릉산인丹陵散人이라 자호하였다. 송문흠宋文欽, 김종수金鍾秀, 김무택金茂澤 등과 같은 노론

문사들과 깊이 교유하였고, 특히 이인상李麟祥과 절친하여 시화詩畵로 어울렸다.

이인문李寅文 1745~1821. 조선 후기의 화가. 본관은 해주海州. 자는 문욱文郁, 호는 유춘有春·고송유수관도인古松流水館道人·자연옹紫煙翁. 도화서 화원으로 첨절제사를 지냈다. 김홍도金弘道와 동갑 화원으로 가깝게 지냈고, 강세황姜世晃·남공철南公轍·박제가朴齊家·신위申緯 등의 문인 화가들과도 친교하였다. 현재玄齋 심사정沈師正의 수제자였다고 하며 산수화에서 김홍도와 당대에 쌍벽을 이루었다.

이인상李麟祥 1710~1760. 조선 후기의 문인화가. 본관은 전주全州, 자는 원령元靈, 호는 능호관凌壺觀·보산자寶山子·천보산인天寶山人·연문淵文. 이경여李敬輿의 현손이다. 1735년영조 11 진사시에 합격하였지만 증조부 이민계李敏啓가 서자였기 때문에 대과에 나아가지 못했다. 음직蔭職으로 북부 참봉, 음죽 현감 등을 지냈다. 시·서·화에 능해 삼절三絶이라 불렸는데, 그림에는 문인화풍의 담담한 산수화를 즐

겨 그렸고, 글씨에는 전서篆書·주서籒書에 뛰어났다. 중년에 벼슬에서 물러나 단양에 은거하여 이윤영 등과 어울려 시·서·화로 말년을 보냈다.

이정李楨 1578~1607. 조선 중기의 화가. 본관은 전주全州, 자는 공간公幹, 호는 나옹懶翁·나재懶齋·설악雪嶽. 이상좌李上佐의 손자, 이숭효李崇孝의 아들인데, 일찍 부모가 죽어 작은아버지 이흥효李興孝에게 양육되었다. 집안 전통을 이어 어려서부터 그림에 종사하여 산수, 인물, 불화佛畵를 모두 잘 그렸다고 한다. 1606년선조 39 명明나라의 사신으로 조선에 온 주지번朱之蕃으로부터 절찬을 받아 명성이 크게 떨쳤다. 성품이 술을 좋아하고 게으른 데다 남을 위해 가벼이 그리지 않았고 요절하였기 때문에 작품이 드물게 전한다.

이정李霆 1554~1626. 조선 중기의 묵죽화가. 본관은 전주全州, 자는 중섭仲燮, 호는 탄은灘隱. 세종의 현손으로 익주군益州君이지李枝의 아들로 석양정石陽正에 봉해졌다. 묵죽화에 있어서 조선시대 일인자

로 간이簡易 최립崔岦의 문장, 석봉石峯 한호韓濩의 글씨와 함께 당시에 삼절三絶로 꼽혔다. 묵란·묵매에도 조예가 깊었고, 시와 글씨에도 뛰어났다. 임진왜란 때 적의 칼에 오른팔을 크게 다쳤으나, 회복한 뒤에 화풍이 더욱 진보되었다는 설이 있다.

이정근李正根 1531~?. 조선 중기의 화가. 본관은 경주慶州, 호는 심수心水. 화원으로 사과를 지낸 이명수李明修의 아들이다. 그 역시 화원으로 사과를 지냈으며, 수형壽亨-홍규泓虬-기룡起龍으로 이어지는 화원집안을 형성하였다. 윤두서尹斗緖는 그가 안견安堅을 따라서 필법이 정교하여 이불해李不害의 선구로 삼을 만하다고 평한 바 있다.

이징李澄 1581~?. 조선 중기의 화원화가. 본관은 전주全州, 자는 자함子涵, 호는 허주虛舟. 학림정鶴林正 이경윤李慶胤의 아들이다. 가업을 이어받아 모든 장르에 능했고, 산수화와 인물화에서 부친을 능가했다는 평가를 받았다. 차분하고 치밀한 필치로 고아한 화풍을 보여주었으나 화품이 화원의 틀에 갇혔다는 평을 받기도 했다.

이태원李太源 1740~?. 조선 후기의 문신·화가. 본관은 연안延安, 자는 경연景淵, 호는 심재心齋. 1768년영조 44에 진사시에 합격, 전주 판관을 지냈다. 시문을 짓는 여가에 그림까지 섭렵하였는데, 산수화를 더욱 잘 그렸다고 한다.

이하곤李夏坤 1677-1724. 조선 후기의 문인·화가·평론가. 본관은 경주慶州, 자는 재대載大, 호는 담헌澹軒·계림鷄林. 1708년숙종 34에 진사에 올랐으나 벼슬에 나아가지 않고 고향 진천鎭川에 낙향하여 학문과 서화에 힘썼다. 이병연李秉淵, 윤순尹淳, 정선鄭敾, 윤두서尹斗緖 등 명사들과 널리 교유하였고, 여러 그림에 수준 높은 논평을 남겼다. 서적 수집에도 관심이 높아 1만 권의 장서가 진천에 있었다고 한다.

이하영李夏英 1674~?. 조선 후기의 화가. 본관은 전주全州, 자는 익지益之, 호는 난주蘭洲. 현감을 지냈다. 영모, 산수에 능하였다.

이학빈李學彬 생몰년 및 행적 미상. 정조대에 감찰監察, 영우원 참봉永祐園參奉, 무장

현감茂長縣監 등을 지냈다.《석농화원》에서 원명유元命維의 〈고촌어주도孤村漁舟圖〉에 김광국의 화제를 대신 필사한 일이 있다.

이한진李漢鎭 1732~?. 조선 후기의 서예가. 본관은 성주星州, 자는 중운仲雲, 호는 경산京山. 벼슬은 감역監役을 지냈다. 글씨에 뛰어났는데 특히 그의 전서篆書는 당唐나라 이양빙李陽氷의 소전小篆을 따랐다. 음악에도 능하여 그의 퉁소는 홍대용洪大容의 거문고와 짝을 이뤘다고 한다.

이희산李羲山 생몰년 미상. 조선 후기의 화가. 본관은 한산韓山, 자는 사인士仁, 호는 산수山叟. 이윤영李胤永의 아들로 부친의 필법을 이었다.

이희영李喜英 ?~1801. 조선 후기의 천주교인 · 화가. 본관은 양성陽城, 자는 추찬秋餐, 호는 청휘당淸暉堂. 진사 소煡의 아들이고, 천주교인으로 교명敎名은 루가. 처음에는 여주에서 살았으나 서울로 올라와서 청淸나라 신부 주문모周文謨에게 서학을 배우고 천주교도가 되었다. 예수의 상像을 그려 황사영黃嗣永에게 보낸 일이 탄로나 1801년 신유사옥辛酉邪獄 때 처형되었다. 그림은 정철조鄭喆祚에게 배웠으며, 성화聖畫 이외에도 영모와 산수 등을 즐겨 그렸고 잡기에도 능했다.

이희윤李喜胤 → 이영윤李英胤

임희지林熙之 1765~?. 조선 후기의 역관 · 화가. 본관은 경주慶州, 자는 경부敬夫, 호는 수월당水月堂 · 수월헌水月軒 · 수월도인水月道人. 1790년정조 14 역과에 합격, 봉사奉事를 지냈다. 역관으로 활동하며 중인中人들의 모임인 송석원시사松石園詩社의 일원이 되었다. 난초와 대나무를 즐겨 그려 부드러우면서 힘 있는 필치와 담백하면서 변화 있는 먹의 농담濃淡에 뛰어났다. 초서로 된 수월水月 두 글자를 세로로 이어 써서 낙관한 것이 특징이다.

정내교鄭來僑 1681~1757. 조선 후기의 시인 · 문장가. 본관은 하동河東, 자는 윤경潤卿, 호는 완암浣巖. 한미한 사인士人이었으나 시문에 특히 뛰어나 당대 사대부들의

존중을 받았다. 1705년숙종 31 역관으로 통신사의 일원이 되어 일본에 갔을 때 독특한 시문의 재능을 드러내 명성을 얻었다.

정동교鄭東敎 1754~1809. 조선 후기의 문신 · 서예가. 본관은 동래東萊, 자는 기팔箕八. 우의정을 지낸 정홍순鄭弘淳의 아들이다. 1780년정조 4에 진사시에 합격, 호조정랑, 상주 목사를 지냈다.

정만교鄭萬僑 생몰년 미상. 조선 후기의 화가. 본관은 광산光山. 겸재謙齋 정선鄭敾의 아들로 일찍부터 부친이 그림을 그리는 모습을 보고서 운필運筆의 의미와 설색設色의 기법을 저절로 터득하여 이따금 볼만한 작품을 창작했으나 화가로 자처하지 않았다고 한다.

정선鄭敾 1676~1759. 조선 후기의 화가. 본관은 광산光山, 자는 원백元伯, 호는 겸재謙齋 · 겸초兼艸 · 난곡蘭谷. 우리나라 산수를 생동감 있게 그려 진경산수의 화풍을 개척하였다. 특히 이병연李秉淵 같은 시인과의 교유를 통해 회화 세계에 대한 창의

력을 넓혔고, 금강산, 관동 지방의 명승은 물론 일상적 생활의 주제를 회화로 승화시켰다. 청하 · 하양 현감과 양천 현령을 지냈고 〈금강전도金剛全圖〉, 〈인왕제색도仁王霽色圖〉 등 진경산수의 명작을 남겼다.

정세광鄭世光 생몰년 미상. 조선 후기의 화가. 본관은 하동河東. 부사 양종穰從의 증손이다. 진사에 급제하였고 안견 화풍의 그림을 잘 그렸다고 한다. 윤두서尹斗緖는 『기졸記拙』에서 그의 그림에 대하여 "얌전하고 정밀함은 안견의 필의筆意를 체득하였으나 필봉筆鋒이 다소 둔하고 창윤蒼潤한 빛은 미치지 못하다"라고 평하였다.

정철조鄭喆祚 1730~1781. 조선 후기의 화가. 본관은 해주海州, 자는 성백誠伯, 호는 석치石癡. 1714년숙종 40 문과에 급제, 호조참판을 역임하였다. 문장에 능하고 그림을 잘 그렸으며, 미불米芾처럼 돌에 절하던 버릇이 있어서 기이한 돌을 얻으면 좌우에 두고 종일토록 어루만졌고, 마음에 드는 것이 있으면 벼루를 만들었으므로 스스로 석치石癡로 자호하였다.

정충엽鄭忠燁 1725~1800 이후. 조선 후기의 의원·서화가. 본관은 하동河東, 자는 일장日章·아동亞東, 호는 이곡梨谷·이호조도梨湖釣徒. 벼슬은 내의원 침의를 지냈다. 강세황姜世晃과 친분이 두터웠다고 하며, 그림뿐 아니라 예서에도 능하였고, 또한 겸재 정선과 비슷한 화풍의 진경산수를 잘 그렸다고 한다. 김광국金光國과 어려서 부터 친구로 지내며, 그림을 그리면 함께 모여 그림에 대해 논평하곤 했다고 한다.

정홍래鄭弘來 1720~1791. 조선 후기의 화가. 본관과 자는 미상. 호는 만향晩香·국오菊塢. 도화서 화원으로, 주부를 거쳐 내시교수와 중림 찰방을 지냈다. 정선鄭敾의 화풍을 따른 산수화와 초상화를 잘 그렸다.

정황鄭榥 1735~?. 조선 후기의 화가. 본관은 광산光山, 자는 광중光仲, 호는 손암巽菴. 겸재 정선의 손자이고, 정만교鄭萬僑의 아들이다. 집안 전통을 이어 진경산수 화풍을 그렸으나 필치가 뛰어나진 못하였다.

조귀명趙龜命 1693~1737. 조선 후기의 문인. 본관은 풍양豊壤, 자는 석여錫汝·보여寶汝, 호는 동계東谿·건천자乾川子. 1727년영조 3 문과에 급제, 공조 좌랑을 지냈다. 소론 명문가 출신이나 정치에 큰 관심이 없었고, 질병에 시달리면서 노장老莊과 불교에 심취하였으며, 문장을 짓는 일에 몰두하였다.

조세걸曺世傑 1636~?. 조선 후기의 화가. 본관은 창녕昌寧, 호는 패주浿州·수천須川. 평양 출신으로 김명국金明國에게 그림을 배웠고, 벼슬은 첨절제사를 지냈다. 집안이 부유하여 중국의 유명한 글씨와 그림을 많이 소장했으며, 정교하고 섬세한 필치로 산수·인물 등에 뛰어났다. 40대 이후로 서울에 와 어진御眞 제작에 참여하는 등 활발한 활동을 하였다. 70세인 1705년숙종 31까지 작품을 남긴 것으로 확인된다.

조속趙涑 1595~1668. 조선 중기의 화가. 본관은 풍양豊壤, 자는 희온希溫·경온景溫, 호는 창강滄江·창추滄醜·취추醉醜·취옹醉翁·취병醉病. 병조 참판에 추증된 조수륜趙守倫의 아들이며, 문인화가 조지운趙之耘

의 아버지이다. 광해군 때에 부친이 억울한 죽음을 당한 후 벼슬을 멀리하고 문예와 서화에 전념하였다. 시·서·화 삼절三絕로 일컬어졌다. 그림은 매화, 대나무, 산수, 화조를 잘 그렸다. 특히 까치나 수금水禽 등을 소재로 한 수묵화·화조도에서 한국적 화풍을 이룩하여 조선 중기 이 분야의 대표적 화가로 꼽힌다.

조영석趙榮祏 1686~1761. 조선 후기의 문인화가. 본관은 함안咸安, 자는 종보宗甫, 호는 관아재觀我齋·석계산인石溪山人. 군수를 지낸 조해趙楷의 아들이다. 1713년숙종 39 진사시에 합격, 돈녕부 도정을 지냈다. 겸재謙齋 정선鄭敾·현재玄齋 심사정沈師正과 함께 사인삼재士人三齋로 일컬어졌다. 또 시와 글씨에도 일가를 이루어 삼절로 불렸다. 백악산 아래에 살면서 정선, 이병연李秉淵과 이웃이 되어 교유하면서 시화詩畵를 논하였다고 한다. 윤두서尹斗緖와 더불어 조선 후기 풍속화의 성행을 이끈 인물이기도 하다.

조윤형曹允亨 1725~1799. 조선 후기의 문신·서화가. 본관은 창녕昌寧, 자는 시중時中 또는 치행穉行, 호는 송하옹松下翁. 조명교曺命敎의 아들이다. 문음門蔭과 학행으로 천거되어 벼슬길에 나가 지돈녕부사에 이르렀다. 초서와 예서를 잘 써서 일찍이 서사관書寫官을 역임하였으며, 글씨의 필력을 바탕으로 그림에도 능했다고 한다.

조진규趙鎭奎 1748~?. 본관은 풍양豊壤, 자는 문오文五. 조원趙瑗의 아들이다. 1774년 영조 50에 진사시에 급제, 사복시 첨정, 태인 현감을 지냈다.

최북崔北 1712~1786. 조선 후기의 화가. 본관은 무주茂朱, 초명은 식埴. 자는 성기聖器·유용有用·칠칠七七, 호는 거기재居其齋·삼기재三奇齋·호생관毫生館·성재星齋·기암箕庵. 문장, 글씨, 그림이 모두 기이하다고 스스로 삼기재三奇齋로 자부했을 정도로 예술에 대한 자부심이 높았다. 성격이 괴팍하여 70여 년 그림에 종사하며 많은 기행奇行과 일화를 남겼으나 화풍은 그리 거친 편이 아니었다.

함윤덕咸允德 생몰년 미상. 조선 중기의 화가. 가계 및 생애는 미상인데 16세기에 그림으로 명성을 얻었다. 윤두서尹斗緖가 그의 그림을 평하면서 구도나 채색이 역시 원수院手라고 하였던 점으로 미루어 화원 출신으로 추측된다. 인물·동물·산수를 모두 잘 그렸던 화가로 일컬어진다.

허승許昇 생몰년 미상. 조선 후기의 화가. 본관은 양천陽川, 호는 진관자眞觀子. 여러 가지 기예에 뛰어났고, 그림에도 뛰어나 아취雅趣가 담긴 그림을 그렸다고 한다.

허필許佖 1709~1761. 조선 후기의 학자·서화가. 본관은 양천陽川, 자는 여정汝正, 호는 연객烟客·초선草禪·구도舊濤. 1735년 영조 11 진사시에 급제했으나 벼슬에 나아가지 않고 학문과 시·서·화에 전념하여 당시에 삼절三絶로 불렸다. 담배를 몹시 좋아하여 연기가 입에서 떠날 때가 없어서 연객煙客이라 자호하였다고 한다. 붉은 색으로 산수를 즐겨 그려 별격의 운치를 이루었다.

홍계순洪啓純 생몰년 및 행적 미상. 자는 사진士眞. 법도에 구애되지 않고 채색도 쓰지 않은 파격적인 화풍을 지녔다고 한다.

홍득귀洪得龜 1653~?. 조선 중기의 화가. 본관은 남양南陽, 자는 자징子徵, 호는 창곡蒼谷. 영의정 홍명하洪命夏의 손자로 음직으로 관직에 나아가 벼슬은 금부 도사, 현감 등을 역임하였다. 남태응의 『청죽화사聽竹畵史』에 따르면 그림에 긍지가 높아 비단이 아니면 그리려 하지 않았다고 한다.

홍문귀洪文龜 생몰년 및 행적 미상. 조선 후기의 서화가. 자는 욱재郁哉, 호는 방장산인方丈山人.

홍신유洪愼猷 1722~?. 조선 후기의 중인 서예가. 본관은 남양南陽, 자는 휘지徽之, 호는 백화白華. 1768년영조 44 문과에 급제, 성균관 전적을 역임했다.

홍실洪寔 생몰년 및 행적 미상. 자는 군성君成. 홍문귀洪文龜의 아들이다. 집안의 진통을 이어 붓 솜씨와 채색법이 모두 화법에 맞

왔고, 문사文詞를 더욱 잘 했다고 한다.

황기黃杞 생몰년 및 행적 미상. 본관은 창원昌原, 자는 여량汝良. 호랑이 그림에 능했다.

황기천黃基天 1760~1821. 본관은 창원昌原, 자는 희도羲圖, 호는 능산菱山·후완后睆. 1794년정조 18 정시문과에 급제, 이조 정랑, 정언 등을 역임하였고, 외직으로 강동현감, 경상도 도사를 지냈다. 문장에 뛰어났고, 전서·예서·해서·초서 등 여러 글씨체에 모두 능하였다.

황집중黃執中 1533~?. 조선 중기의 선비화가. 본관은 창원昌原, 자는 시망時望, 호는 영곡影谷·비목당卑牧堂. 1576년선조 9 진사시에 급제, 벼슬은 경력經歷을 지냈다. 묵포도墨葡萄를 특히 잘 그려 이정李霆의 묵죽墨竹과 어몽룡魚夢龍의 묵매墨梅와 함께 삼절三絶로 일컬어졌다.

중국

가구사柯九思 1312~1365. 원元나라 문인·화가. 자는 경중敬仲, 호는 단구생丹邱生. 절강성 태주台州 사람이다. 문종文宗의 총애를 받아 규장각 감서박사에 임명되어 서화와 금석의 감식을 맡아보았다. 시문에 뛰어났고, 묵죽화에 빼어났으며 서화수장가로서도 저명하였다.

강간江干 생몰년 미상. 청淸나라 시인. 호는 편석片石으로 강편석江片石이라 불렸다. 저서로『편석시초片石詩鈔』가 있다.

고기패高其佩 ?~1734. 청淸나라 화가. 자는 위지韋之, 호는 차원且園·남촌南村·서차도인書且道人. 요양遼陽 철령위鐵嶺衛 사람으로, 청淸나라 때 관리이자 화가이다. 산수, 인물에 능했고, 지두화指頭畵의 창시자로 명성이 높았다.

공대만龔大萬 생몰년 미상. 청淸나라 관원·화가. 자는 체육體六, 호는 적포荻浦. 1771년건륭 36년 진사에 합격, 편수編修를 역임했다.

기승업祁承爗 1563~1628. 명明나라의 장서가로 자는 이광爾光, 호는 이도夷度·광옹曠翁·밀사노인密士老人, 산음山陰 사람이다. 1604년 진사가 되어 벼슬이 강서포정사 우참정에 이르렀다. 평생 서적 수집에 힘써 10만 권에 달하는 서적을 소흥紹興의 매리梅里에 담생당澹生堂이란 장서각을 지어 보관하였다.

김부귀金富貴 생몰년 미상. 청淸나라 화가. 그의 선조는 우리나라 사람으로 대대로 조선통관朝鮮通官이 되어 조선을 왕래하였다. 건륭제 때에 그림을 잘 안다고 하여 내각화사內閣畵士가 되었다고 한다.《석농화원石農畵苑》에 낙타 그림이 전한다.

동기창董其昌 1555~1636. 명말의 서화가. 자는 현재玄宰·원재元宰, 호는 사백思白·향광香光·용대容臺, 시호는 문민文敏. 송강부松江府 화정華亭 사람으로 1589년만력 17 진사에 합격, 벼슬이 예부 상서에까지 올랐다. 문장과 서화에 두루 능하였다.

두근杜菫 생몰년 미상. 15~6세기에 활동한 명明나라 화가. 자는 구남懼男, 호는 고광古狂·청하정靑霞亭. 진강부鎭江府 단도丹徒 사람이다. 진사 시험에 낙방하여 벼슬에 욕심을 끊고 시문과 회화에 매진하여 백묘白描의 일인자로 일컬어졌다.

두기룡杜冀龍 생몰년 미상. 명明나라 만력萬曆 연간의 화가. 자는 사량士良, 호는 무원茂苑. 오현吳縣 사람이다.『서화회요書畵會要』에 "두기룡의 산수화는 심주沈周를 배워서 약간 변화시켰다."라고 하였다.

맹영광孟永光 생몰년 미상. 명말청초의 화가. 영광英光이라 잘못 쓰기도 한다. 자는 월심月心, 호는 낙치樂痴. 절강浙江 회계會稽 사람이다. 손굉孫宏에게서 수업을 받아 인물 초상에 뛰어났고 뒤에 연경燕京에서 활동하며 심양에 볼모로 있던 효종과 교류하였다. 남태응의『청죽화사聽竹畵史』에 전하기로는 효종이 조선으로 올 때 따라와서 궁중을 출입하며 병풍을 많이 그렸고, 이징李澄 등 화가들과 어울려 날마다 그림을 일삼자, 임금의 뜻과 나라를 어지럽힌다는 이유로 사헌부司憲府의 탄핵을 받기

도 하였다고 한다.

문백인文伯仁 1502~1575. 명明나라 화가. 자는 덕승德承, 호는 오봉五峯·보생葆生·섭산노농攝山老農. 오현吳縣 사람으로 문징명文徵明의 조카이다. 시문 이외에도 그림까지 섭렵하여 산수와 인물에서 왕몽王蒙을 본받아 필력이 맑고 굳세고, 수석, 인물, 화훼, 영모에도 두루 능했다.

문징명文徵明 1470~1559. 명明나라 서화가. 자는 징중徵仲, 호는 형산衡山. 명대의 저명한 서예가, 화가, 문학가로 시문은 오관吳寬에게, 글씨는 이응정李應禎에게 배우고, 그림은 심주沈周의 영향을 받아 산수·인물·화조·난죽화 등 폭이 넓었다. 그중에서도 산수화는 조맹부趙孟頫와 원말 사대가元末四大家를 배우고, 차차로 예찬풍倪瓚風도 흡수하여 남종화 중흥에 큰 영향을 미쳤다. 심주, 당인唐寅, 구영仇英과 나란히 '오문 사가吳門四家'로 일컬어졌다.

서위徐渭 1521~1593. 명明나라 문인·서

화가. 자는 문청文淸·문장文長, 호는 청등青藤·천지天池·전수월田水月. 절강浙江 산음山陰 사람으로 천부적인 자질을 타고나 시문과 서화에 모두 뛰어났다. 스스로 글씨가 첫째, 시가 둘째, 문장이 셋째, 그림은 넷째라 평하였다.

소고邵高 생몰년 및 행적 미상. 청淸나라 화가. 자는 미고彌高, 호는 고오古吳. 오현吳縣 사람으로 산수화에 능했다.

송 휘종宋徽宗 → 휘종徽宗

소식蘇軾 1037~1101. 송宋나라 문학가·서화가. 자는 자첨子瞻·화중和仲, 호는 동파東坡. 사천四川 미산眉山 사람이다. 1057년 가우 2에 진사에 합격, 벼슬이 예부상서에 이르렀다. 아버지 소순蘇洵, 아우 소철蘇轍과 함께 '3소三蘇'라고 불리며 모두 당·송 8대가에 속했다. 시문, 음악, 서법, 그림에 두루 능했다. 조선시대 많은 문인들이 그를 존경하고 배웠다.

시옥施鈺 생몰년 미상. 청淸나라 화가. 자

는 이여二如. 서양인이라는 설도 있다. 초상화를 잘 그려 강희·옹정 연간에 명성이 높았다.

심주沈周 1427~1509. 명明나라 중기 문인 화풍인 오파吳派의 대표적인 화가. 자는 계남啓南, 호는 석전石田·백석옹白石翁·옥전생玉田生·유죽거주인有竹居主人. 장주長洲 오현吳縣 사람으로 시문과 서화에 능통했다. 오파의 개창자로 문징명文徵明, 당인唐寅, 구영仇英과 더불어 '오문 사가吳門四家'로 일컬어졌다.

여기呂紀 1477~?. 명明나라 중기의 화가. 자는 정진廷振, 호는 낙우樂愚·낙어樂漁. 절강浙江 은현鄞縣 사람으로 홍치 초년에 임량林良과 함께 궁정화가로 활약했고, 효종孝宗의 신임을 얻어 벼슬이 금의지휘사에 올랐다. 처음에 변문진邊文進에게 그림을 익혔으나, 후에 서화수장가 원충철袁忠徹의 주선으로 당송의 그림을 임모하여 스스로 화풍을 수립했다고 한다.

오위吳偉 1459·1508. 명明나라 중기 절파浙派화풍의 대표적 화가. 자는 차옹次翁·

사영士英·군석君錫, 호는 노부魯夫·소선小仙이다. 본래 강하江夏 사람인데, 어려서 고아가 되어 전흔錢昕의 집에서 지내며 필묵을 익혀 그림으로 명성을 얻었다. 홍치弘治 연간에 금의백호錦衣百戶에 오르자 황제가 화장원畵壯元이란 인장을 하사했다. 대단한 애주가로 나중에 금릉金陵으로 돌아가 술을 마시다가 죽었다고 전한다. 대문진戴文進에 이어 장로張路와 함께 절파 양식의 완성자이다.

오진吳鎭 1280~1354. 원元나라 화가. 자는 중규仲圭, 호는 매화도인梅花道人·매도인梅道人. 가선嘉善 사람으로 산수화와 대나무 그림에 뛰어나 원말 사대가元末四大家의 한 사람으로 일컬어진다.

왕서광汪瑞光 생몰년 미상. 청淸나라 시인·서예가. 본명은 용광龍光, 자는 검담劍潭, 호는 목엄睦嚴·간담硐曇·총목叢睦. 강소江蘇 의징儀徵 사람으로 1717년건륭 36에 거인擧人이 되어 광서 지부를 역임했다. 시, 사詞, 서법에 능했다.

장경복蔣景福 생몰년 미상. 청淸나라 문학가 · 화가. 호는 부용강상인芙蓉江上人. 한漢나라 승상 장완蔣琬의 48대손이다. 대대로 강남에 살았는데, 11살에 문장과 서화로 명성이 있었으며, 1783년건륭 48에 공사貢士로서 내무 시랑에 제수되었다. 건륭제乾隆帝가 경일敬一이란 호를 하사했다 한다.

장도악張道渥 1757~1829. 청淸나라 관료 · 화가. 자는 수옥水屋, 호는 죽휴竹畦 · 풍자風子. 부산浮山 사람으로 문장에 능하고 그림을 잘 그렸다. 저서에 『수옥잉고水屋剩稿』가 있다.

장문도張問陶 1764~1814. 청淸나라 시인 · 서화가. 자는 중야仲冶 · 유문柳門, 호는 선산船山 · 노선老船. 사천四川 수령遂寧 사람이다. 1790년건륭 55에 진사가 되어 내주 태수에 이르렀다. 시 · 서 · 화에 모두 능해 시는 촉蜀땅 시인 중에 으뜸이라는 칭찬을 받았고, 글씨는 첩학파帖學派의 명적을 널리 배웠다. 그림은 산수, 인물, 화조를 잘하였고, 말과 독수리 그림을 가장 잘 그렸다.

장우張羽 1333~1385. 명明나라 화가. 자는 내의來儀 · 부봉附鳳, 호는 정거靜居. 강서江西 구강九江 사람으로 나중에 오흥吳興에 거주하였다. 그림은 미불米芾의 화법을 깊이 터득하였다. 1371년홍무 4 황제의 부름을 받아 태상시승에 올라 한림원 동장문 연각사를 겸했다. 특히 시에 뛰어나 고계高啓, 양기楊基, 서분徐賁과 함께 '오중 사걸吳中四傑'로 일컬어졌다.

정룡程龍 ?~1636. 명明나라 관료 · 서화가. 호는 백설산인白雪山人. 1633년숭정 6에 부총병으로 황제의 명을 받아 조선에 사신으로 왔다가 이듬해에 돌아갔다. 1636년 이자성李自成의 난에 죽었다.

조간趙幹 생몰년 미상. 오대五代시대 남당南唐의 화가로 강녕江寧 사람이다. 궁정화가로 산수, 인물에 빼어났고, 강남의 풍경을 즐겨 그렸다.

조맹부趙孟頫 1254~1322. 원元나라 문신 · 서화가. 자는 자앙子昻, 호는 송설松雪 · 수정궁도인水精宮道人 · 구파鷗波. 절강浙江 호

주湖州 사람으로 송태조宋太祖 조광윤趙匡胤의 11세손이다. 박학다식하고 시문과 서화에 능했으며 특히 행서, 해서에 조예가 깊어 그의 서체인 송설체松雪體가 일세를 풍미하였다. 이제현李齊賢이 그와 친하게 지낸 바 있고, 여말 선초에 송설체가 크게 유행하여 안평대군 같은 대가를 낳았다.

진거중陳居中 생몰년 미상. 남송 때의 유명한 화가로 영종寧宗 초에 화원대조畵院待詔가 되었다. 인물화, 동물화를 잘 그렸다.

탁점托霑 생몰년 미상. 호는 윤헌潤軒. 만주족 출신으로 대나무 그림에 능했고, 시도 잘 지었다.

허옥許鈺 생몰년 및 행적 미상. 청淸나라 화가. 자는 용패用珮. 난초 그림을 잘 그렸는데, 특히 풍란風蘭 그림에 능했다.

황공망黃公望 1269~1354. 원元말의 문인화가. 자는 자구子久, 호는 일봉一峯 · 대치大癡. 상숙常熟 또는 부양富陽 사람이다. 어릴 때부터 재질이 뛰어나고 박식하여 백가百家의 학문과 예술에 통달했다. 순제順帝 때 잠시 서리書吏가 되었지만 얼마 뒤 그만두고 부춘富春에 은거했다. 강남 지방에 은거하면서 그곳 풍경을 화제로 삼아 산수화를 그렸다. 왕몽王蒙, 예찬倪瓚, 오진吳鎭 등과 함께 원말 사대가元末四大家로 일컬어졌다.

휘종徽宗 1082~1135. 북송北宋의 제8대 황제재위 1100~1125. 호는 선화宣和이다. 서화를 수집 · 보호하여 《선화화보宣和畵譜》를 편찬하였고 도화원圖畵院 제도를 만들어 궁정화가를 양성하였다. 이에 문화사상 선화시대宣和時代라는 한 시대상을 낳았으며, 그 자신도 시문과 서화에 뛰어나 '풍류천자風流天子'라는 칭호를 얻었다.

430

431

題畫苑拾遺後

轍日與二三友人斂坐豆棚下避暑烈陽漏葉蒸熱
猶甚露頂搖扇身汗如膠少頃雲若潑墨驟雨大作
簷溜如瀑布涼意頓生神思方快乃展畫苑共縱觀
之與之酌紅露嚼青瓜亦苦海中一樂事壬子孟轍
之望

石農金光國元賓

此其盛也余觀其逐幅題評其說雅俗高下奇正死
活如別白黑非淺知畫者不能儘乎其非徒蓄之畫
也雖然自古好事者多好畫好畫不足以斷元賓元
賓故愽雅甚有風韻喜飲酒酒酣說古今得失誰可
誰不可昂然有掃空千古之氣少與名下士金逐
成仲李麟祥元靈游金元賓老白首龍徒零落而余
乃始交元賓相得也元賓求余帖跋余不知畫者只
言其事有如上者而說其為人以系之以見余於元
賓不專以畫所好有在元賓慶州人石農其號云
庚戌上巳太倉下俞漢雋曼倩書于池上

石農畫苑跋

畫有知之者有愛之者有看之者有蓄之者儔長康
之廚侈王涯之壁惟於蓄而已者未必能看看矣而
如小兒見相似郎啞然而笑不復辨丹青外有事者
未必能愛愛矣而惟毫楮邑采是取惟形象位實是
求者未必能知知之者形器法度且實之先會神於
奧理冥造之中故妙不枉三者之皮粗而枉乎知知
則為真愛愛則為真看看則蓄之而非徒蓄也石農
金光國元賓妙於知畫元賓之看畫以神不以形舉
天下可好之物元賓無所愛愛畫顧盍甚故蓄之如

皇明茂苑江南春圖

右江南春圖吳縣杜冀龍士良之作而冀龍　皇明
萬曆年間人也書畫會要云冀龍山水法沈啓南而
稍變之今覽此作極有疎雅澹宕之趣尚古子金光
遂居常稱道者誠不誣也曾為澹軒李夏坤所收後
歸虹月軒金聖厦今為余所藏轉歷既多殘破不堪
玩已亥㩦托鄭思鑄改裝燕市以來仍書賞鑑家相
傳之顛末以寓鄭重愛護之意
庚子暮春之望月城金光國元賓題

長爲海外佳話此卷幸甚水屋渥識

題石田月燕圖後　　　金光國

弘治間石田畫爲世所重每一幅幽好事者爭以厚
直取去故人或冒作而仍詰石田乞其欵識石田輒
欣然應其請或有問者曰彼欲藉吾名而收厚利吾
何靳之是以當時已多真贋然是弓卽水屋道人千
里遠寄於松園居士者盖水屋能文善畫松園又博
覽好古之士其寄贈慇懃特出相慕則可想爲真蹟
況其行筆用墨斷非冒名求售者所可髣髴也水屋
姓張名道渥扮名爲號又稱風子云丙辰菊秋栖記

爲樂也是會也謂它有圖余圖之以系録所賦諸篇

留爲老年一度行樂之迹云詩曰

此詩下想有繼和之篇而截去不載可惜

農屋賞龝開小燕蟹螯魚尾薦溪新十分好是青天

月四老都爲白髮人滿地交游肝膽別故鄉杯酒笑

談眞不成爛醉不歸去風露其如頭上巾

■■寄金松園居士茶屋安披

張道渥水屋風子

石田斯圖用筆瀟灑洗盡煙火氣無慚爲前明大家

嫩柳舒青長河環碧淡墨粧成邑邁丹青茆屋衣冠

儼若與我松園話別儕古傳今誰謂不可題以奉寄

437

自遠樹下漸及其半既而超於木末仲秋指而笑曰
月亦知人相候故來趣人矣其光澄澈如永瀠地映
酒悅然若空杯露下氣列淡淡淩人余輩殊覺不勝
都君王君與余皆六旬有三舒庵盟鷗其又長者覽
物撫已感慨系之自然動于衷而形于言者要不能
免耳余乃倡為唐律一首舒菴繼之盟鷗良玉繼之
兒子雲鴻亦繼之非惟寓一時會合而已也古語云
何不秉燭游固縱荒之言也似亦為老人而敬惟老
人然後知樂事之不常浮生之如寄雖秉燭夜游何
得為濫矣況斯月斯客斯世斯文又何伺秉燭而後

皇明石田月燕圖　　　　　　沈周

弘治己酉八月望前一夕月出爛然因命酒與舒菴
浦君學子吳瑞卿七輩列坐全慶堂南榮下舒菴歌
李白問月之章音聲激昂聲偕酒行樂始放忽流雲
東來蔽虧于月余恐客敗與遂賦長句以為客解舒
庵即韻和之是時與茌詩而人與月若相置然雲斂
故魄宛在迺復事酒迨二鼓方輟飲朙日為中龝夜
改治具有竹莊莊茌田間四曠宜月客則益有都君
良玉王君汝和金君盟鷗張仲祥餘皆旺集者月未
上就餘暘引酌以待之仲祥東向坐正直月出初見

石農畫苑
附錄橫弓之不
載帖中者

元松雪齋獵騎圖
徐渭文長
青藤

古者寓兵於農每於農隙講武以屬士氣是故蒐苗
獮狩四時不廢誠法之至善也北漠則全以獵爲生
無復撙節矣元主中國近百餘年加以仁宗文宗之
賢亦頗與起禮樂然於田獵則其素習當時如趙承
旨固熟見其舉動所以筆端摹寫躍然如生盖見慣
者自與盧空摹擬者有別耳　弘治丙辰夏山陰徐
渭題

440

松園書

石農畫苑 附錄

442

十

干題詩幷書

滿洲荻浦龔大萬倣蔡曾源黃鶴樓送遠圖筆

意

滿洲船山張問陶墨菊　硯雲汪瑞光詠菊詩

句幷書

滿洲許鈺用珮風蘭

西洋畫

古松流水館道人松林夜歸圖

石塘李維新士潤雨後尋寺圖

石塘倣藍孟飛雪圖

水月堂林熙之蘭草

尹養根墨菊

尹養根獨坐待客圖

尹養根山水

尹養根白蓮

石農倣杜冀龍江南春筆意

滿洲風子張道渥水屋載酒穊波圖　片石江

豹庵溪山初晴圖

豹庵風雪過橋圖

不染子老釋醉眠圖

浪莽金履承子石城山水

素閒金祖淳士元墨竹

梨湖傚謙齋山家靜居圖

澹拙學恭齋石工攻石圖

卞璞臨水雅集圖

古松流水館道人李寅文松壇避暑圖

古松流水館道人傚荆蠻民糷林筆意

駱西西湖放鶴圖

竹窓蔔蓏

簫仙江亭翫月圖

峀雲墨竹

南里三老圖

晚香鄭弘來倚松觀漲圖

玄齋紅蓮

玄齋黃菊

蘭洲李夏英盆之喜鵲

鏡巖老猿

倉谷煙江迴棹圖

倉谷據巖垂釣圖

影谷葡萄

魚夢龍墨梅

恭齋山逕暮歸圖

謙齋蓼花鰕蟆圖

觀我齋老僧濯足圖是幅之行筆落欵字畫不
類觀我故心常疑之一曰
金弘道來閱曰此數十年前李守夢倣觀我
爲之雖書宗甫二字又刻印章印之而贈吾
者也今復見之如逢故人今聞金弘道言果
非觀我所作也守夢進士李行有小名亦有
名能書

懶翁 子崇孝 山水

鄭世光收罾圖

滄江殘荷水禽圖

滄江墨梅

虛舟雨後聽流圖

虛舟雪中訪梅圖

蓮潭老僧圖

蓮潭廟溪三笑圖

蓮潭驢背馱柴圖

倉谷巖巔吹簫圖

尹貞立瀑下避暑圖

灘隱風竹

灘隱笋竹

灘隱墨梅

灘隱蘭草　竹與梅蘭箇易稱三清

李崇孝罷釣歸來圖

蘭谷宋民古停驂問花圖

竹林守柳上春鳩圖

李士浩山水

申世霖翎毛

安堅雪天圖

李上佐泊舟數魚圖

醉眠青山暮雨圖

思任堂白鷺圖

石敬雲龍

咸允德帷帽騎驢圖

李不害曳杖逍遙圖

尹仁傑踞松望瀑圖

李正根關山積雪圖

駱坡松壇步月圖

石農畫苑別集

總目

畫苑別集　宣明書

也

嘗見趙東谿題槎川所藏海嶽圖云一源金剛帖皆

鄭歕畫而三淵逐幅有題語惜不令尹仲和書之以

備三絕耳此幅既謙齋畫又以白下筆書者爲右丞

詩可稱三絕傍有一客曰三分鼎峙然後方可謂三

絕茲幅之畫之書之於之詩強弱太不侔壁之諸葛

瑾誕之於臥龍不得爲難弟矣滿座爲之絕倒

不得爲
以下當
作難兄
難弟滿
座爲之
絕倒

一從歸白社不復到青門時倚簷前樹遠看原上村

青菰臨水映白鳥向山黯寂寞於陵子桔槔方灌園

金光國

書謙齋畫卷後

謙翁平生繪事好取右丞詩為題而輞川莊廿詠尤

絕故翁取之尤多盖翁於右丞慕其詩而寓之畫也

若其蘭紫椒園之勝特其餘事耳人不解其意每見

翁畫右丞詩章謂之輞川莊翁亦謬應以輞川莊此

意翁既不蘄人知人亦竟無知者甲寅春偶得靜存

金尚書所藏謙齋八幅亦世所謂輞川莊圖余不耐

口癢為之道破翁若有知想憎余多口欲付梨舌獄

贈裴秀才圖

本集作
輞川閒
居贈裴
秀才迪

寒山轉蒼翠秋水日潺湲倚杖柴門外臨風聽暮蟬

渡頭餘落日墟里上孤煙復值接輿醉狂歌五柳前

本集作
歸嵩山
作

歸嵩山圖

清川帶長薄車馬去閒閒流水如有意暮禽相與還

荒城臨古渡落日滿秋山迢遞嵩高下歸來且閉關

樞夜獨坐圖

獨坐悲雙鬢空堂欲二更雨中山果落燈下草蟲鳴

白髮終難變黃金不可成欲知除老病惟有學無生

輞川閒居圖

新燕識舊巢舊人看新曆臨觴忽不御惆悵遠行客

田園樂圖

採菱渡頭風急杖策村西日斜杏樹壇邊漁父桃花
源裏人家

輞川積雨圖

積雨空林煙火遲蒸藜炊黍餉東菑漠漠水田飛白
鷺陰陰夏木囀黃鸝山中習靜觀朝槿松下清齋折
露葵野老與人爭席罷海鷗何事更相疑

別輞川圖

依遲動車馬惆悵出松蘿忍別青山去其如綠水何

石農画苑補遺○謙齋純帖

石農　金光國元賓　輯

燕巖居士朴趾源羨庵

京山歠人李漢鎭仲雲

宜朙　俞漢芝德輝

梨湖釣徒鄭忠燁日章　觀

金倫瑞景五

于野　李光穆耕之　校

王維摩詰

春日田家圖

屋上春鳩鳴村邊杏花白持斧代遠楊荷鋤覘泉脈

本集作春中田圖作本集新

金光國題幷書

石農画苑補遺

總目

七

461

松園居士為石農所迫梅花雨朝戲抹五幅並觀歲

乙卯

煙客水榭穠邑圖

煙客與豹庵毫生館相友善其畫法人皆以北宗短
之吾獨以為當在南北之間

簫傝夏日江亭圖

尹愹才氣過人畫品奇絕若假之以年其進不可量
也嘗自號簫傝又稱虎嵒樵叟

滿洲潤軒指頭畫人物圖

托露詩畫柱原帖中余有論評今觀其指頭畫蒼健
沉鬱可愛也

題　　　　　金履庹 季謹
　　　　　　　　松圚

此玄齋初年作已能高占地步如穉笋曲地優有凌
雲之勢也

鏡巖穐樹茅亭圖

金翅周筆法濃厚當時院人宜讓一頭

駱西老僧圖

駱西世其家學而筆法暗滯不及迺翁遠甚然此老
僧圖淡得緇衣邑態

豹庵溪山晴嵐圖

豹庵以蘭名常自負其画肩視謙玄今覽此帖雖粗
有雅趣不逮二家遠矣

今於盈夢龍墨梅書之

恭齋四友圖

右四友圖恭齋筆也看書觀画圍碁彈琴之人形形
如活邑邑逼眞且画法溪得龍眠之意甚可貴重也

謙齋墨龍

皇明趙標題南宋陳容画龍曰濃墨成雲噢水成霧
潛見隱約不可名狀余於謙齋画亦云

岀雲雪竹

岀雲之竹律之以其道固有所未至然亦何可忽

玄齋溪山過客圖

者以其雨雪風霧無不逼真我東宜無有比肩也

盧舟倣華人人物圖

人物設色俱得唐伯虎妙處大勝於山水翎毛觀者

母以比宗忽之乙卯韞曰題盧舟畫

黃執中葡萄

葡萄之作斟臻其妙易流於俗黃執中所描頗能脫

灑令人眼青

魚夢龍墨梅

陳去非墨梅詩曰粲粲江南萬玉妃別來幾度見春

歸相逢京洛渾依舊唯恨緇塵染素衣余嘗愛此詩

醉眠金禔宇季綏安老之子也繪事粗率不及安堅
之精密恭齋之評乃置於安氏之上何也抑余鑑識
有所不逮耶

佳品也

退村蘆林寒禽圖

退村筆力本自遒勁蘆林寒禽頗有頹昂自柱之趣

竹林守翎毛圖　　　　　　　　尹斗緒

竹林守力量過於伯君而工夫却有未及

灘隱墨竹　　　　　　　　　金光國

灘隱之竹原帖及拾遺帖所收不爲不多得輒收之

李上佐得安堅之精約少安堅之森爽

思任堂雙鷹圖　文正公宋時烈 英甫尤庵

申氏平山大姓己卯名賢命和之女資禀絕異習禮

明詩至其書畫之類亦臻其妙得之者如寶拱璧焉

李公元秀墓表

跋　金光國

申夫人自江陵入京時有詩曰慈親鶴髮在臨瀛身

向長安獨去情回首北村時一望白雲飛下暮山青

非但愛親之誠藹然於言外詩中又有畫意耳

醉眠雪天行人圖

皇明少儇俯瞰滄海圖

吳偉字士英一字次翁號少儇兒時收養於錢昕家
每以指畫地作人物山水後居金陵其畫大進詩亦
有超悟嘗題自畫騎驢圖云白髮一老子騎驢去飲
水毘上蹄踏蹄水中嘴對嘴■宣德年間供奉仁智
殿不喜羈絆無何乞歸畫雖北宗一時同藝者勘能
為儔云

李上佐松壇玩月圖　　　　　　　尹斗緒

469

法自成一家皴法縱橫絕無筆墨蹊徑每欲作畫必
先登樓觀風雲變態以為布置此中州人顧鈴語也
是幅與所藏層巒書屋圖筆法相肖然其為真蹟亦
何可必也

　　元梅道人墨竹　梅道人自題詩及金光國跋文載於拾遺卷第三葉故不墨

　　皇明靜居雨後溪山圖

張羽字來儀一字附鳳號靜居　皇明時人也畫學
米氏父子深得其法嘗自題其畫曰乾坤浩蕩江湖
闊縱我執筆嗟何從又曰我縱有心嗟何老可見其
專心於是技者

名流後世果不愧也

宋陳居中小兒戲鬥蟋蟀圖

陳居中宋寧宗朝畫院待詔也筌人評其畫曰專工
人物着色雄麗此雖小幅足可爲大閎之一臠也

元松雪齋獵胡圖

此拾遺帖中松雪獵胡圖下段余始得其上段今逈
合爲別爲小卷評語已悉於前帖不復及之

元大癡浮嵐晚翠圖

黃公望字子久號一峯又號大癡常熟人也幼稱神
童能通三教傍曉諸藝善畫山水初師董源晚變其

石農画苑 補遺

石農　金光國元賓　輯

燕巖居士朴趾源美庵

京山歗人李漢鎮仲雲

宜駉　俞漢芝德輝

梨湖釣徒鄭忠燁日章　觀

于野　　金倫瑞景五

李光稷耕之　校

宋趙幹山水　　金光國

趙幹雖學大李將軍所作山水極有濃厚潤達之意

駱西老僧圖　金光國題　宜瑁書

豹庵溪山晴嵐圖　金光國題　男　宗建書

煙客水榭穩邑圖　金光國題幷書

簫俉夏日江亭圖　金光國題　宜瑁書

滿洲潤軒指頭畫人物圖　金光國題幷書

松園金履度觀幷書

黃執中
字時座
號影谷
魚夢龍
字見父

竹林守喜亂季吉翎毛圖　恭齋評并書

灘隱墨竹　金光國題　松園書

虛舟倣華人人物圖　金光國題　并書

黃執中葡萄　金光國題　男　宗建書

魚夢龍墨梅　金光國題　并書

恭齋四友圖　金光國題　宜明書

謙齋墨龍　金光國題　并書

岫雲雪竹　金光國題　男　宗建書

玄齋溪山過客圖　金光國題　并書

鏡巖巍樹茅亭圖　金光國題　松園書

皇明靜居張羽來儀雨後溪山圖 帖中誤付陳居中上

金光國題幷書

皇明少儇吳偉君錫俯瞰滄海圖 金光國題

松圍書

李上佐自實松壇玩月圖 恭齋評幷書

思任堂雙鷹圖 尤庵宋文正公所撰李公元

秀墓表 金光國跋幷書

醉眠金禔李綏雪天行人圖 金光國題 男

宗建書

退村蘆林寒禽圖 金光國題幷書

石農畫苑補遺

總目

宋趙幹山水　金光國題并書

宋陳居中小兒戲鬭蟋蟀圖　金光國題　宜

明書

元松雪齋獵胡圖　金光國題　松園書

元大癡黃公望子久浮嵐曉翠圖　金光國題

松園書

元梅道人墨竹　梅道人自題詩并書　金光

國題　宜明書

颸颸落筆伊始鴉雀避著邑欲罷豺狼穗怒似蒼鷹

厲奉爪焖然霹靂崚雙眸萬里平川望無極三株古

柏孥龍虬老人閱世如雲浮獨於畫法未肯休此圖

贈我實手蹟筆繪遠輪第二籌高堂畫靜風生壁却

憶行圍塞北巍 此詩本題於且圓指頭畫而併書于水鳥圖下

題　　　　金光逡

且道人寫意水鳥尚古齋 是幅本障子裁爲橫卷者尚古齋題即其標紙

觀　　　　俞漢芝

干之甲支之寅月之陬日之人杞溪俞漢芝名字德

輝號宜明來觀之相與評

477

癸丑孟夏夕佳俞駿柱聖大觀于相思洞寓所

樂癡生松下踞坐圖　孟永光 貞明樂癡

科頭箕踞長松下白眼看他世上人 王維詩句

跋　金光國

樂癡生畫雖祖北宗神彩流動筆法精細東方畫家

罕與為儔其自題云寫于四海之家似是眀統歟

陸後所作想其辭意淒可悲也

滿洲且園指頭畫水鳥圖　樂善堂詩

鐵嶺老人閻李流畫不用筆用指頭縱橫揮灑饒奇

趣晚年手法彌警遒為吾染指畫蒼而氣橫幽整寒

獨坐幽怱櫃思牢騷天寄地埋俱不可得引觴自酌

微酡上顏戲展赫蹄漫作叢蘭吾聊以寫吾臆中之

氣耳爲蒲爲蘭吾何置辨

觀　　　　　　　　　　俞漢芝 德輝／宜明

宜明俞漢芝觀後書

觀　　　　　　　　　　鄭忠燁 日章／梨湖

辛亥嘉平梨湖釣徒鄭忠燁日章觀于梅花下

觀　　　　　　　　　　李漢鎮 仲雲／京山

京山李漢鎮觀

觀　　　　　　　　　　俞駿柱 聖大／夕佳

玄齋山水圖　　　　　金光國

此玄齋漫筆而筆法極似黃公望豈或不期然而然

耶

玄齋山水圖

此是玄齋之率意弄筆而極有蕭散自得之趣但幅

左尖峯恐為小疵連抱杞梓尺朽何傷

玄齋指頭畫山鳥圖

且圜指画名動漢滿玄齋倣而為之運指渲染俱出

意表雖起且圜見之必當却立稱奇

石農墨蘭

六六峯外十洲淼矣瀲灩平湖宛在中央此四儼亭
之爲妙也游三日不厭留六字不減豈凡情可容題

品題

趙龜命

桑下三宿猶爲禪門之戒況三日留連於淡粧濃抹
比西子之湖耶四儼於是乎損三年道心矣

題

李夏坤 載大 澹軒

三日湖如絕邑美人意態種種具足所欠者白沙一
帶亦太眞微肌處若得香山雪堂輩以樓臺花木粧
點如西子湖亦足補缺也

高絕從可知也然世代既遠眞蹟無傳常以不得見

爲恨今見玄齋擬作令人有不見元賓而見如元賓

者之喜

玄齋萬瀑洞圖　　　　　　　　　　趙龜命

削萬束玉以爲峰碎千斛珠以爲瀑是造物者自衒

其無盡藏也

跋　　　　　　　　　　　　　　　金光國

萬瀑洞楓嶽八潭之摠名余旣不能躡其地又安可

論其勝第是玄齋晩年作殊有雄渾之氣可佳

玄齋高城三日浦圖　　　　　　金昌翕子益三淵

482

俯仰今昔感懷殊滚乃丐於用訥而復置我畫苑中

每一披覽輒為之愴然移時

玄齋倣董玄宰山水圖

謙玄之畫世有甲乙之論余嘗以我東文章家論之

謙翁似谿谷玄齋似簡易今得玄齋臨董玄宰帖有

問謙玄之高下者聊舉曾所私論者對之問者默然

良久曰如君言玄齋勝矣相與鼓掌大噱遂以其問

荅題于帖左

玄齋倣董北苑山水圖

北苑畫品當時論者已置王摩詰李思訓之間其為

玄齋卧龍菴小集圖

甲子夏余訪尚古子於卧龍菴焚香啜茗評論書畫
已而天黑如礐驟雨大作玄齋自外跚蹌而來衣裾
盡濕相視啞然須臾雨止滿園景色依然米家水墨
圖玄齋抱膝注視忽大叫奇急索紙以沈啓南法作
卧龍菴小集圖筆法蒼潤淋漓余與尚古子共為歡
賞仍設小酌極歡而罷余取之而歸居常玩惜後為
偷兒取去未嘗不徃于懷辛亥龕偶過李敏𡌼用
訥閱其所藏畫卷所謂卧龍菴小集圖在焉摩挲追
憶恍如疇昔而二人者之墓木已拱余亦老白首矣

謙齋江亭晚眺圖

小島江亭遠村浦渚心頭不記是何處江山而目中
宛似經行處可知其逼真也

謙齋平遠山水圖

此丹青家所謂三遠中平遠法也是法雖使玄齋爲
之當遜第一籌奇絕奇絕
筆法不凡與尋常之作迴異可想其揮毫時神游八
荒眼空四海也

謙齋松林寒蟬圖

謙齋戲墨寒蟬圖雖非其長亦自有一種生動之韻

故也余是言初不敢輕題他畫今於觀我賢已圖乃

書

觀我齋老僧攜杖圖

觀我之畫人物能分別地位殆入化境若以余言為

不然者盡觀是帖

觀我齋山水圖

觀我之長在人物是卷雖非其本邑亦自蕭灑

觀我齋木石圖

觀我胷中自有堅確不移之操覽是帖者可想見其

為人也

跋　　　　　　　　　　　　　　　　　金光國

觀我趙子富文藻而畫八三昧人有求之者輒辭不
作盖恐人之以畫師視也昔阮千里善彈琴母貴賤
長幼求聽者終日達宵彈之而神思冲和略無怍色
識者知不可以榮辱也向使趙子如千里之彈琴其
孰敢以畫師視之也余獨惜其過於高而不及於達
也

余嘗謂畫雖一藝非具一種蕭踈清曠之韻於胷中
者雖極盡工巧便落俗套武侯右軍何曾日舍毫呪
墨解衣槃礡哉每一落筆輒自奇逸盖其人品本高

487

畫卷之流傳我東者實罕南宗澹宕之筆恭齋之陸

八北宗正坐此耳然其精密殆非近時吮毫者所可

及也

老稼齋樞江晚泊圖

老稼齋評人之畫鑒鑒有理甚具隻眼及其自作遜

於議論允乎其行之之難也雖然同時畫者似罕其

儔是則讀書之力也

觀我齋賢已圖 本障子裁為橫卷

趙榮祏宗甫觀我齋

成仲以俞齡八駿呂紀寫生二軸求余賢已圖用石

軍援鵝故事遂樂而作此

中之逸氣灘隱之意其亦類是耶

蓮潭松下問童圖

蓮潭筆法大章粗俗然時畫人物或有動人者至山
水漫濾黯滯若此異手噫才之難兼如是哉

恭齋神龍化身圖

僕少好畫不能懇習厭而棄之亦多年矣今觀帖中
舊作輒筆弱力淺多不滿志時有可處其於道盖遠
矣信乎行之之難若是哉彥題　　　　　　尹斗緒

恭齋騎牛出村圖

恭齋極有畫才點染位置取則唐宋而方其時中國
　　　　　　　　　　　　　　　　　　金光國

人評灘隱風竹曰風竹蕭蕭然若鳴七字已盡之吾

何贄

灘隱疎竹

此石陽正■萬曆戊午所作盖其折臂後也筆刀之

適潤比他作尢竒實希品也

灘隱望月圖

灘隱梅竹蘭蕙柱柱有之至於山水人物余未嘗見

之今得其所作望月圖盖以寫竹之筆法草草寫之

極有蕭㪚之韻昔荆蠻民自題其竹曰聊以寫吾胷

490

諸人所可及顧以善牛名何哉

石敬溪山晴樾圖

右溪山晴樾圖石敬之作也石敬極力學安可度筆
力排鋪終讓一籌然其精細亦自難得

師任堂水墨葡萄

牛栗並峙儒林而聽松書申夫人画又皆名世絕藝
亦一竒也
　　　　　　　　　　　　　　　　　　　趙龜命
觀

壬子閏月城金光國盥手敬觀

灘隱風竹
　　　　　　　　　　　　金光國

安堅博而不廣剛而不健山無起伏樹少而背然其
高古處如寒爐小市古屋橋脆樹枝攢鍼石皴雲蒸森
然黯然自不可及殆東方之巨擘醉眠之亞匹

　疏　　　　　　　　　　　　金光國

安堅字可度　莊憲大王命寫　康獻大王御藥八
駿馬仍　命集賢殿學士成三問等製賛其畫之擅
名當世可知也今見此幅筆法精工排鋪瀟灑無愧
乎爲我東北宗之祖也食祿至護軍

　　退村據石塈遠圖

此退村據石塈遠圖也筆力勁健排布得宜非虛舟

此五峯梅花書屋圖也其筆法紙色與前所蓄水閣

看花圖小無異必是一弓之分拆者今又合爲一函

中物延津之劒不足擅奇也畫評已悉看花帖不復

及焉

仁齋青山暮雨圖

姜希顏字景愚號仁齋　世宗朝集賢殿直提學也

善詩能書兼解繪事而罕稱穠粗率之習

以前無能是者而仁齋獨能之當時三絕之稱不爲

過也

安堅麤林村居圖　　　　　　　　　尹斗緒

尺然一齎足知大閒矣帖左自筆尤豪放非但畫爲

逸品

皇明古狂青山白雲圖

顧秉謙題杜堇畫卷云堇字懼男號古狂一號青霞亭丹徒人也舉進士不第遂絕仕宦以詩酒自娛尤善繪事山水人物咸臻妙境今觀其筆法有北宗澁澁之意無南宗踈放之氣大與顧題不侔豈余鑑識有所不逮耶古畫真蹟之來東土者甚尠抑或其贋作耶

皇明五峯梅花書屋圖 本橫幅中裁曲

画品亦與倪黃並驅詩文尤極清絕可謂一代奇才

第以宋之宗室仕於●元雖榮冠五朝名滿四海人

頗議之其子雍及孫鳳俱傳家學亦爲鑑賞家所珍

重云

元梅道人墨竹　　　吳　鎮　仲圭　梅道人

跋

晴霏光燭燭曉日影曈曈爲問東華塵何如北窗風

梅道人戲呈飲水先生笑俗陋室

梅道人者攜李吳鎮仲圭也画品爲元四大家之一　金光國

昔人評其墨竹曰銅柯石幹勢欲參天此幅長不盈

495

題

右東坡先生蘇文忠公墨竹圖墨竹聖於文湖州文 柯九思 敬仲
丹丘

忠親得其傳故湖州嘗云吾墨竹一派近枉彭城然

文忠亦少變其法文忠云竹何嘗節節而生故其墨

竹自下一筆而上然後點綴而成節目爲得造化生

意今此圖政合此論余家亦藏蘇竹一幅臨摹數百

過雖得其髣髴終莫能及也觀此圖今人起敬奎章

閣學士院鑒書博士柯九思識於芳雲軒 清河書
画舫

元松雪齋獵胡圖 本橫
中載幽 金光國

右獵胡圖松雪道人作也松雪書法幾臻二王妙處

俗傳日本人求徽宗畫人以白鷴一幅售之遂得百

金利其值夏售以十數幅笑曰萬機之暇間有揮灑

安能若是之多耶以是知前售者亦贋也徽宗之畫

余所目擊者盖不下數十幅皆有宣和小璽及天下

一人之押是豈盡真蹟日本人之言儘有理也然畫

既佳矣贋亦何傷

　　宋東坡墨竹

東坡墨蹟當時已極珍重不應流落海外未敢認以

為真而第筆法佳甚雖是臨倣猶見典型為置帖中

以待大方之指教

石農畫苑拾遺

石農　金光國元賓　輯

燕巖居士朴趾源羡菴

京山斂人李漢鎮仲雲

宜明　俞漢芝德輝

石樵老叟安祜士受

梨湖釣徒鄭忠燁日章　觀

于野　李光穆耕之　校

金倫瑞景五

宋徽宗皇帝海上櫃鷹圖　金光國

498

嶠書　金光遂題幷書　宜朗觀幷書

画苑後小題　金光國題幷書

石農墨蘭　石農自題幷書　宜明俞漢芝德

輝觀幷書　梨湖釣徒鄭忠燁日章觀幷書

京山李漢鎮觀　夕佳俞駿桂聖大觀　宜

明書癸丑四月二日夕佳俞聖大以病浮脹作

與其子繼爌俱寓于相思洞取觀拙作

過加歎賞仍欲題名而不能竟以其疾死於

其月十三日其子亦患浮脹者已過三年是

年又死於麻浦之秋水亭時八月一日也五

朔之內父子俱沒可悲也夕佳余曹回交也

不忍沒其名姓其族叔宜明

書其名姓于幅中以遂其志

樂癡生松下踞坐圖　樂癡生自書王維詩句

金光國題幷書

滿洲且園指頭畫水鳥圖　樂善堂乾隆詩　圓

玄齋倣董北苑山水圖　金光國題　鄭東教

書

玄齋萬瀑洞圖　金光國跋　男　宗敬書

東谿題　黃基天書

玄齋高城三日浦圖　三淵金昌翕題　圓嶠

書　東谿題　澹軒李夏坤題　宜朙書

玄齋山水圖　金光國跋幷書

玄齋山水圖　金光國題　宜朙書

玄齋指頭畫山鳥圖　金光國題　男　宗建

書

觀我齋老僧攜杖圖　金光國題　男　宗敬
書

觀我齋山水圖　金光國題

觀我齋木石圖　金光國跋幷書　宜卹書

謙齋江亭晚眺圖　金光國題幷書

謙齋平遠山水圖　金光國題　男　宗建書

謙齋松林寒蟬圖　金光國題　宜卹書

玄齋臥龍菴小集圖　金光國跋　男　宗建
書

玄齋倣董玄宰山水圖　金光國題　宜卹書

灘隱風竹　金光國題　宜明書

灘隱疎竹　金光國跋　松園書

灘隱望月圖　金光國題　男　宗敬書

蓮潭松下問童圖　金光國題　鄭東教書

恭齋神龍化身圖　恭齋自題幷書

恭齋騎牛出村圖　金光國題　宜明書

老稼齋穐江晚泊圖　金光國跋　男　宗建

書

觀我齋賢已圖　觀我齋自題幷書　金光國

跋　宜明書

男　宗建書

皇明五峯梅花書屋圖　金光國跋　宜晹書

仁齋姜希顏景愚青山暮雨圖　金光國題

松圍書

安堅可度櫶林村居圖　恭齋許　金光國題

弁書

退村據石望遠圖　金光國跋弁書

石敬溪山晴樾圖　金光國跋　宜晹書

師任堂水墨葡萄　東谿題　松圍書　金光

國觀弁書

石農畫苑拾遺

其自幼至老肘弊目昏困橫艱險疾病聚歛及見識
嘲而不顧無一言不同者余嘗中所欲言者潛生氏
實有先獲之喜矣於是掇錄其語書于石農画苑帖
端以示兒曹

之身則歲益之子孫能讀者則以一人盡居之不
能讀者以眾人遞守之入架者不復出蠹囓者必
速補子孫取讀者就堂檢閱閱竟即入架不得入
私室親友借觀者有副本則以應無副本則辭正
本不得出密圍外書目視所益多寡大較近以五
年遠以十年一編次勿分析勿覆瓿勿歸商賈手
如此而已右見鮑廷博知不足齋叢書

画苑既成之後常欲以數語題後懶於把筆因循未
果歲丁未夏偶閱密氏士祁所著澹生堂藏書約者
特書與画異耳其嗜好之道同其購求手摩之勤同

籍淵藪然行囊蕭索力不能及此每向市門倚檐

看書人輒以王仲任見嘲余之嗜書乃枉于不解

文義之時至今求之不得其故豈真性生者乎然

而聚散自是恒理郎余三十年來聚而散散而復

聚亦已再見輪迴矣今能期甬輩之有聚無散哉

要以爾輩目擊爾翁一生精力眈眈簡編肘弊目

昬慮橫心困艱險不避譏訶不辭節縮饔餮變易

寒暑猶所不顧則爾輩又安忍不竭力以守哉至

竭力以守而有非爾輩之所能守者夫固有數存

乎其間矣今與爾輩約及吾之身則月益之及爾

籍摩挱雖童子之所喜吸笙搖鼓者弗樂于此也

先孺人每促之就塾移時不下樓繼之以訶責終

戀戀不能舍比束髮就昬郎內子籝中物悉以供

市書之值性又喜史書生欲得一全史為力甚艱

偶間盱江鄧元錫有函史活板模行于武林者遂

亟渡錢塘購得之驚喜異常不啻貧兒驟富于富

春山中晝夜展讀一月而竟逐苦怔忡不成寐者

數月至有性命之憂凡過坊肆委巷溪儼頁見有異

本郎鼠餘蠹剝無不珍重市歸手為補綴館穀之

所得饘粥之所餘無不歸之書者北入燕市雖經

古人棘猴之說非虛語也張山來日極西巧思獨絕

然吾儒正以中庸爲佳無事矜奇闘巧也此言良是

琉球花鳥圖

國初諸賢之使中國者多與琉球人唱酬流傳至今

唯丹青一種寥寥無聞豈東人不尚畫而然耶癸卯

冬柳侍郎義養以副价赴燕適遇琉球使■■■

■■得數幅其筆法雖平常勝倭畫則遠矣

借客士祁漰生堂藏書約書石農畫苑後

余十齡時僅習句讀而心竊慕古有遺書五七架

庋卧樓上每入樓啓鑰取閱尚不能舉其義然按

得失之顛末于下方以識之

曾於畫苑原帖中倭畫吾評云今觀此帖筆力遒

勁排鋪雅潔幾與華人高手相埒奇絕奇絕凡物不

博觀而肆加雌黃者皆妄豈特畫也遂書幅端以為

藏舌之戒

泰西樓閣圖

此幅郎泰西刻本也驟觀之只如蛛絲諦視之又如

蠅污乃取顯微鏡照之輒令人咋奇盒向之蛛絲乃

千百界畫向之蠅汙乃千百物形嗟乎妙哉技至此

耶因思當時刻之之難又當幾倍於畫之之難始知

景福之高祖廷錫號南沙康熙時文華殿太學士戶

部尚書也亦工繪事所作花鳥八幅曾在我畫厨後

爲有力者所取去若使此作附于南沙之下又足爲

一奇惜乎其見失也

日本對馬州喜憲風雨驅牛圖

日本對馬州喜憲所作風雨驅牛圖余畫厨中物也

區之且四十年餘居閒處獨時往來于懷也乙巳夏

偶與安士受上舍訪李生敏植論評其所藏書畫李

生復出一帖郎余舊藏喜憲畫也撫卷良久怳然與

懷逐懇李生易以他畫噫物邊舊主亦有數耶因書

跋　　　　　　　　　　　　金光國

芙蓉江上人蔣景福漢承相琬之四十八代孫也世
居江南■■■■■■■■■■■■年十一文
章書畫俱名一時云丙午昌城都尉之赴燕也鄭琬
宛玉私備盤纏托名驅人而行恣意游覽多見前人
所不見又遇景福于京一見定交臨別景福為寫叢
蘭一幅而題詞其上以贈之其畫法之遒羨詞翰之
清妙迥出尋常果奇才也鄭生之不惜千金能辦斯
行真奇事也余從而得之置于帖中又奇遇也丁未
端午日識　號曰敬賜堂一云

隨勅使來我國乾隆時以能解繪事爲內閣画士云

余丙申赴燕始見橐駝今從金景綏得富貴所画描

物之逼真一至此哉是物産於漠外我國人素未易

見者我國人見是画知是形則亦足爲我國人博識

之一助也

滿洲芙蓉江上人墨蘭　　　　蔣景福

淡煙踈雨迷春草一枕梨雲曉憑欄細寫楚江姿應

有幽香拂拂繞琴絃

佩纕羅袖隨風颺彷彿幽居擬欲從空谷訪佳人只

恐洞庭波浪渺無津

之古今又見所画恠石觺花圖用筆渲染淺得丹青
家本邑許生之多藝一何至此昔仇實父亦類許生
大爲衢山弇州所稱賞遂使其名傳於後今之時無
如弇州諸公者誰能揄揚許生之名哉爲之咄歎

洪宗老仙圖 帖中不載

洪宗字君成郁哉之子也能傳家學殊有画才用筆
渲染俱得如法可愛也洪生非但善画尤善文詞吾
知後日之傳當以文而不以画也

滿洲金富貴橐駝圖 本大幅縮小者

富貴姓金其先我國人也世爲朝鮮通官富貴嘗屢

梅厨蒼巌村舍圖

梅厨姓金許昇之家姬也善刺水墨繡是雖異巧然
不過女紅之餘技不甚奇之後見其所作山水圖位
置設邑俱如法奇哉奇哉聞梅厨是外又多他技許
生頗得其助云

真觀子怊石龜花圖

嘗見真觀子許昇所製文王鼎歎其離鏤之巧設邑

吳俊祥水墨梅花

此吳俊祥之作而俊祥時晦之子也時晦三世俱工

梅今吳生又能紹家傳甚可奇可愛也

公翰四世以繪事受知於朱元介侍郎名聞中州今

無元介誰為稱賞為之一歎

　金廷秀吹笛仙童圖

昔元振海十三作盈尺字今金廷秀十四能解繪事

頗有才致若使多讀古書又汎濫諸家画其進不可

量也但時無大匠所取法者惟金弘道而已已落第

二籌可惜

霞雲雨之變態遂移於筆墨之下滾有自得之趣山
川之有助非獨文章爲然也

瑞墨齋古木羣鳥圖

往在戊戌夏余與日章訪士能于檀園時士能方草
滿城花柳圖傍有頎皙少年袖手而立凝神注視心
竊異之後有人示一畫帖中有野鴨游泳圖初認士
能戲墨諦視則款以瑞墨問爲誰郎朴維城德哉而
向所遇頎皙少年也此古木羣鳥圖亦其所作甚有
才氣画雖一藝地步到此亦大難事德哉勉之後必
有持烏絲欄踵門者也

石樵山水圖　　　　　安祜

金友元賓集古今畫裝爲帖四五其所蓄既富矣又
索余畫其意不取工而別有所取者存歟不敢辭以
荒拙爲作一幅然其下筆之疎瑄染之粗視帖中諸
家不啻若火齊中魚目不覺顏騂也已

花隱巍山古渡圖　　　金光國

王右軍始攻書於山陰山水之間硯穿池黑而後乃
成畫亦不可不以工得然若專委之於工而胷中無
發揮頓悟者僬滯而俗矣花隱金生屢𤲢留意繪事
家於三淸洞中朝夕相對者溪澗林壑也盡會其煙

上於莧幾使活戰驚走非吾過論觀者亦當自會矣

畫者黃杞汝良昌原人

　辛師說水仙花圖

辛師說景曰家楊根漢水上讀書攻畫其名曰與漢

水西來余雖未見耳之久矣乙巳冬偶從李而習閱

東坡書乾坤賦卷首有畫水仙花初認爲華人戲墨

夏視印章始知爲景曰也其用筆踈朗設邑雅潔非

但溪悟畫家意趣亦得水仙韻致西來之名良不虛

也時微霰灑檐爐香欲歇政助余清玩之興仍以數

語題于帖末或云景曰嘗從玄齋游頗有所得然否

跋　　　　　　　　　　　金光國

畫苑既成之後又得太一山樵柳煥德和仲之畫其
筆法踈宕位置雅潔甚可愛也始余見柳之行草篆
隸後又見鐵筆今獲睹是作多手哉藝也固不可量
也柳又早闡科甲其能於文亦可知也

成載厚月下送別圖

曾於偓佺百見成載厚畫愛其踈雅爲求一紙置諸畫
續帖中

黃杞老虎圖

世常稱易畫難見之龍而難畫易見之虎試看此紙

里以余所見遒勁不及而位置頗勝長短相較似為

伯仲

曹世傑繩林書屋圖

曾聞箕城曹世傑有能畫名以居之相隔未嘗見其

所作丙午冬家兒宗敬有關西之行得一紙以來其

用筆頗有才氣然未脫院套豈居枉遲佪不得就正

有道而然耶其子後翼亦解畫法云

太一山樵梅花

柳燰德　和仲

閉戶涔寂閣梅初開去年此時猶得會心人叙懷今

年無由得矣引燭寫影歲戊戌陽至後十八日

虛檻列雲畄間堦響石淙若添千頃竹又領渭川封

跋　　金光國

華亭董其昌字玄宰一字思白號容臺官至禮部尚
書卒諡文敏公文章之外書師晉唐畫法宋元取其
所長行以已意論者稱其筆力秀潤氣韻生動非人
力所及也此帖郎公之倣江貫道作雖非公本邑殊
有蒼潤之意下幅題詩亦公自書筆法奇捷有躍躍
紙上之態雖未敢遽認爲眞蹟亦足稱雙絕也

鏡巖罷釣歸來圖

金翊周號鏡巖■■■■■人謂畫品優於南

航海朝　天時　皇朝周都間易之倩古吳邵高畫

蘭竹於優百內外以贈者也

丙午夏余從天坡玄孫承旨

載紹氏見之歲月既久摺疊折破幾不可披閱於是

丐公以來手自補裝分作二幅蘭歸于公竹留于余

以作画苑續帖之冠仍以數語識之

皇朙容臺倣江貫道山水圖　董其昌 玄宰 容臺

石農畫苑續

石農　金光國元賓　輯

燕巖居士朴趾源美薺

京山散人李漢鎮仲雲

石樵老叟安　祜士受

梨湖釣徒鄭忠燁日章　觀

　　　　　金倫瑞景五

于野　李光穆耕之　校

皇明邵高水墨風竹　金光國

天啓四年甲子天坡吳尚書翻以謝　恩副价

書

泰西樓閣圖　刻本不載帖中。

　　　　　　　　　　　　　　　　　金光國題

玭球花鳥圖　在燕巖朴趾源家。

　　　　　不載帖中。在柳侍郎羲養家　金光國題

借庵士祁濬生堂藏書約書石農畫苑後　金

光國題弁書

吳俊祥水墨梅花　金光國題幷書

金廷秀景芝吹笛仙童圖　金光國題　松園

書

梅厨金氏蒼嚴村舍圖　金光國題　松園書

真觀子許昇怀石龝花圖　金光國題幷書

洪宗老仙圖　金光國題

滿洲金富貴彙駝圖　金光國題　京山書

滿洲芙蓉江上人蔣景福墨蘭　芙蓉江上人

自題詞幷書　金光國題幷書

日本對馬州喜憲風雨驅牛圖　金光國題幷

幷書　金光國跋　姜龔天書

成載厚月下送別圖　金光國題幷書

黃杞汝良老虎圖　金光國題　宜眠兪漢芝

書

辛師說景日水仙花圖　金光國題　姜儇書

石樵安祐士受山水圖　石樵自題幷書

花隱金履爀樾山古渡圖　金光國題　金魯

敬書

瑞墨齋朴維城德哉古木羣鳥圖　金光國題

男　宗建書

529

石農畫苑 續

一云額羅斯其設采之法甚類泰西

日本采女摘阮圖

倭人之技巧名天下至於書畫萬不相及才固不相
通而然耶抑有佳者而未得見之耶

俄羅斯畫

按太原閻詠天下地圖自嘉谷關行十一二日至哈
密自哈密行十二三日至土魯蕃過土魯蕃郎俄羅
斯之境盖其國在長安西北萬餘里古未嘗通中國
近始來貢云此其國人所畫者也嘗恨夫生後古人
不得見古人之所得見者今得是畫亦得見古人之
不得見者慰生後古人之恨者賴有此等也俄羅斯

533

瀟洒之氣起於長自其簡略奇巧爲尚田檖文雖一事

朝論爲余剛以兼此國□通四百年其文同書畫往住

□動以滴如　托露號潤軒之頗最□也地□□　畫竹雞

乏兒起髑落之勢能盡攬三疊个之法其自題七絕

亦頗圓熟中原文朗之氣能移人乃如此乎才非不

奇是亦天地間一變吁可憂而不足喜也

西洋畫　搨本

泰西畫法非唐非宋自是別體尺寸之幅能作千里

達勢且其刻法神巧無比爲收一紙以備一格

金光國

一自觀我齋之倡作俗畫世之舐筆而和墨者舉皆

倣焉平壤有吳命顯道叔者自號箕谷所作比觀我

雖雅俗之別不翅霄壤聊收一紙者欲使後世知一

時人才之盛如是云爾

倣米萬鍾畫石

倣米仲詔太湖拳石圖

石農金光國

孔行栻石村畫訣有渲染法北麓麄日用其筆意漫

瀟湘潤軒墨竹

托　霡潤軒

忽聞天樂遠隨風游戲仙人過太空露出青鬟一段

尾全身都隱白雲中

前見其所作意其後日必有至不意其進乃爾常恨

是法玄齋後無能繼者何幸復有此人喜而識之時

壬寅冬日

李命基蝴蝶戲花圖

龍眠居士喜畫馬圓通秀禪師為言君胷中無比馬

者得無與之俱化乎遂教為佛像以變其意今李生

命基士受之畫蝴蝶也邑相俱得其妙生之胷中無

此蝴蝶者近攻傳神幾至化境是嘗聞秀禪之語者

耶細草林花亦有生意可愛

箕谷髯聱倚松圖

申漢枰挾瑟采女圖

申君漢枰朙仲畫人物山水花鳥草蟲頗得其奧尤

善傳神余嘗倩作羲女圖其豐肌媚姿咄咄逼真展

不可久久則恐損蒲團上工夫也

　金得臣老僧看書圖

金得臣字賢輔應燮之從子也工畫人物嘗從金弘

道游盡得其法徃徃有出藍之意焉

　方丈山人菘菜蜻蜓圖

今年韜閉戶索居人有袖示一幅畫者其設色位置

咄咄逼真驚問誰爲郎洪文龜郁哉也余於十數年

焉盖南宗無此筆法故也然其清癯之姿遐舉之狀

滾有物外之趣無仙則已有仙則必若是矣覽者毋

以法涉此宗而忽之也

檀園花鳥圖

題以前畫無論已雖近時玄齋之花鳥不過以水

墨淡彩寫意而已至於傳神而逼真者昉自士能盍

徐熙趙昌之真蹟吾不得見之　皇明呂紀則余屢

得而閱焉其筆法亦不大勝於士能雖爲之伯仲似

不過矣然人情是古而非今貴耳而賤目孰肯以吾

言爲然哉姑俟後世之具眼者

檀園騎驪渡橋圖　　　　　　姜世晃

驢過橋而水禽驚飛禽飛而過橋之驢亦驚驢背之
客其慎之哉結搆入微行筆精妙洵其畫苑佳作

跋　　　　　　金光國

此金生弘道士能之俗畫也風吼木葉鴈散驪蹄橋
上行人俱有驚制之狀可謂意之所在筆能至焉者
甚佳作也雖然終寄人籬下不如觀我之疎雅噫畫
亦何可易言也

檀園羣仙圖

此士能羣仙圖也之法也世多稱之鑑賞家或不取

歡賞近又畫竹殊有逸韻作之不已東坡洋州不難

及也吾且拭目以待之

樓霞墨君

林間飲酒碎影搖尊石上圍碁輕陰覆局　申　徽致章樓霞

疎　　　　　　　　金光國

右墨君一幅郎申斯文徽致章號樓霞所作而幅端

小題亦其自書也始余見姜聖倫之為竹奇其才意

斯世無與儔今又得致章甚悔前言之率易也聖倫

致章俱生於巳丑相友善文章筆法亦無上下尤奇

尤奇癸卯季龝書

此山叟李羲山士仁之作而士仁卽丹陵山人子也

其筆法渲染得自家庭興到戲作自覺超然

澹拙獵翎圖

余丙申赴燕時遇獵翎於漁陽盧龍之間心歡其人
馬之儇捷一何至此今覽姜君熙彥景運所畫令人
恍然若再踏其地況其筆法精細設邑神巧吾知陳
居中不能擅譽於前也

誦芬堂墨竹

姜秀才聖倫名夔天號誦芬堂豹庵之孫也聖倫自
齠齔已有能文名曾以童蒙入　侍大爲　聖上所

於□□□以前畫則可若於以後畫則寬矣金君
應煥永受亦院中人也試看此卷其衍筆潑墨亦何
巽於南宗之高手耶況其點染之法深得米家遺意
吾愛其淵源之有自爲題數語以伸之

復軒雨後溪山圖

金君永受以自做米家山水者見贈余收入畫苑中
其後來視以爲大之精神夏爲作此圖古人所謂今
年所作翌年必悔者不獨文章家爲然耶余乃兩存
之以識日後之夏進

山叟龝浦歸帆圖

542

或以爲不及七七此耳食者言何足道也

清暉堂杏花春雨江南圖

李喜英字䰝饕善繪事旁通襍技如治木攀華之類

无不臻妙昔仇十洲少做銀匠銀匠云漆工晚而工畫今

䰝饕因工畫而解襍技顛倒相對亦一竒事

菊亭墨菊

豹庵有子曰侒字李晦能傳家學時作叢菊大有東

籬遺韻圓熟離不逮豹庵亦自有可觀者

復軒倣米南宮山水圖

評畫者輒稱院畫不足觀誠槻語也第以斯語加之

其在斯歟杜子美之詩曰落月掛空樑猶疑見顏色
今茲恍惚之遇疇昔之感不翅若空樑之月可愴然
已甲辰春日七十翁石樵安祐士受題弁書

夔下墨蘭　　　　　金光國

画蘭花葉相肯易韻態清逸難晴㷛永日展夔下墨
蘭今人有湘澧間意吾恐豹庵瞠乎畏矣夔下姓沈
象奎稱教名與字也

李寅文溪山積雪圖

玄齋有高足曰李君寅文字文郁今覽所作溪山積
雪圖幽邃淵遠之景見於筆墨畦逕之外誠佳作也

愈後為者當愈善不甚收藏丙申春偶閱所藏得此
幅披玩再三宛如揚眉瞪肩含毫渲染之時也而仲
四之墓草已再宿法然而識之
研農倣倪雲林龜山圖
安　祜　士受　石樵
余於詩與畫常玩賞而求其人盖能詩而善畫者世
不乏人但其人之如其詩與畫者尠矣余向見元君
仲四愛其眉清奇而目瑩朗聽其詩有唐響觀其畫
有宋意心喜其佳思欲日夕相迎居無何其人云亡
余愕然無復向翰墨游殆十餘年迺今金元賓藏仲
四所畫三幅示余此向余所云眉清奇而目瑩朗者

研農孤村漁舟圖

画有因人傳者人亦有因画傳者以人傳画画之幸

也以画傳人人之不幸也如元生命維仲四以人傳

耶以画傳耶仲四為人王如也博學多才能画特其

餘事耳宜以人傳而顧世無惜才者以是寥寥無聞

唯此一幅殘墨留在人間以冀傳後此豈非仲四之

不幸也然後之覽者徵於斯画以想其才是猶勝於

茂茂無聞耶仲四早死又無子尤可悲也

研農倣王叔明春山圖

元仲四天資高於藝皆妙絕画又不習而能其年富

翌年乃還後二年丙子公没於闖賊之難

幅端識甲戌春日甲戌即公東來時也撫卷追憶潺

有感懷者若画之工拙不暇論也是帖曾爲天寶山

人李麟祥所藏今爲余有

不染子盤石流湍圖

謙齋八十餘年從事於画以名于世從而學者皆不

能窺其藩籬唯金喜誠仲益彌不染子頗得其法殊

有淋漓蒼潤之意第一落院中之後如駿馬舍瘶角

鷹下韝風蹄雪翮有時乎局而不展惜哉

547

石農畫苑

石農　金光國元賓　輯

燕巖居士朴趾源美菴

京山散人李漢鎭仲雲

石樵老叟安祐士受

梨湖釣徒鄭忠燁日章　觀

金倫瑞景五

于野　李光稷耕之　校

皇明白雪山人墨蘭　金光國

程副總兵龍號白雪山人●崇禎癸酉奉　勅東來

549

◆四

男　宗建書

石農金光國元賓倣米仲詔太湖拳石圖　金
光國自題并書

潤軒托霑墨竹　托霑自題詩并書

金光國跋并書　金光國題

西洋畫搨本。畫下有西洋書而字類梵書不可識　金光國題

男　宗建書

日本采女摘阮圖　金光國題　姜夔天書

俄羅斯畫帖不入帖中　金光國題

俞漢雋曼倩跋　宜朙俞漢芝書

550

檀園羣仙圖　金光國題　鄭東敎書

檀園花鳥圖　金光國題幷書

申漢枰朗仲挾瑟采女圖　金光國題　燕巖

書

金得臣贊輔老僧看經圖　金光國題幷書

方丈山人洪文龜郁哉菘菜蜻蜓圖　金光國題幷書

題幷書

李命基士受蝴蝶戲花圖　金光國題　松園

書

箕谷吳命顯道叔髯鬐倚松圖　金光國題

書

山叟李羲山士仁龜浦歸帆圖　金光國題幷

書

澹拙姜熙彥景運獵胡圖　金光國題　京山

金履度書

誦芬堂姜彝天睅倫墨竹　金光國題　松園

棲霞申徽致章墨君　棲霞自題幷書　金光

國跋　松園書

檀園金弘道士能騎驟渡橋圖　豹庵評幷書

金光國跋　趙鎮奎書

蘂下沈象奎稗敎墨蘭　金光國題幷書

李寅文文郁溪山積雪圖　金光國題　朴齊

家書

清暉堂李喜英㰒饕杏花春雨江南圖　金光

國題　夕佳書

菊亭姜俒李晦墨菊〔後改名信　字季誠〕　金光國題幷

書

復軒金應烺承受倣米南宮山水圖　金光國

題、燕巖朴趾源書

復軒雨後溪山圖　金光國題幷書

石農画苑

總目

皇明白雲山人程龍墨蘭　金光國題幷書

不染子金喜誠仲益盤石流湍圖　金光國題

鄭東教書

研農元命維仲四孤村漁舟圖　金光國題

李學彬書

研農倣王叔朗春山圖　金光國題　男宗

建書

研農倣倪雲林艬山圖　石樵題幷書

而然耶有詩文如干卷藏于家云

石上昂然共花舞金門報曉聽無聲

施鈺雄鷄圖 本障子裁 為橫卷

跋

施鈺■■■以善傳神名於熙雍間今觀雄鷄

圖行筆着色頗有可議處豈才有長短而然耶昔閱

仝之画為皇宋四大家之一顧於人物非其所長才

之難兼類如是施氏之短於翎毛亦奚異哉

金光國

施鈺之如
施鈺

神此殆其生平得意作亦余之一二見者也而完嘗

自號和齋

石坡龜山夕暉圖

石坡金生龍行舜弼自號而真宰允謙之子也八歲能詩有驚人語繪事筆法亦高古一變東人陋習此幅郎其十六七歲時所作也深得李成范寬之神髓世有賞鑑如陳仲醇董思白諸人一為舜弼歡賞之其為取重於後豈下於石田衡山輩也顧余非其人烏足以使舜弼重之哉舜弼年二十四死噫美材異質每多夭折豈才竅早穿天機太泄為造化翁所猜

其筆法視前頗有勝焉豈曰章猶徉林泉自有所得

於心目之間耶得此以後停雲念起輒閱此幅可以

紆鬱陶之思未知日章之來贈亦爲此否也

李肯翊溪山稱晚圖

李長卿肯翊圓嶠之子令翊之兄也亦解画法時倣

古人殊有雅趣

和齋寫意睡猫圖

卜君相壁而完以善猫名一時顧皆用北宗筆法毫

相雖極肖殊乏活動之氣此睡猫圖乃以水墨草ㄴ

爲之其欲睡未睡之際朦朧眼光閃ㄴ射人大有精

此巽菴鄭生槐光仲之作也光仲郎謙齋之孫其畫
視乃祖實若蹄涔之於江海固不可以家數責然能
繩祖武可貴爲奴一幅

　梨湖春山攜琴圖

鄭子忠爗日章余童時舊交也日章少有畫癖又粗
解繪事間有所作輒置酒相邀恣余論評如是者數
十年及日章南歸廣陵余亦汨没世諦一年會百僅
一二每於薄暮客散之後五夏夢回之時未嘗不悵
然而興懷也辛丑上元日章袖一幅畫遠來訪余于
石農蝸室余未及寒暄怱手展玩郎春山攜琴圖也

雲物淡晴曉無風溪水閒柴門對咎雨壯觀瀟空山

春發蒼茫內鳥鳴篁竹間兒童笑老子衣濕不知還

跋　　　　　　　　　　金光國

魯菴紅梅曉月圖

此郎其一斑也時或披閱儵然清興恍在風塵外矣

心齋李子太源景淵文詞之暇傍及繪事尤善山水

宋時蜀郡產紅梅郡侯秘之人莫有見者今吳子道

烟時晦畫出此幅欲以打破前人吝心耶然氷雪之

姿着了臙脂吾恐俗人錯認杏花也

巽庵春郊訪花圖

生涯也崔之舐筆殆將七十年畫法頗爲贍濃然終
不能脫去北宗習氣可惜

洪啓純穐林觀瀑圖

近時畫家自謙玄觀豹以至駱真丹壺諸君子長丹
橫卷炳燿一世至於騷人韻士吟弄跌宕之餘興到
揮灑者亦種種不乏然一時戲草竟不以爲事以是
其傳也無多如洪子啓純士真之畫之類是也是畫
不局規矩不事粉餙一任天真自然成趣豈古所謂
逸品者耶吾儕具眼者詰之
　心齋雨中醉歸圖

　　　　　　　　　　　李太源_{景淵}_{心齋}

書名臨池之暇游戲丹青頗有可觀者用是盆驗吾

言之不誣也偶閱曹子二馬圖因題馬

石癡於羅寺洞口圖

右於羅寺圖一幅郎鄭子喆祚成伯之作也成伯能

文善畫且有米癲拜石之癖得石之異者置之左右

終日摩挲若有合意者輒自磨琢作硯因自號石癡

英宗朝擢第

　毫生舘村童掃逕圖

崔北字七七號三奇齋盖自許以文章書畫俱奇也

晚以毫生名其舘人有問者輒謬應曰吾以毫端作

記徃年吾過元靄於多白雲樓焚香啜茗磨徽煤於
端石抽紫穎臨周鼓漢碣一兩行提鐵如意扣玉磬
讀莊叟逍遙篇移方几於碧梧之下時暮春嫩草如
茵飛花撲人乃酌新醪微酡論書畫上自周秦下逮
國朝展素絹揮灑寫人物或山水其淋漓跌宕之樂
亦塵埃中未易事也轉眄之間元靄已作古人今覽
是畫益覺愴然

曹允亨滾馬圖

工畫者未必能書而善書者徃徃有能畫者豈因書
悟畫易而自畫悟書難耶曹子允亨時中氏亦有能

拔劔斫尾直兒弄斫碎於瞞莫輕重何如制挈取太史
筆青竹中間削其統願雷此尾仍作硯正要子墨黥
其面漢賦明將漢法誅漳水無聲敢流怨
草穗劉先生嘗賦銅雀硯歌云呼兒開匣取長劔斫
碎慎勿雷其蹤知先生疾操之心發之言若是之勁
也周懦夫也不能不失聲於破釜作此詩解其怒而
顧有所存焉耳

　　題　　　　　　　　　　　李麟祥

沈石田作莫斫銅雀硯歌仍爲圖漫臨南碉雪穗

　跋　　　　　　　　　　　　金光國

◆三

纖毫枯墨不事點丹潑綠嶂者巉峻峭截流者瀅匯

泓潏始若奇巒詭瑰終見紆遠幽雅余知斯之為淵

文寫也 <small>淵文元霽一號</small>

凌壺水閣觀瀑圖　　李麟祥

聽者醒耳觀者洗心不聽不觀者其機微而淺

跋　　金光國

文章書畫惟不落套爲難元霽能是而亦時有過奇

之病雖然元霽畫品如馬脫轡要不可以畫家繩墨

論也

凌壺倣沈石田研硯圖 <small>本障子中裁出</small>　沈周石田 <small>啓南</small>

564

水筝橋川上名曰羽化置茅亭其側曰琴酒爲樂及

病且死忽自言將仙游金剛因口諞一詩舉手一揖

而逝異哉後鳳麓金屨坤題詩橋上以悲之

亂之画踈雅澹蕩當屬逸品第山乏重厚之姿樹少

堅牢之氣才調雖高津液太澀若與謙齋画並觀可

卜其壽夭後之覽者要惜其才奇不可慕而學也

丹陵歲寒圖

余嘗愛石曼卿影搖千尺龍蛇動聲撼半天風雨寒

之句今觀此幅盖驗古人無聲有聲之爲善喻也

凌壺層巒疊嶂圖　吳載維持卿

◆
三

作千尋之勢是尤可恨甲辰暮春豹翁題

煙客龝江晚泛圖　金光國

汝正許似字也有吸煙之癖非寢食時煙未嘗去口

因自稱煙客喜作赭邑山水雖遠不及謙玄諸家亦

自有佳致

丹陵風木怪石圖　李麟祥元霧凌壺

跋

胤之畫樹無風自動畫石磊砢有勁姿也難跋及　金光國

胤之丹陵山人李胤永字也性峻潔有高志喜文詞

傷善丹青雖不鑿鑿古人亦不失規矩嘗愛丹陽山

豹庵墨蘭

草之長蘭東土無之間有畫者不為蒲則為蜀一自
姜豹庵世晃氏出而東土始有蘭矣世之欲觀蘭者
不必遠求楚畹而于豹庵氏可也

前葷作書畫意在筆先故無鈍滯姜蘭氣豹庵潑得
其法時作墨蘭宛然如行湘潭澧浦間吾嘗許不讓

趙承旨文待詔諸人識者不以為妄否

豹庵青綠竹

從來寫竹皆以墨不以彩故有墨君之稱今石農求
寫片幅必欲用青綠果何意也窘於寸幅不能奮筆
姜世晃

圓嶠李道甫非但書法冠絕一代亦工繪事結構六

法之中點染三昧之外然稍自矜惜未嘗妄作有求

之者輒投縑抵地曰襪材何爲及於我哉此幅盖爲

尚古子臨王齊翰筆也梵相儒服種口臻妙纔一展

玩如對高僧韻士名下無虛士吾於是驗之 英廟

乙亥坐家累配富寧後移新智島丁酉死年七十三

子令翊亦善書畫庚子游關西之峁香山客死于平

壤云

圓嶠臨元黃大癡層巒水榭圖

此圓嶠之臨黃子久畫而尚古子嘗贈我者也

跋　　　　　　　　　　　　　　　　　金光國

寫生家於肖貌中不失古雅方稱高手呂紀廷振廕

幾近之不虛爲一代宗匠也官至錦衣指揮使

虎嵒樵叟渡頭行人圖　　　　金允謙克讓真宰

筆痕之糢糊墨邑之黯滯自是尹氏家學然君悅則

有才氣可取假之以年或可超脫否

跋　　　　　　　　　　　　　　　　金光國

右尹愹君悅畫金克讓評也克讓自有隻眼故非但

能画其論画乃能如此

圓嶠臨宋王齊翰勘画圖

石農　金光國元賓　輯

燕巖居士朴趾源羹卷

京山篠人李漢鎮仲雲

石樵老叟安祐士受

梨湖釣徒鄭忠燁日章　觀

金倫瑞景五

于野

李光稷耕之

皇明呂紀翎毛圖　本障子裁為橫卷

安命說夢賚睡心庵

庚午春順興安命說夢賚觀于睡心菴中

和齋卜相璧而完寫意睡猫圖　金光國題

并書

石坡金龍行舜弼龥山夕暉圖　金光國題

京山書

施鈺二如雄鷄圖　施鈺自題 并書

金光國跋 并書

洪啓純士眞欔林觀瀑圖　金光國題幷書

心齋李太源景淵雨中醉歸圖　心齋自題詩

幷書　金光國題幷書

魯菴吳道烱時晦紅梅曉月圖　金光國題

男　宗建書

巽庵鄭梡光仲春郊訪花圖　金光國題　白

華書

梨湖鄭忠燁日章春山攜琴圖　金光國題

男　宗建書

李肯翊長卿溪山欔晚圖　金光國題幷書

573

凌壺水閣觀瀑圖　凌壺自題幷書　金光國

題　男　宗建書

凌壺倣沈石田斫硯圖　石田沈周莫斫硯歌

幷跋　凌壺書　凌壺自題幷書　金光國

跋幷書

曹允亨時中滾馬圖　金光國題幷書

石癲鄭喆祚成伯於羅寺洞口圖　金光國題

幷書

毫生館崔北七七村童掃徑圖　金光國題幷

書

豹庵姜世晃光之墨蘭　金光國題　男宗
建書

豹庵青綠竹　豹庵自題 幷書

煙客許佖汝正穉江曉泛圖　金光國題　男

宗建書

丹陵李胤永胤之風木惗石圖　凌壺李麟祥

題幷書　金光國跋　男宗建書

丹陵歲寒圖　金光國題幷書

凌壺李麟祥元霽層巒疊嶂圖　吳載維題幷

書

石農畫苑

跋

金光國

指頭作畫古無其法近時鐵嶺衛人且圓高其佩創
為之　　　　樂善堂集有云鐵嶺老人闇李流畫
不用筆用指頭者是也此帖雖不及尚古子所藏水
鳥障子然殊有活動意盖滿洲人甚重之云

中帖　　　　　　水鳥圖載拾遺

画法遂獨勝於諸名家名聲大振于世此墨牧丹亦

其一耳余非知畫者不知其工拙然亦見其異於俗

画也已甲辰春日題

跋　　　　　　　　　　金光國

玄齋之墨牧丹東國毌論雖遠與黃徐爭驅未知誰

爲先後憶余是言恨不及與尚古子說也

且園指頭畫騎驢陟磴圖　本障子裁爲横卷

綬驢山磴一琴幽穿破霜林萬葉飀忽有東頭高出

峀恍然蒼老揖余罍　　　　曹命采　疇卿蘭翁

玄齋於畫能悟其理故每臨倣古人猶優孟之學楚

相不必其貌之相類而能得其韻此一時諸家所不

能及也

玄齋甜瓜圖

古庶畫甜瓜者今玄齋創為之暑日林下展此牙頰

間覺津□涎生但筆法微涉板刻豈其初年作耶

玄齋墨牧丹

姜世晃 光之 豹庵

玄齋曾藏華人墨牧丹最得其用墨三昧

題

徐懋修 晶之 秀軒

玄齋以畫少已知名後得華人妙蹟最多刻意臨模

董題咏今玄齋之水暑日風軒展卷而觀便覺水氣

之襲人未知當時孫黃諸人與玄齋筆力果何如也

恨不得與知者共賞

　玄齋臨米元暉山水圖

此乃玄齋之傚米元暉者或認傚董思白大誤盍元

暉學其父而稍癴猶不失蒼潤之邑思白雖學大米

全用焦墨此爲異也東人之論書画不能辨淵源甚

至於不知海嶽之幽大令石田之爲南宗者有之良

可笑也梨花踈雨啜茗披玩仍題數語以歎東人之

鹵莽也

已巳春仲商山金光遂成仲甫觀

金光國

跋

此玄齋沈師正顧叔倣沈石田作也玄齋雖自立門
戶直可與董思白文衡山諸人對壘而猶眷口臨倣
乃如此豈海若不敢自大之意耶吾嘗言東方画家
之集成者惟玄齋一人尚古子金光遂氏亦以為知
言戊戌季龝題于憨谷草廬

玄齋海巖白鷗風帆圖

唐孫位僞蜀黃筌孫之微宋之蒲永昇皆以善画水
有名當時顧其遺墨世遠罕傳但於諸集中得觀前

居客有以眞宰畫示者今眞宰之墓草已三宿矣撫
卷追想愴然傷懷遂書其疇昔事如此若畫之工拙
觀者當自得之不復論也眞宰姓金允謙克讓其名
與字也嘗筮仕官止記馬

眞宰弼雲臺圖

弼雲臺爲漢師勝地然入畫傻俗今眞宰之作頗有
化腐爲新之意

玄齋靈源洞水石圖

李秉淵　一源
　　　　樏川

曾於此遇險而止三十年後賴有此幅

觀

金光遂　成仲
　　　　尚古

余為置酒眞宰連倒數觥抵掌而談　及金剛雪岳
之勝東南滇渤之壯忽起舞蹎　風騷韻致至老未
已也余語之曰子奔走三十年所得只兩鬢雪而已
嗟乎子之衰如此則余亦老矣蜃樓之景石火之光
良可悲也雖然我東勝地既皆遍游而足之所踏目
之所及口至今歷　言之則可想曾中藏一部海山
能為我發之以手乎眞宰已微酡矣應之曰諾遂解
衣槃礴臨紙熟視已而縱筆揮灑元氣淋漓若有神
助於其間者仍投筆大噱曰奇絕　　又引一大白
謔浪跌宕盡醉而罷已亥春余有幽憂之疾閉戶索

于翠微臺下仲雲出示鄭子畫一幅筆力蒼古極有

乃家典型余遂取之置諸抱拙堂雅玩帖中俾後人

知鄭子克紹家傳如此鄭子之子梶亦解畫法

真宰艤江待渡圖

真宰者老稼齋之子也與余有兩世交誼歲甲子自

湖西訪余于巘下余時尚少相與忘年為之握手道

故取酒痛飲已索紙作數幅山水豪放之氣溢于眉

宇間頗有晉人風味其後真宰就食四方余亦縛於

世諦不見且三十餘年乙未夏偶於知舊家遇之鬚

眉皓白肩高于頂口喀口咳聲不絕非復曩日面目

亦不爲屈世稱東方儒画謙玄爲宗院画南里爲首

誠知言哉

鄭萬僑山水圖 本屏障中裁幽

凡人日涉百工技藝之所者苟非鈍根不慧雖不辟
而能解糟粕矧有才者哉鄭子萬僑之於画亦類是
也鄭子以謙齋之子居常在側其於運筆之意設邑
之法縱不握管習之自能得之心而應之手時或揮
灑往々有可觀者但鄭子不以画家自居且世之求
画者皆歸其父而不歸子間有得之者而亦不甚愛
惜以是罕有傳之者已亥送春日余訪京山李仲雲

585

戊辰 御容摹寫時 特拜司圃署別提駱西

尹德熙敬伯號也一號蓮翁

駱西圍人牽馬圖 本障子裁 為橫卷

昔趙文敏好畫馬曉夏八妙每欲搆思便於密室解

衣據地先學為馬然後命筆試問蓮翁能如是否吾

知其末也

南里老人攜犬圖

金斗樑字濟卿彌南里 ▩▩▩▩▩濱得仇十

洲妙處人物樓臺之蠅頭小者必盡其法未嘗一毫

放意畫狗尤逼真意不到焉輒不妄作雖憎以威勢

間有一二作之者大都如婢學夫人不爲賞鑑家雅
玩盖不兼書法而爲之則便落俗套故也近有沈廷
胄明仲者浚得溫沈之嫡傳此帖卽其戲作也幅小
不足以展蜒□之勢而極有草書典則甚可愛也其
子師正彌玄齋画品高絕其合作者徃□有直可肩
視宋元明諸画家者記云良冶之子必學爲裘良弓
之子必學爲箕果不誣也

　　駱西對瀑茅亭圖

此駱西之作也駱西雖紹其家傳之學而筆法緩弱
用墨漫漶駿□然隆入北宗其不及乃翁遠矣

真趣此幅即其所作也觀其畫法佳則佳矣視諸石

陽當退三舍

岀雲之小幅視諸大幅殊有勝焉豈是翁拙於用大

而然耶

月峯鮎魚圖

金仁寬者不知何代人嘗自彌月峯或曰

訓局陸戸軍也以善魚蟹名當時今觀所作雖少潑

刺之氣得魚之狀則至矣

青鳧山人水墨葡萄

葡萄一泒自溫日觀傳沈仲華之後其法流傳東國

人抱膝而坐落日含山漁戶臨水孤舟一棹望片而

來皆古雅蕭散無塵俗氣盖其得意作也余雖樂山

水不得往游每於酷肖者優欣然若目崢嶸而耳潺

湲遂爲識書于帖端

嵒雲墨竹

東方画家代不乏人然山水人物尚隔一塵至墨竹

一派尤寥口也燕山時申霹川潛始學洋州徒得形

似殊乏逸韻至石陽正仲爕氏始大振之與簡易之

文石峯之筆爲當時三絕厥後未有能繼之者百餘

年乃得嵒雲柳德章者其踈幹密葉風狂雲態頗得

謙齋之畫俱六法而逼董巨是以名世旣老其畫益

貴人有得其敗素殘縑輒藏弄以爲寶焉余幸及同

時得其四幅爲尙古子畫江居者也其一江天淼濶

遙岑隱約小島兀然松檜鬱鬱有亭翼然頻臨水面

帆檣出没於風濤之間其二巀嶭斗起長林蒼蒼上

有兩人對坐而前有漁船或中流或泊岸數人立於

沙渚招呼買魚其三天高葉丹山明水清數三風帆

泛泛於渺茫之中其四古渡片上楓樹林下幅中二

有濠濮間想也

跋

高低之岫遠近之帆都輸樂健亭摠櫺間主人翁太

專清福不爲後計

謙齋湖心官綱圖

滿江之漁云是官綱則出没煙濤者夫豈有甫里翁

玄真子之流歟彼岸上相與語者無亦說到此境耶

謙齋冠巚晴嵐圖

江亭風高巇林葉紫便有鱸蓴之思遠上數艇掛半

帆者其誰也冠嶽全面壓卷呈秀尤覺清爽也已

謙齋龍汀返照圖

夕陽在山返照倒射歸舟促棹遠村生煙對之便覺

為元伯輕重也謙齋又與檇川李子觀我趙子爲友

有時揮灑二子輒以詩與文題評謙齋之畫於是乎

益不孤矣

謙齋春日登皋圖

謙齋歸來橫卷既爲六丁神攝去之後每意此生不

可復覩如是者何幸得此帖哉然歸來圖何可當也

此殆張生所謂且把紅娘去解饞耳

用極小幅寫極遠勢非深悟畫家神髓者何能爲此

誠可寶也庚子仲夏晚涼新浴引一大白題

謙齋海門漕帆圖

筆力清勁顧不在衡山之下

五峯詩文之餘儗及丹青水石人物花卉翎毛每一
落筆輒有味外之味余極力求之得此一紙而或病
其小優曇鉢花一示現足矣又何論其多小

謙齋大隱巖春邑圖

東人之畫雖稱名手者只自帝之趙佗耳若進之中
州則如趙客之簪珷玞者見楚人之珠履其不根顏
者幾希矣近者謙齋鄭元伯氏浚得畫家精奧其淵
淵之氣態﹂之邑雖於宋元佳品亦不多讓而世或
以時之今古地之華夷論其優劣此耳食者言何足

石農畫苑

石農　金光國元賓　輯

燕巖居士朴趾源美齋

京山散人李漢鎮仲雲

石樵老叟安祜士受

梨湖釣徒鄭忠燁日章　觀

金倫瑞景五

于野　李光稷耕之　校

皇明五峯水閣看花圖本橫卷中裁出　金光國

五峯文伯仁字德承儞山從子山水人物皆法王蒙

書

玄齋臨米元暉山水圖　金光國題 幷書

玄齋甜瓜圖　金光國題　男　宗建書

玄齋墨牧丹　豹庵評幷書　秀軒徐懋修題

幷書　金光國跋幷書

且園高其佩指頭画騎驢陟磴圖　蘭翁

曺命采自題詩幷書　金光國跋　姜樊天

書

南里金斗樑濟卿老人携犬圖　金光國題幷

書

鄭萬僑山水圖　金光國題　石樵安祜書

真宰金允謙克讓穪江待渡圖　金光國序

男　宗建書

真宰弼雲臺圖　金光國題幷書

玄齋沈師正顧叔霧源洞水石圖　樣川李秉

淵題　圓嶠書　尚古子金光遂觀幷書

金光國跛　豹庵書

玄齋海巖白鷗風帆圖　金光國題　姜豢大

書

謙齋龍汀返照圖　金光國題　夕佳書

金光國跋　豹庵書

岫雲柳德章墨竹　金光國題　男　宗建書

月峯金仁寬鯔魚圖　金光國題幷書

青鳧山人沈廷胄明仲水墨葡萄　金光國題

李彦忠書

駱西尹德熙敬伯對瀑茅亭圖　金光國題

白華書

駱西圍人牽馬圖　金光國題幷書

597

石農畫苑

總目

皇明五峯文伯仁德承水閣看花圖　金光國
題　姜彛天書

謙齋鄭敾元伯大隱巖春邑圖　金光國題

男　宗建書

謙齋春日登皐圖　金光國題　京山書

謙齋海門漕帆圖　金光國題　豹庵書

謙齋湖心官綱圖　金光國題　豹庵書

謙齋冠嶽晴嵐圖　金光國題　夕佳俞駿柱

神動人其為貞明無斁甚可愛也

不妄為人作故雖敗素殘幅賞鑑家甚愛重馬

觀我齋倚琴聽流圖

右倚琴聽流圖即觀我齋筆也搆景雅潔寄神冲邃

即此一斑而有物表超然意良可愛也

樂癡生風雨歸漁圖

李匡師 道甫 圓嶠

戊辰夏道甫觀

跋

孟永光字貞明越人也自號樂癡生 ●崇禎間嘗為

金光國

畫院待詔今觀其所作筆法蒼古雖馬夏輩無以過

之大抵中州書畫之來東土者率多贗作唯此帖精

600

恭齋石工攻石圖

此石工攻石圖乃恭齋戲墨而俗所謂俗画也頗得
形似視諸觀我齋猶遜一籌

觀我齋優婆塞扶杖圖

画者於人物山水樓榭花卉禽獸昆蟲尚矣至如方
以時製物以俗從自觀我趙榮祐甫始其画我東衣
冠服用酷肖其真描物者之神思於斯為至何趙子
之巧奪造化若是之妙耶後有漢師金弘道箕城吳
命顯俱祖觀我之法其淋漓圓熟或有過之者終不
能得其淡雅蕭散之趣如趙子趙子性簡亢頗自惜

之弟佶俾之暇傍及丹青此雖赫蹄戲作大有雅趣
甚可愛也公之子允謙號真宰真宰之子龍行彌石
坡俱通画家三昧

恭齋據案書字圖

右一幅乃尹斗緒孝彥彌恭齋之作我東之以画名
者如李澄金鳴國董非不蒼健精細但專尚北宗凡
画山水不以皴法純用水墨漫漶皴法之作實自恭
齋始其画品雖不能快去東習啟後之功亦不淺尠
矣恭齋之子德熙彌駱西駱西之子愹君悅俱能繼
作而君悅之画尤佳

滄江墨梅

東人之畫皆圖乎華人軌範中唯寫梅之法獨闕一
境母論工拙羞強人意甲辰春日翠雲山房題滄江
墨梅

竹泉墨梅

竹泉金公之文章德行有名當世丹青小技何足說
也第既重其人愛及其烏何況公平日手蹟之所在
耶觀是帖者愛重母忽

老稼齋蒼巖老樹圖

右老稼齋金子昌業之所作也公以文谷之子農淵

蓮潭筆法淡得張平山吳少仙之餘韻當爲我東北

宗之能品

柳命吉湖心泛月圖

老稼齋嘗評東方諸畫有曰虛舟妍而淺蓮潭肆而

麤麗柳命吉鍊而俗今見柳之湖心泛月圖筆法板刻

稼齋評得之矣

滄江煙江清曉圖

笘人稱滄江趙希溫涷畫曰瀟灑超逸追武雲林今

觀是畫未嘗有一毫近似者豈懶瓚之外又有一雲

林耶但蒼江以儒者能通畫法是可尚也

散不輕爲人作是以筆蹟罕傳此圖雖未免東套然

筆力之遒勁逹勝盧舟父子覽者毋忽

蓮潭老翁結纂圖

鄭來僑 浣巖 潤卿

画師金鳴國者●●●●●不知其氏族所出而

自號蓮潭其画不法古而得之心尤工人物水石善

用水墨淡彩爲之主風神氣格而絕不作世俗丹粉

藻餙之法以取悅人目爲人踈放善諧謔嗜酒能一

飲數斗其作筆必得大醉揮灑筆盆肆意盆融淋漓

酊釀神韻流動盖其得意者多在醉後云

蓮潭二老看書圖

金光國

盧舟蘆鴈圖　尹斗緒

世學之昌有光於前諉洽廣博無所不能而惜其胷中無一片奇氣未免隆入院家

跂　金光國

盧舟李澄子涵鶴林正之子也山水人物俱傳家法極其圓熟可謂跨竈但其画品不脫院習鑑賞家不甚重焉

懶翁寒林書屋圖

李楨字公幹懶翁其彌也翁四世俱以繪佛擅名翁兼工山水嘗爲朱太史之蕃所稱賞顧翁性嗜酒懶

可以一時而盡觀之至於画竹百態千狀備於一卷
披閱之際隨帖呈露然則画豈不勝於真者于且王
子猷之徑造竹所僧宅種竹反覺多事余則無子猷
之多事而得與此君周旋於几案之間不亦樂乎客
唯唯而退逐書其間答為石陽正墨竹帖序
歲丙寅得灘隱墨竹八幅作序在卷首旋為有刀者
所奪常往來于懷者三十年于茲矣丁酉夏客有贈
一幅弊障者怵手披閱即灘隱真蹟而蠹侵煙重所
見愁絕乃手自洗曝裝為橫卷仍書八幅舊序于下
方此可以慰三十年往來之懷也歟

風焉　宣廟之世石陽公子以善畫竹名思欲得一
幅爲朝暮玩而未能也丙寅嘉平人有以畫售者
曰子知此乎余纔開卷已知爲石陽眞蹟其爲竹也
窅而不厭疎亦可喜恍然若耳其聲而目其邑也雖
唐之蕭悅宋之文同恐無以過之也遂歸其値而藏
之客謂余曰子可謂愛竹而不知所以愛之者也夫
風之來其聲錦瑟如也月之照其邑琅玕如也畫堂
有此境哉今子捨諸眞而求諸畫不其舛乎殆嗜名
者歟余應之曰子可謂夏蟲之不可以語冰者也竹
有風雨霜雪之變態焉有長短疎密之殊姿焉固不

如或人之言耶抑有善於此者而余未及見也耶未
可知也

灘隱青綠大竹　　　　尹斗緒 孝彥 恭齋

石陽正得竹之勁而無竹之潤得葉之堅而無葉之
韌有森秀之意而無四面之勢有亭亭之氣而無猗
猗之色無乃為習氣所拘耶惜哉然東方畫竹推為
第一

灘隱墨竹 本障子裁 爲橫卷　　　金光國

余癖於畫每見古人畫母論工拙未嘗不諦視而會
心故所藏弄頗富尤愛墨竹為其植物中有烈士之

蓮潭精細達邃逸虛舟恭齋之許以大家殊未可曉也

大抵院畫之稍涉圓熟者

退村工畫牛名噪當世論者至以為緩急頓伏筋力

畢露可為大武君傳神此盍借咎人跛戴嵩牛語也

今觀寒林二牛圖純用淡墨作一肉塊殊乏骨氣若

曰稍得形似云爾則可方之戴氏則全不觀者也

駱坡據石焚香圖

鶴林之畫當世雖稱名手今取謙玄並觀則其雅俗

之判如仙凡之隔余何敢饒舌具眼者當自知之

駱坡之畫或謂以剛健雅潔今觀是帖何曾有一筆

右葡萄一幅即栗谷先生慈夫人申氏之作也幽妍
淡雅自合作家是豈鑿二於畫法盖其資稟超然故
爾庚子端陽盥手敬題

玉山敗荷鸂鶒圖

玉山李瑀字季獻栗谷先生之弟也先生以道德文
章爲東方儒宗玉山畫師安可度書法黃孤山淡悟
奧妙埀名後世此幅雖其一臠足想大閟覽者詳之

退村寒林二牛圖

恭齋尹孝彥評退村金仲厚墻畫曰濃贍瀾遠老健
纖巧可謂東方大家昭代獨步今覽其畫蒼健不及

不甚慕惜是以不多傳于世惟此一紙得保於滄桑
灰刼之餘流傳至今其爲寶玩豈啻連城照棄而止
哉後之覽是畫者非但取其品格亦可因之而想先
生之儀形則尤當爲山仰之一助也

靈川子墨君

中宗已卯設賢良科霢川子申潛元亮以學行識度
被薦登科其爲人可知也公文章之外又工書畫此
墨竹卽其遺蹟雖不可論以畫法亦可見公之胷中
逸氣觀是帖者勿以畫而以人可也

師任堂水墨葡萄

染疎林落日有無間

跋

弇州稱文太史不爲人作書畫者三諸王中貴人及

趙龜命　錫汝　東谿

外夷也今其遺墨流布於海外者甚多得無乖於平

生之守歟●●謂率公之義余于盡無庭●可以家

公之書畫者不●祥而●酬推我東其康馬●

而有知當驅奇丁收通天下所珍藏而歸之後●也

沖菴金先生之道學文章炳若日星人皆見之至其

沖菴二鳥和鳴圖

金光國　元寶　石農

書畫雖爲公餘事然當時猶稱三絕而但東俗貿已

石農畫苑

石農　金光國元賓　輯

燕巖居士朴趾源羙庵

京山�
京山皷人李漢鎮仲雲

石樵老叟安祐士受

梨湖釣徒鄭忠燁日章　觀

金倫瑞景五

于野　李光稷耕之　校

文徵明衡山　徵仲衡山

皇明衡山疎林落日圖本障子中裁出

平生最愛雲林子慣寫江南雨後山我亦雨中閒點

615

題　男　宗建書

觀我齋倚琴聽流圖　金光國題并書

樂癡生孟永光貞明暮雨歸漁圖

圓嶠觀并書　金光國跋并書

書

柳命吉湖心泛月圖　金光國題幷書

滄江趙涑希溫煙江晴曉圖　金光國題幷書

滄江墨梅　金光國題　男　宗建書

竹泉金鎮圭達甫墨梅　金光國題幷書

老稼齋金昌業大有蒼巖老樹圖　金光國題

京山書

恭齋尹斗緒孝彥據床書字圖　金光國題

白華書

恭齋石工攻石圖　金光國題　李勉愚書

觀我齋趙榮祐宗甫優婆塞扶杖圖　金光國

灘隱石陽正霆仲燮靑綠竹　恭齋尹斗緖評

曹允亨書

灘隱墨竹　金光國序　豹庵姜世晃書

虛舟李澄子涵蘆鴈圖　恭齋評　金光國跋

男　宗建書

懶翁李楨公翰寒林書屋圖　金光國題　朴

齊家書

蓮潭金鳴國老翁結幕圖　浣巖鄭来僑傳

白華洪愼猷書

蓮潭二老看書圖　金光國題幷書

二至齋金持黙書

靈川子申潜元亮墨君　金光國題　李勉愚

書

師任堂申夫人水墨葡萄　金光國題　京山

書

玉山李瑀李巘敗荷鯽魚圖　金光國題　吳

載紹書

退村金埴仲厚寒林二牛圖　金光國題并書

駱坡鶴林正慶胤攄石焚香圖　金光國題并

書

619

總目

石農畫苑

題語　　　　　　趙孟頫 子昂 松雪齋

聚書藏書良非易事善觀書者澄心端慮淨几焚香

勿捲腦勿折角勿以瓜侵字勿以唾揭幅勿以作枕

勿以挾刺隨損隨修隨開隨掩後之得吾書者並奉

贈此法

之蓄而求之交藝之塲卽其人可知也吾又何暇問
其輕重哉茲帖集古今名畫若干幅牢籠萬象兼有
衆妙嫮妍雅俗各極其工天下之絶觀也顧余非知
畫者故不論而論其所知者若茲云

丙辰季夏下澣豐山洪羲周成伯甫書于清風堂之
芙蓉沼上

嘗觀百家書矣講道淹中之舘論文吹臺之會際谷
口之清芬接龍門之高標豐豐乎不知返者數日及
其境移而神倦向者之所觀游邈然不可復求而吾
之身未始離乎此也於是而後知文與畫俱夢中境
也尚何輕重之足辨況以余不知文不知畫者而視
之是猶夢中之說夢又何輕重之能辨顧君子之所
當蓄有大於文與畫者則斯不可以不知也嗚呼今
世之所蓄者何其異也多蓄者為賢少蓄者為不肖
多蓄者重於喬嶽少蓄者輕於鴻毛吾不知其文乎
畫乎大於是者乎嗟夫滔滔者皆是也一有能不此

石農畫苑序

文與畫均一藝也而有輕重之別焉石農畫苑名畫
之淵藪也暨其成猶且斤斤求序若跂以為之重由
此見之郎文與畫輕重居然可知也然則石農子豈
為蓄畫而不蓄文豈以夫世之蓄文者多而蓄畫者
少少者貴而多者不足貴歟抑其於文也則醲醅醇
醲涵泓演迤蓄之於其中者已富而無所待乎其外
耶將植梨橘柚各有其味而所嗜者不齊歟是吾皆
不得而知也雖然余嘗觀名山圖矣東登泰山北沂
黃河壯觀燕趙之野逍遙華胥之郊饜飫而後歸又

認陋爲偸非畫之罪也游方之內故耳爲文章者亦
若是慕華者逾似而逾贋鄉社金罍不如匏尊之真
寧夏畦貂裘不如褐寬之便宜望衡九面未若本邑
之山川然而詩人意中未可少翁媼嘗醋鍾馗嫁妹
相與大笑遂書之石農畫苑卷首

燕巖朴趾源美庵撰

石農畫苑序

余北出長城至熱河入洪福寺其東寮畫一門門內
開直道道左右樓臺殿閣襆疊重纍渺茫無際車馬
填咽十里外平堤綠蕪數十騎馳獵其上逴近有漸
大小以差有一隸掉臂而入額髑于壁踉蹡而退不
復辨畫與眞譬如小兒看鏡必翻其背黤然則已石
農金元實先余入燕嘗周觀天主堂諸畫旣東遷想
應悉焚其舊所畜東人畫而乃反愈鳩愈汲或恐一
畫之見遺一人之不傳汲然惟日不足者何也憶
覓胜烏羽各守其天蛙井鷦枝獨信其地謂禮寧野

628

629

石農畫苑

일러두기 ───────────────────────────────

* 『석농화원』 육필본의 영인을 왼쪽넘김으로 실었다.

* 『석농화원』 육필본의 크기는 27.5×18.0cm이며, 종이에 먹으로 썼다.

* 표지를 제외한 전체 면수는 198면이다.

* 읽는 이들의 편의를 위해 각 권별로 한문 숫자를 매겼다.

石農畵苑

석농화원

육필본 영인